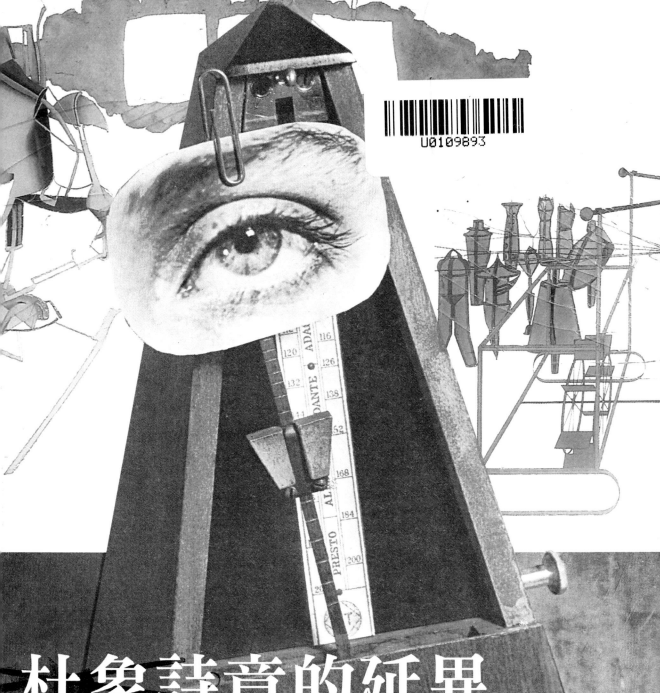

杜象詩意的延異
—西方現代藝術的斷裂與轉化

The Differance of M. Duchamp's Poetics:
The non-continuousness and Transformation of Western Modern Art

謝碧娥 著

摘　要

杜象詩意的延異——西方現代藝術的斷裂與轉化

　　本書撰述乃以杜象（Marcel Duchamp, 1887-1968）創作觀為主軸，探討杜象創作觀對柏拉圖（Plato）以降西方傳統美學的顛覆與反思，並嘗試抽繹杜象創作觀所隱含的解構思維及其與東方美學觀的契合之處。全書分六章論述。

　　第一章，從杜象生命形態及其性格特質談起，而以四個階段分述其創作的轉型，從雲遊於各畫派之間到擺脫立體派束縛，進入《大玻璃》詩意的情境，最後放棄繪畫而投入「現成物」的顛覆性創作。其次談到杜象作品的詩性特質，「詩意」（poetic）乃是杜象對於作品一向的要求，杜象以一種非常不同以往的創作方式來表達他對作品所賦予的詩意，像「現成物」（Ready-made）的隨機聚合，文字的置換拼貼，或以幽默反諷取代嚴肅的規訓，並且強調作品必須是「觀念」的（idealistic），然而他的「觀念」並非智性邏輯，而是藝術家本質上的直覺　，而幽默、反諷、隨機性（chance）即是他觀念的呈現方式。此外情慾（eros）也是杜象喜愛的主題；是情慾讓《大玻璃》的機械圖式活了起來。

　　第二章，談杜象與現‧當代西方藝術的關係及其創作觀的影響和延異現象。文中焦點在於達達的反現代主義逆流，達達的叛逆乃意味著現代人的焦慮與虛無，達達在反對虛偽矯柔的學院和庸俗藝術家的同時，全盤否定了藝術的價值，而虛無和懷疑也成了藝術家必然的終結，然而最令人不安的創作者，那大概就是杜象！　杜象的《噴泉》（Fountain）被視為「焦慮對象」（anomie object）的精粹之作，而他的「無藝術」（non-art）觀念則顯然有意造成不是藝術的藝術，這項看法無形中將藝術推向哲學本質的追尋。論文第二節接著是對杜象創作觀念及其延異現象的梳理，從達達、新達達，以致後現代冠以「新」字的諸種流派，如新表現（Neo-expressionism），新普普（Neo-pop）、新觀念（Neo-conceptualism）等。而其縱橫古今的自由折衷、模擬和權充（appropriation）以及「沒有品味的品味」之表現方式，使得日後的藝術充滿解構味。而杜象「現成物」（Ready-made）的可複數性以及對「高藝術」（exquisite art）的批判，也讓藝術走向通俗的境地，從而打破工藝和藝術的界線，更提供了影像、媒體新的敘事方式。

　　第三章，討論解構、反藝術和杜象符號的關係，從德里達（Jacque Derrida）反邏各斯中心（Anti-Logocenterism）的解構觀點出發，通過「延異」（différance）、「增補」（supplement）等概念的闡釋，分析杜象的文字遊戲及其現成物的解構思維。並以拉康（Jacques Lacan）的「無意識」（unconsciousness）語言結構分析，做爲杜象「隱喻性」符號的注解，進而牽引出後現代藝術的解構特質。其次則是阿多諾（Theodor Wiesengrund Adorno）否定美學的闡述，阿多諾的否定美學理論亦曾被視為解構觀念演繹的基礎，由於他對「模擬語言」（langage mimétique）的發現，印證了藝術語言與理性言說的不同，而他對現代模擬的感悟如「緘默」（muet）、「隱喻」（metaphor），實則是杜象「無美感」（l'inesthétique）、「無用」（l'inutile）和「無理由」（l'injustifiable）之冷漠創作觀的注解。

　　第四章，從杜象的「現成物」、《大玻璃》（The Large Glass）、超現實裝置到「次微體」（infra-mince）創作觀念的演變，分析現代藝術過渡到後現代藝術時空觀念的延異現象，並對傳統的藝術定義反思和探討，重新思考「什麼是藝術？」的界定、以及藝術是否需要實體作品呈現等本體論的問題。而杜象將文字引入視覺藝術之中，迫使文字與異質性物質做衝突性的結合，無形中已推翻了傳統閱讀和藝術創作的思維模式。第二節則從戴維森（Donald Davidson）承認語言的偶然性（英：casual，法：hasard）觀點來看杜象的唯名論（nominalism）並探討其文字的偶然和反諷特質，通過杜象的言說方式，實則已見出其力圖擺脫笛卡爾以來語言做為再現世界或表現世界的顛覆性思維。

　　第五章，是對漢斯・李克特（Hans Richter）提出的：杜象生命價值觀是笛卡爾（René Descartes）「我思故我在」（cogito ergo sum）邏輯結果的重新反思和探討。書中首先針對笛卡爾的「我思」（cogito）、「觀念論」（idealism）及「懷疑論」（skepticism）做一闡釋，並與杜象述及的「觀念」（idea）與「懷疑」（doubt）做一梳理和釐清。從中將發現問題並非如李克特想像般地單純；除了「我思」，笛卡爾的「懷疑」事實上並不同於杜象的「懷疑」，顯然他的懷疑只是方法上為了證明「上帝」、「真理」（truth）的存在。因此接下來探討的則是「真理是被創造的？」還是「被發現的？」，而這也正是德里達顛覆邏各斯的癥結所在。事實上，海德格（Martin Heidegger, 1889-1976）在談「藝術即真理」（Art as truth）時，即已跳脫笛卡爾的思維框架。第三節則從杜象選擇現成物的「看」（look）著手，對照胡塞爾（Edmund Husserl, 1859-1938）的「本質直觀」說，以及胡塞爾之後現象學家如梅洛龐蒂（M. Merleau-Pouty, 1908-1961）、英加登（Roman Witold Ingarden, 1893-1970）等人的觀點。亦將發現現象學的意向性實則已解消了康德（Immanuel Kant, 1724-1804）心物二分的觀念，即康德「心靈如何體會自外其身的客體？」（How the mind can really know objects outside it at all？）之懸念，而胡塞爾的現象學顯然有意逃避這些「形而上」（metaphysics）的問題。

　　第六章，經由前述西方思想家學說與杜象創作觀的對話和相互闡釋，明顯地感受到西方現代藝術的矛盾與斷裂，而自達達以下的西方藝術創作觀，更隱現來自東方老莊和禪宗的思

維觀念，因此本章乃通過中西思想的雙向對話來探討現・當代（modern and contemporary）西方藝術的轉化。文中列舉《易經》「言」、「意」、「象」的關係，對照西方符號學的「言」與「義」、「能指」（signifier）與「所指」（signified），從而發現傳統「意在言外」隱涵西方「言」與「義」的非同一性；而此「非同一性」也即西方自達達而下文字與藝術的表現方式。此外在審美「觀照」上，則有莊子「心齋」、「坐忘」與杜象通過「看」所呈現的「無意識」的選擇；而杜象「沒有品味的品味」則顯然與老子的「無為」、「無味」有其契合之處，這乃是老子審美品味中的最高境界。其他如「隨機」與禪宗的「頓悟」，以及「隨機所呈現的如「道」境般的幽隱玄妙之作……皆意味著中西異質文化的轉化與共生，更呈現西方現代藝術的矛盾與斷裂。

關鍵詞：1.現成物　2.隨機（機緣）　3.延異　4.斷裂　5.轉化　6.無藝術　7.解構

Abstract

The Différance of M. Duchamp's Poetics:
The non-continuousness and Transformation of Western Modern Art

This study is an attempt to unfold the characteristics of deconstruction implied in Marcel Duchamp's (1887-1968) theory of artistic creation, which rebels against and contradicts the traditional aesthetics of the West since Plato, and shows some similarity with the classical Chinese aesthetics.

The dissertation consists of six chapters:

Chapter One focuses on Marcel Duchamp's artistic life and character, dividing his artistic career into four periods, and highlighting the poetic characteristic in his artistic creation. Duchamp's artistic creation develops from roaming among various schools, then getting rid of the strains of Cubism, and then into a poetic context of the large glass, at last to the subversive ready-made creation. He tries to endue his works with poetic meaning by random combination of the ready-mades, words replacement and mosaic, or humorous irony. Humor, irony, and chance are his main strategy to present his ideas, and eros is one of his favorite themes.

Chapter Two mainly discusses the relationship between Duchamp's theory of artistic creation and modern western arts. The part first analyzes Dada's anti-modernism and its consequence, i.e., absolute suspicion and nihilism. This reflects and promotes modern people's wide anxiety. Duchamp's *Fountain* is regarded as the representative anomie object, and his non-art concept pushes art towards philosophical pursuit. Then, the author traces Duchamp's theory of artistic creation and différance phenomenon in his creation back to Dada, Neo-Dada, Neo-expressionism, Neo-pop, Neo-conceptualism, etc.. Duchamp's ready-mades and his criticism against exquisite art promotes art popularization.

Chapter Three analyzes the relationship between Duchamp's codes and deconstruction and anti-art. With the insight of Derrida's deconstructive theory, this part employs such concepts as "différance" and "supplement" to unfold the deconstructive thoughts implied in Marcel Duchamp's word game and ready-mades. Jacques lacan's structural analysis on the unconsciousness, Theodor

Wiesengrund Adorno's ideas on "langage mimétique" also cast great insight in the author's analysis of the deconstructive character of the modern art and Duchamp's artistic creation.

Chapter Four is an attempt to retrospect the traditional definition of art. What is art? Is the presentation of concrete work still necessary for art? The change of Duchamp's ideas on art creation implied in his "Ready-made", The Large Glass, surrealistic set and infra-mince illustrates the diff rance of time and space in the transformation of modern art to post-modern art. The author also tries to explain Duchamp's nominalism and word game with the insight of Donald Davidson's relevant theory.

Chapter Five is a retrospect on Hans Richter's argument that Duchamp's view on life value is a logical inference from René Descartes' "cogito ergo sum". The author tries to prove that Descartes' doubt is different from Duchamp's doubt. Descartes' doubt on the existence of God and truth is a kind of strategy, thus preparing the way for his following discussion on the question whether truth is created or discovered, which is the exact question put forward by Derrida to deconstruct logos. Duchamp's choice to look at the ready-made has something in common with phenomenology, deliberating obscuring Kant's binary opposition between mind and object (how the mind can really know objects outside it at all).

Chapter Six is a dialogue between the modern and contemporary aesthetics represented by Duchamp and the Classical Chinese Aesthetics. Some key aspects of Chinese aesthetics and their corresponding concepts in the West are discussed in detail. The concepts of "word"(*Yan*), "meaning"(*Yi*) and "image"(*Xiang*) in the traditional Chinese aesthetics" is matched with the concepts of the twentieth century western semiology such as the "signified" and the "signifier". Similarity can also be discovered between Lao-tze's concept of "Non-action", "the interdependence of existence and non-existence" and Duchamp's "taste without taste" and "non-art", between Chuang-tze's "mental concentration", "beyond and above the mind and its objects" and Duchamp's unconscious choice of "looking", and so on. Trough the dialogue between the classical Oriental aesthetics and the contemporary Western arts, the author tries to explore the ways to construe the similarities or the counterparts between the two, and helps to get more insight on the contradiction and rupture the modern and contemporary western arts have experienced.

key words： 1. Ready-made　2. chance　3. difference　4. non-continuousness
　　　　　　　　5. transformation　6. non-art　7. deconstruction

目　錄

綜　　述

第一節　撰寫緣起

一、傳統藝術定義無法滿足當代創作的多樣性

　　1995 年本人於臺灣師大撰寫完成了《杜象創作觀念之研究——藝術價值的反思與質疑》（*A Study of M.Duchamp's Idea of Art Creation：Reflection and Questioning of Art Value*）一文，而透過這篇碩士論文的撰寫，也猛然讓我警覺到杜象（Marcel Duchamp, 1887-1968）其人的藝術理念日漸瀰滿全球的景象，年輕一代的藝術創作者在藝術媒材擴及所有可掌握與不可掌握的多元性之後，其藝術的怪怖與驚世駭俗，幾乎已經到了不可理喻而難以操控的地步，他們甚而揶揄地高唱著「都是杜象惹的禍！」美國休士頓（Houston）大學哲學教授弗瑞蘭（Cynthia Freeland），曾經針對此一奇景，試圖通過各種哲學與藝術理論，來找尋藝術的定義和本質，藉以闡釋和解析這些爭議性作品之所以稱之為「藝術」的理由。誠然，西方傳統的藝術理論已無法滿足當今多樣化的創作面貌，而人們也再度質疑什麼是藝術？對於前歷史和當今的自然民族而言，藝術既是手工藝品，也是典禮儀式的具體呈現；對於中世紀的基督教徒，藝術對他們來說，則是用來頌揚上帝和是讚美天父的意識顯現，而今，人們又以何種眼光來看待自己所稱頌的藝術？

　　西方自柏拉圖以降，模仿論就像陰魂不散一般地縈繞在人們的意識裡，直至以庫爾貝（Courbet）為代表的寫實主義（Realism），「視覺」始終是藝術創作的先決條件，創作者在柏拉圖理型（deal）烏托邦的前導下，殫精竭思地追尋與靈感相對應的真實世界。然而杜象現成物（Ready-made）的提出，則粉碎了藝術創作者長久以來對於西方「形而上」（metaphysic）思維的無盡追求，激發了人們對藝術定義的再思索和「品味」（法：goût，英：taste）意義的再斟酌。

二、杜象寰宇的衝擊

　　杜象的創作乃自「反藝術」（anti-art）步向「無藝術」（non-art），從他提出「現成物」的顛覆性概念之後，震源從法國蔓延至美國，於今的影響更波及全球而有與日遞增之勢。事實上，

從普普（Pop）、「新達達」（Neo Dada）、尼斯的新寫實（Nouveaux Réalisme），而到1980年代的新普普（Neo Pop）、新觀念主義（neo-conceptualism）等等，其間不論是觀念上的更迭，或是技法上的操弄，可謂無一不拜杜象「現成物」之賜，而其超現實裝置所擴及的場域概念，則促發了藝術走向大地，走向大環境。於今他的「隨機性」（chance）拼貼和運用，更衍生了偶發（Happenings）、串聯藝術（Combine-paintings）、集合藝術（Assemblage）等等的創作，同時也隱含了強烈的解構傾向。杜象在創作上對於「觀念」（ideas）的執著，更是牽動了日後「觀念藝術」（Idea art）的成形，同時也促發了藝術創作者的「解放威權」和觀賞者的「自由參與」。

　　而今，一當吾人談及當代寓言性的「權充藝術」（Appropriation）之際，也不得不歸咎於杜象那件惡名昭彰的作品——《L.H.O.O.Q.》。寓言的權充，乃意味著否定歷史、揚棄過去的同時，再度重新拾起歷史，而這項重新撿拾的行動實際上則暗含著異種雜配的延異性解構特質。除此而外，情慾（eros）的隱喻也是杜象創作上頗堪玩味的題材之一，也是繼西蒙・弗洛伊德（Sigmund Freud, 1856-1939）解析心理學和超現實主義之後，深受各方關注的焦點。1970年代之後的女性主義創作者，更塑造出了一股反現代主義的性解放、性革命風潮，而這或許又有人要歸咎於「都是杜象惹的禍」了。誠如杜象本人所說的：「情慾」與其當作一項主題，毋寧視為一個主義。[1]而這也正是杜象擺脫傳統美學，摒棄舊有規範的另一顛覆性觀念吧。

　　環視杜象影響，有如大河奔流，處處激起浪潮，處處引來波濤。其中尤以「現成物」波及的層面最廣也最深。1913年杜象的《顛倒腳踏車輪》既是他首件顛覆性的現成物創作，而其機械動體裝置，於今也成了歐普（Optic Art）和動力藝術（Kinetic Art）的老祖宗，而歐普對視覺幻覺的癡迷，倒也成了杜象「反視覺」的另一個嘲諷。如果說畢卡索（Picasso）是現代藝術英雄的化身，那麼杜象就如同站在歷史邊緣，不斷地反思和質疑的創作者，以平凡的題材呈現他不平凡的美學沉思，其作品的詼諧嘲諷、隱喻特質，在在激起當代人思潮的翻湧。

三、杜象的解構思維及其東方意象的觸發

　　杜象早年歷經了完整而嚴謹的西方藝術教育，卻亟思擺脫傳統沉重的束縛：他重新評估「品味」欣賞的問題；對藝術價值懷疑；在他的文字作品當中，力圖追索「詩意的文字」。他是藝術史上第一位排斥繪畫觀念的人，而杜象的反視覺，就誠如德里達（Jacques Derrida）的反對「語音」中心論述一樣。或許是文化背景使然，很巧合的他們都喜愛「詩意的文字」，都傾向於非邏輯再現的書寫方式。

　　基於對品味的消除，對於美的價值判斷的剝離，杜象乃提出人類可以擁有一個拒絕藝術的社會，也即一個「無藝術」情境的社會。這和老子批判文明社會的美的絕對性有其相近之

[1]　Claude Bonnefoy collection,《Entreties》dirigée: *Marcel Duchamp Ingénieur duTemps Perdu / Entretiens avec Pierre Cabanne*, Paris, Pierre Belfond, 1977, P.154.

處。也與莊子「天地有大美」相契合，莊子乃通過道的無限性去體現自然的無為，而達到自由與無限的感性現實之境。由於這些契合，而看出杜象創作觀似乎隱著道家式的辨證性批判。另一方面通過他的隨機創作特質，則又隱隱體現了某種近似禪宗的頓悟特性。

　　向來中國哲學的「道」，或訴諸音韻的「詩歌」，或採取精簡的「散文」以求抒發其難以窮盡的底蘊於萬一。相形之下，西方卻以理性的思維方式，置身於「邏各斯」（logos）的邏輯演繹之中。自柏拉圖以降，西方兩千多年的理性思維，到了上個世紀出現了裂縫，思想家在找尋裂縫以填補漏失的同時，卻在古老的東方，發現了他們朝思暮想、尋覓盼望的「香格里拉」。於此同時，杜象在擺脫傳統的過程之中，彷彿是在找尋西方失落已久的自然無為和詩的意象，而他的創作所呈現的隨機特質、無關心性和對於美的棄絕，也無一不顯現出其人的創作觀與道家「無為」、「虛靜觀照」和「見素抱樸」觀念的契合，多少呈顯了禪宗「頓悟」和「無心」的意象，一種非「邏輯」、非「常理性」的生機妙趣。

　　基於以上看法，本文的撰寫，其一是為了卻多年未竟的懸念，以期能對先前發現的問題和想法再次推進，深究這位世人封為「解構」、「觀念」和「反藝術」之父的創作者，嘗試找尋其顛覆叛逆背後的文化動因，及其創作觀與現・當代西方藝術的交織互動；其二，則藉由杜象顛覆性的創作思維，探討西方文化斷裂的根源，並通過杜象創作及其影響者呈現的東方意象，著手探究現・當代西方藝術之中國轉化的潛在可能性。

第二節　國內外研究發展現狀與趨勢

一、資料檢索與蒐集

　　以下杜象相關資料取得分別來自臺灣師範大學圖書館光碟資料庫暨國際百科檢索和中國期刊收錄網，以及個人圖書蒐集。現依序評估說明：

1.藝術索引（Art Index）

　　1984 年以前的杜象相關資料 80 篇，其中包括展覽目錄、定期刊物、短文和圖片，可資引用者約 20 篇。

2.美加歐洲地區博、碩士論文（DAO）

　　3 筆資料計 25 篇，撰寫年代分別為 1960-1985，1985-1988，1988-1989 年。包括杜象作品討論，影響與批評，論文多為《大玻璃》的延伸敘述，其他則有關於鍊金術、羅馬天主教與性別（gender）批評、性意識和隨機性的探討，還有女權批評者對杜象的控訴。

3.國際百科檢索（DIALOG）

　　文章性質包括現成物專論，拼貼（collage）、物體藝術（object art）、藝術批評、藝術史、影響評估和比較論述等。其中提及「現成物」的則有 108 篇。亦有部分與前兩項重複，可資參考的約 50 篇左右。

4.杜象的文字作品與《手提箱盒子》

　　《手提箱盒子》內含杜象原始手札、書信和訪談等資料，多半藏於歐美圖書館或美術展覽館，除卻紀念性展覽目錄之外幾無此方面的再版著述，資料取得困難。留下的筆記既是杜象的文字作品也是創作過程的代言，這些文字作品以及部分的微型複製現成物，均收錄於杜象自製的「手提箱盒子」（La Boîte en Valise），故而稱之。箱內的《大玻璃》（Le grand verre）筆記和複製品，於 1961 年成為普林斯頓大學首位研究杜象的重要資料，這是一篇從圖像學觀點撰述杜象風格的學位論文，也是紀錄杜象 1912 年至 1934 年間有關《大玻璃》創作的重要文字作品。其他文字作品也在他晚年和離世之後相繼於巴黎和紐約出版。1959 年羅勃‧勒貝爾（Robert Lebel）在巴黎出版的《關於杜象》（Sur Marcel Duchamp）一書，紐約英文版由喬治‧哈德‧漢彌爾頓（George Heard Hamilton）翻譯，是杜象載有日期且具決定性和概括性的作品，包括 208 條詳實紀錄和廣泛的圖書目錄，1960 年在倫敦出版。

5.訪談錄

　　1967 年杜象和皮耶賀‧卡邦納（Pierre Cabanne）進行一項廣泛的會談，會談內容編輯成馬歇爾‧杜象對話錄 “Marcel Duchamp Ingénieur du Temps Perdu：Entretiens avec Pierre Cabanne” 於巴黎出版，英文版則由洪‧巴德傑（Ron Padgett）翻譯成冊，1971 年於紐約發行。中文版訪談錄最早是 1986 年由張心龍翻譯，臺北藝術家出版的《杜象訪談錄》。其次 2001 年有王瑞雲翻譯的《杜尚訪談錄》，由中國人民美術社出版。

6.信件

　　1987 年德國出版的 “Marcel Duchamp / Brief an / Lettres à / Letters to Marcel Jean” 是目前留存的杜象書信，由妻子蒂妮（Teeny）所藏。

二、研究現狀與資料評估

1.期刊與研討會

　　中國期刊網收錄了 1994-2003 年 28 篇與杜象相關的文章，內文涵蓋棋戲、杜象批判，以及受杜象影響的大眾文化藝術；《文藝研究》期刊方面 1995 年也有一篇由鄒躍進所寫，談及

杜象的「挪用」與文化詩學的關係，內文主要參閱了 1991 年的《杜桑》中文譯本；此外則是個人 1998 發表的《從反藝術到非藝術——談杜象創作觀念》，2003 年的《從杜象對現代藝術的解構—再談現當代西方藝術與中國古典美學的對話》，以及 2006 年的《杜象創作觀與中國古典美學的對話——現、當代西方藝術的中國轉化（Ⅰ）》。

2. 中文譯作

除了訪談錄譯作，中文專著譯作最早為 1991 年李星明、馬小琳翻譯的《杜桑》，此書譯自卡爾溫・湯姆金斯（Calvin Tomkins）1979 年《紐約時報》（Time-Life international）出版的 *The World of Marcel Duchamp*。湯姆金斯的主要著作有三，包括：1976 紐約出版的 *The Bride and the Bachelors, Five Master of the Avant-Garde*；1979，1985 年出版的 *The World of Marcel Duchamp*；以及 1996，1998 等年度出版的 *Duchamp a biography*。

1993 年臺北巨匠週刊翻譯出版了安捷羅・德夫洛（Angelo de Fiore）等人撰寫的《杜象》；1994 年另有臺北文庫翻譯了丘里阿（Moure Cioria）所撰寫的《杜象》，以上二者皆屬繪畫圖文集；1998 年吳瑪悧（Ma-Li Wu）翻譯的《杜象——反藝術的藝術》，是由德國潔尼斯・敏克（Janis Mink）所著，班納狄克・塔森（Benediket Taschen）出版，2000 年張朝輝翻譯的《馬塞爾・杜象傳——達達怪才》，此作則譯自湯姆金斯的作品。

3. 中文編著

中文編著圖書依序有：2001 年曾長生等撰文，臺北藝術家出版的《杜象——現代藝術守護神》，此作也以杜象生平撰述為主，但書名顯然與杜象創作觀矛盾。2002 年有中央美院，陳君所編的《杜尚論藝》，趙欣歌編著的《走進大師——杜尚》，前者乃參閱兩岸翻譯的「訪談錄」版本匯集而成，後者為介紹杜象生平的圖文集。

1988 年「達達」國際研討會在臺北舉行，由於杜象與「達達」的友好關係，部分學者論文乃以杜象為主要論述，例如：連德誠〈拼貼的形式與發展〉，傅嘉琿〈達達與隨機性〉，以及授業導師王哲雄先生的〈達達在巴黎〉……等均收錄於《達達與現代藝術》，王哲雄的〈達達的寰宇〉則收錄於《歷史・神話・影響——達達國際研討會論文集》，這是國內最早有關杜象的文字資料。1990 年張心龍的《都是杜象惹的禍》，乃是從杜象出發，而以杜象影響的數位二十世紀前衛藝術家為主要論述對象。

4. 中文專著研究

中文第一部研究專著，是個人 1995 年撰寫的碩士論文《杜象創作觀念之研究——藝術價值的反思與質疑》，探討杜象作品特質和創作觀，及其對藝術價值的反思與批判，全文 339 頁含圖片 140 幅。2006 年學友林素惠則於巴黎完成《杜象之後智慧型機械裝置的探討與展現》

博士論文,該論述乃以杜象影響之一的機械裝置為主軸,文中對《手提箱盒子》和「細微粒」(infra-mince)現象多有著墨。

5.研究發展

藉由以上國內外有關杜象研究狀況的鳥瞰,並通過網路資料的檢索與瀏覽,迄今並未發現與個人研究相互重疊的論著,其間資料的查尋或有疏漏,但在整體研究方向上,並無雷同的論題則是可以確定的。依目前研究現況來看,仍未發現有關杜象顛覆性創作思維之文化闡釋之比較研究一類的論著。基於杜象創作觀所呈現的深廣幅員和重大影響,及其對所謂「藝術」的解構和顛覆性,因此個人再度以其人的思想為題,嘗試通過杜象創作觀及其影響所呈現出來的東方意象,析論西方藝術的斷裂及其潛在華夏思維轉化的走向。

第三節　方案界定與預期價值

由於杜象創作觀影響幅員深廣而複雜,因此在探討杜象和西方思想背景的關係,西方思想的斷裂,以及杜象以降西方創作觀的思維轉化等問題之時,得先做一梳理。

一、方案界定

1.標題界定

本書標題《杜象詩意的延異──西方現代藝術的斷裂與轉化》,文句中「延異」(différance)一詞乃引自德里達(Jacques Derrida, 1930-)通過語言解構觀念自創的文字,「延異」乃具有區分相異和展延之意,意謂語言發展過程中,文本的蹤跡(trace)不斷發生交感並任意串聯,而使語言具有無限的可能性。意謂著杜象創作觀念及其影響的無止境蔓延與轉化。而「詩意」乃是杜象一向對於藝術作品詩學性格的要求,其中隱涵著跳脫邏輯思維,非「常理性」的生機妙趣,也是杜象通過文字遊戲轉換移置引來的藝術創作趣味而後賦予藝術作品的看法。因此「詩意的延異」乃意涵藝術創作觀念的延異和影響的蔓延,同時也意味著杜象創作觀對西方傳統邏各斯的解構。通過當代法國哲學家德里達的解構觀念,得以讓人意會杜象這位同是法裔的藝術創作者,其顛覆西方傳統的思維觀念和潛藏的東方意象,一種極欲擺脫邏各斯(Logos)中心的無意識顯現,這似乎是西方理性傳統思維至今無法逃避的改變。

　　而「斷裂」這個字詞也來自德里達，在德里達的觀念裡，「蹤跡」交感之中，兩個連結對象之間乃存在一個「裂隙」，它意味著意義的缺席和不在場，具有間隔、分離和延異的意思。因此「現代藝術的斷裂」乃意味著現代藝術發展過程中，由於意義的疏離而產生的「斷裂」，並因此促成現代藝術的轉化（transformation），一種因由歷史可見以及可陳述對象的遇合而形成的矛盾和錯綜複雜的轉變。而西方現代藝術也在此矛盾和轉化過程中，以解構的態勢過度到當今後現代的風貌，而這個解構性的轉化實則潛藏華夏道家和禪宗等思維形態的入侵。

2.時代界說

　　論文另一須要界定的項目是時代，由於杜象創作觀念引發的理論批評和藝術現象牽連甚廣，橫跨的文化和時代類型有著極大的差異性，一方面地理上甚至跨越東西，時間上現代、後現代和中國老莊年代前後差距也有兩千餘年，尤其是當代藝術和學說更是難以確切論斷，因此取其折衷做為時代界定，但不偏執於某特定界說。

　　論文敘述，時代最遠推至西方柏拉圖和中國先秦老莊的年代，抽譯其中與杜象相關的論述，而以現、當代美學和杜象相關創作為論述核心。至於現代主義（modernism）應從何說起，一般認知是指列寧所謂的壟斷資本或帝國主義時期，大約 1880 至 1930 年之間，從 20 世紀初到 1930 年左右，可說是現代主義的黃金期。而現代文化基本乃是分析性的，是以分析理性主義為主導的文化，也是科學技術話語霸權的時代。因此現代社會的基本特色，應是工業製造、科學技術與資本主義三者所建構而成的都會形態社會。而西方現代藝術和美學，就產生在這種理性分析、商業市場和工業生產的符碼運作之中。

　　現代主義雖強調「為藝術而藝術」，反對畫商壟斷市場，而其創作卻免不了受到科技的影響，如 1860 年至 1870 年間的印象主義（Impressionism），即受科學性色光的自然分析所啟示，而從色彩結構的改變開始。印象主義也是通常藝術史上界定現代主義的開端，而把浪漫主義視為精神上的現代主義；也有以 1905 年野獸主義（Fauvism）為起始的，那是因社會結構改變，導致藝術家生活受影響而引發的表現性畫派；或有以立體主義（Cubism）為分界的，立體主義之名乃源於「立方體」的分析性構圖，用以區別傳統的透視概念。而現代藝術發展過程中，各個階段不免產生反動與顛覆，因而形成所謂的前衛主義（Avant-gardism），他們或可從具有波西米亞精神的象徵主義說起，或自頹廢派的反抗自然主義引發；也有標榜激進奮鬥的未來派（Futurism）；還有德國在戰前風暴壓力下形成的表現主義（Expressionism）；以及在虛無主義彌漫狀態底下產生的「達達」（Dada）和超現實主義（Surrealism）。這些頗俱革命性的前衛主義，形成現代藝術發展中的異軍和反現代主義的一股逆流。1960 年代之後，後現代主義（Post-modernism）的氣候逐漸形成，而其掀起的反現代主義風暴，可說是這股文化運動風潮的延續。

　　一般文學、藝術研究者考察現代主義的來龍去脈，有將之延伸到戰後的「晚現代主義」（Late-modernism）時期的，把晚現代主義視為現代主義的延長，而將後現代主義看成是另起的一個階段；例如建築方面：維護現代主義經典的科技知識性建築被認為是「晚現代主義」建築；而融會古今兼容並蓄的混種則被看成是「後現代主義」建築。事實上，不論「晚現代」或者「後現代」的形成均有跡可尋，「後現代主義」顯然自「前衛主義」的逆流中醞釀而來。藝術評論一般認為，後現代文化基本受到兩大學派影響，一為復活的馬克思主義，亦即「新馬克思」或稱「西方馬克思」主義；另一，則是衍生自結構主義的後結構主義，或稱之為解構主義的。

　　大致來說，現代主義是工業革命之後的產物，後現代主義則是電子革命之後所形成，因此，後現代這個階段也有稱為「後工業社會」，或者「後資本主義」時期的。後現代文化興起於歐美，自有其獨特的重要意義；然而第三世界，由於接受現代化的先後不同，加之本身所具有的文化特質，反倒形成了一種不同地域、時代交叉的文化混種。

　　杜象的顛覆性在藝術史上乃是個斷裂，而這個斷裂可說是整個反現代風潮的震源。他解構現代、粉碎純粹、劃開現代主義的藩籬，是眾人明白指涉或意有所指的反藝術先鋒；然其行為模式卻符合了當代人創新的期待。於今，藝術創作的符號化、網路化、多國資本主義化、觀念化、或對非審美意象的追隨……，無不坦言「都是杜象惹的禍」。因此在談及杜象的同時，不免要將不同時間、場域的現代主義、後現代主義藝術和東方審美意象等等多元不同的議題納入在論述的範疇之中。

二、論述方法

1. 雙向闡發的對話論述

　　學者陳淳、劉象愚兩位先生曾將闡發研究、影響研究、平行研究和接受研究做為比較文學研究的主要類型，用以適於非同質文化類型的文學比較研究。本篇論文採取曹順慶先生雙向闡發的幾種方式，包括（1）、以文學理論做為藝術作品和現象的解釋與詩性闡發，（2）、東西方美學的相互闡釋，（3）、跨學科的闡釋，以及以上東西方文論和藝術作品、藝術現象的綜合性相互闡釋。方法上從微觀的術語範疇入手，通過術語範疇的掌握，得以進入詩性話語的深層結構。由於不同學科、時代以及異質文化差異性隱含的內在分歧，只有通過話語涉及的問題，經由不同層次和多面向交流，藉由不同時代之文化、地域、學說與作品的闡釋和分析，方能體會問題深處的共感與互通之處。

　　鑒於杜象創作的多元延異現象，其創作觀所觸及的問題乃含藏藝術與文學、藝術與哲學以及現代與後現代之間的交織串聯，而論文中談及杜象創作觀的東方意象，更呈現了全然不同話語系統的相互關係。因此本論文乃採雙向闡發的術語「對話」方式，通過跨學科、跨文

化以及現・當代（modern and contemporary）藝術的分析，來闡釋杜象創作觀及其創作觀潛在引發的西方現代藝術斷裂與轉化。

而對話理論首要解決的，即是找到具有共識的話語問題，曹順慶先生曾提到：「對話」乃是以不同的話語討論相同的問題，而使之不斷走向共同話語的過程。[2]樂黛雲教授也認為：「對話」……是通過不同層次和多角度的意見交流，來找尋各方對「同一問題」表層分歧下面更深處的共識。[3]於此「對話」並不同於譯介學的單向「轉換」，譯介學的轉換於本論文研究中亦被援引做為批評實踐的輔助，然為避免成為一種「獨白」，因此本論文乃採取「雙向闡發」的「對話」方式做為跨學科、跨時代和跨文化研究的方法途徑，祺能經由深度的闡述而得以進入觀念和思想的核心，起到異質文化之間相互理解和相互溝通的渠道。

2.流傳學方法

論文的另一個研究方法是「影響研究」，亦即「流傳學」（doxologie）的研究方式，「流傳學」又稱「譽與學」，於今的流傳學已從過去的邏輯實證論過度到當今的接受理論，體現雙向互動的特色，在跨文化的影響當中，具有互證、互識、互補的作用，而放送者的影響價值則體現於接受反應的創新活力和社會能動力。反觀杜象影響，通過解構主義等後現代理論的闡釋，以及道家和禪宗等學說的補證，已體現其反藝術背後對於邏各斯中心的顛覆和對現代藝術的衝擊，如藝術的通俗化、多元化、非唯美化……，藝術定義也處於不盡的蹤跡反應之中。

三、論題重點

1.找尋和疏理現代藝術斷裂的因子

有關杜象作品特質，這是先前碩士論文已階段性完成的工作，例如「現成物」創作中的隨機性、語言遊戲、情慾的隱喻、幽默和反諷等特質。通過這些作品特質分析杜象創作的顛覆性。其次則是杜象所處年代背景的疏理，如象徵主義詩人的創作，「達達」、超現實主義居於那個時代所引來的衝擊，通過這些現象，找出現代藝術斷裂的因子。

2.杜象創作與後代藝術的關係

鑒於杜象本身創作的多元性及其影響幅員的廣大，作品含藏的創作觀念乃至後來的牽延和變異頗為繁複，其中尤以「現成物」的影響漫延而改寫了藝術史。從 1950 至 1960 年

2　參閱曹順慶撰，〈中西詩學對話：現實與前景〉，《當代文壇》，第六期，1990，第 9 頁。
3　曹順慶主編，〈異質話語對話理論〉，《比較文學論》，四川教育出版社，2001，第 27 頁。

代的「普普」、「新達達」、尼斯的新寫實主義，1970 年代的觀念藝術，1980 年代的「新普普」、新觀念主義、……。其他如超現實裝置擴及的「場域」概念所引發的諸多創作形式的改變，如大地藝術、環境藝術。其他如「隨機性」拼貼和運用衍生的偶發、串聯藝術、集合藝術、……等等。

3.杜象創作觀及其影響與西方文藝批評

有關杜象創作觀念的深入探討和梳理，或可從二十世紀海德格（Martin Heidegger，1889-1976）的存在主義談起，甚至更早追溯到笛卡爾（René Descartes, 1596-1659）「我思故我在」（cogito ergo sum）的理性思維。胡塞爾（Edmund Husserl, 1859-1938)的「直觀」（intuition）是闡釋現成物選擇的關鍵論點、還有梅洛龐蒂（M. Merleau-Pouty, 1908-1961）的身體感知，阿多諾(Theodor Wiesengrund Adorno, 1903-1969)的反美學批評、而至德里達(Jacques Derrida) 解構主義等學說的闡釋。

4.杜象創作觀及其影響與中國詩性哲學

此外，另一不可忽視的，乃是杜象創作觀潛在的與華夏美學思維相似之處，如老子對於「美」的辨證、莊子的「心齋」、「坐忘」、天地有大美，禪宗的頓悟等學說，已然悄悄地沁入西方藝術創作的思維觀念裡。它們既潛藏於杜象作品，並蔓延至現、當代西方藝術創作的觀念，也是華夏詩性哲學與西方美學潛藏的對話。

5.西方傳統思維的斷裂與華夏意象的轉化

後現代藝術的多元創作面貌，實則已透顯出西方現代藝術的斷裂，而自「達達」起，東方的思維觀念已然悄悄地沁入西方藝術創作之中，「達達」的破壞實則隱涵老子對於「美」的批判；而禪家的「無心」，道家的「無為」，均影響了當代如羅森伯格（Robert Rauschenberg）、凱吉（John Cage）等創作者的思維模式。在文論和哲學方面，從笛卡爾「我思故我在」到德里達的解構主義乃是西方傳統思維的轉折，而「解構」則喻示著西方邏各斯思想的斷裂。於此西方藝術創作與傳統思想呈現斷裂的同時，卻不約而同與華夏文化有了進一步的接觸，像海德格與老子，還有尼采，……。基於多種因素的呈現，故而論文乃大膽推向西方當代藝術華夏文化轉化的可能性，並期能深入探討分析，而不罔做臆測。

四、預期難點與解決途徑

再度執筆深入探討杜象創作思維，突破前人、突破自己乃是最大的壓力，其次則是翻譯和跨文化等問題的分析和闡述。

1.有關譯名的一致性

　　論文進行首先面對的是翻譯問題，由於筆者在在四川大學兩年從事比較文學跨學科比較研究之時，即意識到兩地譯音的歧異所帶來的困擾，單就 "Duchamp" 姓氏的翻譯就有杜象、杜尚、杜桑、……等不同譯音，大陸使用「杜尚」譯名較多，譯音接近美語，而臺灣則自 1986 年雄獅出版的《杜象訪談錄》即採取「杜象」譯名，譯音接近法語。經查內陸地區最早的翻譯，應是 1991 年李星明等人翻譯的《杜桑》。因此論文撰寫，有關 "Duchamp" 譯名，乃考慮幾個幾個方向，包括翻譯年代先後、母語發音、通用性，同時為避免先前研究與現今譯名的歧異，以至引發「杜尚」、「杜桑」或「杜象」是否同指一人的疑慮和困擾，故而採取符合以上條件的譯名──「杜象」。

　　其他如 "Derrida" 這位當代著名學者的姓名翻譯，也和「杜象」一樣出現同樣問題，因此論文乃沿用兩岸三地通行的譯名「德里達」。

　　爭議性較大的應是 "being"、"Being" 以及 "existence" 三者的譯解，大陸地區將 "being" 譯為「存在」，而 "Being" 則譯成「此在」或「親在」；臺灣的《遠東常用英漢辭典》將 "being" 譯為「存有」，而海德格特有的 "Being" 則譯為「此有」，至於 "existence" 則為「現存」或「存在」。因此，只要提到「存在」就有不知所云之感，為求能夠確切表達，論文中盡可能附上原文，且依原意寫出。其他又如 "sex" 與 "gender" 兩字均有「性別」之意，大陸地區將前者譯做「性別」，後者譯成「性屬」，臺灣則把 "sex" 譯為「性」，將 "gender" 解釋為「性別」。因此只要出現「性別」二字，很難不叫人迷糊，而這只不過是其中二例，同文同種語言都出現如此歧異，更何況不同文化與文明。

2.跨學科、跨文化以及時代觀念的變遷和轉化的問題

　　撰寫本論文從外在層面來看，似乎只存在「杜象」個人創作觀和影響的問題，然而從他的創作觀和影響所蔓延出來的，卻是一個時代轉換，也是東西方異質文化潛在影響的問題。而在解析創作觀念和美學時，亦將觸及不同哲學家的學說思想，而如何在浩瀚學海選取切中要害的學說和藝術論點，而得以進行相互的對話分析與比較！顯然發現問題未必比解決問題來得簡單。其次則是時代前後思想觀念的交織串聯和轉化，一旦其中一個環鏈脫節，亦將無法圓說和貫串，例如邏各斯的探討，張隆溪先生認為「道」與「邏各斯」大體是一致的，然而從中西語言的觀點來看卻是相背離的，而這些問題的轉折，卻是撰寫此論文無可逃避的問題。

　　因此，論文所要處理的乃是杜象幅員所觸及的現當代藝術，文學藝術批評和中國古代美學的三角關係。於此杜象既是主角同時也具媒介功能，經此媒介串聯、發動刺激，促成三者的對話，他如同戲劇中的串場，又如同當代不強調主題的分散式構圖繪畫，然而各個分散的點與點之間必須是相互牽動，方足以構成一片能夠彈跳的張力網。因此論文的難處及其創新

點，就在於它既非階段漸進的陳述方式，也非純然二者之間你來我往的對話，而是一種跳躍式的對話和闡述。而如此以跨學科跨文化和通過傳統斷裂的比較研究乃是處理杜象延異必然面對的問題。

五、預期學術價值

1.改變藝術史的創作者

今日的藝壇，若非當年的杜象，想必又是另外一番光景，第二次世界大戰促使大批歐洲藝術家蜂擁而至美國，杜象就在此時被推向藝壇舞台的最高點。1962 年底特律（Detroit），密西根（Michigan）韋恩（Wayne）州立大學授予杜象人文科學名譽博士學位。同年勞倫斯・德・史蒂弗（Lawrence D. Steefel）於普林斯頓（Princeton）大學完成學位論文《甚至，新娘被他的漢子們剝得精光的定位：馬歇爾・杜象藝術風格和圖像學的發展》。紐約藝術雜誌（冬季第 2 號第 22 期）刊出史蒂弗的文章《馬歇爾・杜象的藝術》。1963 年美國加利福尼亞（California）帕莎迪納（Pasadena）美術館舉辦一項《馬歇爾・杜象或霍斯・薛拉微（Rrose Sélavy）的回顧展》，（按：Rrose Sélavy 為杜象化名之一），由杜象本人設計海報和展品目錄封面，展出作品 114 件，包括素描、照片、現成物和油畫等。自此歐美各地重要畫廊紛紛安排杜象作品展出，瞬間杜象從邊緣性人物成為文化英雄，七十多歲的杜象聲稱他已做好準備，要以自己的創作觀念去強暴他人，同時也恭候他人隨時去強姦他。

法國當代藝術批評家皮耶賀・卡邦那對杜象進行訪談，稱他是「錯失時間的工程師」（Ingénieur du temps perdu），李歐塔（Jean François Lyotard）於 1977 年為他所寫的專著則名之為《杜象如同轉換器》（Les Transformateurs Duchamp），此外藝術史家路易斯・史密斯（Edward Luice-Smith）、新馬克思主義批評家杰姆遜（Fredric Jameson）均對其作品多所闡釋，超現實主義領導人布賀東（Andr Bredon）稱述他的「現成物」觀念是現代主義的邊緣性觀點。至此，杜象已被承認是一位改寫藝術史的人物。

2.西方傳統的斷裂是否意味另一文明的崛起

面對杜象這麼一位觀念不停地在轉換的創作者，影響所及幾乎牽動整個當代藝術，而其哲性思維則含藏東方意象，當代學者如阿多諾的反美學觀念，談及前衛藝術皆意有所指，而德里達的解構理論則彷如為他做註解。對於如此一位撼動西方現代藝術的創作者，錦上添花並不能為他增添多少光采，然而杜象在西方藝術史上呈現的斷裂現象，並非單純地只是藝術的顛覆，而是整個傳統思維的改變。而他的創作觀念及其後之創作者所呈現的道家「無為」、禪宗「無心」、或「隨機」與「頓悟」的關係，難道只是湊巧？它是否意味著另一種文明的崛起？

　　因此，今以跨學科和跨文化突破現代與後現代界線處理此一問題，實乃深深體悟單一學科理論已無法滿足多元創作與觀念的延伸，於今藝術的觸角已擴及人類學、民族學、社會學、文學、歷史、哲學、考古、生態等方面，尤其是面對杜象這麼一位善變而具高度反思能力的創作者，單一學科研究已無法滿足藝術創作的思辨及其延異性。而論文以雙向闡發的方式研究，一來是對於多元時代的回應，同時也是做為一個創作者一直在尋找的出路。

第一章　從反藝術到無藝術

第一節　令人不安的藝術守護神

　　馬歇爾‧杜象（Marcel Duchamp, 1887-1968），令人印象深刻的是他那件頗受爭議的《噴泉》小便壺，以及《L.H.O.O.Q.》畫上兩撇八字鬍和山羊鬍的「蒙娜‧麗莎」（Mona Lisa）現成物（Ready-made）。假如沒有杜象，今日藝壇恐將又是另外一番光景，杜象就如一個偏離軌道的鬥士，有著常人難以企及的洞察力，能深入不可知之地，對系統反思和質疑。自 1950 年以來更是西方藝術評論家和創作者熱門談論的對象，人們對他的批評也總是亦褒亦貶，質疑他是否正玩弄著一個無上聰明的遊戲。詩人布賀東（André Breton）稱他是：20 世紀最具識見，也是最令人不安的藝術家。[1]

　　或許是時代使然，法國詩人貝基（Charles Peguy, 1873-1914）稱他那個時代是自耶穌誕生以來變動最劇烈的年代。政治大變動，傳統理念的消褪，社會的混亂和焦慮，令人感受到一種古老秩序即將崩塌的不安，詩人和作家也似乎正在打造一種全新的工具以創造新的文學；音樂家史特拉文斯基（Stravinsky）的《春之祭禮》（Sacre du Printemps）首次公演時，其刺耳不和諧的音調，更激怒了參與的聽眾，維也納的十二樂音也對傳統合諧尺度祭出挑戰；前衛藝術家大都以拒絕西方古典時期所奠立的傳統來回應社會的瓦解。藝術史家兼評論學者里德（Herbert Read）說「這是西方藝術解放的契機」[2]。杜象處於這個動盪的時代，成長於一個藝術氣息濃厚的中產階級家庭，接受謹慎而傳統的藝術教育，顯然這是他日後反藝術（anti-art）和步向無藝術（non-art）創作理念的必然結果。

　　1902 年杜象開始他的繪畫生涯，1923 年就完全放棄繪畫，日後更聲言繪畫已死，認為那些僅僅將他們所見之物記錄下來的畫家，乃是最愚蠢的，其不可思議的創作理念不時搖憾著長久以來佔據創作者心靈的固石。1957 年一項公開演講的場合，杜象表示：「藝術家只是個媒介，並不清楚自己在做什麼，以及為什麼要這麼做。是觀賞者經由其內心的過濾

[1] Claude Bonnefoy collection: *Marcel Duchamp Ingénieur du Temps Perdu / Entretiens avec Pierre Cabanne*, Paris, Pierre Belfond, 1977, p.24-25.
[2] Calvin Tomkins (1) : *The World of Marcel Duchamp,* Time-Life Books, Amsterdam, 1985, p.8.

來分析作品內在特質並結合外在世界，完成一項創作的循環。觀賞者與藝術家同等重要，若從欣賞的層面和深度來看，甚而居於創作者之上。」[3]他的這項說法，更讓一些走在系統底下的藝術工作者寢食難安，就像一個懷有敵意的評論家，正悄悄地叫唆人們進行一場魔鬼般的反藝術戰役。傳統的創作者並不願意把自己看成只是個媒介，不願意將主導作品的威權釋放。而這個強調觀賞地位的觀點，也正是當今許多觀念性藝術家所採取的創作方式與態度，它構成創作者與觀賞者的對話。事實上杜象的這項提出，不也意味著「現成物」創作從傳統審美理念的出走，創作者不再以製作為主體，而是站在觀賞者的角度，通過持續的「觀看」，選取所要的「現成物」，而在直觀過程中，無意地已將觀賞者的眼睛加諸於創作者身上。

這是一項顛覆傳統的創舉，然而杜象的矛盾性格卻在他選擇現成品的過程中隱然浮現：既然以揶揄手法冒瀆文化偶像「蒙娜‧麗莎」畫作，何以在「現成物」的選擇過程中，執著於經由「觀看」而來的本質追求；既強調一個經由眼睛「觀看」的審美感知過程，又何以一再地貶低繪畫創作的視覺性？杜象如此提到有關《大玻璃》的創作理念，他說：「……我將軼事、故事和視覺的呈現混合，以減少一般繪畫對視覺的重視，我不願被視覺語言糾纏，……」[4]杜象一方面對眼睛的「觀看」執著，一方面卻極思回到「觀念」的創作世界，避開視覺語言的糾纏；既鍾愛於觀念性的表達，卻不捨於科學和技術性的愛好。他說：「我對表現科學的精密和準確極感興趣，……但表現這些東西不是因為喜愛，反而是有意地質疑它，……」[5]。

杜象是個手巧的人，喜歡修理東西並親自動手製作生活的工具，然而「動手」做，讓他深深害怕回到繪畫製作或雕塑的老路，杜象甚而為自己親手製作遮陽棚辯解，認為那是一件「手工藝品」而非加工的「現成物」藝術品；但是另一方面，杜象則強調「藝術」一詞在梵文裡本有「製作」之意，而博物館的宗教神物、面具，雖然今人稱之為「藝術」，事實上這些東西乃基於宗教目的而作。同樣的，展覽中的非洲剛果（Congo）木匙，其原初用意並非為欣賞展示而來，對於這些製作木匙的土著而言，「藝術」這個詞乃是不存在的，而人們創造藝術無非只為滿足自己罷了，就如同當時許多藝術家所標榜的：藝術不為其他，只是純然的「為藝術而藝術」。杜象說：「我寧可使用『工匠』（artisans）這個詞」[6]，因為那些在畫布上製作的「藝術家」（artistes），過去一樣被稱為「工匠」。

杜象相信人們可以生活在一個無藝術（sans art）的社會，就像第二次世界大戰期間蘇聯藝術家所面臨的：為了解決短期性的現實問題，那些不著邊際的理想主義創作被迫中止。雖

3　張心龍著，《都是杜象惹的禍──二十世紀的前衛藝術發展》，臺北，雄獅，民79，第21頁。
4　Claude Bonnefoy, op.cit., p.64-65.
5　Claude Bonnefoy, op.cit., p.65.
6　Claude Bonnefoy, op.cit., p.25.

然烏托邦的理想乃是人類不可剝奪的天賦，美好的世界不應因為現實性而受排斥，然而這個「烏托邦」的稱呼卻似乎就帶有那麼一絲貶抑的意味，一種資產階級的興味。

杜象總是站在系統觀念的對立面。他顛覆傳統甚而質疑藝術的價值，認為藝術是人類的發明，如果沒有人類，藝術根本不存在，他說：「我不相信藝術是不可缺的，人們可以創造一個拒絕藝術的社會。」[7]又說：「藝術不是一種生理的需要，它依附於『品味』（goût）。」[8]觀杜象對於創作的執著，與其說他期待人們可以製造一個「無藝術」的社會，不如說他拒絕因襲，拒絕耽溺於既有「品味」的生活。杜象曾經表示對偶發藝術（Happenings）的喜愛，只因這類藝術的表達與畫架上的畫作背道而馳，又能忠於「旁觀者」（onlooker）的理論，甚而將一種前所未有的元素「厭煩」引進創作，就如同約翰·凱吉（John Cage）那寂然無聲的音樂，如同伊弗·克萊恩（Yves Klein）的《空白》之作。

杜象認為：藝術就如同會讓人上癮的藥物，做為一種藥物，對許多人將會產生藥效，但他的神力尚不如宗教。藝術絕不是真理，繪畫會死亡，就像畫他的人一樣，最後都會走向死亡的道路，經過數十年，人們可能遺忘，也可能只是把它送進歷史。[9]藝術的歷史與美學乃是有所差別的，誠如杜象所言：「它是一個時代遺留在博物館的東西，但不一定是最好的，因為美麗已經消失。」[10]

杜象雖然立意擺脫繪畫的物質性，挑明指出藝術不是精神的最高，他要的是生活、是呼吸，是智慧的遊戲，而不是優秀藝術品的創造，然而他的一生並未真正逃脫藝術領域，他那些詩意的發明和實驗，甚而是被嚴苛地評為反藝術的東西，諸如「現成物」，都成了後日追隨者的墊腳石。20世紀的1930和1940年代，幾度的國際超現實主義（Surrealism）展覽中，他那令人驚異的場景裝置，則成了偶發藝術（Happenings）和環境藝術（Environments）的先聲。即使是他早年對於物體運動的視覺原理實驗，如旋轉盤、轉動的機器和抽象電影等，皆預想不到地成為1960年代歐普藝術（Optical Art）和1970年代動力藝術（Kinetic Art）的先導。普普（Pop）藝術家們更撿起他那拋向人們的「小便壺」，奉為精神圭臬，將通俗文化推向崇高的藝術殿堂。

1963年美國加州（California）帕薩迪納（Pasadena）美術館舉辦一項「馬歇爾·杜象／霍斯·薛拉微」的回顧展，展出杜象作品114件，包括素描、紀錄照片、油畫和現成物等。世界各地風起雲湧地爭相展出他的作品，瞬間杜象從邊緣人物化身為文化神祇，七十多歲的杜象欣然接受這項殊榮，並表示已充分做好準備，要以自己的觀念去強暴他人，同樣的也隨時恭候他人的強暴。

[7]　Claude Bonnefoy, op.cit., p.175.

[8]　Claude Bonnefoy, op.cit., p.174.

[9]　Claude Bonnefoy, op.cit., p.116.

[10]　Claude Bonnefoy, Ibid.

　　杜象一生反對偶像崇拜，然而此時他卻一邊扮演文化革命鬥士的角色，一邊接受傳統的擁抱；既批判藝術作品在博物館的定位，又欣然接受博物館應邀展出，甚而將自己的作品縮小製作裝載於「手提箱盒子」，而稱之為《手提博物館》，並刻意保存；或許這就是杜象的思維方式，一再形成自我的矛盾，杜象說：「我強迫自己自我矛盾，以避免陷入個人的品味」[11]。這就如同他的「現成物」運用，杜象深信毫無選擇的重複這種表現是很危險的，必須隨時退到作品背後再去審視自己熟悉的東西，他總是帶著批判的眼光看自己。

　　對於自己成為眾人追隨的偶像，杜象若有所思地提到：「我的影響顯然被誇大了，但其中幾乎不太可能是由於我的笛卡爾哲學（Cartésian）心靈所致，我拒絕接受任何信仰，因此我懷疑一切，我必須在我的作品中發現過去不存在的東西，然而一旦做了，當然就不再重複它。」[12]受到笛卡爾「我思故我在」觀念的影響，杜象不同於當時的藝術家，他對一切抱持懷疑，不相信「存有」（être），認為那是人類的杜撰，是人類創造出來的觀念，就如同他對藝術終極價值的反思與質疑。他說：「我什麼都不信，『信念』（croyance）這個字，也是個謬誤，如同『裁判』（jugement）這個字一樣，給人可怕的觀念，而世界卻賴以為基石，希望將來月球上不會是這樣的。」[13]杜象甚而不能相信自己，就如同他不相信「存有」，他寧可要詩意的文字。人們稱杜象有如一個轉換器，他無時不在檢視自己，頻繁地改變和修正自己，隨時處在一種反思的狀態，對人類確定性的虛假體系懷疑，對熟悉對象發問，對現實批評。而「懷疑」則成為他反傳統藝術形式以及做為自己內在反思批評的出發點。

　　杜象一生過著如波西米亞流浪者的生活，他逃避自己，逃避現實，也避談一些嚴肅的議題，傳統的藝術工作對他來說，是一種束縛，他說：「我喜歡生活，喜歡呼吸甚於工作……我的藝術就是生活……既不是視覺也不是思維的，而是一種經常的愜意。」[14]甚至可以說杜象最好的作品就是打發時間，事實上它是將生活融入藝術，就如同他把自己喜愛的「棋戲」當作一種藝術創作一樣，是一種脫離傳統藝術表現形式的自然顯現。杜象從未正式參與「達達」運動，卻終生貫徹「達達」（Dadaism）精神，在他的身上可以嗅出一股「達達」和超現實主義的濃重氣味，從反宗教、反邏輯、反社會、反對文化舊傳統的清規戒律和在作品中潛意識的情慾解放，終至完全拒絕藝術，而其虛無主義的作風實則隱藏那個時代無言的抗議。

　　事實上杜象的反藝術其用意並不在於「反」，而在於更彈性更挑戰的思維空間，就像倒置的腳踏車輪和尿斗，其用心並非全然在於形式的顛倒置放，而是意圖把物件的工具特性消解。他的「隨機性」（by chance）創作更是充分地顯現其反邏輯現實的觀念，由於「隨機」而讓思維變得活潑而不拘泥。就如同他的文字遊戲，憑著直覺將文字和字母隨機措置，通過

[11]　Yves Arman: *Marcel Duchamp play and wins joue et gagne*, Paris, Marval, 1984. p.80.

[12]　Calvin Tomkins (1) : *The World of Marcel Duchamp,* op.cit., p.9-10.

[13]　Claude Bonnefoy, op.cit., p155.

[14]　Claude Bonnefoy, op.cit.,p.126.

偶然的聚合，使得語言能自理性控制中解放出來，更因之而衍發新的意義，也促成作品產生驚異的作用和效果。

杜象的這種反邏輯形式，無疑就是「達達」虛無主義的自我放逐，一種隨他去的冷漠與無關心，而這同時也是杜象逃避「品味」的形式。對於杜象而言，「品味」只會將藝術引向「美」的判斷，讓觀賞者成為被動的接受者，然而藝術的評斷乃是複雜而多義的，絕對的「美」必然造成「醜」的對立，判準的批評只會成為藝術的殺手，任何企圖以教條和公式做為評斷的手法，將迫使藝術走上絕路；杜象相信是觀眾建立起博物館，因為自來藝術作品皆因公眾或由於後世觀賞者的介入而被承認或重新賦予新意，觀賞者的態度和評論實則扮演舉足輕重的角色，是觀賞者讓作品復活。而偉大作品受到矚目，不也是公眾的促成，若非觀賞者的參與和補充，批評也只是論斷式的批評。

自「達達」而起，其後「新達達」（Neo-Dadaism）和「普普」都高舉反抗精粹藝術的旗幟，允許藝術不分高下品味和矛盾對立，允許俗物和怪誕行為出現在高貴的藝術殿堂，不相信任理性邏輯而充斥著懷疑，讓「隨機性」造就多樣的可能，使得「即興」不再是戲劇表演的專利，藝術的界線也變得模糊而難以確認，現成品的「複製」、「權充」讓原創與真跡不再重要，而馬歇爾·杜象則被奉為最高神祇。試想當代藝術的不合邏輯、多元和時空錯亂等諸多現象，或許真要追溯到杜象那自由自在、隨機、反邏輯、反品味和幽默、戲謔的作風；而今藝術創作的符號化、網路化、多國資本主義化、觀念化、或者是對非審美意象的追隨……，人們無不坦言都是杜象惹的禍。

第二節　杜象創作生命的變奏與轉捩

一、雲遊於各畫派之間

亨利－羅勃－馬歇爾·杜象（Henri-Robert-Marcel Duchamp），西元 1887 年 7 月 28 日誕生於法國諾曼地（Normandy）山納－馬喜登（Seine-Maritime）附近的布蘭維爾（Blainvillen）小村莊，一個藝術氣息濃厚的家庭。父親是盧昂（Rouen）地區著名的法律公證人，是個睿智而高尚的紳士，由於雄心和熱望使然而反對兒子們從事藝術創作，杜象的兩個哥哥在違背父親願望的同時，更改了姓名，兄長嘎斯東（Gasto, 1875-）自稱為傑克·維庸（Jacques Villon），是位敏銳的畫家和版畫家，雷蒙（Raymond, 1876-1918）則折衷採用杜象－維庸（Duchamp-Villon）的名字，這是當時人們對杜象兄弟最自然的稱呼，雷蒙後來成為雕刻家，並引用立體主義（Cubism）觀念於雕塑創作上。妹妹蘇珊（Suzanne, 1889-）也是個畫

家，母親雖然沒有真正接觸繪畫，卻從小接受外祖父的薰陶，是個天生的音樂家。杜象是七個兄妹中的老三，兄妹們年齡雖有差異，家人的聯繫依舊非常親密。音樂、藝術、文學是他們共同的愛好，西洋棋則是他們最鍾愛的消遣。和兄長一樣，早年的杜象已表現出成熟的繪畫天分，1902 年一系列以印象派手法繪製的布蘭維爾風景畫，已被公認是他登堂入室的處女之作，從他對妹妹蘇珊和伊鳳（Yvonne）的生動描繪，已可見出兩人的深刻情感和簡鍊成熟的畫藝。1906 至 1911 年間，杜象先後遊走於不同理念的繪畫風格，其中歷經野獸主義（Fauvism）、後印象主義（Post Impressionism）、立體主義繪畫等風格，此時對他而言，最重要的即是發現馬諦斯（Henri Matisse, 1869-1954）。馬諦斯那巨大形體上誇張的紅色與藍色，那恣意豪放的黑色線條和筆觸，深深感動杜象。而在《父親肖像》的畫作裡，則浮顯了塞尚（Cazanne, 1839-1906）經常使用的紫、褐、綠等暗沉色調，以及深色邊線的勾勒和白色提點，隱約透顯著塞尚那不在乎美醜的內在氣質，同時也隱隱浮現杜象的心理內省。

　　1911 年之後，杜象則更趨於思維性的創作，《春天的小夥子》一作乃是以隱喻的手法表現畫中人物的春天，這是杜象首度以裸體方式描繪的畫作，圖像中隱然浮現其性意識的心裡暗喻，但不是強調「視網膜」（retinal）的表現方式，顯然杜象有意地要避開視覺的官能性。藝術史上自 19 世紀中葉庫爾貝（Gustave Courbet）強調視覺的重要性以來，直到印象主義，這個「視網膜」的觀念被強烈認同甚而發揮到極致。隨後的野獸主義、立體主義等畫派雖然接受這樣的觀點，然而畫家們已意識到傳統觀畫的方式已無法滿足內心強烈的需求。馬諦斯在強調繪畫表現性的同時，曾表示自己：往往由於無法超越純粹視覺的滿足感，而讓雄心受阻。[15]，立體主義畫家則極力地想拋棄傳統的自然模仿以及透視法所引來的空間幻像，畢卡索（Picasso）、布拉克（Braque）等立體主義畫家，甚而有意地藉由打破物體形象，以表現內心的真實，畢卡索曾說道：「在那裡不是你所看到的，而是你所知道的。」[16]顯然全憑視覺感官去面對描繪對象的觀念，已然受到挑戰。然而在杜象的眼裡，即便是畢卡索或馬諦斯他們那深思熟慮的看法，作品依然無法跳脫視網膜的框限。

二、《下樓梯的裸體》──被唾棄的幽默

　　令人不解的是，杜象對於立體主義所關心的不是它的精神而是技巧，他興趣的是立體主義對於空間的處理，這也是杜象後來採取玻璃做為創作題材的原因，玻璃的透明性，讓他不

[15] 參閱劉文潭譯，〈馬蒂斯的畫論〉。原文載於劉文潭著，《現代美學》，臺北，臺灣商務印書，民 61 三版，第 334 頁。

[16] 原文：“Not what you see. but what you know is there.” 節自 Calvin Tomkins (1)：*The World of Marcel Ducham*, op.cit., p.11.

再需要藉用畫布去描繪空間；杜象總對系統不信任，對於引用立體派技巧仍然遲疑，因為只要接受立體主義的創作方式便要「動手」去畫，這乃是杜象所不樂見的，事實上他對於立體主義的興趣也不過數月。

1911 年，這位多變的藝術家已開始思索一些其他的東西，對於杜象而言，所有的體驗都只不過是個實驗過程而非個人信念。自 1902 年繪製《布蘭維爾風景》之後，一路走來杜象對任何繪畫運動都相當熟悉，且好奇地借用他們的創作方式做為自己的語言，然而不論對任何流派，杜象始終保持距離。他說：「我對立體主義的興趣只是幾個月，1912 年年底我所想的已是其他，因此那只是實驗性，從 1902 年到 1910 年，我並不只是隨波逐流，期間歷經了八年的游泳練習。」[17]從印象、野獸到立體主義，杜象嘗試每一新的藝術形式，卻從未滿足任何風格樣貌，對於杜象而言，那只不過是一種技巧的學習，無關於原創力。

如果要談杜象對於立體主義的貢獻，或許應歸因於 1913 年《下樓梯的裸體 2 號》在紐約軍械庫美展（Armory Show）造成的轟動，至今此作仍被視為未來主義（Futurism）的經典之作，那是杜象以一種冒險的手法來回應新觀念的創作，是杜象嘗試跳脫自然主義的創作形式，這件作品之所以成名，或許應拜批評家之賜，他們敵視它、糟蹋它，稱它有如一堆皮製鞍囊、廢鐵和破提琴，芝加哥（Chicago）的報紙甚至奉勸觀賞者：若想瞭解這張畫，就該吃上三塊加味乳酪，還得去嗑古柯鹼。[18]

杜象那種企圖透過空間表現去傳達動力的做法，不單與未來派風格接近，甚至還加上對立體派理論的嘲弄；未來派乃是一個透過運動風格而意圖表現一般生活的「動力主義」（dynamism）者。至於立體主義，其主題內容則幾乎簡化到每天使用的物件，諸如咖啡桌、酒瓶、玻璃水瓶、吉他和煙斗，唯獨裸體不被做為考慮的主題，而未來派畫家也在 1910 年發表聲明，譴責裸體繪畫是令人作嘔和生厭的，並且請求全面禁止十年。

杜象《下樓梯的裸體》同時又是機械的裸體，在當時幾乎成為各家各派唾棄的對象，或許杜象是對每個人開了個玩笑，然而在早期立體主義革命思潮底下，「幽默」是不被允許的。對於處理《下樓梯的裸體》這樣的作品，畢多（Puteaux）地區的立體主義畫家則充滿危機意識，他們反應激烈，並召開了一個討論會，將杜象摒除於該團體之外，他們以幾何的精確性來策劃畫作，有意識地反抗偶然的（casual）或直覺的（intuitive）風格，堅持所謂「正式的」、「美的」，講求「調和」以及「好品味」，視自己為正統。畫家梅京捷（Metzinger）甚至依照葛雷茲（Gleizes）所堅持，要求所有的作品都得完全符合邏輯，這些畫家甚而認為未來派挪用了他們的造形觀念和技法，而未來派畫家則反譏他們背負了傳統的枷鎖，是在製造另一個學院的形式主義。

[17] Claude Bonnefoy, op.cit., p.44.

[18] Calvin Tomkins (1)：*The World of Marcel Duchamp*, op.cit., p.26.

　　杜象深深感受立體主義的憂鬱和缺乏幽默感，不屑於他們那「合乎理性」的追求，對於立體主義的頑固拘泥感到厭煩。1912 年《下樓梯的裸體》被獨立沙龍拒絕展出，葛雷茲的意見左右了當時的沙龍，杜象的兩位兄長嚴肅地包紮這個事件，他們提議杜象撤回畫作，或起碼將標題改過。杜象憶起此事，說道：「我沒對哥哥多說，只是立即搭車前往會場取回畫作，那正是我一生的轉捩……。」[19]

　　雖然杜象受到一些浮面和刻板的批評，然而藝術家威廉・德・庫寧（Willen de Kooning）則提出他敏銳中肯的看法，認為：杜象的革新運動是對每個人開放的[20]。是他的不具規範形式，導引人們走向更開闊的思考創作。由於杜象對刻版藝術的反叛，對奴性屈從創作方式的鄙夷，遂自創作中悟出端倪，他發現個人洞察力和經驗產生的「瞬間效應」（instantaneousness）與典型複雜的理論累積有所不同。他總是不斷地對創作主題進行實驗和理解，也因此即使引用了畢多（Puteaux）團體的「基本平行論」（elementary parallelism），卻能自立體主義的靜態表現束縛中掙脫出來，進而標示出一系列「物理運動概念」的創作，更由於畫作中連續性的際遇瞬間凍結，而發展出「同時」（coincidence）、「瞬間」和「轉換」（transistion）的創作觀念。

　　雖然杜象曾避開畢多團體嚴肅的議題不談，卻成功地吸取立體主義提出的一種全新的「看」的方法，並掌握了立體主義與自然主義美學觀的差異和改變。排除立體主義所謂的正統題材和一致性的唯美觀念訴求，這個全新的「看」的方法和對於「美」的品味的再思索，乃是杜象創作思考素來用心所在，也是杜象藝術價值觀反思與質疑的關鍵契機。

三、《甚至，新娘被他的漢子們剝得精光》──《大玻璃》的詩意

　　軍械庫美展之後，杜象已開始醞釀另一幅作品《大玻璃》，此作又名《甚至，新娘被他的漢子們剝得精光》（La Mariée mise à nu par ces célibataires, même）1915 年杜象已著手製作這件作品，然至 1923 年尚未完成，遂宣告放棄，將心思移至西洋棋戲。《大玻璃》是由兩塊大型玻璃組合的作品，是以現成物黏附，並以鉛箔乾擦的技法在玻璃上描繪的作品，玻璃的透明性乃是杜象深感興趣的，除了可以呈現顏料的雙面效果，而且不會因為顏料的氧化作用失去原有光澤，當然重要的是玻璃產生的多元空間，玻璃的透明軸面顯現了正反兩面細微的差異，透過未經描繪的一邊觀賞，將會感受玻璃「次微體」（inframince）形成的些微扭曲，一種瞬間轉換的「表面幻象」（surface apparition），而那些細微變動所形成的幻象，正是杜象喜愛的詩意。

[19] Calvin Tomkins (1) : *The World of Marcel Duchamp*, op.cit., p.15.
[20] Gloria Moure: *Marcel Duchamp*.London, Thames and Hudson, p.8.

　　然而即便作品繪製於玻璃上，杜象並不稱其為「玻璃的繪畫」或「玻璃的素描」，而稱之為「玻璃的延宕」（retard en verre）。杜象喜愛那樣的用字遣詞，他說：「『延宕』意味著事情的顛倒說法或意義的被扭曲。」[21]一種因由錯置幻覺散發的詩意。」就像標題中的「甚至」（même）一詞，杜象說：「我只不過是表現副詞性最美的一面，他和畫題一點關係都沒有，也不具任何意義。」[22]這種反涵義的標題方式正是杜象所擅長的，一種反藝術、反偶像崇拜的觀念性活動；他說：「我要脫離繪畫的物質性，我對重新創造畫中理念極感興趣，對我而言，標題是非常重要的……我要將繪畫帶回直書心境的領域。」[23]這幅被認為是「非畫」（non-picture）的作品，可說是杜象觀念藝術的首例，藉著作品上下兩段一陰一陽的活動來描寫兩性之間的慾望，畫中人物以機械圖式表現，而其似若無意義的機械裝置，卻因人的慾望而顯得活潑起來。《大玻璃》的另一標題：《甚至，新娘被他的漢子們剝得精光》，文字中以半詼諧的話語喻示新娘和單身漢之間情慾訊息的往來，雖然杜象提過：添加「甚至」一詞，不過是為了表現副詞性最美的一面，並不具任何意義。然而這個略帶模稜兩可的副詞，卻引人進入唯美的詩意情境，若再細細琢磨，"même" 一字的發音不也正是 "m'aime" 一詞的「愛我」之意。

　　「情慾」是杜象在《大玻璃》中重要的主題，也是杜象多數作品呈現的觀念。從 1912 年到 1913 年杜象密集製作了一系列的作品，這些作品皆是《大玻璃》畫中主角「新娘」與「單身漢」的前身；《新娘》一作源自於《處女一號》、《處女二號》和《從處女到新娘》的系列創作，這幾件作品仍採用《下樓梯的裸體》之描繪方式，其後才是《新娘被漢子們剝得精光》的草圖。

　　至於玻璃下方的《單身漢機器》也是多件作品的組合，上面包括巧克力研磨機、九個單身漢的蘋果模子、滑輪和其他圖像的機械圖示，其繪製方式則採用 1911 年《咖啡研磨機》的圖解形式。《咖啡研磨機》乃是《大玻璃》作品轉變的契機，是杜象首次以機械方式繪製的一幅作品，它以圖解箭頭來表現機械轉動的方向，藉以區分立體主義的繪畫性，其動態表現也與未來主義的表達方式不同，而杜象做此改變，則全然在於擺脫以往的繪畫形式，它與另一件作品《巧克力研磨機》同是「新娘」意念的延伸；《巧克力研磨機》並轉嫁為《大玻璃》作品的一部分，也是《單身漢機器》的部份裝置，這是一件採用從上往下俯瞰的幾何透視圖繪，杜象在平面彩繪的研磨筒造形上直接黏附絲狀細線，這是他首度將「現成物」裝置於畫作的嘗試，冰冷而準確的線條，畫中只見透視和固有色，沒有光影。《大玻璃》圖像中研磨機的功能雖僅是支撐滑行物移動的橫樑，卻另有隱喻，機器的自我運轉，意味著單

[21] Claude Bonnefoy, op.cit., p156.

[22] Claude Bonnefoy, op.cit., pp 67-68.

[23] David Piper and Philip Rawson: *The Illustrated Library of Art HistoryAppreciation and Tradition,* New York, Portland House, 1986, p.632.

身漢自行研磨巧克力的自主性。這件作品同時也表明了杜象與立體主義以及未來派的決裂，杜象越過立體主義再度引用了透視的技法，然而那已不是傳統繪畫的透視，而是科學與數學精密計算的透視，為了減低透視引來的視覺性，杜象則刻意地引進了故事和軼事的元素。

杜象當時最感興趣的是「第四度空間」，他閱讀了波弗羅斯基（Povolowsky）關於測量以及直線和弧線的解釋，從而想到「投射」（Projection）的觀念。「第四度空間」代表浩瀚空間的無限性，並意味著能賦予物體可變的特質。現代藝術家受到這項科學的導引，不再拘泥於歐基里德三度空間的的概念，嘗試致力於各種空間的可能性。立體主義因之而衍生出「同時性視點」（simultaneous vision）的觀念，而有所謂「透明重疊」、「虛實互轉」以及「拼貼」等技法的產生。對於杜象而言，「第四度空間」乃是肉眼看不見的空間，而他的靈感則來自於三度空間的推演，既然三度空間物體受光線的投射形成二度空間的影子，那麼以此邏輯推論，三度空間的形成則是四度空間的投射。不論杜象的這項推論是否為真，《大玻璃》就在這個觀念底下著手進行，玻璃的透明性加上透視的空間，顯然已超越繪畫的平面表現。在「單身漢」的草稿中，杜象執行了許多這類投射的實驗，例如《眼科醫師的証明》，即是以眼科醫師的驗光圖，以鍍銀方式轉印到玻璃上，藉以產生空間投射的效果。

機遇性（Chance）的實驗也是《大玻璃》反邏輯的詩意表現之一，「新娘」右上方的九個噴點，即是杜象以玩具炮火隨機發射留下的痕跡。《三個終止的計量器》則是利用三條一公尺長的細線，一連三次自高空落下，並依其隨機掉落形式定位，製造三個不具規則的標準尺。至於《灰塵的孳生》則是將聚積數月的灰塵，以油漆固定，將「偶然」儲存起來。1962年《大玻璃》自布魯克林（Brooklyn）展覽運回途中，因搬運而意外碎裂，這項意外卻讓杜象喜出望外，認為那正是他期待的「偶然」，由於這個「偶然」讓《大玻璃》更詩意，也使得玻璃的創作更具隨機性。

杜象在慕尼黑時，《大玻璃》的計畫已開始執行，1913年之後他陸續地製作一些素描和構圖，這些小品後來都成為《大玻璃》的一部份，為了保存這些資料，杜象從1934年便開始製作《綠盒子》，內容包括93張紀錄檔案和畫作，以及從1911到1912年的手稿，這些資料可說是《大玻璃》作品的文字檔，而《大玻璃》則是杜象揮別傳統的轉捩。

四、《噴泉》的震撼與「現成物」觀念的提出

1923年杜象宣告放棄《大玻璃》，而製作玻璃的這段期間，杜象曾與「達達」藝術家有所接觸，他發現技巧以及某些傳統的東西頗為荒謬，並對當時一些藝術家的行為產生質疑，而著手嘗試「現成物」的創作。

　　1915 年杜象的《斷臂之前》現成物首度在美國曝光，事實上早在 1913 年的《腳踏車輪》已預告了「現成物」創作的契機，杜象將腳踏車輪倒置拼裝在廚房的圓櫈上，一邊轉動一邊觀察，製作此物並無任何原因或意圖，只當成是一件戲作，此時「現成物」觀念並未成形。當評論家皮耶賀・卡邦那問及杜象何以選擇一件可以大量生產的現成物做為藝術品時，杜象表示：「我並不想把它當成作品。」[24]顯然杜象無意承認現成物是一件作品，因為那只會帶給人們「為藝術而藝術」的聯想。然而這個舉動仍舊引來強烈的撻伐與批評，因為一項顛覆性的創作已然登場。1914 年杜象提出《晾瓶架》「現成物」，據杜象的敘述，當時只是為標題遊戲而作，但是評論家馬哲威爾（Robert Motherwell）認為這件作品已具備美的形式和三次元雕塑品的要素，是「現成物」進入雕塑藝術品的先導；如此看法顯然已違背杜象的創作初衷，晾瓶架的通俗與平凡，原是杜象對於藝術作品崇高性的唾棄，然而這項顛覆，卻造成日後觀賞者質疑和判定藝術作品的兩難。

　　杜象友人亨利－皮耶賀・侯榭（Henri-Pierre Roché）對於現成物所做的定義則是：所謂「現成物」即是一些照原樣取用的物品，而其用途卻不同於往昔……。或者將原物略加改造，以求改變原來意涵。[25]他並表示：藝術品既以最原始狀態呈現，觀眾則須負起責任去辨識，賦予它最恰當的解釋和評價。[26]而這個創作理念至今為當代藝術家所引用，「現成物」創作所採取的原物取用及其放棄製作和不講求獨特性，滿足了藝術家對抗傳統形式的訴求，進而走向多元化的表現；或許更確切地說，是「現成物」觀念導引藝術創作者走上思維性的創作之路，而觀念性創作也促成了觀者的參與和知性思維的滿足。這項創作同時也引來人們對於藝術的反思，如：「藝術是什麼？」以及「我們如何知曉我們所知道的即是藝術？（What do we know what we know?）」等涉及認識論和本體論的問題。而人們則質疑既然杜象無意將「現成物」視為作品，又如何來界定藝術品？而吾人又如何判斷我們所認定的「作品」即是藝術作品？

　　1915 年杜象在買來的雪鏟上書寫了以下的文字："Advance of Broken Arm"，這即是有名的《斷臂之前》作品，自此而後杜象開始使用「現成物」（Ready-made）這個詞，由於它既非畫作也非其他約定俗成的藝術作品，沒有任何適於加諸的藝術名詞，杜象因此採用這個中性的名稱，雪鏟上的英文標題，並無任何特殊意義，杜象對於該物品既無利害成見，也不帶任何美學批判，選用這樣的標題，全然在於將觀者引進口頭的詩意。杜象一再提醒自己，避免陷入品味的牢籠和沒有意義的重複。製作《大玻璃》時，他以機械圖式反制繪畫成規，選擇「非藝術品」的日常使用物件，將創作擴至傳統的範疇之外，運用詩意的文字，藉由嘲諷、揶揄的手法，顛覆傳統僵化的視覺概念。

[24] Claude Bonnefoy, op.cit., p79.

[25] Angelo de Fiore 等撰稿、黃文捷譯，《杜象》，巨匠美術週刊 52 期，錦繡，臺北，1993 年 6 月，第 22 頁。

[26] 同前註。

　　1917 年杜象以免審查委員的身分送交一件白色瓷製尿器參加紐約獨立畫會的展出。做為評審之一的杜象，為了避免個人關連，而在這件標題稱為《噴泉》的瓷器邊上簽了 "R. MUTT 1917" 的字樣。這件作品的名稱乃取自紐約衛生器材製造商 "Mott Works" 之名，杜象將其中的 "Mott" 改為卡通人物 "Mutt" 的名字。文字中的 "R" 字則源自於法語 "Richard"，意為「闊佬」，整個簽名 "R. Mutt" 則意指身材短小的滑稽闊佬之意。[27]展覽期間，這件作品始終被藏在隔板後面不被展示，審查委員們顯然無法接受如此一個尿斗出現在莊嚴崇高的藝術殿堂，杜象與畫會起了爭執，憤而退出該組織。

　　這件名之為《噴泉》的尿斗，其創作靈感乃源自於「圖畫唯名論」（Pictorial nominalism）的觀念[28]。杜象將尿斗更名，似乎是要取消「名實對應」的觀念，從而解放吾人已然僵化的視覺圖像。「噴泉」這個名稱，或者更確切地說這個標籤，可以貼在任何東西上，即使他在習慣上只是用來「方便」的東西，倘若跳開這個普遍概念，將此器皿當作「洗臉盆」，那麼只當朝臉上一撥水，事情豈不就真的太「方便」了！杜象此一改「尿斗」為「噴泉」的顛覆手法，視其反諷固可，看成象徵意味亦無妨，或有蘊涵其他深層意義，吾人可以意會其創作初衷，或許是試圖鬆動緊張而僵化的視覺圖像，使之恢復流動而活潑的原初樣態。

　　基於「圖畫唯名論」的觀念，導引杜象對「名實對應」的不在乎，致使他本人也出現多樣的稱呼，他的名字有稱為「馬象‧杜歇爾」（Marchand du Sel）的，這個稱呼乃取自「鹽商」的雙關語意，而「霍斯‧薛拉微」（Rrose Sélavy）則源自女子的變性稱謂，還有《噴泉》小便壺上簽寫的小丑之名「穆特」（R. Mutt）。或許是家族個性使然，杜象的兩位哥哥也都改了名姓。杜象總是以挪揄嘲諷的手法處理作品，同樣也以此種方式對待自己。《噴泉》一作，最後由好友艾倫斯堡（Arensberg）收藏，之後在 1951、1953、1963、1964 年，皆有複製出現，而這或許就是「現成物的宿命」，它不再是藝術家或觀賞者唯一的鍾愛，然其受歡迎的程度卻非杜象始料所及。

　　為了將觀者引入詩意的情境和滿足自己使用頭韻（Alliteration）的興趣，杜象總喜歡在「現成物」上賦予短短的標題，或加上簡易圖繪，以幽默諷諭手法移轉作品意涵，而稱此創作品為「協助現成物」（Ready-made Aidé）。所謂的「協助」（aidé）乃意味著「修正」或「加工再製」之意，著名的《L.H.O.O.Q.》以及《秘密的雜音》，皆是這類作品的典型。《秘密的雜音》是在作品上方書寫了一些令人難以理解的英文和法文，其中還缺了一些字母，整個標題仿如是在敘述一個糾纏不清的離婚訴訟，若要瞭解它的原意，還得將缺了的字母放回去。至於《L.H.O.O.Q.》這件加上八字鬍和山羊鬚的《蒙娜‧麗莎》複製品，標題本身即是一種

[27]　Marc Dach: *The Dada Movewmnt 1915-1923.* New York, Skira Rizzoli, 1990, p.83.

[28]　所謂的「圖畫唯名論」乃指總類通名與集合名詞並無相對的客觀存在，這一學說不承認普遍概念存於實在之中，認為附加於概念上的只不過是個名稱罷了。參閱 Cloria Moure: *Marcel Duchamp*, London, Thames and Hudson, 1988, p.12.

文字遊戲，若以法語拼音，將會產生一些奇妙的意義轉換，甚而帶有輕褻的玩笑，標題中五個字母的發音就如同在述說：「"Elle a chand au cul"」（她有個熱臀）。杜象一方面以揶揄嘲諷的戲謔方式和廉價複製品的加工，拋出他對傳統偶像作品意義的質疑，一方面卻似乎以詩意的文字在從事一項無俚頭的創作活動。

　　另一件頗富超現實味道的作品《為什麼不打噴嚏？》，乃是杜象「現成物」漸趨成熟之作，此時杜象已能將現成物品視同語言的元素，藉由不同「現成物」的並置，解構人們先入為主的觀念。這件作品的構思是在一件塗有白色油漆的鳥籠內放置一些狀似方糖的大理石，一塊墨魚骨頭和溫度計，籠底書寫著「為什麼不打噴嚏？」（Why not Sneeze？）原本鳥籠乃是安置鳥兒的空間，然而籠內置放的內容物經過轉換，已使得觀賞者無法產生正常聯想，書寫的文字更是讓人丈二金剛摸不著頭腦，與鳥籠內的物件全然無法連結，或許這就是「圖畫唯名論」觀念的另一嘗試，而大理石方糖的幻覺，更是傳統假像模擬寫真的嘲諷。

　　「現成物」的另一嘗試，則是有意地造成表現藝術與日常物件的衝突，此即所謂的「互惠現成物」（Reciprocal Ready-made），杜象曾刻意地將林布蘭（Rembrandt）畫作的複製品拿來做為燙衣板，藉以造成藝術品與現成物之間界定的兩難。

　　1938 年的《中央洞穴》（Central Hall）則是杜象以一千兩百個媒袋加工裝置的作品，這件展示於威爾登斯坦（Wildenstein）畫廊的大型創作，除了「現成物」的裝置，還融入了一個穿梭的空間，加上滿室的咖啡飄香，「場域」的觀念於焉產生，這是一個洋溢著超現實風味的裝置藝術，杜象總喜愛在作品上賦予些許的觀念，而這也正是日後裝置、環境和觀念等類型藝術創作靈感的來源。

　　從 1946 至 1966 年，杜象一直默默地進行另一件裝置——《給予》（Étant donnés）。這是一件與《大玻璃》同樣複雜的作品，也是《大玻璃》觀念的延伸，《給予》一作是運用多媒材和空間投射觀念的裝置，而這個投射觀念，可說是《大玻璃》的「新娘」投射觀念的延伸，杜象引用了光學實驗中空間投射的觀念，來製造另一視覺空間的幻覺。作品的材料包括一個舊木門、樹枝、瓦斯燈、電動馬達等現成物，木門上有兩個小孔，觀者可以經此看到一面牆，牆和小孔之間是個暗房，越過牆的缺口看到的是一幅如幻似真的風景，就在風景圖畫的灌木叢中，躺著一位裸女，雙腿岔開，手執照明瓦斯。這件作品不由得讓人聯想到杜象早年的油畫——《灌木叢》。《灌木叢》的觀念乃引自中世紀的印度肖像畫象徵，意味著神祕和荊棘叢生的荒地，畫中處女則比喻為女神。[29] 杜象似乎有意地要表達一種偷窺的存在現象和情慾的揭露。他始終認為情慾是個主題，就像浪漫主義也有情慾的表現，在他看來，那些都是人類隱藏性的本能。

[29] 參閱 Angelo de Fiore 等撰稿、黃文捷譯，《杜象》，第 32 頁。

「現成物」的引用，最後的主角則是杜象自己，在《美麗的氣息》（Belle Haleine）香水瓶標籤上，杜象將自己裝扮成婀娜多姿的霍斯‧薛拉微，他總是這般模稜兩可的呈現自己，照片中的人物既是杜象又是霍斯‧薛拉微，既是男人又是女人，就如同《春天的小夥子》畫中那鍊金術蒸餾瓶的象徵，隱含男女陰陽同體的意象。

杜象運用「現成物」顯然已到爐火純青的地步，然而他很快地意識到，毫無選擇的重複「現成物」的表現乃是非常危險的，如同他自己所言：「藝術是會令人上癮的鴉片」[30]，既然以「現成物」做為掃除傳統因襲的創作手法，理當不應讓「現成物」成為另一個傳統。杜象無時不刻不在警惕自己，盡量減少製作數量，並提醒自己嚴格地進行必要的選擇，而免重蹈因循覆轍。

第三節　杜象作品的詩性特質

一、隨機的選擇和發現

「偶然性」（hasard），或稱「機緣」、「機遇」或隨機性，這是杜象經常隨手捻來的創造性靈感，也是「達達」藝術家的新刺激，更是他們創作的核心經驗，就像「達達」的命名乃是從字典中隨機翻出的一樣，「達達」就像剛出生小孩的叫聲，不具任何意義，而這種隨機的荒謬的感覺正是「達達」想要的。「達達」在反傳統、反邏輯、反美、反秩序和反一切的性格中，「偶然性」乃成為其違反理性思考的必然創作選項，「達達」的參與者打定主意不再追求永恆，要將經不起時間考驗以及不合時宜的材料引進藝術創作之中，讓基本元素（elementary）與自發性（spontaneity）全然地自由呈現。

杜象的現成物「選擇」和「發現」全然仰賴它的偶然性，雖然阿爾普（Jean Arp, 1887-1966）是首位提出機緣法則的創作者，然而早在 1913 年杜象已提出首件偶然性作品《三個終止的計量器》（Trois Stoppages-étalon），杜象將三條一米長的細繩沾上膠水，分別自一米高的位置自由落下，黏附在塗有藍色油彩的畫布上，隨之依其掉落形狀裁剪，並黏貼於玻璃上，而形成三條曲度不同的計量尺，用以量度《大玻璃》中單身漢模子的毛細管。杜象刻意地將三條計量尺與一米長的標準尺以及一隻曲尺三件裝盒收藏，並稱此創作為《罐裝偶然》（Hasard en Conserve）或《罐裝機運》（Canned Chance）。這是以略帶幽默手法完成的偶然性作品，而《罐裝機運》顯然是有意去捕捉「偶然性」，不但要創造機緣，也要掌握機緣。作品中強調的「三

[30] Claude Bonnefoy, op.cit., p.116.

個」，則具有「多」或是「其餘一切」的意思。杜象喜歡「三」這個數字，因為它代表無限和無止境的意涵。杜象說：「為求達到違反邏輯現實，而在帆布上或在紙上，將一米長的垂直線自一米高度掉落至水平面，讓它自己變形，的確有趣，而『逗趣』（amusé）常是促使我創作的原因，而且要重複做三遍。」[31]像這樣重複三次的實驗，不但意味著無窮的變化，也使得「標準」的觀念消失殆盡，更嘲諷的是，杜象實際上是以非常理性的思考來呈現非邏輯的「隨機性」觀念。

同樣 1913 年的《音樂勘正圖》（*Erratum Musical*）也是杜象「偶然性」的開創性作品，他以隨機方式自法語字典選出了 "imprimer"[32] 這個動詞，並以字典上的說明文字做為歌詞，又從帽子裡以隨機方式抽取音符，譜成一首三部和聲的曲子，這是杜象另一種隨機性的文字拼貼創作。1914 年的《斷臂之前》則是在雪鏟上添加了 "In Advance of the Broken arm" 的文字，這是現成物與文字的首次結合，文字本身並不具任何意義，之所以將這兩種不相干的元素結合，乃在刻意造成奇異的效果，一種詩意的「空」與「自由」的特性。它並不同於先前立體主義的拼貼，立體主義畫面也出現文字或實物拼貼，這種拼貼方式純粹只是三度空間物體與二度空間繪畫和文字的結合，其文字與圖像意義依然是相連結的，它依附於作品主體；或許有人要將《斷臂之前》聯想成雪鏟折斷之前的樣子，但杜象並不以為意，因為觀者有權做出自己的想像。畫家馬克思・恩斯特（Max Ernst）對於這種隨機的拼貼有最貼切的解釋，他認為：拼貼可以說是兩種異質元素的鍊金術，如欲達到它們機緣性的效果，則全然在於一種無目的或有意的意外結合促成。[33]事實上從杜象的作品標題文字和一些印刷的現成品中，即已顯現文字拼貼的意圖，而這個拼貼就建立在「隨機」的特質上。

事實上《大玻璃》創作本身乃涵蓋多重偶然特質，玻璃的透明性意味著對周圍空間環境的包容，作品周邊的任何走動或展場的更易，都將是玻璃畫面的新貌，結合外在三度空間與玻璃畫作本身的幾何空間描繪，將呈現許多偶然性的有趣畫面和空間幻影。杜象為了在玻璃上製造迷宮的效果，曾在玻璃上聚積了數月的灰塵，並塗上油漆予以固著，稱之為《灰塵的孳生》（*Élevagge de poussière*），這無疑的也是一種偶然性的掌握。而玻璃右上方「9」個經由玩具槍射出的分散小點，更是杜象略帶詼諧玩笑的隨機之作，然而「9」個分散點又是「3」的倍數，又是一個代表無窮的象徵，而杜象總在無意中含藏有意。1926 年《大玻璃》於布魯克林（Brooklyn）美術館展覽運回途中，意外碎裂，杜象於五年之後拆封方才得知，兩塊玻璃像網狀般碎裂，裂痕都很一致，對如此的意外，杜象卻十分滿意，因為那正是他想要的偶

[31] Claude Bonnefoy, op.cit., p.78.

[32] "imprimer" 法語原文意為「印刷」，而「印刷」一詞在此並不具任何意義，就像「達達」的不具意義一樣。參閱 Cloria Moure: *Marcel Duchamp*, London, Thames and Hudson, 1988, p.15.

[33] 參閱王哲雄，〈達達的寰宇〉，《歷史・神話・影響——達達國際研討會論文集》，臺北市立美術館，民 77，第 78 頁。

然效果。杜象說：「我尊重（respecte）偶然機緣，最後卻愛上它。」[34]對他來說，是「偶然」使得一切跳脫秩序，也讓一切豐富起來。

杜象送給妹妹蘇珊（Suzanne）《不快樂現成物》的結婚禮物，更是另類的偶然性作品，他將一本幾何書掛在陽臺上，讓陽光曝曬，與讓風來翻動書頁，也讓風來選擇問題，讓雨來訴說心情，最後在雨淋曝曬中枯黃頹敗，而你似乎可以感受杜象的不快樂，就像風發出的不快樂的聲音，多麼哀怨的詩意。

杜象一生喜愛下棋，這是他們全家共同的嗜好，《棋戲》（la partie d'echecs）一作即是描繪一家人午後弈棋的景象，下棋者正是他的兩個哥哥。就在下棋的過程中，杜象發現「棋戲」表現的本質與藝術創作有著莫大的關連性，似乎當遊戲者面對它時，藝術就從那兒走進來。杜象一生參加過無數棋賽，對西洋棋近乎癡狂，也曾經是世界性比賽的奪標者，他和朋友維大利·哈伯斯達德（Vitaly Halberstadt）合寫了一本西洋棋的經典論著：《對立與姐妹方塊終於言歸於好》（L'opposition et les cases conjuguées sont réconciliées）。這是個略帶超現實詩意的標題，「對立」與「姐妹方塊」指的都是同樣的東西，只是名稱不同罷了，就像把「玻璃的畫作」取名為「玻璃的延宕」意思是一樣的，杜象只不過是立意將詩意引進標題罷了。至於「言歸於好」是否也具其他言外之意？杜象解釋說：「加上『言歸於好』是由於發現一個在棋戲終局可以消除彼此對立的系統，……它在人生中只偶然出現一次，近乎是烏托邦（utopique）的終局棋局。」[35]他似乎暗示著自己正展開一項對烏托邦世界的追求，然而就在追尋烏托邦的過程中，杜象企圖捕捉的卻是那無窮無盡變化中的「偶然」。

這樣對「偶然」棄而不捨的追尋，或許應追溯至他對於輪盤賭的愛好，1924 年杜象改良了一項可以讓人「沒有輸贏」的輪盤賭具系統，還設計了一種賭博遊戲債券，這是由曼·瑞協助拍攝的拼貼現成物──《蒙地卡羅輪盤彩券》（Monte Carlo Bond）。彩券中的杜象造像，滿臉泡沫且延伸至頭頂，形成像山羊角的造形，黏貼於輪盤彩色圖片上方，這件以拼貼方式製作的協助現成物，經石版印刷複製了 30 份，成為首件「複合藝術」（Multiple Art）[36]作品。經此，也使得他重新再思考視覺藝術可以運用的形式，而其複製性更是當代影像複製的老祖宗。

棋戲的偶然隨機性顯然與或然率有莫大關聯，17 世紀法國數學家德·費賀麻（Pierre de Fermat）和巴斯卡（Blaise Pascal）等人的賭博研究，發展了或然率的機會法則，並將之用於

[34] Claude Bonnefoy, op.cit., p.132.

[35] Claude Bonnefoy, op.cit., p.135.

[36] 「複合藝術」（Multiple Art）即是一般所謂的集合藝術（The Art of Assembiage），或稱總體藝術，是由多種現成物的拼貼聚合來組成作品，例如將物體與繪畫結合的串聯繪畫（Combine Painting）也是複合藝術創作的類型之一，後來的環境藝術和偶發藝術皆受其啟發。參閱何政廣著，《歐美現代美術》，臺北，藝術圖書，民 86，第 187 頁。及 Eddie Wolfram 著，傅嘉琿譯，《拼貼藝術的歷史》（History of Collage），臺北，遠流，1992，第 132-135 頁。

日常生活中，科學家藉它來分析原子分裂機分裂出的原子粒子在密閉空間的撞擊現象，或藉以找出遺留在底片上有如小雞抓痕的細紋數目，而這看來就如同杜象對「灰塵滋生」這類偶然機緣的捕捉。法國數學家拉博拉斯（Pierre Simonde Laplace）就曾提到：「或然率的產生源自於賭博，……所謂或然率研究，即是對同一對象提出預言的可能性或機會的掌握。」[37]杜象從輪盤賭和棋戲的魅人遊戲中捕捉偶然，預言一個「言歸於好」的終極世界，進而以隨機選擇的方式從事複合性的拼貼創作，並試圖捕捉某種可能的機會現象。然而這個偶然機遇產生的結果，顯然是個難以駕馭的終極。對於數學而言，或然率意味著「可能性」的百分比，對於藝術創作卻是一個捕捉「可能性」的過程，一個延異的蹤跡。

二、文字遊戲

1939 年杜象以「霍斯・薛拉微」的女性名字出版了一本小書《精密的眼科學說：鬍子和舉凡各式趣味的嘲諷話語》（Oculisme de précicion, poils et coups de pied en tous genres），這是一部玩弄首音誤置（法：contre-préterie 英：spoonerism）和雙關語的著作，書中談到文字遊戲和雙關語的特性，包括：「驚愕」（surprise）、「頻仍的錯綜複雜」（frequent complexity）和「遊戲性」（gameiness）。[38]書中的「驚愕」與一般推理無關，而是緣於文字的使用讓人產生驚訝與錯愕，至於「錯綜複雜」則起因於字母的一再消失或移置，文字就在帶有押韻般的首音互置遊戲過程中不時地產生令人驚愕的詩意，同時也暗示了多元的新義。

這項文字遊戲的錯綜複雜與雙關語特質，也顯現了杜象創作與作家雷蒙・胡塞勒（Raymond Roussel）的親緣關係，杜象在觀看胡塞勒的舞台劇《非洲印象》之後深受感動，胡塞勒文字的錯綜複雜和雙關語意有如以下例子，他將 "Les vers de la doublure dans la pièce du Forban Talon Rouge." （意為：紅高鞋海盜劇的代演者韻文）[39]這段文字中的部份字母由於移置而成為 "Les vers de la doublure dan la pièce du fort pantalon rouge." （意為：在紅色胖褲管補綻襯裡的蠕蟲。）[40]移置之後的文字其原始意義已然消失殆盡，而呈現完全不同的語意，這項移置就如同拼貼藝術中兩種不同元素的結合，這些字彙經由重新裝填置換而出現完全嶄新的局面。

[37] 參閱 David Bergamine 著、傅溥譯註，〈偶然世界中的勝算，或然率與機會的魅人遊戲〉，《數學漫談》，American，Time Life，1970，第 130-147 頁。

[38] Michel Sanouillet and Elmer Peterson edited: *The Writing of Marcel Duchamp（Duchamp du Signe）*, New York, Oxford University, Da Capo, 1973, p.VII.

[39] "Talon Rouge" 一詞為「紅色高跟鞋」之意，其緣於 17 世紀法國對於穿著紅色後鞋跟貴族的稱呼，意為風雅之人，此處穿著紅高跟鞋的海盜，顯然帶有嘲諷之意。

[40] Michel Sanouillet and Elmer Peterson edited: *The Writing of Marcel Duchamp（Duchamp du Signe）*. op.cit., p.vi-vii.

　　杜象曾經稱他自己的一些語言是 "morceaux moisis" （一片霉）或是 "wrotten written"（蠕動的書寫）[41]，這和《噴泉》一作的簽名 "R. Mutt"（穆特）則有異曲同工之妙，皆是杜象對自己的嘲諷與戲謔。而 "wrotten" 與 "written" 的疊字押韻更是他略帶詩意的遊戲表現，於此文字意義實已不重要，而任由閱讀者揣測。就像「達達」的 *Rongwrong*（《亂妄》雜誌），或《新鮮寡婦》作品中書寫的文字："Fresh Widow French Window"（新鮮，寡婦，法國，窗戶），一種疊字押韻的互置遊戲，對杜象而言那是一種語言的再造（re-form）而非改造（reform），將語言使用至最通俗的層面，不再考慮文字意義是否約定俗成。杜象在《1914盒子》（*La Boîte de 1914*）[42]的筆記中便如此提到：

$$\frac{arrhe}{art} = \frac{shitte^3}{shit}$$ （即 arrhe 對 art，等於 shitte 對 shit 的意思）。

　　杜象並為這些文字做了註解，他寫道：「合乎文法的：在性別上，繪畫的 ‘arrhe’ 是陰性的。」[43]這乃是法國文字的特色，多數名詞會在字尾添加 "e" 字母，藉以表示陰性。杜象直覺地提出這兩對文字，認為 "arrhe" 對 "art" 就如同 "shitte" 對 "shit" 一樣，它們都有相同的發音，都是一陰一陽，如果 "art" 代表陽性，那麼對照發音相同而且字尾有 "e" 的 "arrhe" 而言，則意謂陰性文字。於此杜象並未回到語言的原點即基礎音位（elemental phonemes）去看待文字，不考慮文字的意義，僅表示它在文法上約定俗成的性別看法，他寧可是一個非常「藍波的過程」（Rimbaudian process）。[44]亦即希望給每個字和字母一個隨機的語意價值，並使其意義陷入完全的枯竭，玩弄它到極端隱秘的未開發之境，最後聲言文字的表現與內容二者全然的分離，意味文字乃是獨立的，不受任何內在意義約束。像這樣被剝去內容的文字，透過它們結構上突然的視覺陌生，或與其他文字結合，將會是「空的」（emptied）而且是「自由的」（freed），就像是一群字母的集合，穿戴新的身分，呈現嶄新的局面。

　　在《綠盒子》（*La Boîte verte*）[45]中杜象提到：「《玻璃的延宕》（retard en verre）這個標題即是以『延宕』（retard）替代『圖畫作品』（tableau）或『彩繪』peinture」，而使得《玻璃的圖畫》變成《玻璃的延宕》，然而《玻璃的延宕》並非指的就是玻璃上的圖畫，它只是不再

[41]　Ibid., p.VII.

[42]　《1914盒子》為杜象 1914 年所做，為一硬紙板盒，內含 16 件杜象手寫筆記、攝影複製摹本和一件素描，裝裱於十五張紙板上。

[43]　原文為：grammatically: the arrhe of painting is feminine in gender. 而 "arrhe" 乃藉用 "arrhes" 一字而來，其意為「訂金」。原文同上出自 Michel Sanouillet and Elmer Peterson edited, Ibid., p.25.

[44]　藍波（Arthur Rimbaud, 1854-1891）是杜象喜愛的象徵稱主義詩人之一，杜象那些詩意的文字，如首音誤置和雙關語的文字遊戲，顯然受到藍波對於聲音、色彩、造形交互轉換的錯亂詩意感覺所吸引。

[45]　《綠盒子》為杜象 1934 年所作，是《大玻璃》的文字作品，內含 93 件摹寫文本，包括《大玻璃》的相關手記、圖畫和照片，並編輯複製了 300 份，每套皆有標號和簽署。參閱 Marcel Duchamp ecrits, Michel Sanouillet réunis et présentés: *Duchamp du Signe*. Paris, Fammarion, 1975, p.39-40.

讓人想到『圖畫』的問題，因此製作一個『延宕』的作品。」[46]顯然這個「延宕」既沒圖像作品的意思也非指繪畫，而寧可是重新結合而不具明確意義的「延宕」，這可說是杜象「圖畫唯名論」談名實不對應的另一表現。《大玻璃》的另一標題《甚至，新娘被他的漢子們剝得精光》，其中的「甚至」（même）一詞同樣也不具任何意義，杜象只在乎它的辭性之美，既和標題無關，也不具任何意義，然而人們似乎很難不將它與 "m'aime"（愛我）一詞產生聯想，或許這就是杜象所追尋的不確定性的詩意。

　　杜象對於兄長嘎斯東（Gaston）和雷蒙（Raymond）的改變姓名頗不以為然，認為他們的名字已然喪失原有的詩意，甚而頗以自己所擁有的「馬歇爾・杜象」（Marcel Duchamp）之名自豪，並把它重新拆解再聚合，而成為「馬象・杜・歇爾」（Marchand du Sel），它的另一雙關語即是「鹽商」，杜象以隨機互置的手法將自己的名字拆解再組合，其靈感來自於解析的立體主義，所不同的是它的意義也同樣被拆解了，於此杜象已不是杜象，而是「鹽商」。1920 年杜象再度為自己換了一個女性的名字「霍斯・薛拉微」，自來杜象就想改變自己的身分，基於自己是個天主教徒，曾經試圖取個猶太名字，藉以變換教名，然而在未能取得適當姓名之餘，隨之興起改變性別的念頭，這又是「圖畫唯名論」引發的另一創作。"Rrose Sélavy" 經由音節改變，被唸成 "Arrose c'est la vie！"，也就是「灌溉吧！這就是人生！」的意思，假若唸成 "Eros c'est la vie"，那麼它的意思就成了「情愛就是生活！」杜象這個文字的變性遊戲，最後倒成了他個人變換性別的玩樂。曼・瑞還為了杜象裝扮的女子拍了照片，做為《美麗的愛蓮娜》紫羅蘭香水（Eau de Voilette Belle Haleine）標籤。杜象的「圖畫唯名論」玩弄至此，已不單只是現成物作品或文字遊戲，連同好友阿波里內爾（Apollinaire），甚至他自己都成了創作靈感的材料。

　　1919 年的《L.H.O.O.Q.》可說是杜象對於達文西（Leonardo da Vinci）名畫《蒙娜・麗沙》的一個破天荒的玩笑，按照 "L"、"H"、"O"、"O"、"Q" 五個法語字母唸下來，不正是 "Elle a chard au cul" 的發音，中文直譯就成了「他有個熱屁股」。對於這類嘲諷性文字的關注也出現在 1927 年的《巴黎，門，拉黑街 11 號》（Door, 11 Rue Larrey, Paris），當年杜象曾經住在這個工作室，在那兒它設計了一個可以交錯關閉的門，置於一對成直角的框架底下，這件裝置的動機乃源於一個嘲諷的法國諺語：一扇門必須既開且關[47]的虛偽惡劣謊言，為了讓標題更具趣味性，其中還夾雜著英文和與法文，除此而外杜象所要表達的是一個空間轉換的觀念。

[46] Marcel Duchamp ecrits, Michel Sanouillet réunis et présentés:*Duchamp du signe*, op.cit., p.41.

[47] 原文為：Il faut qu'une porte soit ouvert ou fermée. (A door has to be either open or shut.) 參閱 Marcel Duchamp ecrits, Michel Sanouillet réunis et présentés: *Duchamp du Signe.* op.cit., p.22.以及 Michel Sanouillet and Elmer Peterson edited: *The Writing of Marcel Duchamp.* op.cit., p.10.

　　杜象似乎信手拈來都是靈感，1920 年他寫了一通拒絕「達達」沙龍展的電報給妹夫江・寇第（Jean Cotti），電報的原意是「什麼作品也沒有」，因此發出的文字應是 "Peau de balle." 然而電報上寫的卻是 "Pode bal"，也就是「腳的舞會」，這又是個玩笑的雙關語，雖然杜象說：「我當時沒什麼特別有趣的東西可展，況且我不明白這展覽是怎麼一回事。」[48]事實上杜象已寄出了一件「不是作品的作品」。這種文字錯置的手法也出現在《乾巴巴的電影》（Anémic Cinéma）標題上，這是 1924-1925 年間，他與阿雷格黑（Marc Allégret）和曼・瑞合作的一部七分鐘的黑白電影旋轉盤，電影片頭就呈現 "Anémic Cinéma" 這兩個字，從左向右唸是 "Anémic"，再從右朝左唸則成了 "Cinéma"，如此左右，右左，像繞口令一樣，環繞在片頭上的文字已分不清哪個字是哪個字了。

　　早在 1911 年繪製《火車裡憂鬱的青年》（Le jeune homme triste dans un train）之時，杜象已有將文字遊戲引入繪畫的意圖，阿波里內爾稱這張畫是《火車裡的憂鬱》（Mélancolie dans un train），杜象使用了 "Triste"（憂鬱）與 "Train"（火車）的頭韻（l'allitération）。[49]做為文字遊戲的表現方式，而這也是杜象詩意文字的發端。1913 年的《你…我》（Tu m'）是一幅綜合性作品，畫面結合繪畫、現成物和透視空間投射，是一件兼具實物投影和寫真幻象的作品，標題雖然只是簡短的 "Tu m" 兩個字，卻能延伸無窮語義，觀賞者可以在 "m" 字母後邊隨意添加任何具有母音字首的動詞，例如："Tu m'aimes"，意思是「你喜歡我」，而 "Tu m'emmerdes" 就成了「你令我厭煩」。[50]顯然此處已具杜象解構觀念的雛形，作品標題乃是開放的，隨時恭候觀賞者的召喚，而其意義也在無窮延伸。

　　至於杜象對文字的詩性要求，可從《被裸體以高速穿過的國王與皇后》（Le roi et la rein traversés pas des nus en vitesse.）標題文字的修飾見出其用心，杜象有意地將其中原為名詞的 "vitesse"（高速）改為形容詞 "vite"，改動的標題就成了《被「飛快的」裸體穿過的國王與皇后》，如此一來，文字則顯得更具趣味而不那麼文縐縐了。而杜象總不忘賦予文字詩性特質，1916 年《秘密的雜音》（À bruit secret），這件「協助現成物」則是一個由兩塊銅版所夾的線球做成的現成物，銅板以四根螺絲釘固定，線球內放置一個不明物，是好友艾倫斯堡（Walter Arensberg）所加，搖動時會發出聲音，銅板上方書寫了一些文字。為了讓文字更具趣味性，杜象有意地將英文和法文錯雜，甚至還缺了一些字母，若想了解其中真意，還得像填空格般將遺漏的字母一個個放回去。杜象希望給每個字和字母一個隨機的語意價值，在無理由無用的感知情狀下，通過結構上的視覺陌生，讓那些被剝去內容的文字，產生「空」與

[48] Claude Bonnefoy, op.cit., p.112.

[49] 此處的頭韻（l'allitération）乃是以兩個字的首因字母「Tr」所引出的疊韻，從中製造標題文字的詩意效果。參閱 Michael Gibson: Duchamp Dada, France, Casterman, 1991, p.182.

[50] 參閱 Jean-Christophe Bailly: Duchamp. Paris, Hazan, 1989, p.56.

「自由」之感，經由隨機錯置來結合其他文字，而文字也將因重新擁有新的身分，呈現嶄新的局面，它意味著既可放棄意義，也能創造新意。

20 年代的超現實主義者曾經宣稱，「做愛去吧！不要再繞著文字打轉。」似乎略帶玩笑和挑釁地訴說文字遊戲的繁複和隱喻雙關語的糾纏不清，然而對於杜象而言，這些隨機的書寫為的是要結束一切，藉著遊戲性和巧妙的超作過程，重新開發一種新的語言，而在那兒他發現文學裡最快樂和智巧的連結與分離。

三、幽默與反諷

米歇爾・頌女耶（Michel Sanouillet）在《杜象文字作品》的導言中，曾經提及布賀東對杜象過人智慧及其作品幽默感知的稱許，並預知杜象在藝術史上將是撼動潮流的先導。在《黑色幽默文集》（Anthoiogie de l'humour noir）裏，布賀東則談到：「以些許扭曲的物理和化學定理來解決杜象作品中的『聯想』（conne）和『可能性』（possibility）的真實問題，始終是個惱人的大根源。而導引杜象創作領域和方法的發現，將被努力地呈現在嚴正的編年史上……後代子孫在描述他探索秘密寶藏的曲折之路時，通過他那罕有的平靜，或甚至是更珍貴的心靈，正所謂是深入感知最現代之路的幽深密門，在那兒蘊含的幽默就呈現在作品裡，這也正是他那個時代的精神顯現。」[51]在現成物的隨機選擇創作和作品標題的詩意文字中，實已見出杜象斯文外表中隱藏的顛覆性，及其過人的智慧和文化背景所導引的幽默和語言叛逆。如同他在《L.H.O.O.Q.》作品所呈現的，以廉價的印刷複製法國經典名作，並隨意地在《蒙娜・麗莎》複製品畫上八字鬍和山羊鬚，藉以貶抑所謂的高雅藝術，並對傳統美學和偶像提出質疑，玩弄文字使其意義完全陷入枯竭，就像字面上的"L.H.O.O.Q."，一個看似無意義的字母集合，卻在語意雙關上達到揶揄嘲諷的樂趣。而其文字的聯想總是幽默中略帶玄機，語意模稜兩可而讓人猜不透，總是蘊涵著多元的「可能」。

《噴泉》一作杜象以「唯名論」的手法，將一個倒置的尿壺取名《噴泉》，尿壺從供人方便的低賤器皿，一躍成為藝術殿堂供奉的對象，顯然與《L.H.O.O.Q.》的「蒙娜・麗莎」這樣一個原本是眾人仰慕的偶像，相對地受到百般戲謔，兩廂作品形成強烈對比，然其立意並不在摧毀經典而是讓偶像幻滅，是在顛覆那個促使一切變形扭曲的社會。杜象總不忘在玩弄文字之餘連帶諷諭保守的藝壇。杜象說：「我使用現成物，是想揶揄傳統美學，豈料『新達達』卻拾起現成物，從中發現了『美』，我把晾瓶架和尿壺丟出做為挑戰，而今他們竟大加讚賞它的『美麗』！」[52]杜象似乎在陳述：「晾瓶架」告訴我們「藝術是無聊的」，而「尿

[51] Michel Sanouillet and Elmer Peterson edited: *The Writing of Marcel Duchamp*, op.cit., p.5. 原文譯自 André Bredon. Anthologie de l'humour noir, P.221.

[52] 王秀雄等編譯，《西洋美術辭典（下）》，臺北，雄獅，民 71，第 615 頁。

壺」則諭示「藝術是騙人的」，藝術的肉身似乎被可笑之箭所刺傷。然而杜象的幽默總是否定中充滿智慧，在將藝術挖空掏盡的同時，卻於隨機選擇中賦予自由新生。杜象的嘲諷是對既定價值的懷疑，對傳統的不信任，早在《下樓梯的裸體》，已表現對立體主義的嘲諷，對於立體派畫家堅持所謂的「正式的」或「美的」原則，講求調和「好品味」，杜象頗不以為然，他感受到立體主義的不具幽默感，他不喜歡畢多（Puteaux）立體派畫家無窮無盡的嚴肅議題，他們總是有意識地反抗「無關心的」（casual）和「直覺的」（intuitive）創作態度，對畫面的主題多所限制，甚而將裸體畫排除於主題之外，那些頑固拘泥的作畫方式令杜象頗為厭煩。

　　形式主題的曖昧難解乃是杜象式幽默常見的創作類型，就像《被飛快裸體穿過的國王與皇后》，讓人無法理解何以裸體要穿梭於國王與皇后之間，究竟是以裸體來襯托國王與皇后，抑或是假藉國王與皇后之名，做為表現裸體的障眼法，而這項答案常是無解的，因為美就在模棱兩可之間。就像《大玻璃》的另一標題《甚至，新娘被他的漢子們剝得精光》，標題中以「甚至」（même）[53]這個副詞，曖昧地表示情慾主題的最終結果。同樣的以唯名論手法取名的《玻璃的延宕》，字面上似乎是以「延宕」（en retard）取代「彩繪」（peinture）或「圖畫作品」（tableau）做為解釋罷了，然而杜象本意並非如此，「延宕」不是指一張圖畫也不是玻璃的圖像。「延宕」意味著時間的延遲，它暗示著「從處女到新娘」的弦外之音。[54]人們可能猜測，是單身漢在情感上的挫折？抑或是裸體新娘早先了一步？杜象使用「甚至」（même）一詞，乃是刻意避開標題的說明性，造成時間上的模棱兩可，藉以引來「玻璃」的幽默和詩意的語意。皮耶賀・卡邦那曾給了他一個「錯失時間的工程師」（Ingérnieur du temps perdu）的封號，而杜象也總是以隱喻手法表達他的情感世界，永遠躊躇在既清晰又迷濛的神秘之境，就像《秘密的雜音》，他始終不知道艾倫斯堡究竟在線球裡放了什麼東西進去，而他也從來不想去揭開這個秘密。

　　雙關語乃是杜象幽默和反諷文字語意另一常見的表達方式，藉由音節的隨機錯置而產生不同的解讀，在《L.H.O.O.Q.》中，杜象則以巧妙的雙關語，戲謔而不著痕跡地強姦了傳統偶像。至於「霍斯・薛拉微」這個杜象為自己變換的女性名字，經由音節改變，意義就成了充滿情慾的人生，似乎在訴說《春天的小伙子和姑娘》畫中鍊金符示的男女同體兩性人，甚而意味著杜象那變換不定的忽男忽女造形。

　　反諷和製造作品的趣味性乃是杜象的一貫作風，就像源自於法國諺語：「一扇門必須既開且關」的《巴黎，門，拉黑街11號》（Door, 11 Rue Larrey, Paris），杜象有意地挑戰道德規範，藉由嘲諷的諺語，以一塊門板和簡單的文字輕鬆地表達多元觀念，一方面以英文和法文的隨機組合製造趣味，他方面則暗示一個空間轉換的觀念。當觀賞者從一個空間進入另一個

[53]　"même" 做為副詞可解釋為：「甚至」、「即使」或「就是」的意思。因此加上 "même" 之後整個標題可能產生《「甚至」，新娘被漢子們剝光》或《「即便是」，新娘被漢子們剝光》，亦或是《「就這麼」，新娘被漢子們剝光》的模棱兩可語意。

[54]　參閱 Michel Delorme collection dirigée: *Les Transformateurs Duchamp*, Paris, Éditions Galilée, 1977, p.39.

空間時，門是介於兩個空間的間隔面，打開門時門裡門外的介面便形成一個無限薄而難以分辨的「次微體」（infra-mince）的深度切割[55]，在通過兩個空間的同時，形成一個瞬間的轉換。其靈感來自於《下樓梯的裸體》所引用的基本平行論（elementary parallelism），當裸體行進時，串聯空間被深度切割而產生細微變化。杜象認為那是一種「次微體」觀念的呈現，他做了一個比喻：就像「吞雲吐霧」一般，當抽煙時也同時在進行一項聞香和吐氣的過程。[56]一種極為纖細的瞬間變化，並由此演發其他「細微粒」的觀念，例如經人坐過的椅子所留下的微溫，同一模子製造的物體兩者其中產生的微小差異，或穿著燈蕊絨褲走路時發出的細微磨擦聲。而「玻璃」的透明性則巧妙地呈現正反兩面被「深度切割」的「細微粒」的變化。

　　1919 年底，杜象從巴黎帶了一個貼有「生理血清」標籤的空瓶到紐約，送給艾倫斯堡，杜象將玻璃空瓶取名為《50c.c.巴黎的空氣》（50c.c. Air de Paris），於此除了空瓶的造形和標籤引發遐思，更讓人聯想到《春天的小伙子和姑娘》畫中鍊金符示的造形；而《巴黎的空氣》這個詩意的標題，也觸動人們想去感受「巴黎的空氣」與「紐約空氣」擦肩而過的瞬間美妙詩意，一種如同被深度切割的細微轉換。杜象總是敏銳地抓住某個觀念，運用現成物和語言，巧妙地轉置在他的作品上。1920 年的《新鮮寡婦》（Fresh Widow）則是從窗戶得來的靈感，杜象請來木匠製作了一扇可以推開的窗戶，小玻璃窗片以黑色毛皮包裹著，兩頁窗門緊閉，杜象在窗沿上寫上："Fresh, French, Window, Widow"（新鮮的，法國，窗戶，寡婦），這四個文字重新組合之後就成了「新鮮的寡婦」（Fresh Widow）和「法國的窗戶」（French Window），這是個引用疊韻趣味的雙關語作品，杜象說：「『新鮮寡婦』其實就是『機伶的寡婦』（veuve dé lurée）。」[57]意味著寡婦的活潑伶俐和快樂。杜象不但能夠輕鬆幽默地表達快樂，同時也能夠詩意地暗示他的不快樂，同一年送給妹妹蘇珊的結婚禮物，就是一件不快樂的現成物，掛在陽台的幾何書，任由風吹日曬雨淋，表達了杜象當時的心境，也是他對婚姻的嘲諷，而這件作品則成了偶發藝術（Happening Art）的雛形。

　　杜象總喜歡在他的文字標題或現成物選擇中製造偶發的趣味，布賀東說：「杜象甚至能夠在系統陳規中製造樂趣介入其中。」[58]他並舉了《三個終止的計量器》為例，認為杜象不但能自偶然性的創作中，發明一個測量長度的新形態，也能夠掌握這這個偶發的特質。這三條一米長的直線自一米高度落下，其扭曲變形顯然是杜象所預期，為了能夠掌握這項意外性的特質，

[55] 「次為體」（infra-mince）源自於杜象《大玻璃》空間轉換的觀念，為了賦予詩意，杜象原意乃做形容詞解。或有譯為「深度切割」的，是取玻璃或空氣被「隱形切割」的狀態；即三度空間被二度空間切割時「次微體」產生的纖細變化，而其所呈現的是一看不見且摸不著的連續體，具有無限延伸和極薄之意。因此也有將之譯為「細微粒」（infra-slin）的。參閱 Craing E.Adcock: *Marcel Duchamp's Notes From the Large Glass An N-Dimensional Analysis.* University, UMI Research Press, 1981, p.37

[56] 參閱 Craing E. Adcock: *Marcel Duchamp's Notes From the Large Glass An N-Dimensional,* op.cit., p.122.

[57] Claude Bonnefoy, op.cit., p.113.

[58] Michel Sanouillet and Elmer Peterson edited: *The Writing of Marcel Duchamp,* op.cit., p.6.

杜象將這三個計量器收在木盒中，稱為「罐裝偶然」（Hasard en conserve）像這樣刻意去掌握機遇的創作也即是杜象所稱的「肯定的嘲諷」（affirmative irony）[59]。這樣的命名就如同有一相對的「否定的嘲諷」（negative irony），事實上當杜象把細線自高處落下時，已全然不在乎原則，更無所謂偏見，他乃是無所執著地自由建構抑或摧毀，給予這些隨機掉落的線形最公平的認可。何以這樣的無所謂和不在乎，杜象並未多做解釋，僅在筆記上寫道：「那是沒有答案的，因為沒有任何問題。」[60]那是非常「達達」的作風，一種不在乎理由的全然「無關心」（indifférence）。就如同在《不快樂現成物》一樣，風對於每一個書頁乃是大公無私而毫無偏見的，任由摧毀，由風來選擇，讓風來回應它的快樂與不快樂，像這樣的冷漠與無關心，也就是杜象所謂的「超越的嘲諷」（meta-irony），對於那些雙關語和首音誤置，杜象不也都是抱持著這樣的創作態度。

　　杜象的幽默似非來自於家庭，他曾經描述自己的母親總是略帶憂鬱，而父親因外型小巧略顯滑稽，兄長也有些許，除此而外似乎找尋不出家中幽默的氣息，雖然面對嚴肅議題之時，在家裡使用幽默是被容許和諒解的，不過那往往是他逃避問題的方式，那些所謂嚴肅議題，真理或確定性的東西，對杜象而言只是一種品味，對於從事藝術創作的人來說，未必是好事，因為那只會造成對單一體系的過度熱誠。尼采（Nietzsche）也曾指出：不斷改變信念乃是人類文明的一項重要的成就。[61]奧斯卡·威爾德（Oscar Wilde）也曾說過：「藝術家和批評家為習俗和習慣的固定性質添加了一種動態原則。」[62]這種添加對藝術家而言即是對習俗、習慣的改變，而且只有通過這種不斷的變化，才不至於成為自己信念的奴隸。也即是杜象所述及的「品味因循」。假若品味被固定，世間的「美」也將不再改變，如此一來所謂的「美」與「不美」，「藝術」與「非藝術」，也將成為永遠的對立，「好品味」與「壞品味」就建立在一個標準上，一個固定的肯認，而杜象的幽默與嘲諷即在跳脫這個冥頑不靈的準則，他總是在系統陳規中製造樂趣，藉以造成「信念」的分離，就如同他在作品中所賦予的偶然性，藉由隨機跳脫因循陳規、顛覆邏輯，以「延異的可能性」消解「冥頑不靈的準則」，以「嘲弄」替代「判斷」，對系統陳述提出質疑。

[59] Michel Sanouillet and Elmer Peterson edited: *The Writing of Marcel Duchamp,* op.cit., p.5. 原文參閱 André Bredon: Anthoiogie de l'humour noir, P.221.

[60] 原文： Il n'y a pas de solution parce qu'il n'y a pas de problème. 參閱 Yves Arman: *Marcel Duchamp plays and wins joue et gagne*, Paris , Marval, 1984, p.104.

[61] Herbert Mainusch（1929）著，古城里譯，《懷疑論美學》，臺北，商鼎文化，1992，第 116 頁。

[62] 同上參閱 Herbert Mainusch（1929-）著、古城里譯，《懷疑論美學》，第 116 頁。

四、超越視覺的觀念性創作

1913 年杜象提出現成物，做為對純粹視網膜藝術的抗辯，他的反藝術行徑破壞了現代主義「為藝術而藝術」的既有堅持，也是對精英藝術、博物館、畫商的辛辣嘲諷。法國有一句老話：「愚蠢有如畫家者」[63]畫家被視為愚蠢的，只有詩人和作家被看成智慧的化身，杜象以此做為借鏡，他說：「我要成為智者，我需要創新的觀念……，但絕非去做一個塞尚。在我那『視網膜』的階段，的確有點像畫家的愚蠢，在《下樓梯的裸體》之前，我所有的作品都是視覺性的，那時我興起一個想法，即『觀念』形式的表達乃是擺脫系統影響的一種方式。」[64]杜象曾以「穆特」（R. Mutt）這樣一個在漫畫中象徵愚蠢之人的簽名，做為對自己的嘲諷，不也意味著那曾經執著於繪畫的日子。

杜象並非在乎作品要有許多觀念，只是純粹視網膜而沒有觀念的東西讓他窒息，他的小腦袋總是永不停息地思索，並隨時將靈感加之於創作上。而他所倡導的「觀念」（Ideas）也非指智性的邏輯思維，而是個人內在文化素養的直覺表現。1957 年杜象在德州休士頓（Houston Texas）演講時便闡述道：「藝術家在本質上是直覺的，但直覺並不與思想衝突，倒與理解力矛盾，因為理解力是邏輯推理和事情的因果律則。」[65]藝術與邏輯因果律則常是背道而馳的，也因此他在談到藝術應訴諸「觀念」之時，並未提倡「智性」，杜象在乎的反而是與道德相一致的個人內在文化修養，因為藝術家的直覺乃是不假思索不假推理的，是心靈之於對象的直接展現。

受之於杜象的隨機性創作，1950 年代後期偶發藝術誕生，至 1960 年代初觀念藝術漸呈氣候，杜象成為被推崇的偶像，這是他始料未及的。觀念藝術家堅信藝術就是一種思維的跳躍，是觀念在創作上的直接呈現，長久以來視覺始終是繪畫創作的第一要素，而觀念藝術家將創作觀視為首要，顯然受到杜象無形的牽引，杜象總是以反傳統或非藝術的創作方式傳達觀念，也曾強烈地表示：極思脫離繪畫的物質性，對重新創造畫中的理念極感興趣，並期望能再度將繪畫帶入直書心靈的境界。[66]杜象那極思擺脫繪畫物質性的深刻感受，乃基於西方長久以來藝術家對作品之視覺呈現的過度依賴，藝術家多半藉由視覺語言傳達觀念，杜象的現成物和文字標題則讓藝術的形式語言逐漸轉移，從外在形式到隱藏於內部的觀念。然而杜象本意並非全然抹去視覺性，就像他喜愛超現實的繪畫一般，超現實主義最終目的就在於「超越視覺」，是觀念凌駕於視覺。就像《噴泉》，其創作原意乃是藉由尿斗的選擇呈現創作觀念，

[63] Gregory Battcock 著、連德誠譯，《觀念藝術》（Idea Art），臺北，遠流，1992，第 83 頁。

[64] 同上參閱 Gregory Battcock 著、連德誠譯，《觀念藝術》，第 83-84 頁。

[65] 參閱 Gloria Moure: *Marcel Duchamp*, London, Thames and Hudson, 1988, p.7-8.

[66] 參閱 David Piper 著，沈麗蕙主編，《新的地平線／佳慶藝術圖書館-3》（New Horizons：The Champion Library of Art-3），臺北，佳慶文化，民 73，第 168 頁。

而非尿斗造形的展示。其後觀念藝術家更是變本加厲堅持藝術的「反對象」（anti-object）和「非物質性」（immateriality）。

　　義大利哲學家克羅齊（Benedetto Croce, 1866-1952），即認為一般所謂的藝術品對於藝術家而言，只是一種備忘錄（copy）、一種記號。按克羅齊的看法，世間並無所謂的現成美，「美」乃是經由創造而來，亦即藝術既屬直覺感知，當為心靈主動的產品，倘若心靈未能事先產生直覺，那麼作品本身亦無法喚起美感。任何人看待作品其感知皆有異同。藝術家與觀賞者不是供求的關係，而是內心的「共感」（ein gemeinsinn）[67]，基於藝術家和觀賞者只需「共感」，按克羅齊的想法，藝術家的「直覺」即「表現」，意味著直覺的主動創造性，即藝術是直覺觀念的呈現，克羅齊將創作者的技巧排除在外，認為藝術品只不過是藝術家創作觀念的拷貝，而將作品的物質性排除。杜象的「現成物」選擇，在某個層面上符應了克羅齊的不在乎技巧問題，卻仍舊留存「共感」的物質對象，其後的觀念藝術家甚而連同物質對象一併拔除，認為物質性是觀念構成的障礙，而專注於觀念性的創作。受之於杜象的觀念性創作和對純然視覺性繪畫的批判，觀念藝術家不再動筆畫畫或雕塑，杜象在一次接受廣播公司訪問時，曾經表示：繪畫只是一種表現的手段，不是目的，而人們卻將它看成是創作的結果。[68]觀念藝術家亦認為純粹滿足視覺表象美感的創作，只會陷於形態學（morphology）的侷限，創作者的多元觀念和意象乃是無法以造形敘述殆盡的。事實上觀念藝術家只不過是將「共感」的對象轉移，將原本置身於靜態空間的物質化為行動過程，他們幾乎無視於物質而只在乎觀念的呈現。觀念藝術創作者以錄影、錄音、速寫、敘述等方式留下整個創作過程，藝術家可以任何方式表現，包括文字表達，甚而是人體的物質實存，由於它的不拘任何形式，因而也意味著包容任何形式，唯一在乎的是不能沒有觀念。

　　1913 年杜象的《罐裝偶然》，一個把「偶然機緣」保存下來的的觀念，開啟了觀念藝術的機先，其後的現成物創作，也都堅持必須是觀念性的，1920 年送給蘇珊的《不快樂的現成物》，也已是偶發藝術觀念的雛形。1924 年的《幕間》（Entracte）電影[69]。畢卡比亞突發式的以水管摧毀杜象和曼・瑞的棋局，更是非常「達達」的偶發創作觀念。杜象總是極力地嘗試超越繪畫、超越視覺，即便是一個棋局也都成了他創作的靈感，甚而能在棋戲中發現空間位移的趣味和創作觀念。在《綠盒子》的筆記裡，杜象曾對第四度空間多所敘述，他曾經閱讀

[67] 所謂「共感」（ein gemeinsinn）即是當吾人接受藝術家給予的刺激、指示或啟發時，將自內心產生與藝術家相當的直覺，並經此分享或知悉創作者的美感和意境。依克羅齊的想法，欣賞藝術品，必先與藝術家有相同的直覺，也即自己必先成為藝術家。參閱劉文潭著，《現代美學》，臺灣，商務印書館，民 61，第 57-59 頁。

[68] 王秀雄等編譯，《西洋美術辭典（上）》，臺北，雄獅，民 71，第 188 頁。

[69] 《幕間》（Entracte）意為中場餘興之意，此處指的是瑞典芭蕾舞表演中場休息時加插的電影，杜象參與的《幕間》節目有二，《幕間 I》為《亞當與夏娃》，由杜象本人飾演裸體的亞當，另一俄國女子飾演夏娃，《幕間 II》則是畢卡比亞突發式摧毀杜象和曼・瑞棋局的偶發事件錄像作品。參閱 Claude Bonnefoy, op.cit., p.117.

波弗羅斯基（Povolowski）有關測量和直線、弧線的解釋，並因而引發空間投射的觀念。《三個終止的計量器》的空間投射，顯然即是杜象表達直線與曲線的空間轉換觀念，早在《下樓梯的裸體》等一系列空間分割的作品中，杜象便以「同時性視點」（simultaneous vision）和次微體的深度切割觀念運用於繪畫表現，而呈現一個行動中的人物處於瞬間的空間分割意象。杜象的第四度空間觀念，亦是從三度空間蘊育而來的靈感：當一個三度空間物體受到光線投射，便自然產生二度空間的影子；同樣的，若來自於無形浩瀚空間的投射，即所謂的四度空間，那是肉眼看不見的空間，它能賦與物體可變的特質。[70]這是阿波里內爾（Guillaume Apollinaire）對立體派四度空間概念的敘述，立體主義不再將自己陷於歐基里德的三度空間概念裡，而讓自己致力於空間創作的各種可能。杜象的空間轉換觀念，從《下樓梯的裸體》之後一路受到導引，一種直覺的四度空間意象於焉產生。在《大玻璃》裡，杜象產生「次微體」的深度切割觀念，那是一個無形的、可變的、細微而不易察覺的空間觀念。玻璃中的一些細微元素，像單身漢的「誘發性氣體」（illuminationing gas）、「塵埃的掉落」或誘發性氣體經由「鏡子反射」產生的效果，抑或從巴黎攜至紐約的「巴黎的空氣」，都是一種細微而看不見的元素。在棋戲的魅人遊戲中除了捕捉偶然，棋子來回之中同樣存在看不見的時空流動，那是一種可變而不易察覺的四度空間意象，這也就是杜象「次微體」的觀念。杜象除了在標題上製造引人遐思的想像空間，也賦予四度空間詩意的意象。

　　1914 年的《白盒子》和 1934 年《綠盒子》這兩個裝有杜象作品、筆記和素描的「手提箱盒子」，可說是杜象創作過程的集合，那是一個將作品典藏於「盒子」內的想法，一個「手提博物館」的創作觀念，他把作品縮小，置於一個隨時可以打開觀賞的手提箱裡，並複製 200 多套。這項創作的提出，可說是對博物館僅僅做為歷史存放場所及其制式化管理的質疑，在某種層面上，它封閉而隱含階級象徵，既不具親和力亦無法呈現創作者個人特質，杜象曾對記者史維尼（James Johnson Sweeney）表示：「我想到另一種可以替代繪畫的新方法，我收集、再製我喜愛的作品，將它放置於最小的空間內，我想到出書，但那不是我喜歡的方式；後來，我想到可以將那些縮小比例的作品置於箱內，宛如小型美術館，一個可以提放，可以攜帶運送的美術館。」[71]當代許多具有個性的個人收藏博物館，實亦出於杜象「手提博物館」的啟示。而杜象當初的想法則在於取代繪畫的創作，藉由「現成作品」可複製的通俗性，實踐一個可以攜帶、能夠複製的小型博物館，杜象總喜歡賦予創作些許觀念，而不以風格取勝，這也是他的創作影響超越同代藝術家之所在。

　　杜象總是對傳統提出質疑，對於「品味」因襲的顛覆，也是杜象創作經常透顯的跡象，受到他那「沒有品味的品味」和「無藝術」觀念的影響，1960 年代的觀念藝術家喜歡從「空

[70] 參閱 Guillaume Apollinaire（圭羅門・阿波里內爾）著、Edward F. Fry 編、陳品秀譯，《立體派》（Cubism），臺北，遠流，1991，第 145 頁。

[71] Pierre Cabanne 著、張心龍譯，《杜象訪談錄》，臺北，雄獅圖書，民 75，第 157 頁。

無」和「隨機性」的觀念著手創作，例如凱吉（John Cage）的《沉默》（*Silence*），伊夫・克萊恩（Yves Klein）的《空》（*Vide*），還有柯史士（Joseph Kosuth）的《水》……柯史士說：「我感興趣的只是呈現水的觀念，……我喜歡它的無色、無形式的特質，我不認為複製圖片中的水是藝術品：只有觀念才是藝術。……我從特定（水、空氣）的抽象呈現，發展成為抽象（意義、空、普遍性、無、時間）的抽象。」[72]柯史士不但陳述觀念藝術的強調非物質性，排除形式，也表明了他對「空無」的「執著」。1960年克萊恩《空》的表演，也在塑造一種全然「空白」的情境，一種置身其中並感受來自空間的力量和無所束縛的冥想，隨機的去體驗「空無」。就如同感知「巴黎的空氣」那樣，一種「次微體」的轉換而充滿詩意，在虛空中隱藏美麗的氣息。觀念藝術創作者透過這種方式去感知「非物質」，刻意地切斷視覺形式所可能帶來的品味因循。也由於外在形式的摒棄，美感概念的消除和消費價值的喪失，而擺脫資本主義的市場操控。

　　杜象談到他喜愛的超現實主義時，亦曾表示超現實主義最終的目的是超越視覺的。像畫家恩斯特（Max Ernst, 1891-1976）的論文，就在表達他的超越繪畫理念。杜象說：「我喜歡的東西未必是具有很多觀念的，但那些純視覺的、完全沒有觀念的東西會使我感到憤怒。……它（觀念）既不平凡也不功利。」[73]杜象強調其拒絕繪畫是在跳脫形式因循，喜愛觀念並非就全然排除視覺性，只是不想做一個愚昧的畫家，而他的現成物總是一針見血地呈現他在創作觀念上的反思和質疑，以最通俗的物件表達最不平凡的觀念。

　　觀念藝術創作者曾經企圖擺脫布爾喬亞的羈絆，讓藝術超越畫廊買賣，也超越美術館的展示空間，讓藝術的思想行動超越一切。對他們而言，觀念乃優於一切形構，就如同蒙特里安作品的價值來自於他的觀念一般，重要的是他在造形、色彩上發現的「絕對性」觀念，而非呈現在他作品中的形式語言，畢竟這些形式語言終究會消失。誠如杜象所言：「……繪畫就像畫它的人一樣，不久就會死亡，之後被稱為藝術的歷史。……對我來說，藝術史是一個時代遺留在博物館的東西，但它未必是那個時代較好的東西，可能只是平庸之物，因為美麗已經消失，民眾不想再保留它。但這是哲學性的……」[74]換言之，對收藏家而言，假使梵谷所畫的那雙「鞋子」依然留存人間，它的價值絕不亞於梵谷作品中的《鞋子》，它們擁有相同的歷史價值，然而即便如此，後代卻未必能與前人有相一致的「美的」共鳴，今人對於這雙鞋子或許已不再有所感知，無怪乎杜象要說是觀賞者來完成作品；自偶發藝術之後，觀者不再是純粹的觀者，他們已成為作品的參與者，每位觀賞者給予作品的詮釋也不盡相同，是觀賞者讓作品復活，賦予作品不同的價值。

[72] Gregory Battcock 著、連德城譯，《觀念藝術》，第 135 頁。
[73] Claude Bonnefoy, op.cit., pp.134-136.
[74] Claude Bonnefoy, op.cit., p.116.

五、情慾是個「主義」

　　杜象的作品不論早年的繪畫亦或機械圖示，情慾意象總是隱含其中，從 1910 至 1911 年的《灌木叢》（Le buissoon）、《春天的小伙子和姑娘》，以及隨後一系列的「新娘」主題，其隱喻的情慾幾乎在《大玻璃》的機械模擬圖示中——呈現，晚年的《給予》是大玻璃的未竟之作。還有送給妻子蒂妮（Teeny）系列的性徵雕塑，《幕間》電影裝扮的〈亞當夏娃〉，以及現成物的《門、拉黑街 11 號》、《新鮮寡婦》和《巴黎的空氣》……，甚至於那些附於標題上的文字，也經常隱含情慾的意象。

　　裸體畫是杜象喜愛的主題，雖然《下樓梯的裸體》曾是對保守畫派的抗辯，然而 1911 年《春天的小伙子和姑娘》，是杜象在一系列生活景物的描寫之後，自覺的個人情慾探索和表現，畫中以隱喻手法注入源源不絕的愛慾幻想。「春天」意味著沐浴在情愛中的一對男女，畫面前方兩人之間的圓弧「V」字造形，似乎有意暗示女體特徵，兩人在和煦陽光中展開雙臂迎向天空，遠處被球型玻璃圍繞的人物頂著一株有如陽具般的大樹，球瓶下方則是個亦男亦女的人體，那玻璃球瓶總讓人不自覺地聯想到鍊金術中的蒸餾瓶。後來的《新娘》作品也曾再度出現，而那略帶幽默趣味的《巴黎的空氣》，也常引發人們鍊金玻璃瓶的聯想。除此而外，1921 年面紗水標籤的女性扮相，以及更換的「霍斯·薛拉微」之名，更成為人們探究其陰陽同體觀念的靈感；一些研究杜象的著作，曾將杜象作品的情慾表現看成是不倫之戀，像德夫洛（Angelo de Fiore）便將《春天的小伙子和姑娘》比喻為杜象的手足戀情，甚而推斷杜象送與妹妹蘇珊的《不快樂現成物》是緣於情感的受挫，然而杜象回應的卻是：「我甚至沒想過這些！」[75] 他只覺得，把快樂與不快樂的觀念帶進現成物是件有趣的事。

　　事實上「鍊金術」（Alchemy）這個名詞對於「達達」或超現實主義者而言，是一種隨機性的感知創作模式，而非僅止兩性情愛的表現，恩斯特在談及拼貼藝術時曾經表示：「我們可以將拼貼（le collage）解釋為兩種或多種異質元素的鍊金術複合體，以期獲得它們偶然的相應效果，這個結果並非執意地（而是以靈敏的愛心）去導向它的混亂，造成他的不合常規〔誠如詩人藍波（Rimbaud）所言〕，或即是以無目的或有意的意外來促成這個結果。」[76] 恩斯特這種拼貼，乃是將不同的異質元素組合，在心理無意識的狀況下交織融合，於矛盾中產生幻覺，終而喚起一些新奇的影像，而「鍊金術」無非是引用這種隨機的創作模式，製造奇異的效果，產生心理幻覺，將作品導入一新奇活潑的情境，而不再囿於既定價值，局限於無法產生創意的傳統。

[75] Claude Bonnefoy, op.cit., p.105.

[76] 參閱王哲雄，〈達達的寰宇〉，《歷史·神話·影響——達達國際研討會論文集》，第 78 頁。

　　《從處女到新娘》和《新娘》的兩件畫作，除了隱藏鍊金術的的蒸餾瓶造形，尚有細管形式的性徵結構，這些意象最後都成了《大玻璃》的主題，在《大玻璃》中，吊掛於上端的處女即是《新娘》的部份構圖，「新娘」通過三個氣流活塞將慾念傳給大玻璃下方的男人，那是由九個模子鑄造出的形體，代表愛神之子，他們來自各行各業，其中空膨脹的身體充塞著誘發性氣體，還有那帶有路易十五風格，頂著三個滾筒的《巧克力研磨機》，則意味著男人自行研磨巧克力的自主性，其他尚有水磨機，齒輪鏈條……等等。雖然這些造形隱含情慾象徵，然而單從機械圖示表面並不易見出玻璃的隱喻，而是文字引發聯想和詩意，就像標題中「甚至」（même）一詞的副詞性和雙關語意，由於它的副詞性而增添意趣，而其弦外之音也將作品引入美麗的遐思。

　　談到《新娘》一作，杜象曾表達他對「情慾」（eros）的看法，他說：「……情慾是『內在隱藏的東西』（contenu），如你想要，情慾不會是開放的，也沒有含射其他，那是一種氛圍的流露，在沒有任何阻撓底下，情慾是一切的根本。」[77]杜象接著說：「我深信情慾是舉世普遍的，如你願意，它甚而可以取代文學中的派別，如象徵主義或浪漫主義，然而像這樣，以一個『主義』（isme）取代另一個『主義』那可是迂腐的。或許你會告訴我，浪漫主義也有情慾存在。假若人們把情慾視為根本的，是首要的，那麼以派別這個觀念來看，它已掌握了『主義』的形式。」[78]杜象肯定情慾是萬物的根本，甚而可以視為一個「主義」，雖然他不喜歡傳統畫派的因襲方式，也不希望以情慾取代另一個「主義」而成為新的畫派，然而那卻是他一系列創作的主題和基礎，情慾也讓《大玻璃》中的機械顯得活潑而富於生命力。

　　基於長久以來天主教和社會規範的隱藏，杜象有意地揭露源自人們最根本的情感，並藉此跳脫既有美學論調與其他。誠如哲學家尼采（Nietzsche, 1844-1900）對基督教禁慾的批判，尼采認為基督教對於人類現實存在的動物性不能清醒面對，致使原本自然的生息無端地披上罪惡之名。事實上人文化成只不過是意識之外的一層覆蓋，在它底下的動物性需要找到適當的出口，而非一味壓制。尼采認為：基督教的這種思想體系乃是他們自行構想出來的一套對待事物的觀點和看法。像這樣規範性的體系或信念乃是虛假而不可能的，它只會造成自我封閉的結構而喪失獨立思考。[79]

　　杜象早年的情慾主題傾向於隱喻的表達方式，自 1947 年為超現實主義畫展設計的《請觸摸》（Please touch）之後，作品則顯得率性而直接。《請觸摸》這件以泡沫膠製作的乳房，往往讓人產生真實的幻覺，這也是杜象對傳統繪畫視覺寫真的嘲諷，對於他而言，繪畫寫真即便再真實，也無法超越觸覺感知的真實。而它同時也是藝術創作的大敵，杜象對待規範體系，乃是以嘲諷戲謔去防止這類的熱情病。於此吾人見到尼采與杜象對於「體系」對於「信

[77]　Claude Bonnefoy, op.cit., p.153.

[78]　Claude Bonnefoy, ibid.

[79]　參閱 Herbert Mainsch 著、古城里譯，《懷疑論美學》，臺北，商鼎文化，1992 初版，第 29-31 頁。

念」極其接近的觀點，它們都對確定性信念持保留和批判態度，對宗教禁慾與社會規範提出質疑。1950 年送給妻子蒂妮的《女性葡萄葉》、1951 年的《標槍物》和 1954 年《貞節的楔子》都是人體性器官模型的直接呈現，它讓人直覺地聯想到《大玻璃》中九個男人模子的中空特質，其內充塞著誘發性氣體，顯然是《大玻璃》觀念的延續，似乎暗示著童真，結合與不能結合，帶有準備行動的絃外之音。這些模子除了情慾象徵，同時也將現成物的複製特性發揮到極致，所有作品都是經由套模印出的現成物，就像《L.H.O.O.Q.》一樣，全是複製的，從此三度空間的「現成物」取代了「雕塑」。

　　自 1946 年到 1966 年長達 20 年的時間，杜象一直默默地製作一件比《大玻璃》還要複雜的作品《給予》，這件作品直到他辭世之前方才公諸於世，作品的兩個小標題〈瀑布〉和〈照明瓦斯〉均來自《大玻璃》的觀念，具有玻璃中指涉的「水」和「誘發性氣體」的象徵，製作上的空間投射觀念也來自《大玻璃》，是一件引用多媒材裝置的空間投射作品，觀者可以通過一片木門上的小孔見到一面磚牆，牆和小孔之間是個暗房，越過磚牆的缺口看到的是一幅如幻似真的的風景圖，風景圖前方的灌木叢中躺著一個裸體女子，雙腿岔開，手執照明瓦斯燈，杜象引用光學實驗的空間投射觀念來製造視覺空間的幻覺，也讓人聯想到那一件《注意看，一隻眼睛，靠近，大約一小時》的小玻璃作品，那是以光學實驗的幾何投射圖所繪製的觀念性作品。除了情慾的隱喻，「看」乃是杜象現成物選擇用心所在，對於藝術作品的「看」，西方自笛卡爾以降，歷經胡塞爾、沙特（Jean-Paul Sartre, 1905-1980）、梅洛龐蒂等人多所討論，沙特曾經描寫一位窺淫狂突然發現另有其人隔著鑰匙孔看他時心裡的忐忑不安。從沙特的存在觀念看來，人們往往把他人做為對象去佔有它，將他人視為一個「對己存有」（bing-for-itsself）[80] 來支配，一旦發現自己成為他人的對象，便覺得不安，此時只有反看（look back）他人，將他人視為對象，心靈才能獲得自由。杜象的《給予》有如是沙特「偷窺狂」的註解。沙特的關於「他人的注視」事實上是西方自笛卡爾以降對「我思」存有的現象學思考。

　　《給予》的視覺意向性乃源自於《注意看，一隻眼睛，靠近，大約一小時》的小玻璃作品，這件作品的幾何圖像一度搬到《大玻璃》，杜象對幾何學的鍾愛由此可見，胡塞爾也對幾何學多所探討。由於胡塞爾的現象學是一門本質的科學，因此胡塞爾的幾何學研究，乃是現象本質的另一窺探，是對理想化空間形式所進行的先驗分析。他曾藉由「現象心理學」與「經驗心理學」的差異，類比幾何學的先驗本質特性，胡塞爾認為：現象學的心理學是一門

[80] 沙特認為「存有」可分兩個類型，一為「對己存有」（bing-for-itsself），一為「在己存有」（bing-in-itsself），每個人都可能做為物理對象存在，此時人是屬於一種「在己存有」，另一方面，人又可能做為一個純粹的靈知或意識（consciousness）存在，此時的人即屬對己存有。參閱 Jean-Paul Sartre 著、陳宣良等譯、杜小真校，《存在與虛無》（*Le néant L'être*），臺北，貓頭鷹出版，2004，第 XI 頁。

先天（a piori）的心靈科學，它與經驗心理學的關係，猶如幾何學與物理學的關係。[81]這段話點出了幾何學的先天本質特性，以及它與物理研究的差異。胡塞爾以現象心理學的本質性思考類比幾何學，將經驗心理學研究類比物理學研究的自然存在現象，認為後二者乃是「塵世的」、「事實的」和「自然的」存在。而杜象這件《注意看，一隻眼睛，靠近，大約一小時》作品，即是以幾何學圖像做為創作的表達，從標題上的文字呈現，無形中已將觀者的眼睛引入本質的直觀，而《給予》的偷窺則從這裡做為出發點，那已非單純直觀意象的表述，因為「給予」（Étant donnés）的標題已暗示了「他者」的存在。

　　杜象的《給予》一作所營造的偷窺者情境，除了情慾的心理表述，前後二十餘年間，看到他顛覆傳統也看到他對本質的堅持，進而意識到「空間的變化」也意識到「他者」的存在。這是杜象觀念性創作心理意識的轉變，從專注現成物的「看」（即本質的直觀）逐漸意識到「存有」；從純粹對象物的「看」到《給予》的「對己存有」。現成物的「看」是在陌生化情境底下對物象的洞察，是現象的本質探詢，而《給予》所思考的問題，則不單只是純粹的看，杜象似乎有意藉由「情慾」的主題來表述這項哲學性的觀念思考。作品中躺在灌木叢中的裸體女子，即源於早年《灌木叢》的意象延伸，《灌木叢》意味著荊棘叢生而神秘的荒地，援引了中世紀和印度肖像畫的象徵，處女被譽為女神，然而此處杜象則以隱喻和嘲諷手法注入嚴肅的議題。從《灌木叢》、《春天的小伙子和姑娘》、《大玻璃》到《給予》……，構成系列性情慾發展的主題。《灌木叢》中的處女，《春天的小伙子和姑娘》中鍊金瓶裡代表日月結合而意味亂倫之愛的兩性人，到《大玻璃》的新娘和單身漢，杜象情慾的表述總是模稜兩可，就如同他在面紗水標籤的顯現，作品表現的常是亦男亦女、亦陰亦陽的兩性人。

[81] 現象學的心理學研究是描述的，是做為純粹邏輯研究的基礎，是對心理考察的準備，是屬「本質的」、「淨化的」或「先驗的」意識。亦即現象學的心理學不理會一切物質發生的，或是肉體表現、經驗情境等，它不同於經驗心理學站在「塵世的」、「事實的」和「自然的觀點。參閱 James Schmidt 著，尚新建、杜麗燕譯、賀瑞麟校，《梅洛龐第：現象學與結構主義之間》（ *Maurice Merleau-Ponty：Between Phenomenology and Structuralism* ），臺北，桂冠圖書，2003，第35-38頁。

第二章　杜象與現‧當代西方藝術

第一節　現代人的焦慮──現代主義魂歸何處

一、前衛主義與現代藝術現象

　　杜象生年於一般界說的「現代主義」（Modernism）時期，然其創作觀念，卻成為反現代主義這股動力的震源，在藝術史上居於轉捩的地位，他機巧、靈活、解構傳統、粉碎純粹、劃開現代藝術固守的藩籬，更是今日創作者明白指涉或意有所指的時代顛覆者，雖然杜象的影響並非全然的線性發展，然其行為的延異似乎符應了當代人的期待。因此在談及杜象的同時，不免要將不同時間、場域的現代藝術、後現代文化、東方審美意象……，等多元不同的議題納入言述的範疇。

　　由於杜象創作觀念的顛覆性，引致人們對創作方式的改變和藝術再定義的思考，甚而意味著時代的轉型，因此論述他的思維和創作特質，免不了縱橫時代變革。到底是現代主義造就了杜象，或其自我掙脫而改變了世界？莫非杜象是現代藝術的叛離者！而現代藝術指的又是什麼？杜象的創作是否預告了後現代主義（Post-modernism）或晚現代主義（Late-modernism）的創作形式。今乃藉由風格變遷、時代創作背景和學術觀念的交叉分析，探究促成藝術轉型以及杜象立足於此時代所扮演推波助瀾和影響的潛在因素。

　　至於現代藝術（Modern Art）應從何說起？它與現代主義又有何關係？就語源學的意義而言，"Modern" 具有「新的」或「現代」之意，早在文藝復興時期瓦薩里（Vasari）即有 "Modern" 一詞的使用，它意味著與中世紀不同的時代，字義上乃屬相對的，加上「主義」二字則富有政治、文學藝術運動或信仰趨勢的意思。二十世紀初「現代主義」用於藝術中即帶有革新和反傳統之意，然而這個藝術上的意義：對於使用者自己而言，乃富有積極意義，然而對於他者，則帶有消極意味。[1]而今一般指稱的「現代主義」多半界定於 1880 至 1930 年之間，即列寧壟斷資本或帝國主義時期，社會主義擁護者認為現代主義藝術是：由腐朽的

[1] 參閱 Matei Calinescu 著，顧愛彬、李瑞華譯，《現代性的五副面孔（Five Faces of Modernity）》，北京，商務印書館，第 347 頁。

資本主義精神文化危機產生的，並於美學上表現此一危機的藝術，其特徵是敵視藝術的民主傳統，敵視現實主義和人道主義。[2]馬克思列寧主義美學將其視為現代帝國主義社會文化的危機，它意味著墮落和腐敗的現象，並視其本質乃是形式主義的，它與現實主義和人道主義相對抗，藝術家開始為自己或為唯美主義的狹隘小圈子創作，他們脫離現實與社會疏遠。

　　歷史學家湯恩比（Arnold J. Toynbee）認為：「現代」一詞具有中產階級的隱在意義，而在西方，這個人數眾多的社會群體，則造就了一個資產階級，他們甚而有能力足以成為社會的主導地位。[3]在湯恩比看來工業製造、科學技術與資本主義商業乃是構成現代社會的主要成素，它以都會形態呈現。而現代化則意味著於此情境底下生活型態與文化的形成，西方現代藝術和美學，即蘊藉於科學分析以及資本社會和工業製造的符碼運作之中，一般咸認 20 世紀初到 1930 年左右是現代主義的黃金期。

　　文學方面以象徵主義（Symbolism）運動首開現代主義先河，馬拉梅（Stéphane Mallarmé）被視為最具影響力的詩人，而史家評論，稍早在 1857 年波特萊爾（Charles Baudelaire）描寫都會城市的《惡之華》（Les Fleurs du mal），即已宣告現代主義的來臨，批評家甚而追溯至浪漫主義，認為浪漫主義已具現代主義精神。浪漫主義基本上乃是針對 18 世紀理性時代新古典主義的反動，其發展正值法國大革命與工業革命時期，盧梭（Rousseau）曾對當時社會價值提出批判，詩人們則捨棄高雅華麗的語言以簡單素樸的白話創作。小說中神祕超自然的描寫，繪畫作品狂野不拘的情感表現，……這些種種均意味著浪漫主義對傳統僵化理念的唾棄，而 19 世紀末現代藝術的萌生，似乎也在浪漫主義那裏找到了投射。

　　19 世紀末 20 世紀初的視覺藝術創作，多元甚而難以理出前後關聯，藝術作品或有受前人影響的，或因科技而改變，甚而是顛覆前人想法的，創作類型和畫派多至不可勝數。至於「現代主義」對於視覺藝術創作而言，既不代表某一畫派，也非意指此時期較涵蓋性而籠統的創作風格，而是指涉「現代」時期社會現象底下所呈現的多元創作類型。許多藝術史論者都把追求「抽象」視為「現代主義」的主要特徵，事實上自進入二十世紀初，或更明確的說，自杜象「現成物」提出之後，整個創作方向和觀念已產生前所未有的變動，未來派（Futurism）的鼓吹和「達達」主義的顛覆性創作，其強烈的反傳統反邏輯和反美學動力，已成為現代藝術發展過程中一股決定性的轉捩關鍵；雖然「達達」的活動依舊被認為是一項結合文學、政治、社會的創作活動，然而「達達」的創作已不是傳統文學與藝術的結合，在他們的作品裏見不到傳統的「三一律」，更不會去考慮藝術作品中是否還保留歷史故事與文學敘述性。

[2]　〔蘇〕基霍米洛夫等著、王慶璠譯，《現代主義諸流派分析與批評》，北京，新華書店，1989，前言第 1 頁。

[3]　參閱 Arnold J. Toynbee: *A Study of History,*（Vol.VIII），London, 1954, P.338.及 M.A. Rose 著、張月譯，《後現代與後工業》，瀋陽，遼寧教育出版社，2002，第 11 頁。

當 19 世紀末現代主義成形之際，在資本主義結構底下，畫商成為壟斷市場的要角，然而藝術家們並非全然隨著時代起舞，畫家們企圖避開現實，遠離都會生活，甚而標榜「為藝術而藝術」，為自己築起象牙之塔。然而科技工業的進步，社會型態的改變，已是不爭事實，藝術家有從事於科學性的色光和自然分析的，如 1874 年至 1887 年間的印象主義（Impressionism），即是從色彩結構的改變開始，相機的發明帶給繪畫絕對的衝擊，而此時東方繪畫的平面性以及不講求光影透視和比例的創作方式，也引來西方畫家相當程度的好奇，並將之呈現於畫面，印象主義受科技影響，對於物體光線和色彩的捕捉不同以往，畫面往往有意無意地呈現日本浮世繪或中國水墨等平面性繪畫，而一度在藝術史上被視為現代繪畫與傳統的分水嶺。

藝術史上談現代藝術，也有以 1905 年左右野獸主義（Fauvism）風格說起的，起因於社會結構的改變，引發藝術家激烈叛逆的表現型態。19 世紀的西方世界，人們幾乎將所有心力投注於進步的追求之中，然而打從一開始已湧現質疑的聲音，進步的世界逐漸變得面目可憎，都市則顯得龐然而疏離，在此變動之中，人們內心充滿壓抑，甚而感受到生命的支離破碎，故而在追尋更高層次之時，不由得反思起人類生命本源，其間倒也引來一股回歸原始的風潮，這股風潮的鼓動，就如同當時浪漫主義的反動一般，究其發生或許該追溯到盧梭（Rousseau）高貴野蠻人的思想。早在 18 世紀浪漫主義即唾棄西方社會所認同的表現風格，他們藉由東方傳奇和中世紀題材做為詩歌的革新表現，不但影響了繪畫，也擴大了藝術創作的領域；而此時的創作者就如同懷著浪漫主義的激情，他們甚而再度回到中世紀找尋靈感，將注意力轉向民間，嚮往東方傳奇和異國情調，非洲部落和南太平洋的原始風貌更深深地撼動每一位創作者，他們嘗試著藉由藝術的原始表現來顛覆傳統。

「野蠻」成了這個時代創作不自覺的表現，音樂家史特拉文斯基（Stravinsky）的《春之祭禮》（The Rite of Spring）曾經引來德布西（Debussy）的慨嘆，他道：「真是野蠻至極，那只不過是加了現代玩意的原始把戲。」[4]高更（Gaugein）是後印象主義（Post-Impressionism）中最富原始風格的畫家，為了追求個人理想，拋棄高薪的證券經紀工作，隱遁不列塔尼（Brittany），甚至遠到南太平洋與土著一塊兒生活，他的名言：「情感第一，其後方才是理知」[5]，這話意味著感性重於一切，他相信唯有感知方能擺脫古典主義所標榜的自然和理性；如果說高更描寫土著的畫作讓人感受新的異國風情和夢想，那麼梵谷的繪畫可說是充滿著激情和熱望，他那盪人心弦的窩狀線條以及橙藍和紅綠對比的色彩，則有如一股即將引爆的炙烈情感。

文學家紀德（André Gide）在一次演講中，宣讀了前人菲利浦（Charle-Louis Philippe）一段話，他說：「溫文儒雅、風花雪月的時代已過！現在，我們需要的是野蠻！」[6]；德國表

[4]　Norbert Lynton: *The Story of Modern Art*, Phaidon, New York, 2003, p.17.

[5]　Norbert Lynton: *The Story of Modern Art*, op.cit., p.20.

[6]　Norbert Lynton: *The Story of Modern Art*, Ibid. p20.

現主義畫家也以反自然主義的形式色彩，鮮明地表達個人對世界的感受；而在法國則以 1905 年由馬諦斯、魯奧（Rouault）、烏拉曼克（Vlaminck）……等人所參與的秋季沙龍最具代表性，他們畫作上使用的強烈互補色彩和粗獷筆觸，曾經引來批評家以「野獸」（fouves）稱呼，「野獸派」之名也因此不脛而走，而這個「野獸」的表現，顯然讓失去生機的藝術重新找回活力；杜象也曾因馬諦斯那爆發性的表現而深受啟示，早年的畫作甚而學起馬諦斯強烈的互補色彩以及印象主義禁用的黑色，而這項野獸派的經驗，則激起了杜象對於繪畫的另類思考，作品中已透顯了他對純粹視網膜表現和傳統規範的背離。

　　至於將原始主義表現得更富詩性的應是立體主義（Cubism），畢卡索（Picasso）和布拉克（Braque）是其中翹楚，1907 年畢卡索的《阿維儂的姑娘》，將非洲原始主義和變形融入其中，自此繪畫的具象與抽象性的二分看法浮出檯面。立體主義所採取的觀物方式有別於傳統透視，早期的「分析的立體主義」（Analytical Cubism）往往將作品支解成無數銳角形狀的碎片，作品中強調的是多元視點，杜象曾經在他那件描寫兩個妹妹的作品——《伊鳳和馬德琳被撕得碎爛》（Yvonne et Madeleine d'echiquetées），選用了立體主義解體及斷片的脫軌形式作風，將兩個妹妹的形象畫得支離破碎，然而即使採取此種繪畫形式，對於引用立體主義技法，杜象仍就有所遲疑，畢竟對他而言，這一切還是停留在繪畫的層面。

　　由於立體主義的畫家處於機械化和成批生產的年代，畫家的取材往往來自日常工業生產用品，例如：餐桌、酒瓶、報紙、吉他、動力機械……等，他們的表現形式也即是這些靜物的變形，一件小小的日常用品滿足了他們生活的美夢，傑姆遜（F. Jameson）認為：立體主義乃是活在現代烏托邦世界的一種藝術。[7]一直以來立體主義陶醉在工業進步之中，對現代化抱持樂觀。

　　事實上激進的未來主義（Futurism），可說是最樂觀、最富活力的現代主義者，未來主義講求激進奮戰歌頌科技，宣稱：唯有否定過去，藝術方能符合這個時代的智性需求，傳統是反動保守的，只有現代主義才具有革命的前瞻性。[8]現代藝術發展至此，激進和反動聲浪波濤洶湧，形成一股前衛（Avant-garde）風潮，前衛主義除了在義大利有標榜奮戰的未來派之外，德國的表現主義（Expressionism）也在戰前風暴壓力下形成，而象徵主義則是另一種精神的理想主義，其作品有著波西米亞式的情調，想像、神秘而個人，以主觀情感取代科學理智的表現，然而不論表現主義抑或象徵主義的反對自然客觀再現，並非意味其全然地排除物質世界，事實上畫家乃是通過外在視覺形象表現神祕和玄奧的世界，誠如莫雷阿斯（Jean Moréas）所言：「藝術的本質在為理念披上感性的外衣」[9]，因而不論是精神的捍衛者，甚而是唯美的頹廢派，在其追求精神性的過程中並未對科技文明表現抗拒，20 世紀初的藝術現象呈現了承

[7]　參閱 F.Jameson（詹明信）講座，唐小兵譯，《後現代主義與文化理論》，臺北，當代學叢，民 78，第 180 頁。

[8]　Suzi Gablik: *Has Modernism is Failed*, London, Thames and Hudson, 1991, p.115.

[9]　S.A. Poligrafa ediciones 著、張瓊文譯，《象徵主義》（*Symbolisme*），縱橫文化，臺北，1997，第 5 頁。

平世界的多元景象；然而第一次世界大戰進步的科技工業卻為戰爭提供了毀滅性的武器，粉碎了藝術家的美夢，也改變了他們的人生態度和創作觀，達達主義就在此虛無主義彌漫底下應運而生，「達達」創作者甚而懷疑藝術創作的道德性。戰爭的毀滅性已不配接受藝術撫慰，藝術家以無意義和荒謬的挑釁表示抗議。超現實主義由於受「達達」的直接蘊育，而與「達達」有著共同的特質，酷冷的黑色幽默是他們對傳統禁忌和偏見發出的另類聲音，成為一種摧毀性、反成規而又苦澀荒謬的嘲諷，也是他們對於社會加諸人們精神和肉體束縛的抗議。杜象的《噴泉》則是以挑釁的姿態，將一件男性尿斗置於高貴的藝術殿堂，1919 年提出的《L.H.O.O.Q.》，更將供奉於神聖藝術殿堂的《蒙娜・麗莎》（Mona Lisa）複製品施以輕褻的戲謔，杜象以「達達」式的幽默，表達藝術家犀利的抗議。這種「達達」式的嘲諷，乃是對現代社會失望引來的批評，意味著一種空虛感和對道德的放任，也是對邏輯的放任，對審美的質疑，對於現代文明的疏離。

二、「達達」與虛無主義

　　前衛藝術發展至此形成一股反現代主義的逆流，盧卡其（Georg Lukács）在他的《寫實主義評論的現代意義》（Significato attuale del realismo critico）文章中也暗批道：前衛藝術乃是頹廢派的餘孽，是資產階級文化的墮落現象。[10]藝術批評家約翰・柏格（John Berger）認為：立體主義是西方現代主義前衛運動中最早，也是最後一次進步性的運動。[11]由於第一次世界大戰出現的機器成為殺人武器，使得藝術家不再對現代化抱持樂觀，立體主義逐漸消聲匿跡，而其後衍發的抽象繪畫，同樣被視為頹廢的個人主義創作，至於「達達」和超現實主義更是不在話下，「達達」主義的藝術家即使以機械圖式表現，也多呈現了反社會的意象，誠如畢卡比亞（F. Picabia）和杜象的表現，他們以機器來比喻人的行動，畢卡比亞的《情愛的表演》，作品暗示人類若無思想，則其例循的情愛行為有如帶動齒輪的機器，而杜象的《大玻璃》，一連串以機器表達從處女到新娘的過程，作品中的機器已成為潛意識情慾的出口。科學承諾的奇蹟所引來的失落感，使得機器成為既愛又恨的轉嫁對象，前衛藝術也由於戰爭的改變而成為現代主義的一股反動。在此吾人所看到的是弗洛伊德（Sigmund Freud）所稱「矛盾心理」的反映，對於現代化的期待和抗拒，情感的矛盾與衝突，已在藝術作品中透顯端倪，從杜象的作品中經常可以感受其既是象徵的隱喻，也是傳統的顛覆，甚而是一種對於本質的堅持。就像《噴泉》小便壺一樣，作品充滿哲性思維和文學象徵，既嘲諷卻又隱涵視覺形式的本質追尋，或許這就是「現代人」的矛盾和虛無感。

[10] Renato Poggioli 著、張心龍譯，《前衛藝術的理論》（Teoria del l'arte d'avanguardia），臺北，遠流，1992 初版，第 2 頁。

[11] F.Jameson（詹明信）講座，唐小兵譯，第 179 頁。

　　「達達」先進漢斯・里克特（Hans Richter, 1888-1976）在提及杜象創作觀時，說道：「杜象認為生命是悲哀的玩笑，一個不可辨識的無意義，不值得為探究而苦惱。以他過人的智慧而言，生命的全然荒謬，一切價值被撥離的世間偶然性，全是笛卡爾『我思故我在』（Cogito Ergo Sum）的邏輯結果。」[12]戰後的藝術家處在一個隨時可能被摧毀的世界，一切價值被撥離，生命就像是個荒謬的偶然到來。里克特相信是「我思」（ego cogito）的理性思維，使得杜象能夠安全超越，跳脫生命的無奈，而不必像克拉凡（Arthur Cravan）[13]一樣，最後走上自我毀滅的路子。然而荒謬和偶然的非邏輯形式也成為杜象用來陳述對象的手法，理性和虛無的矛盾總在杜象作品中無意識的呈現。

　　「達達」藝術家的顛覆與錯亂不僅在於視覺對象，甚而是文字符號的錯置以及語音的再重組，無形中也成了視覺藝術創作的另類方式，藝術的界線變得模糊而不明確，杜象作品標題的文字遊戲以及現成物的推出，幾度攪亂觀賞者既有的藝術創作觀。「達達」之後的超現實主義同樣在語言符號上嶄現新意象，超現實主義不若「達達」那般重視語音和字母聯結的隨機性，而是以文字本身及其意象的聯想著手，刻意將不相干的文字圖畫或物象相結合，以造成非邏輯的效果。而弗洛伊德的潛意識理論，對於這些近乎癲狂的創作則有新的啟示，超現實主義的表現有如意識與潛意識交織的混淆情狀，又如同夢囈或癲狂者的言語，而這些表現也成為其思想解放的途徑。

　　福柯（Foucault）對於弗洛伊德潛意識的精神分析有其獨到的看法，或許可作為這類潛意識創作的新註解，在他看來笛卡爾（René Descartes, 1596-1659）「我思故我在」的意識並非思維的全部，理由是笛卡爾並未察覺潛意識同樣操控著我們的思考和行為，即使笛卡爾認為夢境只是一種幻覺，然而夢境中的意識卻與清醒時的意識比鄰而居，人們無意中的話語、夢囈，甚或癲狂的言語形式，均意味著另一種不同的意義，他指向不同的時空維度，形成一種聯感或感覺的混淆。福柯的這項看法，揭示了西方理性主義呈現的裂縫，對現代藝術所呈現的矛盾和潛意識的表現提供了可茲理解的線索，而現代藝術也從虛無轉而對於理性世界的批判。

　　「達達」創作者的態度是反對一切，因為「達達」本就不具任何意義，它意味著所有一切不經大腦思索，什麼都無所謂，就像從每個人嘴裡發出「達達」（Dada）的聲音一樣地不具意義，一切都不以為然。「達達」宣言的發表者查拉（Tzara）更是個全然的虛無主義者，所有創作聽其自然，任由潛意識驅使，終至耽溺於偶然和不可知的虛無世界；杜象雖然特立

[12] Hans Richeter: *Dada Art and Anti-art*, New York and Toronto Oxford University, Thames and Hudson, 1978 reprinted, p.87. and Edward Lucie-Smith: *Art Now*, New York, Morrow, 1981, p.40.

[13] 克拉凡（Arthur Cravan）自稱「拳擊詩人」，1914 年在巴黎舉辦展覽，展覽期間他打拳、跳舞、演講，甚而做出開槍的舉動，而他的演講過程也由於侮辱觀眾遂告中斷。克拉凡在自己所辦的《現在》雜誌上抨擊獨立沙龍，對沙龍每位展出者極盡嘲諷之能事，攻擊繪畫價值，認為繪畫只不過是「虛幻世界的色彩」罷了，他相信偉大的藝術家應該經得起一切挑釁，然而由於他的激進和癲狂，終於走上自殺的路子。

獨行，卻和「達達」以及超現實主義藝術家過從甚密，而其行徑比之「達達」以及超現實主義藝術家，則有過之而無不及。畫家畢卡比亞曾經在《291》雜誌，嚴肅地為杜象那件惡名昭彰的《下樓梯的裸體》提出辯護，並在雜誌上發表他那反藝術論調的機械圖式作品。《291》是一本刊載「達達」反藝術精神的代表性雜誌，由史提格利茲（Alfred Stieglitz）所發行，1917 年當畢卡比亞再度去到美國之時，曾借用的《291》之名發行《391》雜誌，並先後在西班牙和紐約刊載。"391" 本身並不具任何意義，除了三個數字的和是 "13" 之外，別無其他之意。這是「達達」精神首度在美國宣示，內容較具文學性，多半是些攻擊性的文字，是對一切稱為藝術東西的破壞，它反映了無政府主義，以及對現存制度和資本主義文明的抗辯。「達達」認為遵循傳統和投注技巧性的東西都很荒謬，他們甚而對藝術家的行為表示懷疑。

　　「達達」在反對虛偽矯柔的學院和庸俗藝術家的同時，也全盤否定藝術的價值，虛無和懷疑是他們最終必然的結果，生命的苦悶，思想的困惑，使得個人信念從動搖到質疑，從厭惡轉向反抗。此時的「達達」似乎又重新拾起尼采的「懷疑」和「虛無」主義。早在十九世紀自然科學和唯物主義崛起之際，歐洲宗教、道德喪失，人們處於新舊信仰未定之境，思想陷入渾沌不名，尼采於此孤絕情境，發出他的懷疑主義聲音，尼采的觀念動搖了啟蒙以來人們所堅信的理性「自我」，自笛卡爾提出「我思故我在」之後，整個歐洲哲學莫不建立在這個「自我存在」真實性的確立基礎之上，尼采評析「自我」（self）所下的結論是：「自我」其實只是一種迷思，而非科學法則，吾人堅持抱著「自我」同一性的核心不放，全然只為一己之需求，「自我」概念是個方便的虛構，有助於吾人形體和生命經驗的串成和保存，然而相信和需要「自我」是一回事，卻不能保證「自我」的存在為真。[14]尼采也為此對西方道德信仰懷疑，他大膽地向傳統基督教道德挑戰，認為那只不過是奴隸的道德，並塑造了一個既不畏懼困頓亦不懼死亡的超人──查拉圖斯特拉（Zarathustra），用以對抗渾沌虛無的世間，超人意謂是個充滿生命力量的個體，他能遠離形上信仰，理解世間的荒謬也接受這樣的處境，超人生存於荒謬的世間，只有創造自己，讓自己成為創造自身的藝術家。

　　20 世紀的「達達」主義在戰爭的壓力下，再度喚出了尼采的虛無和懷疑主義，「達達」打著反傳統的旗幟，厭煩戰爭、厭煩學究，反對一切也否定一切，對既有的創作形式唾棄，杜象的創作從印象主義始，歷經野獸主義、立體主義和未來派等繪畫藝術，卻豎起反繪畫的旗子，甚而就在其否定學院藝術和庸俗畫家作品的同時，進而全盤否定藝術的價值，懷疑藝術創作存在的需要。而里克特則一語道盡杜象的心路歷程，認為：杜象生命的全然荒謬，全是笛卡爾「我思故我在」的邏輯結果。[15]做為一個西方人，笛卡爾的「自我」概念，讓他們

[14] 戴夫‧羅賓森（Dave Robinson）著、陳懷恩譯，《尼采與後現代主義》（Nietzsche and Postmodernism），臺北，貓頭鷹出版，2002，第 47 頁。

[15] Hans Richeter, op.cit., p.87.

豎立自信,然而這個長久以來堅信的邏各斯(Logos),卻是多少西方思想家不自覺地要去突破和顛覆的潛在意識。

杜象也曾述及自己存有笛卡爾哲學心靈,然而與其說他擁有笛卡爾哲學心靈,倒不如說他更接近尼采,他拒絕接受任何信仰,懷疑一切美學的、藝術的定義規範,立意打倒偶像,如同他在《L.H.O.O.Q.》中對蒙娜‧麗莎的挑釁一般。杜象一生過著流浪者般的生活,他逃避自己、逃避社會、也逃避嚴肅議題,雖然沒有像克拉凡一樣地選擇自殺來宣示他的反社會之舉,然而他所嶄現的抗拒與不妥協則是採取冷漠、嘲諷的態度,除了自殺,沉默應是最叛逆的形式。杜象的叛逆是從堅毅鍛鍊而來,他的冷漠是對任何主觀判斷無言的抗議和對社會的疏離,不相信任何既有藝術形式和概念,在他面前所有權威力量和標準都已蕩然無存。

對於那些所謂「信仰」(croyance)的追隨,杜象深感是個可怕的謬誤,那就如同「裁判」(jugement)一樣,是一種主觀的價值判斷,只會導引人們走上危險之境。杜象總是隨時處在反思的狀態,對一切懷疑,包括宗教、藝術。誠如尼采所言:「思想極其深刻之人,已經意識到他們時時都有可能處在一種錯誤之中……。」[16]「懷疑」是杜象反傳統藝術形式及其內在抗辯批評的出發點,也是這個時代疏離的產物。杜象懷疑藝術進路和其價值,終至要人類放棄藝術。他說:「……人類發明了藝術,沒有了人藝術就不存在,這些人類的發明並不意味是價值,藝術非源於生物學上的需要,它指向一個品味。」[17]杜象從反藝術始,最終卻是要人們生活在一個「無藝術」(non-art)的世界。做為一個藝術創作者,卻意圖製造一個拒絕藝術的社會,認為藝術並非人類所必需,人們只當它是精神生活的靈丹罷了。由於他的冷漠與不在乎終至走上這樣的不歸路,這似乎暗示著懷疑論者的必然結果。歷來藝術始終背負著精神文化的大石,然而杜象的「無藝術」論,消解了藝術做為人類精神層面的巨大壓力,回歸生活的本然面目,是否也因此讓藝術處處開花,人生無處不藝術。

三、現代人的焦慮

杜象的「無藝術」論似乎隱涵他的社會主義觀,然而早期的現代主義是個強調自我創作的年代,藝術家自絕於社會,退縮到自己象牙塔裏,所有創作乃是以美感特質取代其他社會價值,前衛藝術家們並不能認同資本社會向錢看的物質期許,向來「美感改革」和「社會反動」乃是「前衛藝術」的雙重特質。[18]因此「為藝術而藝術」是他們不自覺地對資本主義社

[16] Herbert Mainsch 著、古城裏譯,《懷疑論美學》,臺北,商鼎文化,1992 初版,第 32 頁。

[17] Claude Bonnefoy, op.cit., p.174.

[18] Suzi Gablik: *Has Modernism Failed?*, London, Thames and Hudson, 1991, p.22.

會和集團社群的無意識抗議。從另一方面而言，馬克思主義者一向要求藝術必須能夠闡明社會的關係，對於前衛藝術家堅持的「為藝術而藝術」有所貶抑，於此，社會價值與前衛藝術家認定的真理斷然形成衝突。消費文化性格鮮明的創作者安迪‧沃荷（Andy Warhol）曾批評道：「現代藝術家為人們製造了一些不是真正需要的東西。」[19]

　　然而杜象是個具有多重性格特質的創作者，他的生活形態就像一個處於社會邊緣的浪人，雖然抱持反美學、反社會的態度，卻不是「為藝術而藝術」的擁護者。事實上對於純粹現代主義藝術家而言，觀眾是不存在的，這些藝術家一點兒也不擔心他們的畫是否有人欣賞，創作對於他們，純然是一種自由，既不為宗教、不為商業也不為政治服務；然而杜象卻主張藝術家只是個媒介，一件作品是由觀賞者完成創作的循環，觀賞者的地位甚而越居於創作者之上。於今藝術家的獨立自主性在逐漸消失，杜象的這些主張似乎也成了現代藝術家面臨的內在衝突。藝術家面對這些問題，也開始思索新的創作方向。二次戰後越來越多的藝術家不願受制畫廊體系的商業操控，也不甘局限於「為藝術而藝術」的創作理念。至 1960 年代末期資本主義壟斷下的藝術已是頹廢不堪，藝術家們也已厭惡偏狹的畫派運動，終至走上非物質化、非恆久性的觀念創作方式。

　　現代藝術家的困境在於：要找出既符合社會需求又能滿足個人自由的創作方式，同時又能擺脫現代主義漫無節制的個人自我。然而現代藝術最令人不安的，或許就是當吾人面對觀賞對象之時，無法理解眼前所呈現的究竟是否為藝術品，而藝術指的又是什麼？藝術定義困擾著現代人，「達達」藝術家違反常理的創作方式，攪亂了長久以來人們慣常的思維模式，然而「最令人不安的藝術家，那大概就是杜象！」這是法國詩人布賀東（André Breton）對於杜象的讚美之詞。杜象的《噴泉》被視為「焦慮對象」的精粹之作，一件置放於沙龍展的尿斗，一夕之間尋常尿斗成為殿堂供品。至於杜象對這件「現成物」又如何看待？人們總是質疑這樣一件不經製作的通俗現成品，何以認定為藝術作品？是因為場域的更易？又或者是藝術家的簽名？

　　基於「無藝術」（non-art）[20]的創作理念，杜象似乎有意地製造一件不是藝術品的藝術品，而這項看法無形中也將藝術定義推至哲學性的本質理念追尋，杜象選擇一件用來方便的量產現成品，難道不是尿斗素來給予人們的醜陋印象，以此來破除人們既有的思考和理解？從另一方面而言，不經製作的東西又何以視之為藝術品？事實上杜象並不願意將這件創作稱為「藝術品」，就像他自創「現成物」（Ready-made）來取代「作品」一樣。對他而言，富含藝術性的作品乃是藝術家具有「創作意圖」的產物，而非由於技藝或技巧的賦予，更不在於它的特殊性質或功能，因此是不是藝術品已全然不重要。

[19] Suzi Gablik, op.cit., p.25.

[20] 「無藝術」（non-art）或有稱為「非藝術」的，按法文原意乃具有「拒絕」、「沒有」和「不是」之意，杜象在使用此項名辭之時兼具以上用意，本論文依文意採取「無藝術」或「非藝術」之解釋。

　　或者說真正的藝術作品經常是反潮流的，是背離觀者期望和慣例的，長久以來藝術創造及其呈現都是以藝術品為仲介，自杜象「現成物」推出之後，「現成物」成為「藝術品」的替代，現成物品不但承接藝術作品的文本特性，同時也成為藝術家創作的對象依據，然而「現成物」創作對於藝術家而言，其創作行為所賦予的意義實已超過作品的呈現，由於現成物是經由選擇而來，是選擇的行為促成現成物的轉化，藝術家的審美過程賦予通俗物件或自然物新的意義。

　　杜象這個具有「創作意圖的產物」之觀念，隨後更挑起了行動藝術（Action Painting）以及觀念藝術創作者的靈感，在他們的創作當中，技藝性的東西已逐漸被忽略。1940 年代的抽象表現主義（Abstract Expressionism），雖是再度以繪畫來表現，但是創作者強調的，既不是繪畫技巧也非完成的作品，而是作畫的過程，即畫家的行為嶄現；觀念藝術家更是強烈表述，立意剝奪藝術作品的文本特性，訴諸「觀念」的傳達，用以抵制商業買賣，對這些觀念藝術創作者而言，作品的收藏已不具任何意義，因為藝術創作的情境已轉化為藝術的存在，作品再也不是去追尋它的永恆性，就像街頭塗鴉，一場大雨就會將繪過的痕跡沖刷殆盡。

　　自杜象隨機性的作品推出之後，「偶然」（hasard）也成為創作的特質，陽臺上偶然的風雨為你翻動書頁，半空中偶然掉落的絲線，灰塵的孳生，玻璃的破碎……，這些偶然陳跡的保留都成了杜象傳達的創作方式，藝術創作至此所要呈現的，除了觀念還剩什麼？是「美」嗎？而「美」又從何處尋？此時真實情感與美感情緒已無從區分，這樣的作品似乎離我們所認識的藝術品太遙遠了，除了難以理解的觀念，再有的就只是茫然的迷惑，它真的讓現代人深深感到焦慮，難道這是藝術嗎？一種對於「藝術」定義的茫然，對於「美」的本體論的疑惑，「藝術」和「美」之間到底有何關係？這些焦慮迫使你要去找尋「藝術」的確切之名，去考察「審美」是怎麼一回事，好奇心驅使人們要去追尋這些本質的問題，於此藝術和美感似乎已成了純然思想的形態。然而通過所有被命名為「藝術」的東西，包括文學、音樂、繪畫……等，從中去找尋其間創作的相關因素，最後可能是徒勞無功，因為這些隨機的創作既非某一類型，也不代表任何風格，或許得到的解答是：「什麼都可能是藝術，也可能什麼都不是藝術。」那般讓人覺得荒謬。就如同杜象的《噴泉》小便池，這件現成物幾乎與無數稱為藝術的東西毫無共通之處，人們看到的、感受到的只有揶揄和嘲諷，除此而外，若問我們還有何體會？那大概就是一種「不確定性」吧。由於這個藝術邊界的模糊和不確定性，而讓人深感焦慮不安，然而這個「不可決定性、開放性和不確定性」[21]的藝術特質，不也就是後現代藝術的面貌。

21 Thierry de Duve 著、秦海鷹譯，《藝術之名：為了一種現代性的考古學》，湖南，湖南美術出版社，2001，第 13 頁。

四、「達達」──後現代藝術的先聲

　　1960 年代，「後現代主義」氣候逐漸形成，而其掀起的反現代主義藝術風暴，可說是前衛藝術風潮的延續。現代與後現代主義的發展，既可說是延續也是對立，一般文學、藝術研究者考查「現代主義」的來龍去脈，有將之延伸到二次大戰之後的「晚現代主義」時期的，把「晚現代主義」視為「現代主義」的延長，而將「後現代主義」看成是另起的階段；事實上，不論「晚現代」或者「後現代」二者均有跡可尋，談論「後現代主義」似乎不能讓同時的「晚現代主義」缺席，「晚現代主義」與「現代主義」二者多有雷同，都具反社會特性，並懷有疏離和反商情結，藝術創作之「地景」（Land Art）和「觀念藝術」大致是此種類型。據英評論家詹克斯（C. Jencks）的界定：「晚現代主義」乃指「現代主義」的延續與增幅，而「後現代主義」則指「普普」之後的古典整合。[22]「現代主義」一般被視為工業革命的產物，而「後現代主義」則是電子革命的促成，因此「後現代」階段也有稱為「後工業社會」，或者「後資本主義」時期的。

　　「後現代」文化興起於歐美，自有其獨特的重要意義；然而第三世界，由於接受現代化的先後不同，加之本身具有的文化特質，倒形成了一種不同地域、時代交叉的文化混種，然而西方的「後現代主義」依然能自「前衛主義」逆流中發覺跡象。藝術評論一般認為，後現代文化基本受到兩大學派影響，一為復活的馬克思主義，亦即新馬克思或稱西方馬克思主義；另一，則是衍生自「結構主義」的「後結構主義」或「解構主義」。然而將現代藝術與後現代藝術截然劃分，或把前衛藝術做一歸類，將會是個危險的舉動，事實上前衛藝術的創作類型和理念多有分歧。「達達」是前衛藝術的異軍也是現代主義的叛徒，而杜象的創作觀也為這個時代的藝術引來無數爭議與論辯。其解構觀念引發的多元創作讓藝術這個路子變得更為撲朔迷離。

　　1916 年第一次大戰期間，瑞士蘇黎世（Zurich）的伏爾泰酒店（Cabaret Voltaire）因緣際會的聚集了來自各國的詩人、音樂家和畫家，詩人查拉在此發表宣言，巴爾（Hugo Ball）穿上廣告紙板拼成的外衣朗誦音響詩，余森貝克（Richard Huelsenbeck）、揚口（Marcel Janco）和查拉和著黑人音樂演出同步詩，群眾們在齊聲朗誦之餘發出激烈的噪音，群眾在被激怒當中噓聲四起，而「達達」或許就這樣在紛亂中誕生了。「達達」以騷擾、違反常態的自由手段表現，將各種不相干的實物拼貼，各種不協調的創作類型並置，用以造成虛無、嘲諷和不定型的創作訴求。「達達」的噪音主義（Bruitismus），將製造紛亂的技巧和觀念引進藝術，這項活動最早乃源於未來主義，被瓦黑斯（Edgar Varés）應用到音樂裡，而瓦黑斯是受魯梭羅（Luigi Russolo）發現的噪音音樂影響。[23]噪音詩在未來派那裡是字和音的混合，將文字依垂

[22] 呂清夫著，《後現代的造形思考》，高雄，傑出，1997 二版，第 1 頁。

[23] Hans Richter, *Dada: Art and Anti-art*, London, Thames and Hudson, 1977, p.19.

直、水平、對角等格式排成自由圖形藉以重新創作，為的是讓大眾產生驚異的效果，以代表新的動感時代的來臨。「達達」雖然引用未來派的觀念創作，但它並沒有像未來派一樣使用固定的格式，因為「達達」本就反對格式，更不受美學和社會牽制。「達達」總是把意義解放成「不具意義」（without sense），但它不同於「沒有意義」（nonsense）[24]；就如同大自然是不具意義一樣，也像一切事物的初始一樣不具意義，「達達」的意思是「無」。

「達達」的影響力，除了在蘇黎世、紐約之外，巴黎（Paris）、柏林（Berlin）、漢諾威（Hanover）、科隆（Cologne）均受波及，然而世紀初遠至巴黎習藝的中國藝術家並未接納這項反藝術的運動，然而「達達」卻在 60 年代，批評家面對後現代多元藝術現象的同時，再度對「達達」運動投以關注的眼神。「達達」的反邏輯、反傳統和無政府主義，其源自於「拒絕」，拒絕服從國家主義者的藉口和戰爭的摧殘，柏林的「達達」更是充滿政治和社會改革的色彩，「拒絕」是由於渴望心靈的自由，它刺激了「達達」人對生命的衝擊和前進的力量，在叛逆中解除一切形式，在當時人眼中的「達達」份子就像一群瘋子，一個毫無組織的聚合，行動總是隨機而漫無計畫。

「達達」多半的作品是由於藝術家的思想觀念帶動行為的副產品，作品對於藝術家而言其意義已不甚重要，就像杜象的隨機性作品，把「偶然」當作藝術創作的一個新刺激，其創作觀念和行動已遠超於作品意義，這項令人不安的經驗，倒也成了「達達」的中心經驗，它使得「達達」能夠跳脫文藝復興以來的傳統，並與現代主義切斷臍帶。「達達」橫跨歐美兩洲，主要由於來去兩地的藝術家，如杜象、畢卡比亞和曼‧瑞（Man Ray）等人，杜象雖未加入歐洲的「達達」團體，卻被視為紐約「達達」的靈魂人物，當歐洲「達達」高喊反藝術的同時，沒有文化包袱的紐約藝術家則直接取經於歐洲藝術的重大變革，呼籲年輕一代的創作者跳脫技藝的感官經驗，走向更為觀念化的創作。杜象的「現成物」，一如他所言：「不是藝術作品，而是無藝術（no-art），『現成物』與其說是感官的洞察，毋寧說是思辨的結果。」[25]顯然杜象認為與其說「現成物」是感官經驗轉化的製作，倒不如說它是構思的結果更為貼切，在此杜象所強調的是如何去認識這項經驗的形成而非作品。事實上杜象在選取「現成物」之時，並非全然置感知於不顧，否則就無須「觀看」與「選擇」，而其用意乃在於強調選取的過程，而這項創作對於日後的藝術創作有著既深且廣的影響。自 60 年代以來，「達達」再度從沉寂中甦醒，杜象被視為罪魁禍首，由於他而使得藝術創作的觀念和態度遭遇劇烈的變革，舊有秩序、制度徹底瓦解，藝術價值觀全然顛覆。

考察後現代藝術現象乃是多元而紛亂，從現代到後現代整個藝術的發展並非直線進行，它像來自不同的浪潮此起彼落，而浪潮也有消退的時候，60 年代的最低限藝術（Minimal Art）

[24] Hans Richter, op.cit., p.37.

[25] Hans Richter, op.cit., p.92.

將幾何抽象推至最純化的境地，沉寂之餘藝術創作再度燃起生命的火花，新具象藝術（Neo-figure）可說是最低限藝術的反動，是對崇尚純粹之追求所面臨之頓塞、板滯的疏離，是對人文的再度認知和探討。不但具象繪畫被重新拾起，一項頗具野性激情的新表現（Neo-expressionism）跟著現身，那是對 60、70 年代西方藝術欠缺情感冷漠表現的反抗。其他如新幾何，80 年代攝影新風貌，以及女性主義引來的焦慮和裝飾性創作……等，都是後現代藝術呈現的面貌。後現代主義和達達主義是兩個不同大時代變動產生的風潮，多元而紛亂是他們共有的特色，而後現代藝術的許多徵候卻是「達達」無意撒出的種子。

第二節　延異的地平線──後現代的藝術現象

一、「達達」的庶出──「新達達」

　　自「達達」起，以及其後的「新達達」（Neo-Dadaism）和普普藝術（Pop Art），都以反抗精緻藝術做為其創作訴求，「達達」以反藝術為出發點，「新達達」卻在「達達」所拋棄的價值觀中找回價值。杜象在給他的朋友漢斯‧里克特（Hans Richter）的信中說道：「新達達也就是人們所說的新寫實主義（New Realism）、普普藝術、集合藝術（Assemblage）等，這乃是達達的餘灰復燃，我之所以使用現成品是想污蔑傳統美學，然而新達達卻乾脆接納它，並發現其中的美，我將晾瓶架和小便池拋向人們面前做為挑戰，而今他們卻讚賞它的美麗。」[26]「新達達」主義運用「達達」的拼貼（collage）手法、照相蒙太奇（photomontage）、現成物的集合，以偶發機緣（chance）的創作方式籌組成串聯繪畫（Combine-painting），成為一項具有三度空間的立體繪畫作品，「新達達」延續了「達達」創作的生命，展開了後現代藝術的新氣象。雖然杜象的現成物是用來顛覆傳統的反藝術之作，然而他們卻檢起了前人丟出的褻瀆之物，奉杜象為最高神祇。浩斯曼（Raoul Hausmann）對於「達達」和「新達達」的曖昧關係作此譬喻，他說：「達達有如從天而降的雨滴，新達達卻是努力地學習那些雨滴降下的行為，而不是模仿雨滴。」[27]「達達」以懷疑和破壞起家，懷疑既存美學和藝術，「新達達」雖承繼「達達」的手法，卻不再沉浸於反藝術反邏輯的情境當中，而把「達達」的挑戰重新建立秩序，舉凡視、聽、觸、嗅、味覺材料和身體，都成了「新達達」藝術家創作的媒材，藝術創作不再是雕塑、繪畫、建築、音樂、舞蹈、文學壁壘分明，而是綜合性的集合，「新達達」終於完成解構現代主義的任務。

[26] 王秀雄等編譯，《西洋美術辭典（下）》，臺北，雄獅，民 71，第 615 頁。

[27] Hans Richter, op.cit., p.203.

　　「新達達」首先將整個創作的領域擴大了，由於它是綜合性的，並無一致的創作型態和面貌，集合藝術以偶發機緣將不相干的現成物匯集，同時也將空間擴大而成了裝置藝術（Installation），再擴而大之即成為環境藝術（Environments Art）和地景藝術（Land Art or Earth Work）。早在 1938 年杜象的《中央洞穴》已有裝置藝術的理念，那是一個掛滿 1200 個煤碳袋的天花板，地板中央放置一個煤爐，那是唯一的光源，杜象給了一些超現實的想像：這些煤袋都掛在一個池塘上，那池塘可用來撲滅火災。觀眾進入展場必須經過一扇旋轉門，每人手執一把電筒，場中不時飄來咖啡豆的馨香。這項展出將觀眾引入作者創作的情境，觀賞者在場中的一言一行，實已參予了創作的歷程，而整個作品涵蓋了空間、時間、人的活動，以及視覺、觸覺、嗅覺等感知和想像的體驗，除此而外杜象在作品中另一要強調的即是「觀念」。「觀念」在杜象的創作之中有著不可忽視的地位，一件創作並不需要有很多的觀念，然而杜象並不喜歡完全沒有觀念的東西，因為純粹視網膜的作品會讓他窒息。杜象友人德·馬索（Pierre de Massot）曾經提到：「杜象從不停止思考，而他的思考也從不停止創作。」[28]

　　「新達達」的先驅羅勃·勞森柏格（Robert Rauschenberg）即是以繪畫和實物拼貼的方式來創作，這種並置拼貼的手法即在於破除科學秩序和因果關係，1964 年他的《追溯既往 1》（Retroactive I）一作，以抽象表現主義的繪畫方式結合丁多列托（Jacopo Tintoretto, 1518-1594）古畫片段的轉印，並添加了一些不相干的幾何框線、飛機造形，以及現實人物的結合，造成一種時空的錯亂，正如當年杜象所預示的一種綜合性的面目，既是媒材的結合，也是多元技法的串聯。

　　賈斯伯·瓊斯（Jasper Johns）是個思維型的藝術家，若說杜象對他有何啟示，那大概就是他們都是反思型的藝術家，瓊斯深信：一幅畫形成的每一階段都是實實在在存在的感知過程。[29]他相信圖像的完成乃是通過感知及其行為過程，由於畫作的感知含藏物質和非物質性，因此，他的《國旗》畫作同樣也蘊含國旗的物質和非物質性；即《國旗》既是一幅畫也是一面具有象徵性的「國旗」。其次，瓊斯認為：客體的認知是通過觀看和思考而來，……未通過「觀看」的對象不應該被期望或因偏見、知識、感覺和理念而扭曲。[30]顯然對於藝術作品「觀看」的理念，瓊斯有著與杜象相近似的看法，杜象經由「看」來選擇現成物，而瓊斯雖然又回到繪畫創作的路子，卻也體會了觀看和思考在創作過程中不可忽視的層面。而這項對於國旗之真實與畫作的論辯，實已具觀念藝術創作的雛形，杜象在他的《請觸摸》（Please Touch）一作，即有關於物質和非物質的思辨，那是 1947 年為超現實畫展目錄所設計的封面，目錄封面上黏貼了一件墊有黑色絲絨的泡沫膠乳房。這件如假包換的作品除了象徵意義之外，也是對於寫實畫作的嘲諷，因為畫作即使再相像，難道有泡沫膠的觸感來得真實？

[28] Alexandrian, translated by Alice Sachs: *Marcel Duchamp*, New York, Crown, 1977. p.5-6.

[29] Tilman Osterwold 著，《普普藝術》（Pop Art），New York，Taschen，1999 中文版，第 157 頁。

[30] 同上，參閱 Tilman Osterwold 著，第 157 頁。

和勞森柏格同樣來自黑山學院（Black Mountain College）的音樂家凱吉（John Cage），則提出以「隨機性」（chance）之不可測的方式來製作音樂，凱吉的立意在消除藝術的主觀性和傳統音樂調性的表現，藉由日常活動，發覺新的創作形式，終致能以「無聲」（silence）傳達他的理念，「無聲」不但意味聲音的停頓與延長，同時也成為音樂的特性，「無聲」的音樂就形同杜象「無藝術」的藝術，更接近中國繪畫中的空白觀念，一種「虛」與「實」的對照。凱吉並透過偶然性的操作，利用音符的隨意組合產生較為不定性的音樂，這些創作方式有如探險般地走進一個非人為控制的情境，就像抽象表現主義將顏料潑灑在畫布那般偶然，如此放縱的表現，不也是凱吉消除個人慾望的靈丹。而早在 1913 年杜象的《音樂勘正圖》（Musical Erratum）即是以隨機方式，從法文字典選出了 "imprimer" 這個動詞，其原意為，「印刷」，但字意與作品並無絕對關係，杜象將字典上的文字說明做為歌詞，同時又從帽子內隨機抽出音符，譜成一首三部和聲的曲子，這是他偶發性的一種文字拼貼創作。1921 年之後的超現實主義也曾以隨機的「自動運作論」（Automatism）[31]表達潛意識的創作，或許凱吉和布賀東等超現實主義畫家有過密切往來，相互影響乃是自然之事。

舞蹈家康寧漢（Merce Counningham）對於凱吉的「無聲」觀念甚為重視，把「無聲」發展為舞蹈中「靜止」的觀念，「靜止」並不意味中斷，它也是整齣舞蹈的一部份，就如同亨利‧摩爾（Henry Moore, 1898-1986）的雕塑，即便是空的地方，也負載著力量。康寧漢也運用「偶然」的觀念來編舞，這樣的創作讓他能夠擺脫舞蹈中身體動作的記憶和品味的因襲，康寧漢舞團演出時，舞者經常在表演當下才首次聽到配樂，他說：「使用偶然的機緣創作使得很多本來不可能發生的事情相繼發生了。……」[32]這讓他感受到舞蹈語言的多樣和樂趣。康寧漢也曾參與凱吉推出的類「達達」表演，劇中凱吉站在梯上朗誦，康寧漢以舞蹈穿梭於觀眾席中，勞森柏格將自己全白的繪畫掛在屋簷上，破損唱片播放的音樂應和著鋼琴聲，幕中還呈現投射的影像和電影。這項演出顯然已跨出後現代多元創作的第一步，「達達」的作風原是破壞和反藝術，而今這些藝術家重拾「達達」的創作方式，引用杜象「偶然」、「無藝術」和影像投射的觀念，塑造怪誕機巧的複合性創作。而這項演出也醞釀出 60 年代「偶發藝術」（Happenings）以及串連藝術（Combine-paintings）的誕生。

偶發藝術並非指沒有腳本之即興偶然的表演，而是企圖將觀眾行為拉引入環境之中去感知或參與演出，整個演出過程乃是多事件的集合，因此它也可以說是一種行為拼貼（action collage）。誠如杜象所言：「藝術家只是個媒介，……是觀眾完成創作的循環。」[33]在偶發藝

[31] 1921 年布賀東在他的超現實主義宣言使用了「純粹心靈之無意識」（pure psychic automatism）一詞，意指心靈的運作和夢境的表達，並藉由自動性的表現以掙脫理智的桎梏、道德規範和傳統美的困擾。

[32] 張心龍著，《都是杜象惹的禍——二十世紀的前衛藝術發展》，臺北，雄獅，民 79，第 58 頁。原刊載臺北市立美術館，《現代美術》，第 19 期。

[33] 參閱張心龍著，《都是杜象惹的禍——二十世紀的前衛藝術發展》，第 21 頁。

術演出當中，觀眾的行為也是整個環境的一部份，空間的場域營造和時間的延續成為重要的因素，而其衍發的表演藝術也存在場域和時間的觀念。表演藝術是即興而無情節的「戲」，藝術家本人就是媒體，畫家直接結合觀念與行動而訴諸於觀眾，演出過程即是藝術的呈現，表演過後除了報導、紀錄，一切都將煙消雲散，藝術家不再是追求畫作的永恆性，其創作方式已完全脫離傳統繪畫形式。當年「達達」主義在蘇黎世的演出被視為荒誕不經，隨後超現實主義也曾以潛意識創作付諸行動，這類偶發式的演出並未形成氣候，不意「新達達」藝術家歷經一段沉寂，卻在此時開花結果，藝術家的創作行動被賦與至高的價值。

　　法國尼斯（Nice）地區的新寫實主義（Nouveaux Réalisme），藝術家運用的媒材包括廣告、垃圾、報廢的汽車、欄柵等舉凡城市生活呈現的東西無所不包，他們以拼湊、堆積的方式，或將海報撕碎以隨機方式拼貼創作。克萊恩（Yves Klein）的《人體測量》（Les Anthropométries），演出中模特兒身上塗滿藍色顏料，壓印於空白畫布，營造隨機的效果。1960年《空》（vide）的表演，即有意塑造一種全然空無的情境，展覽場所整個空間鋪滿白布，其他一無所有，人們置身其間將感受到來自空間的力量以及回歸空無之後的冥想，就如同凱吉的無聲音樂。勞森伯格的《全黑》與《全白》。

　　60 年代中期，紐約的新一代藝術家白南準（Nam June Paik）以及奧登柏格（Claes Oldenburg）、戴恩（Jin Dine）等人發起了「弗拉克斯」（Fluxs）運動。「弗拉克斯」具有「恆變」、「流動」和「混淆」等意思。[34]事實上它沒有確定的意義，就像「達達」像嬰兒叫聲一樣不具意義，但卻意味著一個生命的開始。藉著表演形式，這些藝術家展現了生命的另一番體會，作品也經常呈現強烈的禪味，雖然弗拉克斯並不若「達達」那般受矚目，然而他們卻由於敏銳的藝術感受和媒體的功能，發揮了相當的影響，作品中也微妙地引用了「達達」的某些觀念，如「偶發」和違反常理的「癲狂」，刻意地想表達某些觀念。而白南準那「達達」式的癲狂，將觀眾引入瘋狂之境，更被認為是一種「瘋禪」的演出。

　　早年的表演藝術家即便對傳統藝術發出怒吼，依然堅持理想不願意受制於資本主義社會，行動式的演出除了創作觀念的改變，其次是不想淪為畫商操控的工具，演出過程中的錄像也只是為留下紀錄，而表演藝術者對於觀念的執著，對於行動過程的堅持，可說是觀念藝術的最早雛形，而杜像是其始作俑者。

　　1968 年，也即杜象過世的那一年，康寧漢推出的《環繞著時間》（Walkaround），由瓊斯監製，這齣表演乃是以杜象的《大玻璃》情境做為佈景，舞臺上演出者穿梭於《大玻璃》的透明場景之中，杜象的觀念再度被模擬權充演出，而這件作品可說是「新達達」藝術家對於杜象臨終最後的致敬。

[34] 按白南準的說法：弗拉克斯（Fluxs）就像韓國的一種植物，當他看似要枯萎的時候，也正是開花的時節。參閱張心龍，《都是杜象惹的禍──二十世紀的前衛藝術發展》，第 63 頁。

二、觀念藝術

　　60 年代初期觀念藝術（Concept Art）從歐登伯格和卡布羅（Allan Caprow）的偶發藝術和環境藝術（Environments）逐漸演變而來，而後來的地景，身體藝術等也都意涵觀念存在。1970 年代觀念藝術成為藝術主流，也有稱為思維藝術（Think Art）的。1969 年在瑞士伯恩一項名為「當狀態成為形式時／作品－觀念－過程－狀態－訊息」的展出，目錄上言明：「反對幾何抽象藝術、主觀藝術。新版的斑點主義（Tacchisme）等藝術是否來臨了！」[35]。斑點藝術由於對創作行動的投注，被認為是傳統無形式之自發性創作觀念的極至。這些藝術家對於帕洛克（Pollock）豪放暢快的作畫行動倍受衝擊，對於偶發藝術所呈現的身體與物件的緊張關係不能自已。事實上觀念藝術家已經把「身體的行動」當成創作的「現成物」，他們是一群喜愛思考又在乎「創作過程」的擁護者。

　　杜象的創作理念：「藝術家只是個媒介，……是觀眾完成創作的循環。」[36]不但改變了藝術創作觀，同時也成了觀念藝術的經典。觀念藝術家將創作過程以速寫、攝影、錄影、錄音等方式側寫紀錄，而這些創作實錄純為訊息的傳達，因為唯有將訊息輸出，在觀眾面前呈現並與觀眾產生互動，作品構成方才成立，而觀念藝術的用意即在於促成觀者的直接參與，強調觀念的傳達，讓觀眾在離開實體時，仍留下該件作品的抽象觀念。誠如觀念藝術先驅柯史士（Joseph Kosuth）的《一和三把椅子》（One and three chairs）作品，柯史士將一把真實木椅和他的放大照片擺在一塊兒，旁邊附有從字典找出的文字，是有關椅子解說的放大考貝，從真實的椅子到放大照片的椅子，再到文字說明的椅子，三者都是椅子。就像我們看到杜象的《噴泉》尿壺一樣，現成物的尿斗，影像的尿斗，還有「噴泉」的標題，您會想到些什麼呢？像這樣不受實體束縛的創作，除視覺之外還添加了時間和空間的觀念，人們總會禁不住地問道：它會是藝術嗎？這或許就是當代人的焦慮！

　　觀念藝術家將文字做為媒體使用，最早原自「達達」，杜象總喜歡在他的作品標題作文章，進行他的文字遊戲，普普藝術也將文字書寫在作品上，成為生活的造形符號，而觀念藝術家將文字寫在看板、印在衣服、呈現在媒體告示板，做為觀念的傳達，無疑地在創作領域上又再度越雷池一步！

三、普普及其新生

　　後現代藝術的成形，「新達達」以及普普藝術實難擺脫干係，而「新達達」和歐洲的新寫實主義有其相通之處，一般也有將普普藝術視為「新達達」的，自「達達」而下，「新達

[35] 王秀雄等編譯，《西洋美術辭典（上）》，臺北，雄獅，民 71，第 188 頁。

[36] 張心龍著，《都是杜象惹的禍——二十世紀的前衛藝術發展》，第 21 頁。

達」和「普普」都以反對高藝術為其訴求,「達達」以其荒誕不經的演出激怒觀眾,而「新達達」將「達達」的行動化為生命哲學的展現,「達達」是近乎沒有理想的理想主義,而「新達達」自始至終在追隨「達達」褻瀆的神物,杜象這位始作俑者實難辭其咎。受「達達」行徑的影響,許多「新達達」的創作者不再戀棧繪畫,他們使用現成物做拼貼,以行動替代作品,改變了創作場域,將時間因素注入視覺作品,把「偶然」和「無」的概念放進藝術的創作。

　　若說「達達」是沒有理想的理想主義,那麼「普普」就是徹徹底底的現實主義了,「機巧」、「靈活」、「不堅持」和「多變」乃是「普普」的特色。[37],普普藝術家一直以來被視為最懂得如何在資本主義社會底下切磋的一群,是「普普」將通俗文化與現成物推至藝術最高殿堂。普普藝術最早起源於英國,1965 年,畫家李察・漢彌爾頓(Richard Hamilton)在一幅名為《是什麼使得今日的住家如此不同,如此令人心動?》[38]的拼貼畫,圖中一位健美先生手握一枝超大型棒棒糖,上面寫著「ＰＯＰ」三個大字,「ＰＯＰ」也即大眾藝術(popular art)之意。漢彌爾頓標榜消費、機智、性感、魅力等為普普藝術特質,而其想法乃與純粹的傳統理想形式背道而馳,漢彌爾頓後來到了美國,而英國的普普藝術也有如曇花一現般復歸沉寂。

　　安迪・沃荷(Andy Warhol, 1928-1987)則是美國普普最具代表性人物,也是將「普普」精神發揮到極致之人,沃荷一生致力於化解現成物與商品之間的藩籬,他的作品多取材自生活中的人、事、物,而其藝術大眾化的結果,使得藝術作品與廣告商品的界線趨於模糊。沃荷以捐印手法複寫當代名星瑪麗蓮・夢露(Marilyn Monroe)等影像,將日常商品如可口可樂、湯廚湯罐(Campbell's Soup Can)大量複製,將貓王普里斯來(Elvis Aron Presley)與大眾商品湯廚湯罐並置,既是對大眾文化的歌頌,也是藝術作品原創性的挑戰,藝術可以複製,藝術不再獨一無二,藝術是平凡的。「普普」與通俗文化的同步,改變了人們向來對於藝術接受的態度,打破了「偉大藝術必是嚴肅藝術」的迷思,它樂觀、自信,是當下的享樂主義者,也可說是一種美國式的夢想。擺脫現代主義漫無節制的個人自我,然而藝術商業化也讓藝術成為系列的操作體系,新的媒體已成為操控文化的主要角色。

　　「達達」藝術家曾經試圖以錯亂的行為掙脫理性束縛,他們以違反常態而任意的手段製造偶然,顛覆美學,「新達達」繼以怪誕機巧承接「達達」的錯亂,從「達達」的反美學當中重新建立美學,以不蓄意的、隨機的、虛無的呈現方式訴說語意,其拼貼和蒙太奇(Photomontage)手法,不但擴大了創作領域,同時也注入了場域和時間的創作理念;普普藝術以通俗為出發點,對影視明星熱衷,對名利經營熱切,對藝術商品化不拒絕,其行

[37] 陸蓉之,《後現代的藝術現象》,臺北,藝術家,1990,第 41 頁。

[38] 原文:Just What is it. That makes today's home so different, so appealing? 參閱 H.H.Arnason: *A History of Modern Art: Painting, Sculpture, Architecture*, London, Thames and Hudson, 1978, p.614.

徑曾被視為膚淺與盲從，自 50 年代而後，近乎 30 年的時間普普藝術沒有成為風潮，然而普普對現代藝術的改變，影響人們對藝術的體認，乃是不爭的事實。普普藝術家拾起通俗現成物及其可複製性的理念，顛覆藝術家的獨創性，藝術家甘願放棄原創者的威權，將生活中毫不為奇的物件和影像，以單調模擬重覆的手法呈現，然其平凡乾枯的背後，卻是有意地訴說平凡物件的新現實語意，他改變了現代藝術的品味。至 70 年代，龐克音樂也於此時從英倫進入紐約，通俗文化已和他們無法切割，表演藝術最後還是走進現實世界與大眾文化結合。

「普普」的新生代「新普普」（Neo-Pop）是大眾文化所滋養，是電視機、大眾影像，伴隨長大的孩子，這些藝術家處於 70 年代，正是媒體運用最自由也最多樣化的時期，他們將繪畫、雕塑裝置組合，並結合影像和表演，是一群真正採用複合媒體創作的藝術家，他們的影像多半取自傳播媒體，安迪・沃荷過去使用的可樂、肥皂箱或名人影像，是從日常生活擷取的形象，於今這些年輕的創作者，則直接取材於電視肥皂劇，流行雜誌影像，以權充（appropriate）模擬的方式，交由他人或助理完成工作，藝術家形同一個導演，或者是個串場人物，又或只是一根螺絲釘罷了，而所有的媒體包括人物也都成了「現成物」。

通俗文化既是新普普藝術家生活的一部份，也是無法逃避的現實，在他們腦海裡充填著流行、搖滾、性愛、毒品、嬉皮，……等五花八門的影像，商品化的形式在文化、藝術和個人的潛意識裡無所不在，詹明信認為這是一種「物化」[39]的現象，就像夢露，就像普里斯來，也成為一種商品符號。而商品文化的邏輯實已影響到人們的思維，藝術家拼貼的作品即是商品符號的集合，而其拼貼的方式，就如同電視螢幕換播時的影像跳接和時空轉換一般，像是一連串拼湊的蒙太奇碎片，這種沒有邏輯的人身制定和時空錯置，已成了後現代文化的理所當然。

四、後現代的「新」藝術

80 年代的藝術盛行將現代藝術風格冠以「新」字，以做為現代與後現代風格轉換的區別，如新觀念（Neo-Conceptualism）、新普普（Neo-Pop）、新超現實主義（Neo-Surrealism）、新浪漫、新具象、新幾何（Neo-Geo）等創作形式，然而各類創作方式多半是由於多方擷取以及模仿權充，採取折衷的手法或模稜兩可的創作方式，而使得 80 年代的創作顯得面貌繁雜，一般而言敘事性的感覺描述或個人情感表述依然多數，浪漫精神的復甦應是後現代藝術的主要取向，這股浪漫潮流以折衷權充的手法表現抒情、懷舊，以及從歷史片段中擷取靈感，既表現得消彌渙散也顯得虛幻迷離，這股象徵人文以及追求個人情感思維的浪漫精神夾雜著頹

[39] 詹明信講座，唐小兵譯，《後現代主義與文化理論》，臺北，臺灣英文雜誌社，民 78，第 210 頁。

廢、虛無，與「普普」延伸的大眾文化、媒體擬像交雜在拼貼錯亂之中，後現代就生活在這零散的碎片之中，有如吸毒帶來的幻覺，一種與真實離散的虛脫感，而這種沒有主客分別的虛無，或許就是後現代所帶來的焦慮。如果說現代主義階段藝術家的焦慮是經由憤怨而來，他們癲狂、對立與嘲諷，孤獨和疏離。孤獨和疏離乃是要退縮到自我的天地，保有自我的完整，至於癲狂和冷漠同樣是孤獨的另一面，雖然呈現出的面貌是和他人劃清界線，是封閉的個人，依然還是個自我。然而後現代的焦慮卻是因零散而來，分不清你我，一個沒有主體性的，沒有中心自我的虛脫耗盡（burn-out）。

　　「達達」曾經為求藝術與生活結合而反對高藝術的審美訴求，其後衍發的「新達達」和「普普」一路走來，即便不是站在反藝術的立場，而其創作卻處處環繞著生活或與大眾文化連結，60年代的表演藝術和70年代的觀念藝術，曾因追求藝術的形而上觀念而一度攀向高藝術之路，而表演藝術也由於藝術品味無高低的理念，以及轉型創作的不確定感，逐漸置身於遊戲詼諧之中，事實上這也是「達達」向來的手法與訴求。「達達」破解了現代主義「為藝術而藝術」的迷思，允許藝術不分高下，置身通俗，擴充藝術創作素材，以遊戲詼諧避開嚴肅風格，製造破壞和矛盾、顛覆理性邏輯且充滿質疑，散發機緣造就不可能的可能，已誘發解構現代的機先。今日後現代藝術受之於「達達」的開啟，多元語境百花齊放，允許矛盾衝突，也允許對立。現代主義是對傳統的革命，然而後現代主義在反對歷史傳統的同時，卻允許傳統共存，並追隨歷史，「神話寓言」的模擬權充亦是充分地顯現了這個時代的徵象，藉由歷史事件的擷取，在語意和圖像間製造迷惑和混淆，誠如杜象當年所預言的，一種綜合性的語意。

五、模擬與權充

　　現代主義盛行之際，寓言故事的繪畫創作長期遭到否定和冷落，後現代藝術家繼「普普」通俗藝術氾濫之後，神話寓言蠢蠢欲動有再度竄起之勢，然而後現代的表現方式已不同以往。浪漫主義時期繪畫曾經引入中世紀故事和異國風情，然而此時繪畫主題依然明晰。於今後現代的神話寓言，雖然再度回到希臘羅馬、文藝復興或中世紀找尋題材，創作方式已大不同以往，藝術家從過去的作品中直接藉用形象，或承襲前人隱喻的場景予以挪移描繪，例如將寫實主義作品中的造形，以幻覺的超現實想像表達，或添加自動性表現性技法，抑或增添畫作裝飾性藉以妝點成新的表現方式。

　　因此「混種」成為這類權充繪畫的特色，有些藝術家模擬自影像，甚而是再製的影像，如廣告圖片，影片中的停格鏡頭，流行音樂……等。而這些模擬權充的對象也即是杜象所謂的「現成物」，而其創作的手段和用意則是「將原有作品的意義空置、轉換，蓄意消除作品

原有威權。」[40]這些創作往往導致畫作的支離破碎晦澀難解，然而這也是後現代藝術的特色，藝術家事實上並不想多做解釋，而留待觀賞者去體會。

除了杜象，「新達達」的勞森柏格對於這類權充模擬的藝術乃具有先導作用，他的串聯繪畫，集合藝術，轉印（transfer drawing）……等再製（re-form）的繪畫，乃是直接了當地模寫、轉印前人畫作，並聚合多樣素材和造形，這些手法至今被藝術家所引用，至於作品是否為藝術家原創或真跡已非作品的先決條件。像這類寓言的複合性繪畫，其意義已是被延展開來，寓言乃是假藉過去事例或對象以抽象觀念表現，因此是以隱喻（metaphor）的方式敘述，如此隱喻的議題直接經由換喻（metonymic）的方式挪移模擬，而在轉換過程中，新的複合組成重新取代先前內容。經組合的符象，其原有的符象意義已消失，因此從解構主義的觀念而言，它已呈現「延異」（différance）的進行方式。

六、解構的自由折衷

解構概念乃是後現代藝術與現代主義最大的差異，現代主義基本上是個烏托邦的理想主義，而後現代卻是隨意而安的不帶任何理想，誰也無法想像最後的呈現是何樣貌，就像是寓言模擬權充的拼貼創作一樣，即便假借了前人的符象，而其隱喻的題材，經重新拼裝組合之後，已是面目全非，每每拼接一次，語意就更動一次，不見中心主題，而語意也不再純粹。尤其是當觀賞者的角色益形重要之後，其中心議題更是難以掌握，在諸多的觀賞者中，事實上並非每位觀者的看法都是一致的，創作者的立意恐怕難以和觀者取得一致性。即便是瓊斯的《三面國旗》那樣具有共性符象的作品，觀賞者也未必有相同的認知，這三面旗幟創作之初，本就有意導引觀賞者在「看」的觀念上有新突破，事實上作品經由觀者想像所加諸的註解，恐怕已非吾人所能預期，而誰又能確知觀賞者的所見所思會是如何？

早在 1913 年當杜象以倒置的腳踏車輪拼裝於板凳上時，已然劃下歷史性的一刻，腳踏車輪一經倒置拼裝，原先功能盡失，不意卻成了藝術作品。那是杜象的第一件現成物，是具有動態功能的「協助現成物」（Ready-made Aidé），雖然杜象認為那只是一件戲作，然而這件遊戲之作，卻是他日後反藝術創作靈感的主要來源。杜象被視為「解構」、「反藝術」和「觀念藝術」之父，已從先前所見跡象窺出端倪，即便是動力藝術（Kinetic Art），史家們在尋覓源頭之時，亦難以避開杜象不提。批評家伯西亞（Jen Baudrillard）認為：後現代是反諷、遊戲和冥想的（ironic, play, and meditative），……是個零碎藝術風和拼湊的時代，……一個模擬（simulation）的，超級現實（hyper-reality）的時代。[41]美國當代批評家斯潘諾斯（William

[40] 參閱陸蓉之著，《後現代的藝術現象》，臺北，雄獅，1990，第 53 頁。

[41] 參閱楊容著，《解構思考》，臺北，商鼎文化，2002，第 132 頁。原文參閱 Jen Baudrillard: *The Year 2000 Has Alreadym*。

Spanos）認為：後現代主義的本質是「複製」，它強調「偶然」的世界觀，歷史呈現的「機緣」和「時間性」。[42]兩位批評家提出的看法，幾乎是杜象個人創作的綜述，更是杜象觀念衍發的新創作：諸如新達達、表演藝術、偶發藝術、普普、新普普、擬像、觀念藝術，……等現當代藝術的註腳。

　　德國的新表現主義，也被視為解構主義的一支，這些表現主義的藝術家，同樣採取複合媒材的創作方式，他們或者故意造成時代錯亂的景象，或者在同一系列作品展現數種風格，有意地將材質效果處理得既是衝突性又略帶恍忽的光景，以激發觀者開放的思索，並立意消除代溝的觀念。然而這類作品在追求多元和時空跳躍的同時，卻感染上一層迷濛的失落感。歐洲文化處在一個以古會今，古今相生的狀態底下，創作者常是沒有方向，沒有計畫地揮灑於錯亂之中。

　　70 年代末期義大利的泛前衛（Trans avantgarde）藝術和德國的新表現主義不約而同地再度採取繪畫的表現方式，對於義大利人而言，希臘的異教餘蔭，大羅馬古帝國，文藝復興，這些過去是他們的歷史，也是他們永遠的現存，藝術家在保有傳統神話玄學之餘，各自發展個人的折衷風格，如基里訶（Giorgio de Chirico）其潛意識表現乃是將日常物件與環境，予以超乎常理的空間位置或比例的改變，造成如幻似真的神祕和虛無之感。義大利的畫家不但擷取自己的歷史，也吸納國際間盛行的創作理念予以聚合創作，畫風取材遠自早期文藝復興、矯飾主義、巴洛克等片段，近則擷取 19 世紀末、20 世紀初的畫作，以及原始主義材料或詩人文字。以「換喻」的手法轉換歷史神話或符像，而其「隱喻」的表述常是詼諧中帶有玄機，或悲喜交織，或生死的矛盾與衝突，既是理想的歷史高文化，也是大眾流俗的呈現。從低俗的「壞品味」中窺見真實，從古印度、中國文明和波斯神祇中找尋點觸的靈感，像克雷門第（Francesco Clemente）便深諳中國繪畫中的虛實留白與抽象表現。泛前衛作品風格展現的是不斷流徙和轉移，面貌複雜而多變，畫家以自由折衷和變動的方式去陳述，倒也呈現了文化、思想和風格的遷延。

　　80 年代的復古流行，其多方擷取和折衷模仿的創作方式，雖在許多舊有流派冠上「新」主義的名稱，然其權充手法面目繁雜，往往新舊主義二者關係名實不符。誠如「新浪漫主義」並非其風格緣自「浪漫主義」，而是創作態度的傾向，是一種精神的復甦，18 世紀的浪漫主義曾經回到中世紀找尋靈感，重抒自然及人文精神，而新浪漫則是以懷舊風貌，擷取人類歷史，作品虛幻迷離，探討人類與大自然的諸多牽連和衝突，對人道、社會、環保、個人期待、神秘魔力等，投以諸多的關注與訴求，其情感瘋狂而激情，有如酒神世界的迷亂無章，頹廢而虛無，然其懷舊的詠歌，卻是酒神醉後的狂歡，「新浪漫」再也不與「古典」對立了，因為古典也成了它懷舊詠唱的對象，反倒是以一種解構的語勢註解浪漫。

[42] 參閱王岳川著，《後現代主義文化研究》，臺北，淑馨出版，1998，第 7 頁。

　　另一方面 80 年代的新古典主義乃自建築崛起，繪畫上則較之建築更為晦澀難懂，藝術家信手拈來古典神話故事，轉而為曖昧不明的新情結，其方式則是不斷地隱喻再隱喻，延伸再延伸，而這正是後現代主義藝術家善於的自由折衷和轉借手法。敘事性的故事，曾經因為現代主義的「為藝術而藝術」一度銷聲匿跡，至 70 年代風起雲湧，畫家喬治斯（Paul Georges）的《繆斯歸來》，曾以紐約摩天大樓市中心為背景，喻示著象徵自由與藝術的女神詩意地歸來。另一件同樣挪借繆斯做為描寫對象的《我的康特州》（My Kent State），則是件描寫暴力殘殺越戰示威者的畫作，畫家的自畫像伸手抓住正欲逃走的「繆斯」女神，環伺他倆的除了手上沾滿血跡的總統，更有帶著防毒面具的空降部隊，冷漠的政客和浴血倒地的學生。[43]這是一個以古會今的折衷，喬治斯以古典敘事性的手法，權充喻示當代重大事件。除此而外藝術家也有將基督和其他古典符徵容入於當代者，後現代的神化寓言，乃是假借歷史敘述，將當代時事以隱喻暗示手法轉借，使得原本主題經由時空的轉換，而變得撲朔迷離，變得更詩意，或成為諷喻的暗示。

　　新古典和泛前衛乃發生於義大利，至於另一繪畫創作「新具象」則以美國為發展重鎮，「新具象」同樣的既不代表某一畫派或風格，更非所謂新的「主義」，而僅是以一種「具象」的表述做為創作走向，在理念上涵蓋多種觀念，手法迥異。二次大戰期間，具象繪畫與主流的抽象畫對照之下，顯得形單影隻，60 年代「普普」的照相寫實，一度將具象繪畫的氣焰鼓動升高，70 年代孕釀出一股氣候，至 80 年代成為藝術市場主流，事實上 40 至 50 年代的非寫實性具象繪畫，受之於「達達」、超現實以及晚年畢卡索回歸具象的影響，已顯現此類繪畫雛形，畫家杜布菲（Jean Dubuffet）、傑克梅第（Alberto Giacometti）、培根（France Bacon）以及眼鏡蛇藝術群（Cobra），多少對這類具象繪畫起了導引作用。

　　新具象畫家，不再堅持傳統的繪畫（painting），而傾向於能夠傳達潛意識語言的繪圖（drawing）書寫，一種更能順應個人隨機的塗抹和順手拈來的繪畫，它或許是可辨識的，也可能是無法辨識的圖形或字句。早在 1921 年杜象曾經在畢卡比亞的畫作《卡可基酸脂之眼》（L'œil cacodylate），書寫了 "en 6 qu'habillarrose Sélavy" 的文字，這是一張在帆布上隨機拼貼塗抹書寫的畫作，而文字中的 "rrose Sélavy" 後來則成了杜象的另一個女性名字：「霍斯‧薛拉微」（Rrose Sélavy）。畫中一大片隨意的文字書寫圍繞著這隻杜象所稱的「卡可基酸脂」的眼睛，上面隨機擺放了他本人男扮女裝的照片和畫像，杜象有意地給自己開個大玩笑，他不只在作品標題文字施以置換的遊戲，甚至以變性手法戲謔自己，他挪揄《蒙娜‧麗莎》畫作，也挪揄自己，將唯名論的觀念用在現成物也用在自己身上。杜象早年曾經宣告「繪畫已死」，然而他的「繪畫死亡」，並非反對書寫，而是反對以然僵化的創作形式，他甚至認為所有的繪畫都可以成為創作的現成物，80 年代新具象繪畫形成一股風潮，依然逃脫不了杜象先

[43] 參閱陸蓉之著，《後現代的藝術現象》，第 81-82 頁。

覺的創作觀念：一種隨機的書寫性繪畫在不自覺地蔓延。90 年代街頭塗鴉所以唐而皇之的登堂入室，隨機的書寫觀念乃是觸發的關鍵所在。

七、沒有品味的藝術

而一度是杜象所反對的品味因襲，同樣成為新具象畫家藉以攻擊高尚品味的創作標的，美國閃亮之星大衛・沙利（David Salle）的作品，即有意藉由女體不堪低賤的暴露方式，反映當代生活的迷失，他將影像和物件毫無目的的並置組合，甚而抄襲插畫海報，畫面破碎凌亂，色彩極盡不協調，然而這些紛亂和不合邏輯的非理性組合，以及取材媚俗的手法，正是他刻意營造的無意義和沒有品味的品味。羅勃・朗哥（Robert Longo）的畫作亦被評為庸俗，但他俗卻不以為意，朗哥認為：藝術家是社會秩序的看門狗，有責任將社會問題挖掘顯現。[44]

倘若以現代藝術的純粹觀念批判後現代，那麼不論是美國的新意象（New image），法國的新自由形象（Nouvelle figuration libre），義大利的泛前衛，德國的新表現，或新女性主義本位的創作，以及街頭塗鴉等繪畫，相對之下則顯得膚淺、流俗、墮落、支離破碎而紊亂不堪。這類被視為醜怪的繪畫大抵起於 1978 年法國出現的「壞畫」（bad painting），至 80 年代已擴展至國際性的前衛藝術，這些藝術家多半出生於 50 年代之後，是一群資訊媒體孕育出來的小孩，自幼生長於安定、經濟繁榮的中產階級家庭，前人立意破除的道德規範、宗教律則，對他們而言已然享有絕對自由的空間，因此他們自信、放肆而毫無忌憚，沒有品味的高低，沒有評價的標準，在這一代藝術家的作品中，醜怪、媚俗、色情氾濫隨時可見，或許這是藝術追求純粹，面臨絕境產生的反動，至 80 年代有如江河氾濫般的到處流竄。而這種能夠接納「壞」品味成為另一種「不壞」的趣味，就誠如女性運動的裝飾藝術家金・麥克康尼爾（Kim Mc Connel）所言：「好的藝術有可能是壞的裝飾，因它獨立自足，自我參詢而與周遭無關，而壞的裝飾有可能成為好的藝術，雖然它可能是壞的藝術，但卻可能由於某種方式的運用，而將環境改變為具有趣味。」[45]因此由於某一自足性的滿足，壞的藝術也將有所改變而成為好的藝術。

此外帶有色情意味的作品，在現代藝術追求純粹，最低限藝術（Minimal Art）盛行之際，這類被視為低俗下流的情慾表達，顯然不能得到認同，然而受之於女性主義的「性」革命，性器官的揭示演出成為挑戰男性威權的直接武器，女性主義獨白地攤開個人性經驗，以影射、象徵、喻示方式藉以摧毀或攻擊男權的獨霸地位，亦毫不諱言慾望享樂，揭露男性所主導之道貌岸然的高藝術假面，就像貢巴斯（Robert Combas）以漫畫式的圖繪，表達個人縱慾享

[44] 陸蓉之著，《後現代的藝術現象》，第 112 頁。
[45] 陸蓉之著，《後現代的藝術現象》，第 126 頁。

樂的瘋狂景象，茱蒂‧支加哥（Judy Chicago）更動員 400 人，完成《晚宴》那象徵女權的陰戶裝置巨作，這些以性器或色情做為藝術的表述，乃是藉由「壞品味」做為打擊高藝術的手段。

　　杜象早年情慾的主題多以機械圖繪作為隱喻的傳達，《大玻璃》隱涵著男女間情慾的往來，而《給予》（Étant donnés, 1946-1966）裝置作品所訴諸的，卻是以「偷窺的」旁觀角度去思考問題，於今這代創作者秉著杜象對情慾的真實表述，變本加厲，肆無忌憚，毫不避諱地揭露人體私處和慾望享樂，大衛‧沙利（David Salle）甚至坦言他的色情女像是直接取自雜誌照片，而無任何隱涵的意義，是以模擬權充的方式，不加批判地呈現一個情色或人體私處醜陋病變的現象。

八、藝術通俗化與通俗藝術化

　　通俗大眾文化在普普盛行之際，改變了人們接受藝術的態度，將原本認為低俗的東西作為藝術來供奉，他顛覆了前人的美學觀，也改變了藝術的品味和標準。後現代是個折衷的時代，藝術家在降格以求的通俗化過程中，再度思索藝術的高品味和品質問題，而在 70 年代末期，突破純藝術與消費文化的界線，藝術家開始製作消費性的物品，現成消費物品也成為藝術的素材。這些屬於新一代的新普普藝術家投身商場並不具批判性，而是直接反映消費供求之商業文化底下的美學觀，肯尼‧夏爾夫（Kenny Scharf）把他的凱迪拉克車子妝點成七彩的玩具恐龍，凱斯‧哈林將他的卡通書寫符號，繪寫於販賣的嬰兒車和汗衫上。像這樣以現成物品作為創作素材，無疑地是杜象創作觀衍生的藝術現象。

　　新觀念主義（Neo-Conceptualism）則是「新達達」與消費文化結合的俗麗變種，它不同於 70 年代訴求高品味的觀念藝術，這些取材於消費生活的新觀念藝術，經常以卡通寓言的手法模擬複製或轉化原物意涵，也是一種模擬主義（Simulationism）。像傑夫‧孔斯（Jeff Koons）就以玩具翻模再製成不鏽鋼的產品。新觀念藝術家不但承認通俗現成物做為藝術品，而且接受藝術品的市場行銷，然其經轉化的作品往往立意含混矛盾，藝術家對於直接擺出的現成物所傳達的訊息，經常無法確認是物質本身的詩意，抑或寓言轉化之後的影射意涵。然而這種直接提出或經由再製（re-made）轉化新生的創作方式，無形中也讓廉價消費物品搖身一變成為精緻收藏，使得藝術通俗化的過程中，再度將消費通俗物推向高藝術品味的循環當中，而圖像照本宣科的轉印或複製同樣面臨智慧財產檢驗的考評。

九、工藝與藝術界線的突破

　　自 60 年代起，受總體藝術（Total Art）之謀求藝術與生活重新結合的影響，一場新文化運動蓬勃而起，通俗消費文化與高藝術在後現代社會中打破藩籬，而有多方的會通與結合，

不但大眾文化邁入純藝術引領風騷，而純藝術也放下身段，與生活產生直接的聯結，70年代末期純藝術與工藝設計終於突破邊界，不但藝術家著手製作消費物品，現成消費物品也成為藝術家創作的媒材，同時女性主義藝術家也在通俗藝術化與藝術通俗化的過程中，開始對現代主義男性中心的審美觀做出批判。女性藝術家除了自剖式的關注個人生理、心理與男性的差異而提出「性」的探討和批判之外，作品表現則強調個人情感，心理反應以及物體的適用和裝飾性。而這項對男性中心的反動，倒也促成藝術走向女性善長表達的華麗與雕飾，甚而越來越多的藝術家直接掌握纖維材料，自行剪裁、縫綴、拼貼，把壁掛裝飾引進藝術創作之中，使得原本工藝性的作品，經由藝術家的具名，變成十足的「裝飾藝術」。

　　藝術家金‧麥克康尼爾（Kim Mc Connel）即是利用廉價織布繪製人物、蔬果或抽象圖案，作品中經常出現50年代的爵士品味，或早年畫家作品的複寫。布萊德‧戴維斯（Brad Davis）則選擇模仿波斯、印度纖細繪畫和東方山水花鳥等畫作為題材，或回覆19世紀末新藝術（Art Nouveau）花卉的摹寫，以細密佈局化解原意。這些圖案裝飾藝術家被認為是反抗最低限藝術和觀念藝術的一群，他們以甜美俗麗取代素淨嫻雅，以玩世不恭對抗嚴肅與威權，他們複製日常物品，反覆使用工藝圖案造形，結合女性主義，接受女性的審美觀和心理意識，破除傳統男性中心的藝術品味。對於這些藝術家而言，「裝飾」一詞已不再是貶抑，「俗麗」更不是罪過，而是稱許和肯定，「工藝品」與「高藝術」也已分不清界線。或許這又是杜象談「品味」無高下的另一發展呈現。

　　杜象曾經表示寧可稱自己為「藝匠」（artisans）而不是「藝術家」（artistes），他說：「我對『藝術』（art）這個字，極感興趣，若從梵文來說，這字具有『製作』（faire）的意思，那些在畫布上製作的，人們就稱他為『藝術家』，但不管是文人、軍職或一般藝術工作者，我寧可以『工匠』稱之。」[46]「藝術家」這個稱呼古時也稱「藝匠」，希臘人將「藝術」一詞寫作 “τέχνη”[47]，它具有手藝、技巧或技術的意思，既適於「美術」的解釋也適於「工藝」，那些在畫布製作的「藝術家」，過去被認為與「工匠」本質上是一樣的，因為他們的產品都建立在「技藝」的基礎上，他們需要顏料時必須向公會申請，直到畫師成了獨立個體，方才賦予「藝術家」之名，而後他們不再為人們製作東西，而是人們從他們的畫作中去挑選。

　　至於「藝術品」和「工藝品」究竟有無分辨？顯然希臘人並未刻意區分，不過他們卻將「詩」排除在外，認為「詩」不具藝術的特性，只因為詩人不具工匠技藝，不過他們倒承認「詩」關係於靈感和個人創造性。海德格（Martin Heidegger, 1889-1976）也曾對「藝術品」和「工藝品」提出看法，他在〈物與作品〉的論述裡，即藉用梵谷（Vincent Van Goghu）畫

[46] Claude Bonnefoy:*Marcel Duchamp Ingénieur du Temps Perdu / Entretiens avec Pierre Cabanne*, Paris, Pierre Belfond, 1977, p. 25.

[47] 參閱 Wtadystaw Tatarkiewicz 著、劉文潭譯，《西洋六大美學理念使》（*A History of Six Ideas*），臺北，丹青，1980，第68頁。

作、巴特農神殿（The Parthenon）以及荷爾德林（Friedrich Hölderlin）的詩來探討藝術作品的本質，至於如何體驗這個本質，海德格將這個切近本質存在的東西稱為「物」（ding），在他看來：任何藝術作品皆有「物」的本質，它是藝術作品的底層結構，同樣的一般日常用具也是以「物」做為基礎，是高於「物」的東西，做為工具的「物」由於是手工產品，因而近似於「藝術品」，但由於它的不具自足性，因而又低於藝術品。[48]海德格以梵谷的一幅《農民的鞋子》為例，認為「鞋子」是在工具性消失之後，由於藝術作品的被創造而得以存放起來，由此而顯示作品創作的自足性。[49]依照海德格的看法，如果沒有「自足性創造」，藝術作品就不可能形成，然而「自足性」的前提則是「凝視」。海德格認為：藝術即是人對真理作品的創造性注視。[50]亦即創造與欣賞的合一，顯然這與杜象的「現成物」的創作觀念有其相合之處。

　　杜象以「現成物」來替代人們長久以來習於稱呼的藝術品，現成物的選擇過程事實上即是海德格所謂「藝術是人對真理作品的創造性注視」的核心議題，在此，「真理性」乃指對象的本質，並藉由注視來掌握本質，而杜象的現成物直觀即是本質的直觀，是通過直觀的本質擷取。由於現成物乃源出於工具特質的大眾消費物品，它具有海德格所談的「物」的基本特性，藝術家通過凝視觀賞而得以擷取「現成物」的本質，而在賦予文字詩性特質的同時，「現成物」在其自足的過程中瞬間轉化為「藝術作品」。於此杜象不再強調它的製作性，因為他乃擷取「現成物」之「現成存在」以及「物」的本質特性，通過直觀而將現成物直接轉化成藝術品，和以往製作性作品不同的是，這項轉化乃經由改造修訂或語言所賦予的詩意而得以促成作品的自足性，於此，「工具「與「藝術品」僅是一線之隔。1980 年代的藝術家接納絢麗多彩的工藝圖案和裝飾性設計，他們取用日常織物等工藝素材，以刺繡、縫綴、鑲滾花邊、拼織……等傳統婦女使用的製作手法進行創作，實際上乃是現成物創作觀念的延伸，而其製作手法實媲美於物件拼貼和廣告圖像集錦的創作方式。

十、影像媒體與符號再現

　　70 年代的觀念藝術為 80 年代新觀念的解構概念帶來機先，新觀念藝術家介身於商品與高藝術之間，從商業廣告雜誌的複製權充之中，表現得既有批判性又不失於流行，而其模擬權充的概念亦同時轉至大眾影像和數位元媒體，「複製」乃是這些影像媒體的特色，由於它的可複數性，使得「原件」的地位受到空前的挑戰，在圖像複製過程中，「原件」本身已只是個形象，甚而已成為眾多複製形象中的一個符號，這種透過鏡頭再現的真實，與原本的真實已產生變化，它可以重複製作，可以傳真發送，任何時間地點隨時可以放映展示，而這個

[48]　參閱 Martin Heidegger 著、孫周興選編，《海德格爾選集（上）》，上海，三聯書店，1996，第 249 頁。

[49]　同上參閱 Martin Heidegger 著、孫周興選編，《海德格爾選集（上）》，第 253-259 頁。

[50]　同上參閱 Martin Heidegger 著、孫周興選編，《海德格爾選集（上）》，第 253-259 頁。

非「原件」的複製摹本，本雅明認為：它的「光韻」（aura）已在逐漸衰竭。[51]對此，本雅明並無貶抑之意，而是將兩者做一對照。在當代人們藉由摹本和複製品來滿足佔有原件的願望，這種感受原作所散發的光韻，有如一股永恆性的緊密交織，相對於複製摹本的感知，則是一種暫時性或重複性的緊密交織。

於今電腦提供的科技也成為一種新的創作方向，新的符號再現，創作者引用既存圖像或文字拼湊組合，製造新的關係，圖像原來的意義亦同時喪失，並隨著新關係而轉換新義。這些曾經是 70 年代觀念藝術所形成的言說方式，再度推至新媒體的符號再現，或許又要歸咎於都是杜象惹的禍，當年杜象化解現成物的語意，使得現成物成為一種可以表述的創作符號，而這些符號隨著情境的改變，組合的差異性，產生不同的解讀，至今這項頗富解構的觀念猶在推演之中。事實上媒體的符號拼貼創作，早在 1924 至 1925 年間即已嶄露曙光，杜象和好友曼・瑞（Man Ray）以及阿雷格黑（Marc Allégret）合作了一部叫 "Anémic Cinéma" 的影片，中文稱《乾巴巴的電影》，並以 "Anémic Cinéma" 兩個字做為片頭設計，這是杜象文字遊戲的另類表達，"Anémic" 與 "Cinéma" 意味著字母前後能夠倒置拼音和可正可反的「達達」式趣味。這件作品原本是一系列的「旋轉雕刻」，是純視覺的製作，亦不帶任何文學意象，直到做為《乾巴巴的電影》片頭，方才將詩意的文字引進。

杜象認為電影是最有效的視覺表達方式，他說：「電影的視覺令我愉悅，……為何不去轉動膠捲？……這是一種達到視覺效果更實際的方法。」[52]杜象對於現成物的「看」一向有其獨到的觀點，那是一種忘我的直觀，然而在電影裡的視覺感受更貼近於他想要的趣味，電影使他感到愉悅，有新的感知，不單只是凝神觀照。本雅明（Walter Benjamin）認為那是達達藝術家有意的改變，他說：「達達主義企圖借助繪畫（或借助文學）去創造今天的觀眾在電影中所看到的效果。」[53]達達藝術家運用現成物的通俗性和可複製性，以隨機的方式把藝術創作變成遊戲般的消遣，其實已向電影推進一步。本雅明這麼寫道：「在達達主義那裡，藝術品由一個迷人的視覺現象或震撼人心的音樂，變成了一枚射出的子彈，他擊中了觀賞者，取得了一種『觸覺特質』，如此，他推進了對於電影的需求。」[54]在「達達」的宣言中，他們製造了駭人聽聞的事件，他們引用了生活中的現成物，本雅明認為那是對「觸覺特質」的進一步體會，也是三度空間的，事實上這也是平面繪畫跨向表演藝術的一大步，觀賞者對於藝術作品，不再僅是面對畫布凝神觀照，表演藝術的行動或電影的快速轉換，實難以讓觀

[51] 參閱 Walter Benjamin 著、王才勇譯，《機械複製時代的藝術作品》（*Das Kunstwerk im Zeitalter Seiner Technischen Reproduzierbarkeit*），南京，江蘇人民出版社，2006，第 55-57 頁。

[52] Claude Bonnefoy: *Marcel Duchamp Ingénieur du Temps Perdu: Entretiens avec Pierre Cabanne*, Paris, Pierre Belfond, 1977, p.118.

[53] Walter Benjamin 著、王才勇譯，《機械複製時代的藝術作品》（*Das Kunstwerk im Zeitalter Seiner Technischen Reproduzierbarkeit*），南京，江蘇人民出版社，2006，第 140 頁。

[54] 同上 Walter Benjamin 著、王才勇譯，《機械複製時代的藝術作品》，第 142 頁。

賞者駐足其中沉浸於個人的思考或聯想，因為這些快速變動的畫面，隨時會打斷觀賞者的思緒，產生驚顫的效果，因此本雅明對電影有不同的評價，認為是：電影技術結構解放了人們官能上的驚顫效果。[55]

然而即便達達主義者跨出了這一步，以喧囂怒罵的戲謔演出取代繪畫，以通俗現成物徹底摧毀畫作的光韻，事實上多半時候，「達達」還是通過凝神關照的方式面對創作對象，杜象尤其堅持以長時間凝神觀看創作對象，這是他藉以選擇現成物的方式，同時還在作品上添加詩意的文字，將失去的光韻捕捉回來。或許這就是達達主義者矛盾之所在，既然使用了不具韻味的通俗現成物，何以要再度將韻味捕捉回來？又何以堅持凝神注視？

杜象經常在現成物上添加詩意的文字，他稱之為「協助現成物」（Ready-made Aidé），藉以增添現成物的韻味，本雅明認為：機械複製作品的藝術特色就在於它的「可修正性」（Verbesserungsfäahigkeit）。[56]而電影的「可修正性」就在於它能夠剪接組合，一部 3000 米長的電影，往往耗掉的帶子要多上好幾倍。「修正」，說明白一點，即是賦予作品韻味，然而這類可複數性的作品他的永恆價值卻是被存疑的。達達藝術家的立意本在反藝術、反美學，甚而蓄意將不美的低俗物件拋擲向人們臉上，然而骨子裡卻在乎「詩意」，追尋「韻味」，無怪乎被認為是沒有理想的理想主義。而今新的電子媒體創作，藝術家即便有意追求高藝術，亦難以擺脫商業的介入。

此外受之於普普藝術和觀念藝術的庇蔭，藝術家將攝影做為創作素材或傳達觀念的工具，至 80 年代，「攝影」一躍成為新寵，沉寂了一個半世紀，攝影始終被排擠於藝術門外，而今藝術家不但接納它，甚而成為閃亮之星，擠身於藝術叢林，與繪畫、裝置、雕塑和多媒體創作一展高下，自傳統的紀錄性轉為個人表現，從鏡頭的再現捕捉現實，到藝術家製造現實去提供鏡頭的捕捉，進而向存在的現實挑戰。70 年代的攝影為觀念藝術、表演藝術、身體藝術傳達觀念，捕捉鏡頭，也為地景和空間藝術留下紀錄，攝影自此跨越觀念表現的新領域，而資訊的急遽改變，大眾圖像爆發似的呈現在人們眼前，這些紀實報導，最後也成為藝術家虛擬組合擷取的對象。80 年代以後的攝影已不是「真實與否」的問題，而是「哪一種真實？」他反應了當代人的生活景象：破碎、雜多、曖昧、矛盾……，藝術家以敘述性和隱喻手法模擬權充流行文化中的大眾影像，諸如廣告、網路、電視、報紙、雜誌……等，像亞瑟‧特瑞斯（Arthor Tress）的《茶壺歌劇》以拼貼和組合手法營造一個超現實夢境的舞臺景象，之後將此場景搬入鏡頭，呈現一個魔法的童話般的超現實景象。而雪莉‧樂凡（Sherrie Levine）甚至直接翻拍他人名作，成為名副其實「複製的複製品」，更因之而差點吃上侵犯版權的官司。當年杜象的《L.H.O.O.Q.》以挪揄手法將蒙娜麗莎的複製品畫上兩撇鬍子和山羊鬚，而

[55] 同上 Walter Benjamin 著、王才勇譯，《機械複製時代的藝術作品》，第 142 頁。

[56] 同上參閱 Walter Benjamin 著、王才勇譯，《機械複製時代的藝術作品》，第 67 頁。

今的雪莉‧樂凡連「加工」（Aidé）都不需要了，將權充模擬發揮到極點，那樣一來豈不更接近《噴泉》的展示手法，杜象直接搬出現成物，而雪莉‧樂凡則是把他人作品當作現成物直接翻拍，樂凡的這一舉動，無疑又回到柏拉圖觀念：「藝術是對幻象模仿的模仿」，那真是太奇妙了！任誰也沒法想到當代藝術竟是走到這步田地。

雪莉‧樂凡不單是翻拍大師名作，也重抄名家抽象畫作。80年代末期的新抽象，以德里達（Jacques Derrida）的解構語勢來註解擬像的產生，分析抽象與具象物再現之間的差異，在「延異」的概念中，終至拋開追求崇高理想和形而上理論精神，至90年代變異出多樣面貌，和新具象權充歷史一般，新幾何抽象同樣在抽象領域權充起早先的繪畫，而雪莉‧樂凡不改以往，大拉拉地模擬複製前人作品，受金‧包德里拉（Jean Baudrillard）「擬像說」（simulation model）的觀念影響，即「原件已消失在無數的擬像之中」[57]，雪莉‧樂凡大膽地宣判原作死亡，而模擬手法也在當代被大肆地引用。倘若越過包德里拉直追杜象的現成物創作，將發現當年杜象引用現成物之時，便力圖擺脫一切詞語的意義，使詞語不帶任何有關物象的回應，而從唯名論的角度來看，所有賦予現成物的名稱標題，事實上與現成物本身並無必然性的連結，標題名稱（亦即符號）所指的意義與對象隨時會被放逐，故而做為現成物的原件，當它與其他對象交織拼貼之際，原件的意義已然消失。

自來視覺藝術是空間符號的再現，按結構主義的理念，藝術家是符號的發動製造者，而由觀賞者來檢閱符號，因此藝術家、作品與觀賞者形成一個體系，藝術家賦予作品意義以及觀賞者之於作品意義的認知都受先驗所規範，即壟罩在潛在心智的語意規範底下。里維－史陀（Claude Lievi-Strauss）認為：人的潛意識及靈魂內存有一假設的狀況，心智的宇宙乃源於斯，人們因之具有共通的經驗。[58]而意義的傳達必須藉助於符號系統的支配和指揮，同時是潛在心智宇宙壟罩之下方才成立，而其符號發動者與作品及接受符號的觀賞者之間彼此關係乃是不聯繫亦相互不主動；德里達等解構主義者反對這項迷信於形而上學的先驗規範，並認為創作者、作品與觀賞者之間，乃受符號系統及其符號蹤跡的連鎖反應所導引，同時還受到時間因素所左右。後現代解構的折衷，寓言模擬權充的拼貼，以及影像媒體的再現，乃受之於解構觀念的提出。

[57] 包德里拉認為人類文化受消費影響，甚而被消費所界定，他分析過資本主義生產方式，認為消費文化底下的廣告或通俗文化語言，已經成了社會文化的表徵（擬像），是「失去質量的符號」，是沒有所指的能指。而如果符號與他的所指物完全脫離，那麼商品亦將與它的使用價值和交換價值完全脫離，當符號的所指意義和所指物都被放逐，代碼便不再指涉任何主觀或客觀的「現實」，只是指涉符碼本身，而這個「現實」也即是創作中的對象「原件」。參閱陳曉明主編、盛寧撰，〈危險的金‧包德里拉〉，《後現代主義》，河南，河南大學出版，2004，第198-203頁。

[58] 在此里維——史陀所述的潛意識是結構的藏身之所，與弗洛伊德（Sigmund Freud 1856-1939）慾望的潛意識大有不同。參閱 François Dosse 著、季廣茂譯，《從結構到解構：法國20世紀思想主潮（上卷）》，北京，中央編譯出版，2004，第157-158頁。以及陸蓉之著，《後現代的藝術現象》，第139頁。

第三章　解構、反藝術與杜象符號

第一節　反藝術──邏各斯中心主義的顛覆

一、反藝術與邏各斯

　　一直以來杜象被公認是反藝術（anti-art）、解構和觀念藝術（conceptual art）之父，人們說他有如一個懷有敵意的批評家，擺動著魔鬼似的姿態，教唆人們反藝術的戰役。反藝術乃是他對傳統威權的質疑與顛覆，它解構現代，提出現成物，而其創作觀念與發現，曾經引來當代藝術新的思維和多元創作形態。於今我們目睹當代藝術創作形態的改變，創作媒材的多元化，「現成物」的提出不單解構了藝術家的威權，也將通俗文化推向崇高的藝術殿堂，吾人不禁要反問，這難道是杜象惹的禍？而其又如何擺脫傳統，重新界定藝術品？或許追溯西方思想體系，吾人將發現其中透顯著對於傳統邏各斯的顛覆。

1.什麼是邏各斯

　　至於什麼是邏各斯？按曹順慶先生的看法：所謂邏各斯有如老子的「道」，是「迎之不見其首」，「隨之而不見其後」……它產生萬物，也存在於萬物之中，是常在而不易理解的。[1]曹先生提到：「『邏各斯』古希臘語為『λóyos』，英文是『Logos』，其含義有若干。如：言說、言辭、原理、思維、敘述表達、理由、尊敬、量度、比例、尺度等。」[2]古來西方對於言說、思維、敘述表達或對於美感量度比例等有其傳統認知或形上論述，他們或而自天體運行中發現原理原則，而於現實之中對映其理念認知並推演至其他層面，藝術創作者在追求美的過程中，往往基於感知結構與美感對象相映的和諧，而沉浸於理念與自我合一的追求之中。自柏拉圖（Plato, B.C. 427-B.C.347）以降，藝術被視為捕捉理念的工具，模擬論底下的藝術成為理念視覺化的表現，一直以來，藝術家乃是將靈感或想像得來的理念與真實相對應，並付諸技巧予以呈現，即便是表現性的抽象藝術家，依然無法逃脫這項

[1]　曹順慶著，《中外比較文論史──上古時期》，濟南，山東教育出版社，1998，第 377 頁。
[2]　同上參閱曹順慶著，《中外比較文論史──上古時期》，第 376 頁。

靈應與真實相映感知的形上追求，而杜象的創作觀念擺脫了長久以來西方藝術創作者心中永遠的邏各斯。

畢達哥拉斯（Pythagoras, B.C.570-）曾通過自然的觀察，發現自然天體構成產生的和諧，而揭示事物中的一種數學結構，認為世界即是一個「數」，這個「數」在宇宙中體現規律，而這也就是美的呈現，它呈現萬物的本真，因此畢達哥拉斯的結論：「美就是真」，亦即美的和諧來自於萬物的根本之道，來自於邏各斯。希臘人的美感和諧即源於自然律則中發現的靈感，如人體、貝殼等自然物形成的比例結構，往往即是與生俱來和諧的數字比，像「黃金比」，那是人們通過視覺或音韻感知而產生的一種諧和之感，埃及人即引用黃金比的觀念來建造金字塔，而古來許多陶甕的曲線造形、繪畫構圖也都符合了這項數字比例的調和美感。

赫拉克利特（Heraclitus）相信邏各斯是一切的本原，四時萬物的和諧皆由邏各斯而生，然而他認為感性經驗與博學多聞尚不足以認識真理與事物律則，抽象的「數」也不能說明普遍律則，只有智慧能夠駕馭邏各斯。至於什麼是智慧？赫拉克利特指出：智慧就是懂得邏各斯，認識邏各斯。[3]亦即理解邏各斯、清楚邏各斯，能隨其上下游刃其間方為智慧顯現。他說：「不是聽從我，而是聽從邏各斯，同意一切是『一』，那就是智慧。」[4]亦即邏各斯是內在思想達到智慧的依據，懂得邏各斯即是智慧的顯現。叔本華（Arthur Schopenhauer, 1788-1860）曾經引述羅馬西塞羅（Cicero：De Officiis, I.16）所言而提到：「邏各斯的希臘原意具有『理性』（ratio）和『言說』（oratio）的意思。」[5]換言之，邏各斯在西方乃是具備理性（ratio）和言說（oratio）的智慧之學。拉丁語：「理性」（ratio）即是指內在思想本身。而『言說』（oratio），則指詞或內在思想得以表達的東西。[6]換言之，「理性思想」乃靠「言說」而得以表達，而邏各斯也即意謂著理性言說的智慧之學，因而柏拉圖的「人是會言說的動物」也即意味著「人是理性的動物」。

2.理性言說與「意內言外」

由於「言說」與「思想」的切近，因此成了西方邏各斯的中心概念。早在亞里斯多德那個時代，西方已將口說的話語視為內心體驗，而文字又退而次之被看成是言語的象

[3]　Walter Kaufmann and Forrest E. Baird ed.,: *Philosophic Classics, Ancient Philosophy Volume I*, New Jersey, Prentice Hall, 1944, p.16.

[4]　曹順慶譯，原文：Listening not to me but to the Logos it is wise that all things a one.參閱曹順慶著，《中外比較文論史——上古時期》，第 376 頁。及 Walter Kaufmann and Forrest E. Baird ed.: *Philosophic Classics, Ancient Philosophy Volume I*, 1944, p.16.

[5]　參閱張隆溪著、馮川譯，《道與邏各斯》（*The Tao and The Logos*），成都，四川人民出版社，1998，第 72 頁。

[6]　同上參閱張隆溪著、馮川譯，《道與邏各斯》，第 72 頁。原文引自 Arthur Schopenhauer: *Semantics: An Introduction to the Science of Meaning*, New York, Barnes & Noble, 1964, p.173.

徵，因而做為原初符號生產者的聲音，乃被視為最根本的且與心靈有當下的接近。張隆溪先生曾引述《說文解字》，有關「字詞」的定義來敘述中西方對於言說的觀念乃是相通的。從而推論西方的「邏各斯」有如中國的「道」。他提及：在中國，「詞」被定義為「意內而言外」，因此《周易‧系辭》云：「書不盡言，言不盡意」。[7]而在《莊子》中則有：「得魚忘筌」、「得意忘言」的說法。[8]相較於西方以言語表達內心思維，和以文字象徵言語的觀念，不也正是《說文解字》「意內而言外」的看法，基於此張先生認為中國與西方觀念大抵一致，即主導西方的思維方式的思想、言說和文字三者的關係，乃與東方哲人見解相近。

3.「有」、「無」與邏各斯

　　然而即便中國的道與西方的邏各斯基於「意內而言外」有其相似性，但並不意味二者觀念全然一致，或許在賀拉克利特那裡得以見出中西的「道」是相通的，它們既代表萬物的生成，也存在於萬物之中，雖能理解卻看不到也摸不著。按〈老子一章〉對於「道」的解釋，字面上看來：「道」乃居於混沌初開的玄妙之處，是不可言說的，只有通過「有」、「無」，始得以觀其「妙」、觀其「徼」，而「有」與「無」二者同出異名，皆是萬物的始源。基於這個觀點或許可以說西方在賀拉克利特那個時代對於邏各斯的看法與中國的「道」有其切近之處；然而老子所言的「道」乃是玄之又玄，有著無法掌握的不確定性，而在西方為求達到智慧之境，邏各斯被導向理性思維的中心論述，成了理性之學。

　　賀拉克利特為追尋萬物律則及其生成，而將探索之路導向萬物實存的「有」，並藉由外在世界的「有」以認識那駕馭一切思想的邏各斯。柏拉圖即把理念（ideal）視為永恆不變的存在真理，具有：存有（being）、實在（reality）或本質（essence）的意思。[9]柏拉圖認為：只要是我思考的東西便存在著。[10]而在亞里斯多德那裡，邏各斯已可以通過語言文字來理解，邏各斯成了「理性」和「言說」之學。由於聲音為原初符號的生成者，基於此，語言成為本體，邏各斯本意的理解乃推至言談所及的東西，而偏向於理性、判斷或定義的邏輯言說，就此「言說」成了理性之學，此時的形而上世界已非赫拉克利特那個看不到也摸不著的邏各斯，而詞語也非早先具有對立統一的雙關語意（就像「道」既源於「無」，也源於「有」），而是通過「有」的觀念去理解的邏各斯，其中心論述不單主宰西方長久以來的思維形式，同時也是西方思維結構的本身。至今藝術創作上，吾人亦可從西方長久以來繪畫的重「實」從「有」

[7]　同上參閱張隆溪著、馮川譯，《道與邏各斯》，第 76 頁。
[8]　同上參閱張隆溪著、馮川譯，《道與邏各斯》，第 76-77 頁。
[9]　C.C.W. Taylor 主編、馮俊審校，《從開端到柏拉圖》（*Routledge History of Philosophy*），北京，中國人民大學出版社，2003，第 408-409 頁。
[10]　同上參閱 C.C.W. Taylor 主編、馮俊審校，《從開端到柏拉圖》，第 410 頁。

窺其一、二；它與東方畫作的重「意」有著相當的文化差異，在西方即便是二十世紀出現的多數抽象繪畫，創作者的靈感和想像依然是憑藉真實存有呈現，西方人即便表達「虛」與「空」的觀念，也往往是具體的「空白」或「不具對象」的真實寫照，而非從「意」上去傳達其隱喻或轉藉的形式。

4.跳脫柏拉圖理念的韁繩

　　西方傳統哲學由於對「言說」的理性認知，而將邏各斯導向「判斷理論」和外在現存的「有」的理解，整個文化就此成為邏各斯邏輯中心論的導向。德里達和海德格（Martin Heidegger）皆曾對邏各斯語音中心概念提出批判，德里達認為語音中心概念，乃是西方長久以來根深蒂固的一種偏見，它意謂著言說高於文字的權威性。他的文字學解構了西方長久以來的語音中心概念，德里達認為漢字從未在語音上居於中心地位：它表形、表意而不表音，由於漢字非由字母構成，發音與字意無必然連繫，因此聲音只是文字的一部份不受制於文字，而無需一個高懸的邏各斯。[11]雖然德里達對於漢字的理解未必全然精確，他未能深入了解漢字中同樣具有形聲字，只是聲音並非居於傳達認知的主導地位，然而語音中心的理性論述確是西方長久以來屹立不搖的觀念。

　　德里達通過他的一套解構理論，認為：哲學也有隱喻，哲學同樣充滿象徵、比喻和一詞多義。只不過哲學隱喻乃是虛假的，死的隱喻，只有自然隱喻才是生動活潑的隱喻。[12]德里達認為在自然語言中被哲學家選中的詞，如「存在」、「絕對」、「非」、「本質」等，它們的隱喻本性是被懸擱的，就像柏拉圖的向日式隱喻，它的原意並非是「理念」，而是感性的、質的、形象的話語，它源於自然語言的可感形象。然而在柏拉圖的觀念裡，詩和藝術只是模仿現象世界，而現象世界又只是理念的摹本，因而藝術不過是模仿的模仿，是令人迷惑的幻象，只有理念世界才是真實的，它是宇宙運行的規律，原理大法，是神所創造而常駐不變的真理。因此對於柏拉圖而言，一切可感的事物乃是處在不斷流變中，不能做為普遍的定義，只有那個獨立存在於可感世界之外，做為表達思想對象的「理念」，乃是永恆不變的真理；德里達顛覆性地從「理念」（ideal）一詞的詞源來揭示它的隱喻性，而「理念」一詞乃源自希臘語的「eidõ」，意為「看見」（see），表示精神所見，而具有影像之意。[13]既是精神所見的影像，其詞意必然依賴感知印象的增補，於此德里達揭露了「理念」的隱喻特性，它乃源於自然語言的隱喻，而自然語言原本也已充斥著隱喻，而不是我們理解的「理念」那般冰冷。德里達經此推演，從而揭示哲學語言的不具真實性。誠如嘉達默爾（Hans-Georg Gadamer, 1900-）所言：

[11] 尚杰著，《德里達（Jacques Derrida）／西方思想家研究叢書》，湖南省，湖南教育出版社，1999，第206頁。

[12] 參閱尚傑著，《德里達》，第227頁。

[13] 同上參閱尚傑著，《德里達》，第222頁。

「可以被聽覺感受到的，未必能保證它的真實。」[14]這乃非柏拉圖所預期，也是中西思維方式的歧異，中國文哲對於事理的敘述，乃多從文學詩意的角度或寓言方式著手，常是一詞多意而非一詞一意的敘述方式，用語多富於隱喻或換喻，如老、莊的言說則經常隱含深刻寓意。

　　如果說，西方科學與哲學的理性認知，無法逃避現今世界的改變，那麼文學、藝術就好像早已嗅出這個思維模式的轉變。傳統已無法滿足創作上的需求，藝術工作者敏感、狂熱地追尋新的感覺和不同以往的發現。杜象「現成物」的選擇，更意味著某種新的「發現」和「改變」，而這種處於完全自由情境下的隨機性現成物選擇，讓我們聯想到禪宗頓悟以及文學上一詞多意及其寓言性的感性特質，更可以體會杜象在創作上那極思顛覆理性，即欲跳脫邏輯思考的心境。誠如漢斯‧里克特（Hans Richter）所云：「隨機……再現了藝術品原始的魔力和直接性，這是雷辛（Lessing）、溫克爾曼（J.J.Winckelmann）和歌德（Goethe）古典主義之後失卻的東西。」[15]這段話既說明了杜象「隨機性選擇」的創作動機，也描述了西方古典主義之後藝術創作的因循陳腐，杜象機巧地避開前人的創作模式。

二、繪畫死亡

1.超越視覺

　　杜象早年遊走於印象主義（Impressionism）、野獸派（Fauvism）、立體主義（Cubism）和未來派（Futurism）各種風格之間，經歷了完整的西方藝術教育，卻極思擺脫傳統沉重的束縛。他重新評估「品味」欣賞的問題，對藝術價值懷疑，作品中更企圖結合不同的意象，創造偶然性的詩意，同時也是藝術史上首位提出繪畫死亡的創作者，杜象說道：「用畫筆、調色盤和松節油的觀念已從我的生命消失。……面對博物館的名畫，我從未有一種驚異、著迷和好奇之感，……借用宗教字眼，我有如解脫聖職一般。……我認為繪畫已死，……就像畫它的人一般，不久就會死亡，而後被稱為藝術的歷史。」[16]尤以庫爾貝（Courbet, 1819-1877）之後純粹視覺的東西讓杜象感到不悅，杜象提到：「法國有句老話：愚蠢有如畫家者……。在我那『視網膜』的階段，的確有點像畫家的愚蠢……。『觀念』的表達，讓我擺脫傳統。」[17]對於杜象而言，觀念乃是凌駕於視覺之上的，即便他對超現實主義繪畫情有獨鍾。然而杜象認為超現實主義並非是個視覺藝術派別，它不是普通的「主義」，就像存

[14] 參閱張隆溪著、馮川譯，《道與邏各斯》，1998，第 72 頁。

[15] Hans Richter: *Data Art and Anti-Art*, New York and Toronto Oxford University, Thames and Hudson reprinted, 1978, P.59.

[16] 參閱 Claude Bonnefoy: *Marcel Duchamp Ingénieur du Temps Perdu / Entretiens avec Cabanne Pierre）*, Paris, Pierre, Belfond, 1977, pp.115-116.

[17] Gregory Battcock 著、連德城譯，《觀念藝術》（Idea Art），臺北，遠流，1992，頁 83-84。

在主義一樣，是一種心態，一種行為，它涵蓋哲學、社會和文學諸多樣貌，只是存在主義沒有產生畫作罷了。而超現實主義即便含有視覺成分，它的最終目的卻是「超越視覺」，「超越繪畫」的，也因此杜象極力擺脫繪畫表象，他說：「我對重新創作畫中的觀念極感興趣，對我來說，畫題非常重要。……我要把繪畫再帶入直書心靈的境界。」[18]誠如德里達對邏各斯「語音」中心的批判一般，杜象對於觀念性創作的鍾愛，乃基於長久以來藝術據以視覺為中心的反動。或許是文化背景使然，他們都喜愛「詩意的文字」，都傾愛於東方非「理念」、非「絕對精神」的書寫。

中國哲學的「道」，使用了「詩」或「散文」式的意蘊來抒發不可窮盡的意義；而西方卻是採取了羅各斯（Logos）中心的邏輯論證，闡述其一脈相傳的形上思維。自柏拉圖以來，西方兩千多年的理性思維，到了上個世紀出現了裂縫，思想家在找尋裂痕以填補漏失的同時，卻在古老的東方，發現了他們尋覓已久的「香格里拉」。而杜象擺脫傳統的創作之中，乃隱涵著西方赫拉克利特之前失落的宇宙觀，及其隱藏的無為和詩性特質。從他那作品的隨機性、無關心的選擇，對於美的棄絕，無不顯現其與道家之「有與無」、「虛靜關照」、「見素抱樸」和「自然宇宙觀」的契合；更是禪宗美學之「頓悟」、「詩意」和「無心」的意象顯現，一種非「邏輯」、非「常理性」的生機妙趣。

杜象自來對系統不信任，他從未滿足於任何風格模式，也不在乎約定俗成的律則，1912年之後更是趨於思維性的創作，他的《下樓梯的裸體2號》曾經引來批評和唾棄，對他而言這些機械化而沒有肉體質感的表現，乃意味著對美感品味的抗衡，對嚴肅畫家的揶揄，在當時，作品的幽默乃是不被認可的，然其隱喻卻常不自覺地呈顯於作品之中，除了文字的詩性隱喻，「情慾」（l'érotisme）主題乃是杜象作品經常呈顯的特質。他肯定「情慾」做為創作題材，認為那是人們與生俱來的情性，「情慾」主題甚而能夠取代「象徵主義」、替代「浪漫主義」成為一個獨立的主題，甚而是個「主義」，是對宗教禁慾和社會規範的批判。早在《大玻璃》一作，杜象即已通過連動的機械幾何繪圖、模型，氣體活塞等圖像做為情慾隱喻的象徵，甚而更早的《灌木叢》繪畫已顯現跡象；而「玻璃」的透明性和文字標題的隨機性拼貼特質，讓他免於走回傳統繪畫和既有美學的老路。

2.現成物──改變藝術的歷史

1913年「現成物」（Ready-made）的提出，乃是杜象最具爭議與顛覆性的創作，「現成物」擺脫傳統藝術品經由手製的規範，是通俗物品的直接提出，它不具藝術作品獨一無二的特性，而其經由複製的現成物品依舊能夠傳達相同的訊息。法蘭克福學派學者華

[18] David Piper and Philip Rawson: *The Illustrated Library of Art History Appreciation and Tradition*, New York, Portland House, 1986, P.632. 中文版：佳慶編輯部編，《新的地平線／佳慶藝術圖書館-3》（*The Champion Library of Art : New Horizons*），臺北，佳慶文化，民73，第168頁。

特本雅明（Walter Benjamin, 1892-1940）曾對藝術作品的複製性提出看法，他說：「機械複製時代凋謝了的是藝術作品的光韻（Aura）。……複製技術把所複製的東西從傳統領域中解脫了出來，……眾多的複製品取代了（原作）獨一無二的存在，由於複製品能讓接受者在各自環境中欣賞，因而賦予複製對象現實的活力，這些現象導致了傳統的震撼。」[19]本雅明通過電影的機械複製性提出作品複製的看法，認為人們已自儀式寄生的依賴中解放出來。對於傳統藝術品講求原汁原味的獨特性而言，現成物的可複製性，可謂全然的顛覆。

　　1913年，杜象的顛倒腳踏車輪戲作，成為首件「現成物」創作。1915年，「現成物」這個名詞首度在美國出現，雖然杜象並無意將它當成「作品」，然而這項舉動，已為平靜的藝壇掀起空前的震撼，現代藝術面臨史無前例的衝擊。現成物擺脫了「動手製作」及純美學的領域，不講風格、沒有技法、只有「符號」，因為它早已做好、早就在那兒，是展示的地點賦予它藝術的價值。而杜象為現成物所下的註腳是：觀念或發現是使這些東西成為藝術品的元素，而非由於它的獨特性。[20]他同時表示：動手做並不重要，關鍵在於藝術家「選擇」了它，選擇了日常生活的東西，給予新的標題和觀點——一個具有創意的想法，此時對象的使用價值也同時消失。[21]

　　第一次世界大戰前夕杜象提出現成物，現成物既是對精英藝術的嘲諷，也是對純粹視網膜藝術的抗辯，自《下樓梯的裸體》之後，杜象已不再執著於視覺性的繪畫，那時他興起了「觀念」的表述，企圖擺脫繪畫的物質性，期待繪畫再度為心靈服務。然而對杜象而言，「觀念」（ideas）並非指智性的邏輯思維，而是文化素養的直覺表現。之所以立意擺脫繪畫的物質性，乃基於西方長久以來藝術家對於作品之視覺呈現的過度依賴，現代藝術家多半通過視覺語言來傳達概念，而杜象現成物的觀念性創作，讓藝術的形式語言逐漸改變，從外在形式的重視到觀念的強調，日後的觀念藝術家受此影響，不願受制於形態學（morphology）的創作方式，起而排斥繪畫和雕塑的表象美感，鼓吹藝術創作的非物質性（immateriality）和反物體性（anti-object），認為物質性乃是觀念構成的最大障礙，他們深信具有多元發展的觀念和意象乃是無法以造形方式敘述殆盡的，因此著重訊息的傳達。對於觀念藝術創作者而言，一個意念可以成為作品，無數個意念則成為意念串，作品就如同一個導體，得以將意念傳達出去，而整個創作過程和狀態即是藝術家作品的呈現。觀念藝術創作的不具任何形式，實際上

[19]　參閱 Water Benjamin 著、王才勇譯，《機械複製時代的藝術作品》，南京，江蘇人民出版社，2006，第53頁。

[20]　Calivan Tomkins (II): *The Bride and the Bachelors, Five Master of the Avant-Garde*, New York, Penguin Book, 1980, P.41.

[21]　Calivan Tomkins (II), Ibid.

也意味著包容任何形式，藝術家得以任何形式表達，包括文字的呈現，甚而人體等現成物的具體實存，其作品言說模式乃超越畫廊買賣和美術館的展示空間。

由於藝術家觀念的超越性，使得視覺語言發生結構上的變異，而現成物觀念也就此擺脫了現代藝術的純粹。當年普普藝術家接納現成物的觀念，將藝術全面推向通俗大眾化，新觀念主義跳脫觀念藝術的精神性，再度結合消費文化，引領通俗物邁向高藝術的途徑，然而通俗化過程中，卻質疑起消費文化的意義，而在藝術商品化過程中轉化原物意涵，以解構語勢積極導引消費俗物進入另一新的美學情境。將通俗廉價物品搖身一變，成為收藏家手中高品味的藏品，這些藝術家已能將現代主義判定為「壞品味」的藝術，重新接納為「不壞」的作品，而高藝術與工藝品的界線也於無形中被消解掉。

三、德里達的解構與杜象符號

1.語音中心的解構

自柏拉圖以降西方傳統的思維方式始終圍著邏各斯（logos）盤旋，邏各斯成為思想、言說和文字的中心概念。20 世紀以來傳統的思維方式一再受到質疑，就西方科學而言，現今的發展已使得理性主義更加動搖。當愛因斯坦（Albert Einstein, 1879-1955）相對論一出現，這個世界變得矛盾而不再絕對；海森堡（Heisenberg）的不定性原理，則顯示了人類認知和預測物質狀態能力的限制，讓人們感受到一個不合理而混亂的自然，也讓人們見到了：畢達哥拉斯的「數學絕對論」和柏拉圖「理性萬能」之無法逃避的有限性。而弗洛伊德（Sigmund Freud）無意識論的提出，維根斯坦（Wittgenstein）對於形而上學的沉默……，都顯現了傳統形上本體論以及專注於思維和存在的認識論，實已無法滿足當代的需求，而使得哲學在批判傳統的基礎上逐漸步入語言學的方向，然而語言學在通過符號結構理論之時，傳統語音中心的思維方式依然不受動搖，「文字」素來居於工具的地位。而德里達則不斷地嘗試解放「語言」，這項解放就如同杜象對藝術的顛覆一般，他們都在進行一場與傳統徹底決裂的活動，與西方文明背道而馳的思維革命，企圖打破思想對語言的統治，摧毀言說和意義對文字的駕馭。

德里達乃法屬阿爾及利亞（Algeria）人，來自一個猶太家庭，擁有父親的東方文化背景。從他對於西方文化的批判，對於中國詩意文字的濃厚興趣，以及嚮往那純樸自然東方文化的心境，無形中道出了 20 世紀生長於西方的思想家和創作者的心理糾葛，他們極思擺脫傳統羈絆，而對理性思維有其逆向思考。為了不讓文字成為思想表達和言語的奴僕，不再受制於語法邏輯和作者意向，德里達試圖打破文字囚牢，終結傳統書寫的命定。它意味著文字不再紀錄形上理念，也不再書寫虛構的事物，從此無所謂真實語言或虛假的語言，思想原意和隱喻的分別也從此消除。

2.杜象的文字符號

　　德里達的這項解構思維，不約而同地與杜象的文字拼貼觀念有其異曲同工之妙，然杜象並不若德里達一般做分析式的解讀，而是在創作過程中直接呈現觀念，即便是《綠盒子》筆記的文字紀錄，也都是個人直覺觀念的表達，而非訴諸理性的語言分析或哲學批判；它同時意味著做為一個創作者，杜象有著較之常人更為敏銳的感知。1939 年杜象以「霍斯·薛拉微」（Rrose Sélavy）之名出版的文字作品《精確的眼科學說：鬍子和舉凡趣味的嘲諷話語》（*Oculisme de précision, poils et coups de pied en tous genres*），即是一部玩弄首音誤置和雙關語的小書，雖然書中談到文字遊戲和雙關語的三個特性：「驚愕」（surprise）、「頻繁的錯綜複雜」（frquent complexity）和「遊戲性」（gameiness）[22]。然而這三個觀念並非哲學分析或推論，而是杜象的創作手法。「驚愕」乃針對文字的使用方式而言，與一般推理無關；致於「錯綜複雜」則敘述了字母的消失或移置而產生的繁複和交錯的複雜性，這項創作觀念同時也帶動了後來作品從單純意象轉為多元隱意的呈現。至於「遊戲性」向來被視為藝術的特徵，然而長久以來藝術創作基於靈感和理念相對應的看法，觀念的束縛使得藝術變得嚴肅起來，而「遊戲性」創作的提出，全然是對藝術規範和嚴肅議題的反動。就此，「隨機」（by chance）乃是杜象突破規範的遊戲性創作特質。

　　學者頌女耶（Michel Sanouillet）考察杜象的文字遊戲，認為：杜象基本上乃是循著再造（re-form），而非改造（refrom）的方向，他並未回到語言的原點—基礎音位，而是一種非常「藍波的過程」（Ribaudian process）。[23]杜象總喜歡賦予每個文字和字母一個隨機的語意價值，也就是語言的隨機性，讓文字意義陷入完全的枯竭，玩弄它至神秘未開發之地，隨後聲言文字的「形式結構」與「意義」全然分離，字面上所呈現的全然不受任何內在意義所約束，這個被剝去內容的文字，就如同一群字母的集合，穿戴新的身份，呈現新的局面，它可以放棄意義，也可以創造意義。像這樣經由其他字母的結合，造成結構上突然的視覺陌生，而使得創作呈現一種「空」或「自由」的愉悅。

　　杜象總喜歡在現成物上，賦予短短的標題，將觀者引入文學的領域，如同中國書畫上的題詞一般，滿足自己使用頭韻（alliteration）的興趣，或加上某些細微圖繪，以達到嘲諷、幽默或轉化主題的目的。1916 年作品《秘密的雜音》即是這類典型的「協助現成物」創作：他將線球用兩片銅板夾住，拴上四個螺絲，線球裡後來又被放進一些東西，裏面會發出某種聲音。這件作品的銅板上方刻了一些令人難以理解的英文和法文，字詞中還缺少了一些字母，整個標題是這麼寫的：「P.G.ECIDES DEBARRASSE LE. D.SERT. F.URNIS ENTS AS HOW. V.R. COR. ESPONDS…」[24]。

[22] 參閱 Michel Sanouillet and Elmer Peterson: *The Writing of Marcel Duchamp*, Oxford University, 1973 reprinted, P.5.

[23] 參閱 Michel Sanouillet and Elmer Peterson: *The Writing of Marcel Duchamp*, Ibid., P.5.

[24] Claude Bonnefoy: *Marcel Duchamp Ingénieur du Temps Perdu / Entretiens avec Cabanne, Pierre*, Paris, Pierre, Belfond, 1977, P.93.

乍看之下彷彿是在描寫一個糾纏不清的離婚訴訟，然而要瞭解他的原意，還得像填空一般將缺了的字母放回去。這是個頗具解構意味的作品，杜象覺得那是個有趣的遊戲，文字既是英文也是法文，而其文字意義對任何觀賞者而言，由於理解不同，解讀也不一，朗誦的聲音也會造成其他聯想。此時，文字已無須承擔其所負載約定俗成的意義，至於現成物和文字則幾乎是兩個全然無涉的對象，卻營造了令人意想不到的奇異效果。顯然杜象已完全解放了文字，這些文字經由視覺的陌生，呈現了「空」和「自由」的愉悅，已徹底擺脫了思想和言說的駕馭。而杜象運用詩意的文字，轉化現成物，則幾乎已達無美感、無用和無理由的境地。

3.延異的地平線

　　德里達曾經發明「延異」（différance）一詞，這個文字最後成了他反邏各斯的代表象徵，"différance" 乃取自法文的 "différence" 一字，其意為「差異」，兩字僅一字母 "a" 與 "e" 之差，雖然指稱的意義不一，卻有相同的發音，讀者實難從聲音找出它們的差異，換言之這是一對發音相同而意義有別的文字，對此德里達亦曾提到：法語中存在有多元意義的詞，也有一些無法確定意義的詞，像 "pharmacon" 既意味著毒藥也意味著解藥，"hymen" 既表示貞潔也具有婚配之意，而 "différance" 既可解釋為差異也有延宕的意思。[25]他同時表示：世上只要存在一種以上的語言體驗，就有解構，……因為語言內部便存在一種以上的語言，而解構即是對於「語言指定思想」的侷限性表示關切。[26]於此，德里達透過文字的一詞多意，表達他對語言翻譯的解構觀念，他認為世上只要有一種以上的語言，即使相同的對象也不可能對之存在相同的解讀，德里達試圖以此解構觀念去掙脫語言霸權。

　　然而語言的解構觀念，早在 1910 年代就出現在杜象的現成物和文字書寫上，像前述提及的 "P.G.ECIDES DEBARRASSE LE. D.SERT. F.URNIS ENTS AS HOW. V.R. COR. ESPONDS..." 這段書寫，英文法文夾雜，還加上一些同音或缺了字母的文字，這些同樣發音的文字在英語和法語之間可能意義全然不同，因此杜象的文字原意，對於不同閱讀者而言，可能無一相同解讀，然而這恐怕也是杜象有意造成的效應，既是一個嘲諷式的文字遊戲，也是對邏各斯極度顛覆的意向，藉此表達文字書寫並不能承載一個永遠不變的意義。

　　杜象的文字標題所顯示的，經常是多元而不確定意義，像《大玻璃》作品就提出多項標題，如：《甚至，新娘被他的漢子們剝得精光》（La Mariée mise à nu par ces célibataires, même.），也被叫做「玻璃的延宕」（retard en verre）。杜象曾經表示：運用「甚至」（même）一詞乃用以增添詩意，而 "même" 一字從其發音將發現其中含藏情愛的雙關語意。至於把

[25] Jacque Derrida 著、張寧譯，《書寫與差異》（L'écriture et la différence），臺北，國立編譯館，2004，第 28 頁。

[26] 同上參閱 Jacque Derrida 著、張寧譯，《書寫與差異》，臺北版，第 28 頁。

此作品稱為「玻璃的延宕」，除了有意規避像「繪畫」的傳統稱呼，從而試圖以「延宕」取代「繪畫」之外，取用「延宕」一詞，似乎有意將時間因素置入標題，諭示了一個多元變化的可能。

1919 年杜象的《L.H.O.O.Q.》一作，可說既是現成物也是語言解構的代表作，杜象引用法語五個字母的連音，製造一個發音相同卻帶有輕褻語意的雙關語："Elle a chand au cul." 意謂「她有個熱臀」。把經典美麗婉約的「蒙娜・麗莎」塑造成一個不男不女，臉上畫有山羊鬚和八字鬍的怪物。這件作品，杜象以玩笑般輕輕帶過，然而《L.H.O.O.Q.》五個字母的連音，背後卻含藏一連串的隱喻和顛覆。杜象有意無意地製造一詞多義的語意效果，而讓書寫和閱讀變得繁複起來，讓人有捉摸不定之感，以此造成反邏輯的創作形式，而其文字和文字彼此之間或而相互串連，或不經意地斷裂，形成一種文字的跳躍。德里達稱：這是一種文本兩性化的現象。[27]他的解構觀即以兩性間非男非女的隱喻暗示其不確定的身分狀態，並以兩性的邊緣性活動做為書寫的象徵描述，從中突破二分對立的傳統界限，其有如杜象鍊金術中雌雄同體的現象，和一連串有關情慾主題的隱喻象徵。德里達同樣以男女模糊不定的角色變換，体現「隱喻」的特徵，它同時意味著文字的飄忽不定，相互派生和綿延不絕，並因此形成一種「延異」和「播撒」的形式。

德里達的解構觀念有如在為杜象現成物和文字遊戲做註解，而其文字學也和杜象一般，從不顯示文字的意義，只是玩弄著延異的「多樣性」、多方的「播撒」和「斷裂」等觀念。德里達認為：「延異」具有兩種作用，一是空間的間隔，一為時間的延宕。而「播撒」乃是兩種的交互作用。[28]對他而言，文字有如播撒出去的種子，沒有固定方向。因此在德里達看來，「延異」或「播撒」都是多樣性的，就像弗洛伊德的無意識，文字和文字是無意識的串接，是陌生的相遇，因此意義也變得不確定。在其「延異」概念的書寫中，每個文字符號的蹤跡（trace）只是另一個符號蹤跡的蹤跡，蹤跡既沒有開頭也沒有終了，因此書寫也沒有起源，沒有目的，沒有海德格（Martin Heidegger）所說的那個形而上的「家」。

4.解構與杜象符號

運用解構的觀念來看藝術，首先得撇開先驗預設的律則，放棄藝術作品以外的意涵，「延異」乃就作品本身的記號系統進行其「蹤跡」的參與。作品不受創作者主觀意識的左右，而處於不穩定的矛盾狀態，並能給與無窮的補充（suppléer）。而其顛覆性乃是對永恒至高之形上追求的否定，是對「存有」、「在場」（presence）意義的否定。杜象亦曾表示對於「存有」觀念的不置可否，他說：「我不相信『存有』（être），那是人類的杜撰。……（存有），不，

[27] 參閱尚杰著，《德里達》（*Jacques Derrida*），第 204-205 頁。
[28] 同上參閱尚杰著，《德里達》（*Jacques Derrida*），第 204-205 頁。

一點也不詩意，它是個基本觀念，現實上根本不存在。雖然人們堅信它，但我依然不相信，難道沒有人懷疑過『我在』這件事？」[29]這段和皮耶賀‧卡邦那的對話，道盡了杜象對於邏各斯的顛覆思維，而其作品的反邏輯、隨機語意、非連續性的矛盾、幽默反諷……，不無顯現其解構意圖，尤其是「現成物」及其文字觀念的提出，違反了西方長久以來對於「形而上」的無盡追求。現代藝術家，即便是康丁斯基（Kandinsky）或蒙特里安（Mondrian），孰不渴望經由靈感得來的想像與理念相對應，然而杜象現成物的提出，則喻示了理念與現存相應的存疑。

　　解構主義乃完全否定任何穩定、絕對，與自我相同的感知主體。就此而言，一個毫無預設觀念的「現成物」，如何與「理念」相對應，而獲至相同的感知？因此，感知主體一旦成為不可實現的謬誤！那麼，那個控制自我思想的存有，也將成為不可能。基於現成物乃是獨立的記號符象，非受制於創作者思想，於此，柏拉圖所架設的那個著眼於創造力的理論，將藝術視為理念的神奇掌握，受到嚴重考驗，現成物已非理念世界視覺化的呈現。而杜象的這項顛覆性提出，也引來了日後觀者對於藝術作品的質疑和判定上的兩難。

　　1921 年，杜象裝置了一件取名為《為什麼不打噴嚏？》的「協助現成物」（Ready-made Aidé）。所謂「協助」（assisted），乃具有製作加工的意思，而非只是單純現成物的選擇。杜象找了一只小鳥籠，裏面放著一些狀似方糖的大理石、一塊墨魚骨和溫度計，籠內物品全部漆成白色，籠底書寫著一些毫不相干的文字，映照在底座的鏡子裏。此時杜象對現成物創作已趨成熟，並能將之運用為創作的符象元素，藉由不同現成物的並置，解構人們先入為主的觀念，讓觀賞者產生了非同於常態的聯想。

　　通過解構主義的觀念或可理解這件引人遐思的作品，杜象乃以「增補」和「裝飾」來進行其「協助現成物」的創作；德里達在談及解構主義時曾經提到裝飾（ornements）一詞，按他的看法：「裝飾」乃與被裝飾的對象毫不相干，它只不過是作品外在的評註，但並不涉及內容[30]。這個概念又與「增補性」（Supplément）的說法有其相似之處，「增補」一詞則來自盧梭（Jean Jacques Rousseau, 1712-1778）回歸自然的浪漫主義思考，他認為：「自然」是未經沾染的本體，而教育、手淫和文字皆是本體的「增補」。[31]對盧梭而言，文化教育乃是「自然」的「增補」、手淫是性行為的增補，而文字則是言語的增補，然而盧梭認為這些都是破壞自然型態的「補充」；德里達對於「增補」則有不同看法，認為：使用「增補」乃意味著本體原本就不完全或不完善。[32]他試圖以「延異」的觀念來看待本體的「增補」，把「增補」看成是「蹤跡」與「蹤跡」之間彼此交感、任意串聯和綿延不斷的行為，它意味著意義永遠不被

[29]　Claude Bonnefoy: *Marcel Duchamp Ingénieur du Temps Perdu*, op, cit., pp.155-156.

[30]　參閱尚傑著，《德里達》（*Tacques Derrida*），第 264 頁。

[31]　參閱朱立元主編，《當代西方文藝理論》，上海，華東師大，1999，第 310 頁。

[32]　同上參閱朱立元主編，《當代西方文藝理論》，第 310 頁。

確證，而文字也由於增補而有無限發展的可能性。德里達同時賦予「增補」一個可以替換的文字：「裝飾」。於此，「裝飾」既是「增補」又可以增強審美的愉悅，這種愉悅乃隨著形式的變換綿延起伏，且無涉於內容。

杜象的《為什麼不打噴嚏？》，雖然不若《噴泉》一作那般受人矚目，然其無俚頭的結合卻是杜象解構觀念的精粹，更為後來集合藝術、串聯繪畫、物體藝術……等新觀念創作掀起火花。白色上漆的鳥籠、狀似方糖的大理石、溫度計、墨魚骨、鏡中反射的文字，一堆全然不相干的東西擺放在一起，致使觀者無法以固有的概念解讀這些現成物品的集合，它們或許是美的集合，是詩意的象徵，也或許是藝術全然的顛覆。作品中任何一件現成物都是其他物件的增補，而其他物件也是它的增補；文字是現成物的增補，現成物也是文字的增補。它們相互補充、相互裝飾，在陌生的情境底下任意交相串聯交織延異，卻似乎與內容全然無涉，最終，倒引來觀賞者無盡的遐思。或許做為一個觀賞者要追問：為什麼標題叫做「為什麼不打噴嚏？」然而最後回答問題的，還是提問的觀賞者，是觀賞者重新賦予作品新的解讀新的生命。杜象有意將觀者引入再製作的情境，然而他恐怕意想不到這項顛覆性的解構式創作，由於後人的追隨模仿，而可能嘲諷地被引為另一個「歷史經典」！

「互惠現成物」（Reciprocal Ready-made）乃是杜象另一類型顛覆性的現成物創作，那是將表現性繪畫作品反置成為通俗現成物的創作方式。杜象曾試圖將一張林布蘭（Rembrandt）的畫作當做燙衣板，造成燙衣板與畫作二者之間功能性的錯置。畫作由於功能轉變，其原存符號意義隨之解除，價值也產生變化，杜象顯然有意製造「表現藝術器物化」與「器物的藝術表現化」二者觀念的衝突與矛盾。受之於杜象觀念，80 年代的「新觀念主義」（Neo-conceptualism）再度興起「通俗藝術化」的創作表現，那也是「普普」和「新達達」之後俗麗品味的新變種，「新觀念主義」藝術家有意結合市場行銷，將消費商品藝術化，並以解構語勢來註解觀念，藝術家們或而模擬仿作嬉戲，或而對消費物件施以增補和裝飾。他們機敏善變，立意含混，然過程中卻質疑起消費文化意義，而以寓言或嘲諷手法從中化解原物意涵。

藝術家傑夫・孔斯（Jeff Koones）即以再製（re-made）的觀念，改變複製性現成物的原有意涵，直接取用現成消費物品重新組合，製造新的詩意，或以隱喻方式註解，將舊有商品翻模或轉印再製。由於材質不同，用途和情境改變，原有意涵被化解而產生新義。新觀念主義將通俗廉價商品，搖身一變成為高價收藏，無形中亦喚起觀賞者觀念的改變，也刺激了不同層次的消費，至今，品牌商品成為藝術家的符號販售，這乃杜象提出現成物之時始料未及。

1980 年代藝術家以權充（appropriative）和模擬複製手法再製藝術品，同時也促成寓言性的創作再度掀起，它包括了隱喻和換喻，創作者將寫實主義畫面轉為如換似真的想像空間，他們或而轉換為超現實主義，或激變成表現主義，抑或妝點成立的巴洛克藝術，……。藝術創作者從過去的風格模仿繪製，以仿作行為作為權充手段，卻導引了美學的混亂，也打

亂了作品的空間與時間。自 60 年代起的集合藝術（assemblage）、串聯繪畫（combine painting），到後來具複製性的絹印和轉畫（transfer drawing）等，創作者坦率地聚集、摘錄引用和抄襲，全然不在乎其是原創或真跡。畫家引用他人畫作，將原有意義空置、轉置，藉由迂迴假借的表達方式，造成支離破碎和晦澀難解的局面，杜象的隱喻性創作有其先導的影響。

5.隱喻的話語

在德里達的解構觀念裡，除了「延異」的觀念，「隱喻」（metaphor）乃是其另一關鍵性的見解，他揭露了傳統「理念」的隱喻性，其觀念靈感乃源於寓言中的隱喻。向來邏各斯被視為真理意義，然而描述它的語言則來自一般的自然語言，自然語言原本即已充斥著隱喻，既然一切都來自隱喻，就無所謂真理意義，沒有中心、在場，沒有開始，沒有形而上。經此推演，德里達從而揭示哲學語言同樣具有隱喻特質。

精神分析學家拉康（Jacques lacan）也認為真實的主體是無意識的，被壓縮的無意識支配表層，而閱讀即是從意識語言轉換為無意識話語。拉康採用了語言和符號學的方式來闡釋心理分析，他承繼了弗洛伊德有關「無意識是一種話語」的觀點，認為無意識如同語言，是被結構的。在弗洛伊德那裡：無意識是人的精神實體，是被壓抑的本能和創造性記憶的構成，它乃通過夢或口誤，暗中來實現自己的願望。[33]弗洛伊德認為：無意識尚且支配著語言，並通過「壓縮」和「移置」來表達內容。[34]拉康採取了語言結構的觀點，將這兩個概念轉換為類似修詞中的：「隱喻」和「轉喻」[35]。將無意識視同語言上巨大的網路。無意識的表達諸如夢、作品、症候、字謎都是一種言語，通過言語才能明白無意識語言的存在，它是被主體意識覆蓋之所指的能指，假若精神病是做為症候的能指，那麼它的所指即是無意識。當隱藏在內部的所指浮現上來時，所指與能指的界線也隨之消解，二者成為可以互換的不確定性，而意識與無意識的關係就如同《莊周夢蝶》，分不清究竟是「莊周之夢」抑是「蝶夢莊周」？

若以拉康的無意識分析來解讀杜象的《為什麼不打噴嚏？》，那麼這件超現實主義作品，從字面上看來，「打噴嚏」是一種症候，是個能指，杜象以反問的用語「為什麼不打噴嚏？」暗示所指意義的不確定性，將無意識以字迷形式浮上檯面，標題同時是鳥籠裡各式各樣集合現成物的轉喻，無意識則被鋪陳開來，以字謎和症候的形式呈現，標題中的「打噴嚏」或許暗示心靈符號的傳達？抑是一種無意識的回應？在此，符號被用以表示所指的不在場，現成物是符號，文字也是符號，所有語言符號都是隱喻的，多重意義的。按拉康的無意識分析，「能指的所指還是能指。」[36]換言之，那個富含隱喻的標題「為什麼不打噴嚏？」即便有所

[33] 參閱牛宏寶著，《西方現代美學》，上海，人民出版社，2002，第 684-685 頁。

[34] 參閱朱立元主編，《當代西方文藝理論》，第 72 頁。

[35] 同上參閱朱立元主編，《當代西方文藝理論》，第 72 頁。

[36] 參閱牛宏寶著，《西方現代美學》，第 686 頁。

指，依然還是個能指，無法指示所指的意義，它意味著所指乃是滑動的，它的意義是不穩定的。

　　法國哲學家利科（Paul Ricoear, 1913-）通過解釋學方法，提到語言的使用原是一詞多義的，然而語言的科學用法，通過形式邏輯或數學符號，卻讓它從多義變成一義，這乃是不符合自然和生活的。倒是語言的詩歌用法保留了它的多義性，甚至創造歧異。而它與日常用語不同之處，就在於：詩的語言，已被置換成具有隱喻性的語言。[37]因此利科認為「詩」的隱喻才是活生生的語言用法。杜象隱喻的文字，從德里達、拉康和利科那兒似乎已見出端倪。按德里達的觀點，哲學語言也是一詞多義，它充滿象徵和比喻，其旨在揭示「真理」語言的非真實性，暗示其為自然語言的墮落，而理性語言的虛偽已經扼殺了活生生的創造力。德里達認為東方文字沒有西方語言的邏輯傳統，它充滿隱喻和象徵，而西方自古以來即為圍繞於「形而上」之間，堅信「邏各斯」，卻從未意識到邏各斯也是一種隱喻。

　　早年的杜象創作了系列「情慾」主題的作品，從 1911 年《灌木叢》裸體畫開始，隨後《春天的小夥子和姑娘》和以「霍斯·薛拉微」為名的半男半女裝扮；甚至遠從巴黎攜來紐約給艾倫斯堡（Louis Arensberg）的一只貼有生理血清標籤的玻璃空瓶子——《巴黎的空氣》，均透顯著鍊金術的（hermetic）象徵意涵。鍊金術是導引他深入議題的思維方式，一種亂倫似的結構錯亂。超現實主義畫家恩斯特（Max Ernst）在談及拼貼（le collage）創作時說道：「我們可以將拼貼解釋為兩種或多種異質元素的鍊金術複合體，以期獲得他們偶然的對應結果，這種結果並非執意地要導向他的混亂，而是以一顆靈敏的心，以不合邏輯、無目的或有意的意外來表達他的效果。」[38]鍊金術就如同延異的概念，一方面化解原物的意涵，一方面卻由於錯綜複雜的交錯與結合而轉化新生，吾人亦無法窺得語言全貌，既無從印證真實，也無從反應真實，而語言就處在無盡的不穩定狀態當中，充滿象徵和隱喻，也充滿創造性。

四、創造性的觀賞與誤讀

1.觀者的參與與創作者威權的釋放

　　現代藝術的發展基本上乃是線性的，而其作品表現則是純粹而明晰的，對於現代藝術家而言，作品是獨創的，也是創作者精神的象徵，藝術家製作作品，也詮釋作品；然而第一次世界大戰期間，在達達主義運動底下，醞釀一股反藝術風潮，期間杜象的解構主義思維歧異地串出，率先破壞了現代藝術的純粹，1960 年代末期，現代主義在戰爭和科學工業逐漸形成負面效應的環境底下，形成一個迷惘的過度，後現代藝術以挑戰、戲謔、和解構姿態流串而

[37] 參閱尚傑著，《德里達》（Tacques Derrida），第 146 頁。

[38] 參閱王哲雄著，〈達達的寰宇〉，《歷史·神話·影響——達達國際研討會論文集》，臺北市立美術館，民 77，第 78 頁。

出，它兼容並蓄、錯綜複雜、意義多重、怪誕、譏諷，充滿矛盾和質疑，藝術和非藝術的邊際也顯得模糊而不確定性。這個極具解構的後現代藝術，似乎有意破除現代藝術的純粹，極欲超越原有的藝術範疇，藝術家不再對自己作品負起詮釋的責任，不必拘泥於創作形式，而是可以綜合各類素材超越既有空間，可以是寓言幻想、模擬權充，觀賞者同時也成為「增補」作品的創作者。而杜象似乎早已預見這個未來，他曾經如此提到：「藝術家只是個媒介，……是觀賞者經由其內心濾器來分析作品內在特質，結合外在世界，完成一項創作的循環。……若從欣賞層面和深度來看，甚而可能居於創作者之上。」[39]

從解構主義觀點來看，藝術創作者即是視覺或空間記號系統的發動者，當他發動製造之時，現象於焉產生，而觀賞者是個檢閱者，既檢閱現象，同時也檢閱發動者，檢閱自身。檢閱者無法獨立於記號系統之外，而是納入整個記號系統的運作中。發動製造者、現象本身以及檢閱者在時間流徙的過程中，受記號系統及其蹤跡交感反應所牽引，蹤跡和蹤跡之間不斷交織串聯，形成另一個蹤跡，如此記號和記號之間不斷衍生新義，整個記號系統乃處在無盡的不穩定狀態之中，形成延異作用，而使得語言具有無限的可能性。換言之觀賞者在參與作品的過程之中，乃受蹤跡反應所牽引，相應於記號系統的不穩定性，作品乃成為一個主觀而無法確定的意義。

然而在結構主義觀念裡，藝術家賦予作品意義和作品被感知的意義乃受先驗所規範。由於結構主義是以語言結構規劃人的思維，做為符號發動的創作者乃企圖將靈感或想像得來的理念與真實對應，藉以獲得一穩定、絕對、和自我相同的感知主體，從而呈現於作品中，另一方面觀賞者則在作品中找尋與之相應的感知結構，如此，符號發動者與接受者形成穩定的相應感知；相對於解構主義而言，由於語言的隱喻性及其延異的作用，作品意義乃處在不穩定狀態之中，使得全然相應的感知成為不可能實現的謬誤，從而藝術家詮釋作品的威權被解構，而觀賞者也由於各別感知的不同及其觸發的想像不一，使得鑑賞過程不斷衍生新義，無形中也因此通過觀賞者激發了新的創造性。

這種多義性就如同杜象《大玻璃》的詩性標題及其衍生的多元解讀。杜象稱「大玻璃繪畫」為「玻璃的延宕」，又以「甚至」（même）一詞做為「新娘被她的漢子們剝得精光」標題意義的補充。他表示：「甚至」一詞，只不過是表現副詞性最美的一面，與畫題一點關係也沒有，也不具任何意義。[40]做為一個發動符號的創作者，杜象並未賦予作品確切的意義，而採用隱喻的文字。「玻璃的延宕」暗喻新娘與單身漢情感的弦外之音，隱含了多義的可能。對於觀賞者而言，這個自由且富於詩意的美麗副詞 "même"（甚至），由於它的發音，往往讓人聯想到慾望、愛情，……還有其他，它的隱喻和多意性，無形中已讓觀賞者捲入其中的

[39] 張心龍著，《都是杜象惹的禍——二十世紀的前衛藝術發展》，臺北，雄獅，民79，第21頁。
[40] Claude Bonnefoy: *Marcel Duchamp Ingénieur du Temps Perdu*, op.cit., 1977, PP.67-68。

文字漩渦，而使得閱讀過程又再三衍生新義，於此，作品被認知的意義已非先驗的潛在心智所能規範。

　　由於觀賞者對作品的感知，並非如照相般的映照，而是相互牽引而具有主動創造性的過程，對於觀賞者而言，鑑賞過程中，除了當下經驗的對象，視覺感知和言語思維的流變乃是促成創作循環的主要因素，這些視聽的感性材料經由觀賞者的感知和揭示而賦予意義。或許梅洛龐蒂（M. Merleau-Pouty, 1908-1961）對於作品注視所下的註解，可做為觀賞者主動創造性的補充，他說：「『注意』（take notice），既非表象的聯合，也非把握對象之後思維的重反自身，而是一個新對象的主動構成。」[41]梅洛龐蒂認為對象被注意時，每時每刻都是重新被把握，重新被確定。換言之觀者自身乃處於時間的變動之中，就其感知而言，隨時都是新的開端，新的出發點，而其意義的呈現，除了創作者的符號運作，觀賞者與現象在時間逗留過程中，其符象也在不斷地拆解組合。創作者、作品和觀賞者就在這延異的地平線上起浮沈落。

2.「達達」的創造性誤讀

　　美國的文學批評家布魯姆（Harold Bloom, 1930-）通過延異的概念，認為：閱讀是一種延異行為，文學文本的意義在閱讀過程當中，由於不斷的轉換、播撒、延異，最終其原始的意義已不復存在，而閱讀在某種意義上即是寫作，即是意義的創造。[42]基於如此的解構觀點，布魯姆提出：文學閱讀是一種「誤讀」。並通過解構的互文性論證，認為：一切文本均處在相互交叉影響、重疊和轉換之中，不存在派生原文，而只有互文性。[43]它意謂著「影響」不在於文本，而是文本的關係，而這些關係乃源自於於批評、誤讀或誤解。布魯姆基於上述進而提出「影響即是誤讀」的觀念。他同時強調：影響過程當中的批評、修正和誤讀、再寫作都是一種創造性，而非舊日的繼承、模仿與接受。[44]顯然閱讀的影響在他的觀念裡即是一種創造性的誤讀。事實在藝術創作上同樣出現視覺的互文關係，而非只是純粹的文字現象，「新達達」與「達達」和杜象的關係可說是這項延異觀念的最佳註解。

　　「普普」和「新達達」乃源於杜象那不願受制於傳統藝術價值觀的啟示，從而興起的創作風潮。達達主義以破壞起家，標榜的是反美學反藝術，達達主義懷疑既有規範，懷疑一切，是對既存美學、社會秩序和現存邏輯的挑戰；相對於「普普」和「新達達」，則收起抗拒的心理，把「達達」的挑戰重新建立秩序，並擴大了創作的媒材，舉凡視、聽、味、觸和個人行為都成了創作的素材。杜象曾因反藝術理念而提出《噴泉》小便壺一作，然而「普普」和

[41]　參閱莫里斯‧梅洛‧龐蒂（M. Merleau-Pouty）著、姜志輝譯，《知覺現象學》（Phénoménologie de la Perception），北京，商務，2003，第 56 頁。

[42]　參閱朱立元主編，《當代西方文藝理論》，第 315-316 頁。

[43]　同上參閱朱立元主編，《當代西方文藝理論》，第 316-317 頁。

[44]　同上參閱朱立元主編，《當代西方文藝理論》，第 317 頁。

新達達主義藝術家卻發現「小便壺」的美，接納它，歌頌它，而在創作上開出新的方向。杜象說：「我使用現成物，是想污衊傳統美學，「新達達」（普普）卻接納了它，並發現其中的美。我把晾瓶架和小便池丟到人們面前做為挑戰，而今他們卻讚賞它的美麗。」[45]。普普和新達達藝術家接納了杜象揶揄美學的現成物，發現它的美，奉杜象為神祇，並以現成物做為創作題材。生長於紐約的普普藝術家如安迪·沃荷（Andy Warhol）則直接搬出通俗現成物，模仿的不是杜象反藝術的顛覆性和質疑，而是歌頌都會生活，標榜通俗。

　　藝術家浩斯曼從另一觀點來看「新達達」，而有不同比喻，他說：「達達有如從天而降的雨滴，新達達卻是努力地學習那些雨滴降下的行為，而不是模仿雨滴。」[46]浩斯曼認為「新達達」模仿的不是如何使用現成物媒材做為表述，而是杜象反思質疑的創作特質和顛覆性。「新達達」承接杜象解構和反思的行為，再度賦予現成物新的表述。或許這就是杜象顛覆性創作壟罩下的另一種創造性。新達達藝術家瓊斯（Jasper Johns），承接了杜象解構思維，將具有共性規範的符號—美利堅合眾國的國旗轉置成其他意義，將國旗繪製成再現的作品形式，讓觀者有不知是國旗抑或作品的錯亂和不安，這種錯亂和不安乃源於認知習慣，而瓊斯關注的乃是一個對象轉換的介面，由於作用和時空的改變提供了對象變更意義的可能性。羅森柏格（Robert Rauschenberg）則以串聯繪畫（Combine Painting）呈現多元意象的組合，他的《追溯既往》將 16 世紀丁多列托（Jacopo Tintoretto）的名作結合抽象表現主義繪畫、幾何圖繪和轉印等手法，將不同時空的畫作、技法和材料串聯，反映了不同時空藝術表現的疏離和衝突。1953 年他的《被擦掉的德庫寧素描》，乃爭得德庫寧（Willem de Kooning）同意，將他的抽象表現主義畫作進行銷毀，將畫作擦拭掉，原作最終只留下幾近不可辨識的污髒痕跡和記憶中的印象，表面上這件畫作是以破壞做為創作手段，是對抽象表現主義說再見，「擦掉」意謂著根絕與消除，然而痕跡終究是無法完全抹去，就像記憶無法銷毀，其隱喻的解構思維卻留給觀者無限的想像，既是對抽象表現主義的毀棄，也隱涵著對德庫寧的致敬。「新達達」和「普普」可說是杜象和達達主義引發的創造性，或可說是一種「誤讀」，而「誤讀」中依然存在延展和差異的痕跡，從杜象「達達」到「普普」和「新達達」，我們見到了作品不同解讀、不同理解在藝術史上產生不同的理念創造，後來者可能掌握了杜象創作原意，也可能是誤讀，然其對於整個後現代藝術的發展，其廣度和深遠影響已近乎難以估量。而當代創作也開始意識到觀賞者在參與作品之中衍發的創造性，杜象「現成物」觀念的提出，不單造成藝術史上多元的創作理念和發展，而藝術創作本身也從創作者權威性逐漸讓位給觀賞者，1970 年代的觀念性藝術幾乎已讓觀賞者全然融入創作的情境之中，1980 年代的新觀念

[45] 王秀雄等編譯，《西洋美術辭典（下）》，臺北，雄獅，民 71，第 615 頁。
[46] 同上參閱王秀雄等編譯，《西洋美術辭典（下）》，民 71，第 615 頁。

主義，更以解構語勢詮釋創作，而其假借傳統的權充手法，更讓人們誤以為藝術再度回到柏拉圖理念的模仿之中。

3. 寓言權充——後現代的仿古行為？

寓言（allegory）本意乃是假托淺近文字或圖像故事，藉以表達抽象觀念或道德諭示，西方宗教繪畫盛行之際，寓言經常被取材做為教誨訓斥的象徵，然而也因此被視為膚淺、庸俗和美感的缺憾。歷經浪漫主義的冷落，和現代形式主義風格的否定，至 1950 年代普普通俗氾濫之際，寓言乃自隱匿之處逐漸竄出。寓言的表達往往是介乎視覺和言語之間，是圖像與文字的結合，然而文字符號並非用來做為圖像說明，而是詩性隱喻的相互補充，其形式有如中國水墨畫作中的書畫合一，而杜象的現成物創作，標題和現成物的隱喻交織延宕，可說是這類創作形式的雛型。

1980 年代藝術家引用了寓言權充（appropriation）的方式創作，從過去歷史中擷取對象，假藉過去事件或物象，暗喻或譏諷生活中的種種現象。藝術家已不再像現代主義那般否定過去，而是跨越時空，自由自在地擷取歷史，權充模擬古老敘述的形式構圖或題材，坦率地抄襲、摘錄、複製或聚集……，而以隱喻（metaphor）或換喻（metonymic）的方式呈現作品。這些藝術家或而將寫實主義置換成如幻似真的超現實想像，或激變轉置為表現主義，或將作品轉換成希臘羅馬古典形式……等樣貌。將原有意義空置或轉換，而以迂迴假借的方式呈現，造成支離破碎或晦澀難解之感，似乎有意地營造一種新的「誤讀」情狀。然而藝術家擷取過去影像模仿複製和抄襲歷史的行為，卻也引來觀者莫名之感，以為那只不過是後現代的仿古行為。

1980 年代受之於地景和觀念藝術以照片保存片段事蹟的影響，觀賞者已能接受照片取代原作，攝影於此過程中躍升為藝術創作的一環，攝影成了最直接的表現手法，被大量運用於寓言權充的表述，藝術家引用錄寫照片的零星片斷重新拼湊結合，這些拼湊作品與實體的差異和矛盾，無形中製造了作品的隱喻特質，而符應了寓言的特徵，而大眾文化現象乃是這類創作經常擷取的素材來源，藝術家跳脫了場域和時間界域，以串接、拼貼、聚集、異種雜配等手法，通過隱喻和轉喻方式交付觀者，賦予觀賞者難解的訓誨和啟示，至此，解構式觀念的模擬創作，其焦點已非模擬的問題，而在於重新述說歷史或以新媒體重新詮釋大眾文化現象。

事實上杜象 1919 年的協助現成物《L.H.O.O.Q.》，那加上八字鬍和山羊鬍的《蒙娜·麗莎》（Mona Lisa）複製品，以及《紫羅蘭》香水瓶中的轉置，實已預示了後現代寓言的權充。杜象以男扮女裝的方式將個人圖像置於《紫羅蘭》香水瓶標籤上，置換後的圖像，無形中造成視覺上的陌生，重新擁有「空」與「自由」之感，而衍生新的身分，並由於對象的錯置而轉化新義。1964 年羅森柏格的《追溯既往》則直接於畫面做出不同時代風格的跳空串接，

1980 年代的藝術家更以迂迴假借的方式述說寓言，將過去的題材或繪畫構成做為「現成物品」的轉介新表現，抽離或空置原有意義，並將詮釋的責任交予觀者，產生眾說紛紜的語意，其雜亂無章和異種的交互配置，則與現代主義的單純圖像形成強烈對比。這些現象包括義大利形成的泛前衛（Trans-avantgarde）、美國的新具象、德國的新表現和產生於法國的自由形象（La Figuration Libre）等創作藝術。他們的權充模擬，風格上承認歷史，並能串連過去與現代，藝術家所要敘述的不單是藝術的歷史，同時也是畫作本身的小故事。法國自由形象藝術加亞爾貝赫拉（Jean-Michel Alberola）即表示：自杜象之後，我們已可以談繪畫而不需要實際去畫，藝術家乃是以影片、文章或照片的方式去談繪畫。至於繪畫中所要談及的，除了畫作「從什麼而來」（de），其次是「在什麼之上」（sur），也就是一張畫需要談兩次。換言之一位畫家是不夠的，需要三位畫家，一位畫傳統的畫，一位與傳統決裂，再來才是繪畫者。[47]這段話其實最能表達杜象對寓言權充的影響，以及 1980 年代模擬權充的藝術表現，1919 年杜象的《L.H.O.O.Q.》首度以蒙娜·麗莎的複製影像來談繪畫，其後羅森柏格又以丁多列托的名作轉換在他的串聯繪畫之中，1980 年代的藝術家則能自由的擷取歷史，敘述他們的繪畫。而這種以隱喻和換喻手法的創作方式，乃意味著藝術家對現代主意純粹性的顛覆，畫家經由時空跳接的交織聯結，而朝向延異的解構性創作，既述說歷史也表述現在。

第二節　阿多諾的否定美學與杜象符號

一、無藝術與阿多諾的否定美學

　　藝術評論一般認為後現代文化基本上受到兩大學派的影響，一為復活的馬克思主義，即新馬克思或稱西方馬克思主義；另一則衍生自結構主義的後結構主義（或稱解構主義）。被視為西方馬克思主義中堅份子的法蘭克福學派（Frankfurt school）哲學家阿多諾（Theodor Wiesengrund Adorno, 1903-1969）其否定美學的理論曾被視為解構觀念演繹的基礎。也許是時代的轉型塑造哲學家和藝術創造者，也或許是他們牽動歷史，杜象與阿多諾同處一個時代，杜象年齡較長，在歷時性上二者面對的乃是資本主義的現代性問題，二者皆對現代主義抱持「反思」的態度。杜象的「反藝術」乃是創作的直覺，他需要呼吸新鮮空氣，須擺脫傳統的羈絆，他的批判往往是隱喻的，裝瘋賣傻或不著痕跡的戲謔；而阿多諾則是通過前衛音樂「反藝術」得來的靈感，以批評家批判社會的態度，對資本主義大眾文化加以撻伐，阿多諾顯然對社會有

[47]　參閱王哲雄，〈自由形象藝術〉，《藝術家》139 期，臺北，藝術家，1986 年 12 月，第 100 頁。

所期許，在面對工業社會資本主義的普世性專制和俗化的同時，他批判大眾文化，一方面卻對現代主義多所同情，標榜藝術的精神性，多少流露出幾許對於現代主義「為藝術而藝術」的惺惺相惜。杜象和阿多諾的反思，儘管思考途徑不一，卻為後現代解構主義埋下伏筆。

二、為藝術而藝術？或為社會而藝術？

大約從 20 世紀初至 1930 年左右，可說是現代主義的黃金期，此時的藝術家往往自絕於社會，退縮到自己的天地裏，甚而懷抱拯救非人性化社會的傾向，它反應了藝術家對於資本主義和集權社會的不滿。康丁斯基（V.Kandinsky, 1866-1944）於此說出了他的感受：「為藝術而藝術」，的確是唯物主義時代最理想方向了，因為那是對抗唯物主義者無意識的抗議，唯物主義凡事皆講求實用價值。[48]這是一個藝術家對於他無法肯認的社會發出的吶喊。現代藝術家懷抱個人理想，堅持藝術創作的獨立性和純然的自由，他們居於社會邊緣，而掙扎於資本主義社會中的角色扮演。

過去藝術家總是與社會保持某種連繫，他們或而是契約性質或而是為宗教、為資產階級服務，而現代藝術家追求的是個人主義，並以優越獨特性突顯自己。馬克思主義者對於現代主義所講求的「為藝術而藝術」頗不以為然，認為藝術必須能闡明社會關係，並企圖使藝術成為一種社會力量，因而他們排斥純為心靈表現的抽象繪畫。然而第一次世界大戰後的德國、義大利成為法西斯政治的文化戰場，相對的納粹底下所倡導的新理想古典主義以及俄國共產黨推行的社會寫實主義，同樣地受到整個西方世界的排斥，致使俄國的社會寫實繪畫被抵制，至今鮮為人知。

「為藝術而藝術」或「為社會而藝術」，這兩個觀念在現代主義社會形成相對的衝突。將藝術視為投效國家民族或做為社會、政治的工具，乃是現代主義的禁忌，現代主義講求個人自由，導致對社會藝術的否定。至於社會主義就其藝術觀而言，由於強調社會性而忽略藝術創作的獨特性和純然的自由，遂而使得強調個人和純粹美感形式的抽象主義，與強調社會價值的社會主義，始終無法找到共同的交集。現代人所面對的焦慮，是「為藝術而藝術」或「為社會而藝術」？即使是「為社會而藝術」，又如何於資本主義壟斷的社會中找尋出路。而阿多諾的「反藝術」哲學則站在社會學的角度去思考問題，它把藝術置於社會現實之中，認為只有在現代工業化的社會，藝術方能承擔起批判的功能。換言之：只有在一體化的社會，藝術才會呈現它的異在性、超前性、否定性以及和謎一般的特質。[49]也因此他能在面對資本主義的專制和俗化的同時，批判大眾文化，也流露出對於「為藝術而藝術」的惺惺相惜。

[48] Suzi Gablik: *Has Modernism is Failed?*, London, Thames and Hudson, reprinted 1991, P.21.
[49] 參閱王才勇著，《現代審美哲學新探索——法蘭克福學派美學述評》，北京，人民大學，1990，第 95 頁。

　　藝評家羅森柏（Harold Rosenberg）乃是最早提出「焦慮的對象」（anxious object）[50]用語的，意在描述現代主義者面對多元的、疏離的、反文化的創作而形成的不自在，他們無從理解藝術活動之所以能夠形成一股反潮流，正由於它顛覆了慣常的思維和理解模式，對於無法分辨何者方是真正藝術，他們深感焦慮和不安。1917 年，當杜象提出《噴泉》現成物之時，他的顛覆行為，對於當時參與展出的紐約獨立畫會而言，無非是個見不得人的醜行，他們想盡辦法將「尿壺」藏起來，直至展覽結束，作品方才現身，這些典型的現代主義畫家，顯然無法接受「尿壺」被供奉於莊嚴崇高的藝術殿堂。畢竟康德（Immanuel Kant, 1724-1804）以來，「美」和「崇高」，乃是現代主義者對作品一致的認同，觀賞者顯然無法接受「尿壺」如此不雅的題材。

　　誠如傑姆遜（F. Jameson）所言，現代主義是個烏托邦式的理想世界，二十世紀初，人們對於現代化抱持著積極樂觀的態度，面對著機器和成批的生產充滿期待，對於未來懷抱遠景。然而第一次世界大戰，機器卻成為可怕的殺人武器，工業化的期許成為惡夢，至此人們那充滿活力的烏托邦破滅了，現代主義成了悲觀主義，「達達」的反戰、不合邏輯的藝術表現，更讓「現代人」眼花撩亂，他們分不清何者才是藝術。而「達達」更成了現代主義的突變種！

　　現代主義的另一個矛盾來自於商品文化，由於藝術家作品乃經由畫商仲介，然而資本主義底下，畫商搖身一變成為操控買賣的主導。在過去的美學觀念裡，像康德、席勒（Friedrich Schiller, 1759-1805）、黑格爾（Hegel, 1770-1831）皆認為心靈的美及審美經驗乃是拒絕商品化的。現代主義創作者執著於這個「純粹」的創作理念，作品講求獨立、純粹、清明。而藝術最令人驕傲的，就在於它不屬於任何商業和科學的領域，然而商品文化底下，即便藝術家發出吶喊，前衛主義創作者也曾試圖擺脫商品文化的束縛，然而電影工業、大批生產的錄影帶、錄音帶的出現，卻意味著商品化的邏輯已然悄悄進入人們的思維。法蘭克福學派學者本雅明（Walter Benjamin）對於機械複製藝術品則表達了接納的看法，他分析道：「與複製品緊密交織的是它的暫時性和可重複性，相對於原作的獨特性和永久性，這個感知方式所標誌的，乃是將一件作品外殼撬開，摧毀它的光暈，它同時意味著世間萬物皆平等的意識在逐漸增強。」[51]而這個萬物皆平等的概念，不也正暗示著原作品獨一無二性質的喪失，以及創作者威權的被釋放。然而對於堅持藝術作品應具永恆性和獨特性的創作者而言，是否就此甘於平淡呢？

　　早在第一次世界大戰前後，杜象即質疑傳統僵化的創作模式，而以挑戰性的現成物突破舊有的美學規範，他的「現成物」率先破壞現代主義的「純粹」。大戰期間，「達達」即標榜

[50] Suzi Gablik: *Has Modernism is Failed?*, op.cit., P. 29 .
[51] 參閱 Walter Benjamin 著，李偉、郭東編譯，《機械複製時代的藝術》（*The Art in the Age of Mechanical Reproduction*），重慶，重慶出版社，2006，第 6 頁。

反藝術、反道德、反社會，並在《達達 3》期刊所刊載的〈達達主義者所厭惡的〉一文中，明確的書寫：廢棄邏輯學、創意不強的舞蹈……廢棄經由奴性道德標準所建立的階級和社會差異……廢棄記憶……廢棄考古學……廢棄先知……廢棄未來，就是「達達」。[52]「達達」反一切的一切。杜象從來就是最「達達」的非達達主義成員，他和達達的藝術家阿爾普（Arp）、查拉（Tzaza）皆以隨機性（by chance）來顛覆傳統美學。而其反傳統、反邏輯、反秩序、反統一、反美的顛覆性格，終至讓傳統美學毫無用武之地。隨機的不確定性使得藝術成為多元創作的可能，讓藝術自傳統包袱中解放，而至處處充塞藝術，這乃是杜象「無藝術」（non-art）觀念的必然結果；杜象從「反藝術」（anti-art）出發，為了避免藝術成為負面的態度，而以「無藝術」稱之，終將藝術推向解構主義之途。

杜象的「無藝術」觀念讓藝術成為永遠無法確定的主觀性，藝術的語意乃處在無盡的不穩定之中，「現成物」的觀念，則像種子般的萌芽開花，而其作品隨機性的解構特質，打破了現代主義僵化的看法，也引發了後現代文化的支離破碎和媒材的自由性，無形中已突破狹隘的藝術界定，更是解構主義在後現代藝術創作上關鍵的轉捩。第二次世界大戰之後，大眾藝術如雨後春筍般地在歐洲和美國展開，或許這是資本主義變遷必然的趨勢和結果，1917 年杜象基於反藝術而拋出的《噴泉》——「尿壺」，不意「新達達」卻以追隨者的讚歌給承接了下來。杜象從反藝術到無藝術，最後卻在現實對象中成就藝術。這個奇蹟式的轉折，是否正如阿多諾的所表示的：藝術乃是經由反社會而成就其社會性。[53]

三、阿多諾否定美學的意義

阿多諾目睹工業化社會對於個性和精神性的摧殘，認為現代化的資本主義社會比之地獄更糟糕，人們雖然在物質上得到前所未有的滿足，然而其勞動、享受、需要、乃至個人思維都被整體齊一化了。他從社會存在現實出發，針對現代化社會的藝術異化現象，提出他的否定性哲學觀點。貫徹性的否定美學乃是阿多諾整個美學思想的核心，強調否定、否定、再否定，以徹底否定表達對同一性異化事實的批判。

傳統美學把藝術看成是對於現實的模仿，阿多諾則認為藝術恰巧是通過現實經驗的否定而存在的。藝術所要表達的遠比作品本身為多，亦即作品意義的精神性比之作品的物質存在來得多，因此阿多諾認為：藝術非同於現實，它指向精神，是通過模仿現實的對立面去表達現實，所以藝術是經由反社會而成就其社會性。[54]此種社會的逆反現象，非由社會直接推演

[52]　王哲雄，〈達達在巴黎〉，《達達與現代藝術》，臺北市立美術館，民 77，第 25 頁。

[53]　參閱王才勇著，《現代審美哲學新探索——法蘭克福學派美學述評》，北京，中國人民大學，1990，第 50 頁。原文譯自阿多諾，《美學理論》（德文版），1970，第 335 頁。

[54]　同上參閱王才勇著，《現代審美哲學新探索——法蘭克福學派美學述評》，第 50 頁。

出，而是對於現實的異化。阿多諾堅信：藝術之於現實的模仿，並非返回傳統的模仿說，而是為了使藝術不再和個人的經驗脫離。[55]因此在阿多諾的觀念裏，藝術同時具備自主性和社會性，同時兼顧了「功用說」，以及「為藝術而藝術」二者理論上的各自不足，更由於其超越性而具有批判社會的功能。

由此，阿多諾發展出一套反現實的理論，認為逆向操作的作品，具有批判社會的功能，乃是一種好作品。他提出：「沒有一件藝術作品的真實是不伴隨具體否定的，現代美學必須闡明此點。」[56]阿多諾的否定哲學，誠然受到黑格爾影響，黑格爾的藝術終結論，即認為資本主義社會對藝術發展是不利的，黑格爾矛盾辨證中隱涵了對古典主義理想的憧憬，在他歷史波段起伏的辨證觀念中，把希臘古典藝術視為楷模，認為古典藝術乃是藝術感性化的極至；但是阿多諾的否定並不同於黑格爾的否定，黑格爾的理想藝術來自於理想的社會，阿多諾的真實藝術則是對現實的否定和批判，他相信只有通過對現實事物之感性外觀的否定，方能達到藝術的真實。或許從杜象對於藝術的顛覆，能夠印證阿多諾否定美學的見解，杜象以逆向思考的方式提出「現成物」，那是對傳統理想藝術的揶揄和嘲諷，杜象甚而表明「現成物」不是「藝術品」，那是人類生活的一部份，暗喻所有藝術品原本非生活所需，生命中可以沒有藝術，由於這一切的「反」終而步上無藝術之途，他將尿壺拋擲到人們臉上，而「新達達」卻拾起尿器大加讚頌它的美，最後卻成就了人間處處是藝術。

四、批判理論的矛盾與後現代藝術的來臨

要說杜象和阿多諾的批判有何差異性，應是杜象的「反」並非對大眾文化的反，而是對傳統認知對邏各斯的反，它讓藝術回歸生活，杜象從未表明「藝術指向精神」，對他而言，藝術就是生活，藝術無需高高在上，供奉在博物館的東西也只代表是歷史；而阿多諾卻是個典型精神主義者，雖然他認為現代哲學必須否定傳統體系構造，以批判思唯否定系統和完整的東西，卻高呼：藝術非同於現實，它指向精神！[57]顯然阿多諾的美學批判產生了矛盾，他從社會現實去思考美學問題，從而提出藝術具有批判功能及藝術否定現實的看法，於此，阿多諾或許與黑格爾有其較為接近的看法，阿多諾認為大眾文化乃是啟蒙的理性文明之於現代社會的惡性發展，大眾文化以流行、時尚為表現形式，是廣告宣傳和時尚操控消費者，而非由於市場的直接需求，現代社會由於深受壟斷資產階級的操縱和控制，導致文化、藝術走向異化的途徑，於此，文化產業已不具精神生活的特殊性。

[55] 同上參閱王才勇著，《現代審美哲學新探索──法蘭克福學派美學述評》，第50頁。

[56] 參閱王才勇著，《現代審美哲學新探索──法蘭克福學派美學述評》，第60頁。原文譯自阿多諾，《美學理論（德文版）》，第195頁。

[57] 同上參閱王才勇著，《現代審美哲學新探索──法蘭克福學派美學述評》，第50頁。

　　然而阿多諾對於大眾文化的批評，基本上應指 60 年代之前資本主義所形成的普世性文化，事實上至 70 年代大眾藝術有了新的轉變，通俗大眾消費文化與精緻的純藝術之間劃開了長年以來的藩籬，消費物品與純藝術之間交互串聯與結合之下形成兩個方向的發展體系。此其一，是在「普普」幅員底下自然形成的「新普普」（Neo-pop）。這個「普普」新生代，乃由「普普」孕育而出，電視機、螢幕是這些新生代娛樂的對象，也是資訊的來源。電視選台的時空跳躍轉換，螢幕蒙太奇碎片的顛倒錯亂，對於生長於這個時代的年輕人已不再稀奇，而「達達」反藝術的隨機特質及其顛覆性邏輯，至此已成了現實的一部份。新普普藝術家多半與消費用品有著密不可分的關係，其介入消費商品設計的動機行為，是來自於時代美學觀的自然直接反應，已不具對消費文化的批判性，而是在藝術通俗化的過程中，標榜高品味的精緻消費文化。

　　另一與消費文化產生直接關係的則是 1980 年代的新觀念主義（Neo-conceptualism），那是 1970 年代訴求高藝術品味的觀念藝術結合消費通俗現成物的俗麗變種，新觀念主義乃以解構語勢呈現的後現代藝術，藝術家擷取杜象現成物的觀念，將通俗消費物品做為現成素材，翻模或重新再製，企圖化解原物意涵並轉化新義。諸如孔斯（Jeff Koons）將塑膠玩具以不同材質翻模再製，意圖將原物意義消除重現新意，這項觀念的提出被稱為「模擬主義」（Simulationism）的新觀念主義；如此將消費廉價物品搖身一變，成為收藏家手中高價位的藝術商品，其間觀念性的衝突和意義的轉化，已成為「全球資本主義時代」來臨特有的現象。

　　阿多諾在其否定的審美哲學當中，對大眾文化持反對態度，然而當他面對勛伯格（Arnold Schönberg, 1874-1951）的無調音樂時，卻發現其「批判理論」無法滿足變動的時代和藝術家的創作理念。雖然他在勛伯格早期的無調音樂中找到非審美的「反藝術」因子，然而勛柏格的無調音樂，卻發展成了「十二音」音樂，成了文化工業時代的流行產品。阿多諾震驚之餘，體悟藝術創作的否定特性。從而提出「非同一性」（non-identité）創作觀，藉以對同一性的否定，然為避免非同一性成為另一個「專制」，阿多諾故而強調否定的無限性，形成否定的無限循環，如此一來，批判理論反喪失其批判的意義；當年杜象以現成物取代繪畫，即一再提醒自己，不能讓「現成物」習慣性地出現，他害怕現成物的一再重複，將造成另一作品模式，成為一個風格取代另一風格，這乃是杜象所不願樂見。他寧可讓「現成物」永遠被看成是「現成的物品」，而不是一件「作品」，並藉此和傳統美學徹底決裂。而「現成物」的提出，顛覆了傳統創作思維，它的隨機性促成多元創作的可能，更是後現代解構主義創作的直接預告，就像勛伯格無調音樂的終局，由於反藝術而喚起新藝術的崛起。然而藝術創作的否定性，又如何促成今日藝術的解構態勢？

五、現成物的轉化與模擬語言

　　從 1970 至 1980 年代大眾藝術的轉變來看，通過阿多諾純粹否定性的批判理論，實難以理解；「反藝術」的創作理念何以走上新觀念主義之「模擬」的解構方向，或許阿多諾的「模擬語言」（langage mimétique）論述，將是解開此間疑惑的關鍵。阿多諾終其一生，以批判理性主義來建構他的「實體理性」，他從黑格爾的「藝術是理性的感性顯現」，以及現代藝術的「為藝術而藝術」之中，體會到藝術語言的感性特質，他發現藝術的「模擬語言」與理性言說不同，而偶然、隨機、非理性或遊戲皆是藝術模擬性格的特徵。當他看到表現主義和超現實主義的非理性傾向時極度震驚，也察覺到西方前衛運動所呈現的即是破壞、否定以及無美感的模擬性格，那是對文化的杯葛、對歷史的否定和對社會的批判，而這些反社會反美學的性格，卻通過藝術的模擬語言呈現出來。

　　至於阿多諾的模擬語言指的是什麼？這個「模擬」和亞里斯多德（Aristote, B.C.384-322）的模擬觀念有何差異？在亞里斯多德的觀念裡，藝術乃是藝術家對外在自然界模擬的具體表現，他從詩的創作談起，而詩的起源即由於人本能的模仿自然，從而自模擬中獲得他的完滿性。在他的邏輯論文 *"De interpr, 17a2"* 裡提到有關詩的特質，他說：「在我們發表的諸多言談中，那些不成其為命題（propositions）的，便無真、假可言，而出現於詩中的言談即是此類，既不是真，也不是假。……詩人在寫出許多不存在和不可能的事物之際，可能犯下邏輯上的錯誤，但儘管如此，它們依然是對的。」[58]按亞里斯多德的意思，所謂的「真假」乃屬認知領域，而「詩」並沒有真假的概念，同樣的視覺藝術也是如此，藝術在乎的是詩意而不是真假。因此藝術的模擬並非一成不變地複製自然或再現自然，而是在藝術家主導下去幻化自然，超越自然。

　　而阿多諾則認為藝術模擬是一種理想的實踐，他對模擬所下的界定是：「模擬」，代表的是藝術的理想（Idéal de l'art），它既非指藝術的實踐程序，也非指表現的態度。[59]換言之，那是藝術家的想望，而這個想望誠如阿多諾自己所言，是受黑格爾理念所影響，是一種理想的實踐。他表示：現代藝術的理想就如同黑格爾的真理觀和存在觀一樣，同樣具有社會實踐精神，所不同的是現代藝術的模擬觀，乃取決於藝術家理性地選取媒材，並由其想望所主導，而在與媒材的非理性遊戲過程中放縱自己的身體（corps）。[60]對他來說，藝術家的模擬乃是精神的實踐，藝術家通過媒材和身體的偶發互動而投入個人想望，對於阿多諾來說這個想望即是藝術家模擬的動力，並經由非理性模擬遊戲過程來轉化作品，而其作品乃呈現「緘默」

[58] Wfadysfaw. Tatarkiewicz 著，劉文潭譯，《西洋六大美學理念史》（*A History of Six Ideas*），臺北，丹青圖書，1980，第 350 頁。

[59] 參閱陳瑞文著，《阿多諾美學論：評論、模擬與非同一性》，臺北，左岸文化，2004，第 96 頁。

[60] 同上參閱陳瑞文著，《阿多諾美學論：評論、模擬與非同一性》，第 96 頁。

（muet）和「隱喻」特性，這也即是阿多諾認為的現代模擬的特質，「緘默」意味著現代作品因叛離傳統而呈現的外貌，並帶給人陌生之感。[61]

阿多諾從表現主義、超現實主義出發理解前衛作品的模擬遊戲，然而這項模擬概念，實則已體現了杜象選擇現成物過程中的心理意象和作品轉化，它含藏著理性與非理性的交織矛盾，和不同以往繪畫的另一種現成物的轉化。杜象現成物的選擇乃經過相當時間專注地看，而這個「相當時間專注地看」，乃意味著一種想望，希望透過觀看來選取一件合乎主觀目的的物件，就如同阿多諾所述：「藝術家理性地選取媒材。」杜象曾如此說道：「我必須選擇一件我毫無印象的東西，完全沒有美感及愉悅的暗示或任何構思介入。我必須將個人品味減至零……。」[62]當他說：「我必須選擇一件我毫無印象的東西」時，也即是一種主觀想望。而其所謂沒有美感、構思和品味，則諭示其處於「緘默」的陌生化觀看過程。

阿多諾的「緘默」說，乃通過超現實主義作品予人非現實的陌生感而來，它認為：超現實主義乃是夢境與現實要素的相連，它打破現實生活中的具體要素，對之進行重新組合，其無意識乃在現實中展開。做為一種藝術潮流，它徹底背離現實要素。[63]超現實主義，受之於弗洛伊德無意識觀念，它所處理的乃是陌生化現實對象，打破日常生活秩序，將不相干要素重新組合。杜象的《為什麼不打噴嚏？》，即是一件典型超現實意象的現成物集合作品，一堆全然不相干的東西擺放在一塊兒，加上無法串接的標題，形成一種陌生化的情境，面對新的組合，觀者只有重新去感知體驗。於此，「陌生化」不單是欣賞者對現成物的重新感知和體驗，也是創作者選取現成物的態度，讓自己的心境全然放空，沒有美感，沒有概念，以遊戲和隨機的組合重新呈現日常對象，從而衍發作品活潑、多義的可能。

杜象選擇現成物初始，由於主觀想望，而保有某種程度的理性思考，誠如阿多諾所言，藝術模擬是藝術家理想的實踐，是一種想望，由於存在目的性，而透顯其理性思維。如此的模擬已非一般所指的繪畫性複製或再現，而是藝術家藉由現成物的選擇，賦予想望而轉化的詩性作品。於此，「陌生化」乃是杜象選擇現成物過程中理性與感性轉換的關鍵，藝術家創作之初，基於想望而企圖找尋創作元素，然過程中已無視其美感和功能作用，而是全然沉浸於創作遊戲的隨機碰撞與結合的幻境之中。如同阿多諾所說的：藝術家在與媒材的非理性遊戲過程中放縱自己的身體。他認為：超現實主義藝術家所注入的，乃是吾人孩提時代失去的東西，一種被現實擠掉的真實。[64]這個曾經被擠掉的真實就如同兒童遊戲的純真性，當代藝術的模擬把焦點移至身體與媒材的遊戲過程，實隱含藝術與遊戲的同質性，將遊戲引入藝術

[61] 同上參閱陳瑞文著，《阿多諾美學論：評論、模擬與非同一性》，第 97 頁。

[62] Hans Richter: *Dada Art and Anti-art*, London, Thames and Hudson, 1997, P.89.

[63] 參閱朱立元主編，《法蘭克福學派美學思想論稿》（*Treatises on Frankfurt School Aesthetics*），上海，復旦大學出版社，1997，第 194 頁。

[64] 參閱朱立元主編，《法蘭克福學派美學思想論稿》（*Treatises on Frankfurt School Aesthetics*），第 195 頁。

創作之中，並因其隨機的交集碰撞而引發多義的可能，無形中實已將藝術的模擬從傳統溝通式的模擬過渡到後現代的解構思考。

六、模擬語言的非同一性

　　前衛藝術如「達達」、超現實主義的「語言模擬」（langage mimétique），超越了傳統結構而呈現怪異多變、隨機、非理性的特質，創作者身體更交織於媒材的互動關係中。就如同杜象那件《16哩之繩》（Sixteen Miles of String），這是1942年杜象與布賀東（Antré Breton）為超現實主義展場設計的裝置，整個會場被細繩纏繞，致使觀者在觀賞畫作時頗為困難，其中似乎隱含這項藝術的難以理解，和暗示觀者得多費心思。阿多諾認為這是前衛藝術模擬與傳統模擬不同之處。他表示：前衛藝術乃力圖將傳統「溝通語言」（langage communicatif）轉變為「模擬語言」的創作形式。[65]長久以來，傳統藝術模擬乃是以「溝通語言」進行創作，藉由模擬大眾習慣的語言、技法、形式結構、社會共同記憶和美感表現，傳達具有共同象徵的信仰、價值和理想：然而前衛藝術的模擬，則拒絕社會文化共同記憶和習慣經驗，而以自我精神理想為出發點，通過身體與媒材的互動關係，再製語言，重新形塑作品，其結構是變動、流徙而令人驚異的，而其手法則呈現模稜兩可的不確定性。由於現代社會形成的疏離感，共性語言已無法滿足創作需求，前衛藝術的模擬語言取代了溝通語言的模擬形式，將過去的共性語言轉為非同一性的模擬語言，不再囿於既定的模式，而從隨機和偶然之中尋求創作的靈感，模擬過程中由於藝術想望混同身體、材料呈現隨機的交織互動，已挑動傳統結構性，藝術家在自由和隨心所欲的情境底下，將身體完全解放而沉浸於無意識之中，它超越了主、客體和意識、世界的二元論，無形中已將藝術導入非理念性和多義的可能，而藝術家也在無意識和進入酒神似的醺醉迷離中，重新喚起青春活力和野性呼喚。

　　阿多諾相信前衛藝術模擬語言的非明晰樣態，乃是「隨機」和「偶然」引來的作用，如同人的存在乃處在不斷流徙和變動之中。然而阿多諾模擬語言的不確定性背後，卻留存著藝術家的「想望」，即便藝術家得以放縱身體於媒材之間，其模擬情狀乃是自由而隨心所欲的，然導引藝術家創作的動力，卻是一個超越的具精神性的個人想望，呈現阿多諾唯心的美學觀，將「崇高概念」以非理性方式引入作品，藉由反現實呈現另一種心靈的真實。這乃是阿多諾美學與德里達不同之處，即便模擬語言走向解構的途徑，阿多諾永遠處於反思狀態，他深信：模擬語言的非意識和隨心所欲，乃是前衛藝術精神化和現實化的呈現，也唯有藝術家在不由自主的創作活動中，不再受制於傳統壓抑和阻塞，作品的形態意義才被認可。[66]這項

[65] 參閱陳瑞文著，《阿多諾美學論：評論、模擬與非同一性》，第100頁。
[66] 參閱陳瑞文著，《阿多諾美學論：評論、模擬與非同一性》，第105頁。

反對美學傳統的非同一性概念，乃基於現實與人心想望的背道而馳，為了展現心目中的真實，只有走上現實的非同一性，這也即阿多諾審美的辨證。

雖然阿多諾的審美哲學呈現了矛盾的辨證性，實際上也闡述了前衛藝術家在面對現實摧殘所呈現的反應，在他的模擬語言論述中，反應了前衛藝術家的創作想望，也體察了前衛藝術家身體與媒材於偶然中的交織互動。杜象現成物創作觀念的提出，改變了藝術的歷史，環視他周圍的前衛藝術，包括「達達」和超現實主義，幾乎是不約而同地體現了阿多諾審美非同一性的創作理念；然阿多諾對於藝術精神性的執著，也反映了杜象顛覆傳統藝術之餘，卻力圖通過「看」的選擇來找尋藝術本質的矛盾想望，不意過程中，通過「看」的陌生化，卻讓藝術的模擬顛覆性地朝向解構主義之途。

就阿多諾之於前衛藝術模擬的敘述來看，其模擬語言的怪異多變和非理性特質，勢必將創作理念引向解構主義之途，然由於阿多諾對於藝術精神性的執著，讓他沒有放棄柏拉圖的理念世界，最後回歸到藝術家理想的烏托邦。即便阿多諾的模擬語言論述，前衛藝術最終乃朝向解構主義不確定性的途徑，然而阿多諾並未放棄西方長久以來屹立不搖的「形而上」認識，他的思考始終覆於「形而上」觀念底下，他依然走在精神與物質二分的理念世界裡，這是他與德里達解構理論的差異所在；德里達的延異觀念沒有終極理想覆蓋，因而能夠拋開預設，天馬行空去思考問題，不再為傳統邏各斯所左右，其創造性思考亦趨於多元，但也因此更難以駕馭。

1980 年代藝術的擬像權充，承接了「新達達」串聯繪畫的創作手法，而其原始創意，則應歸於杜象現成物的遊戲拼貼。阿多諾模擬語言的美學觀，乃符應了杜象以降隨機性複合現成物的創作呈現，然就後現代藝術作品的延異現象來看，或許德里達的解構分析更能體現杜象之後藝術創作的思維走向，及其顛覆特質，德里達的顛覆乃是對邏各斯、對形而上全然的顛覆，而其解構觀念強化了杜象對形而上能與現實合而為一的質疑，解構主義完全否定了任何穩定而能與自我相同感知的主體。後現代藝術的錯綜複雜和古今雜陳的延異現象，乃體現了西方藝術創作者對傳統穩定感知主體的高度質疑。

當代寓言常將歷史故事以含蓄隱喻手法，假藉歷史來敘述現實事件，古今交錯、晦暗不明，使得作品呈現模稜兩可、似是而非的樣態。其藝術表現包容了傳統與現代的交織結合，呈現「現在」與「過去」的相互對話，而能以古生今不相抵觸，不但時間得以往前推進，也能回到過去尋覓調閱，讓死亡再度復生，被摧毀者亦得以復現，死生交替，新舊雜陳，如 1980 年代義大利的泛前衛，德國的新表現，以及新浪漫……等，傾巢而出的復古流行，藝術家的模擬乃以折衷手法多方的擷取，或情感敘述，或心理表現。而其傳統的再復甦，已非是溝通語言的模擬，而是帶有隱喻特質之模擬語言的擬像表現。藝術家往往通過歷史、文學、神話，懷舊、自省重新思考人與自然所面臨的新問題，或經由大眾擬像的錯亂，冷漠地表達個人情感思維，其模擬手法乃成為後現代普遍帶有的折衷和權充的複合面貌。如同義大利泛前衛的

師承乃呈扇狀多方聚集，藝術家基里柯（Giorger de Chirico, 1888-1978）常將日常物件環境改變，藉由超乎尋常的比例或物件之非常理位置的擺放，造成幻影迷離的氣氛，其神秘和折衷性乃對泛前衛有先起的作用。然義大利畫家不單從本國歷史擷取，也自杜象、波依斯（Beuys）「新達達」等藝術家吸取經驗，而杜象現成物隨機聚合的創作觀念也在歐洲、美國到處蔓延，藝術的國界正被延異之風所吞噬。

第四章　杜象符號
——劃開現代主義的藩籬

第一節　時間與空間觀念的延伸

一、四度空間概念的興起

　　杜象的《大玻璃》作品，除了上段新娘右方的銀河和氣流活塞施以彩繪加工，和局部以玩具槍隨機噴上的彩色光點，整件作品幾乎是以機械的幾何圖解方式轉印製作，從《九個蘋果模子》、《在鄰近軌道帶有水車的滑翔機》、《巧克力研磨機》到《眼科醫師的證明》一連串單身漢的隱喻，均試圖以幾何透視之空間投射圖式進行繪製。杜象對幾何學的興趣，乃源於早年與黃金分割沙龍的接觸，這群畫家對於黃金分割公式幾近神魂顛倒，並以精確幾何學來策劃他們的畫作，然而杜象對於幾何透視圖的興趣，乃是有意地將繪畫引向其他的途徑，就像是一種逃避。他說：「《大玻璃》將透視恢復了。『透視』一直都被忽略和藐視，對我來說，『透視』是絕對科學的。」[1]他並表示：「我那時感興趣的是第四度空間。」[2]杜象把「透視」視為科學和數學的空間元素，而非指現實的透視，在《大玻璃》裡他將事件與視覺混合於幾何圖像之中，藉此探討另一形式空間，同時也是對傳統過於強調視網膜所進行的一項顛覆。他說：「……還有空間，這些都是重要因素，……我將故事、軼事與視覺的混合呈現在一起，減少了一般繪畫對視覺的重視……」[3]又說：「我對表現科學的精細和準確極感興趣，那是很少被提及的，然而表現這些東西並非是因為我對科學的愛好；而是有意的去質疑，即便它微不足道而無關重要，但作品則是反諷的。」[4]這段敘述透顯了杜象對一切抱持懷疑和反藝術的顛覆性格，同時也表達了他在《大玻璃》中已有意將各種不同的要素結合，用以偏離視覺的純粹性，而四度空間的觀念也開始在他的作品中發酵。

[1]　Claude Bonnefoy: *Marcel Duchamp Ingénieur du Temps Perdu / Entretiens avec Cabanne, Pierre*, Paris, Pierre, Belfond, 1977, p.64.

[2]　Claude Bonnefoy: *Marcel Duchamp Ingénieur du Temps Perdu*, op.cit., p.66.

[3]　Claude Bonnefoy: *Marcel Duchamp Ingénieur du Temps Perdu*, op.cit., pp.64-65.

[4]　Claude Bonnefoy: *Marcel Duchamp Ingénieur du Temps Perdu*, op.cit., p.65.

　　幾何學空間論自希臘時期至笛卡爾（René Decartes）均有論述，一直以來始終是西方學者關注的焦點，而一般對幾何學「N 度空間」的解釋，即代表一種超越長、寬、高，以至無法畫出想像的幾何圖形或區面的數學。數學家黎曼（Bernhard Riemann）的老師高斯（Carl Friedrich Gauss）則認為：高度空間幾何學雖無法以眼力識別，卻可藉由抽象方式推想而出。因此，長、寬、高的三度空間加上時間即成為四度空間。[5]愛因斯坦（Albert Eintesin）引用黎曼和高斯「N 度空間」觀念而提出「四度彎曲宇宙」的存在。

　　阿波里內爾（Guillaume Apollinaire）亦曾對畫家引用四度空間觀念提出看法，他寫道：「幾何是空間的科學，他的體積與關係決定了繪畫的法則與規律，至今，歐基里德（Euclid）幾何學的三度空間，滿足了躁動的偉大藝術家對無限的思慕。今日，科學家並不把自己限制在歐基里德的三度空間裡，畫家很自然地受到導引，一種直覺的被牽引，他們們讓自己專心致力於空間的各種可能性，如果以時髦的美術用語來說，便是所謂的四度空間，……顯然第四度空間已從三度空間孕育出來；他代表著空間的浩瀚在任何時刻都能達到的永恆。空間本身即是無限；第四度空間賦予物體可變的特性。……」[6]阿波里內爾的這段敘述，可說是現代藝術幾何空間觀念發展提綱挈領的註解，從立體主義開始，其「同時性視點」（simultaneous vision）觀念，即已將時間因素置入畫作，藝術家觀察事物，不再基於單一或靜止不動的視點，而是將不同時間方向觀察的對象，以組合或拼貼手法同時呈現，而未來派畫家在歌頌激進的革命與進步之餘，乃進一步將動狀和速度的觀念引入。杜象歷經立體主義、未來派等創作方式，曾亟思經營空間理念，他的《下樓梯的裸體》引用了立體主義的「基本平行論」（elementary parallelism），進一步表達了瞬間平面交錯的切割效果，在《綠盒子》中杜象亦對四度空間多所紀錄，他曾嘗試閱讀一個叫波弗羅斯基（Povolowski）出版商所寫的文章，內容是關於空間、直線和曲線的解釋。在《大玻璃》裡他想到投射觀念，思索四度空間的問題，而和阿波里內爾有接近的看法，杜象認為既然三度空間的物體可以投射二度空間的影子，以此類推，那麼三度空間也必然是四度空間的投射。如此的推論，杜象自覺似乎有點詭辯，但直覺上還是認為那是可能的，而《大玻璃》的新娘即是基於這個觀念來製作，新娘的呈現有如一個四度空間的投射。

二、「次微體」的感知效應與 N 度空間

　　或許是玻璃的透明性造就了 N 度空間的可能，杜象顯然有意要去開拓另一不為人所覺知的空間。就像他所鍾愛的棋戲一般，對他而言，棋戲仿如一個隨機性而超越三度空間的創作，

[5]　David Bergamini 著、傅溥譯註，《數學漫談：偶然世界中的勝算，或然率與機會的魅人遊戲》，美國，Time Life，1970，第 160 頁。

[6]　Edward F. Fry 著、陳品秀譯，《立體派》（*Cubism*），臺北，遠流，1991，第 145 頁。

棋子像機械般遊走於方格上方，而其來回間產生的位移，如同一個空間移動的表面幻像，杜象曾不由自主地對此空間遊戲發出讚嘆，他說：「美，即是一種位移或手勢的想像。」[7]而《大玻璃》的空間投射即源於一個瞬間轉換的靈感，運用了幾何學的幾個概念，如：「次微體」（infra-mince）、「表面幻象」（surface apparition）、「切割」（section）、「轉換」（transformation）以及「鏡子的反射」等。而其空間轉換基本上乃取玻璃的透明極薄和無限延伸的特性，將一個看不見的四度空間切割成許多的連續體，而在轉換過程中，產生了不易察覺的細微粒變化，也就是杜象所謂「次微體」的微覺現象。而其靈感則來自於《下樓梯的裸體》所引用的「基本平行論」，那是一個三度空間物體被無數二度空間所切割的現象，以此類推，乃將藝術創作引向 N 次元的空間現象。杜象又舉了如下的例子，做為他「次微體」觀念的註解，他表示「次微體」的感知就如同「吞雲吐霧」一般，是兩種氣體進出之間極細微的感知。在他的筆記裡如此紀錄：

當	QUAND
抽菸時	LA FUMÈE DE TARAC
也感覺到	SENT AUSSAI
嘴巴	DE LE BOUCHE
散發出（兩種氣味）	QUI L'EXHALE,
兩種氣味	LES DEUX ODEURS
結合	S'ÉPOUSENT PAR
以「次微體」般的	INFRA-MINCE[8]

　　杜象乃藉由抽菸時氣體的一進一出，表達那不易察覺而有如細微粒般的空間分割現象。他同時表示，當眼睛驚異地凝視對象之時，也是一種「次微體」的感知現象。對杜象而言，「次微體」乃是個不易掌握的詞性，認為：與其將它視為實質的名詞，倒不如做為形容詞使用更為恰當。[9]相對於其他用語如：「表面幻象」（surface apparition）所呈現的詞性觀念，反而顯得較具體而容易掌握。杜象並意圖利用《大玻璃》中鏡子的反射，製造空間「轉換」的觀念，而在《乾巴巴的電影》中，螢幕呈現的一對左右相反的文字 "CINÉMA" 與 "ANÉMIC"，即有意地造成鏡子般的反射效果，其中形成的微小差異，也是一種細微粒的現象。此外，如《彩繪的阿波里內爾》，畫面中的女子及其身後鏡子的反射，也是一種空間

[7]　Cloria Moure: *Marcel Duchamp*, Lmndon, Thames and Hudson, 1988, p.23.

[8]　Michel Sanouillet réunis et présenté : *Duchamp du Signe (Ecrits)*, Paris, Flammarion, 1975, p.274

[9]　參閱 Craig E. Adcock: *Marcel Duchamp's Notes from the Large Glass An N-Dimensional Analysis*, Ann Arbor, Michigan, UMI Research Press, 1983, p.122.

轉換的觀念，一種細微粒子的傳遞。而《旋轉浮雕》則是採取空間延伸的觀念，使得平面的東西由於轉動而產生體積感，如繪圖中平面的魚隻，經由手的轉動或觀察角度的不同，而產生有如在水中游動的幻覺。杜象將幾何學上的一些空間觀念，巧妙地轉換到他的文字和視覺作品上，《大玻璃》一作，新娘和單身漢被安置在玻璃的上下方，他們訊息的傳遞，則須通過層層的轉換和次微體效應的反射和傳達。

所謂「次微體」效應，更確切地說，即是一種「超物理」現象，亦即：一種假設性「超物體」（hypercorps）的物理特性，是一種近似於準科學（quasi-scientifique）的探討。[10]在《大玻璃》中這些「次微體」效應，不斷延展、反射，如同無線電波穿越大氣一般，衝破各種障礙，為「新娘」和「單身漢」傳達訊息，消弭了他們之間的鴻溝，這乃是個看不見的第四度空間，未知而充滿無限可能。

杜象使用了一些能產生電或光熱效應的材質，做為《大玻璃》次微體效應的裝置，如鼓風裝置、閃光片、燈絲、毛細管、篩濾器、氣流活塞、照明瓦斯，以及塵埃等⋯⋯。這些物質並不易被人察覺，卻能產生某種效應，即所謂的「次微體」效應，就如同旁人插身而過所引來的靜電感應，或因空氣流動所導引的訊息，抑或鏡子、玻璃產生的反射，像《巴黎的空氣》、《灰塵的滋生》，來回於既開且關的「門」等⋯⋯，均顯現了「次微體」的效應特質。表面上杜象只是使用了會產生光、影、氣體、電和火等元素的特殊材質，實際上杜象是在製造一個超越三度空間的感知現象，一種極細薄而不易察覺的次微體感知效應，並能無遠弗屆地將訊息傳達出去。

三、時空觀念的延伸與當代藝術

杜象的 N 度空間的觀念，導引了藝術創作跳脫傳統圍繞三度空間的盤旋，把四度空間的動態觀念引入創作，早先他的立體主義分割觀念和一連串引用基本平行論的畫作，已暗示機械性的運動裝置，將機械導向有機形態的作品，賦予機械心靈生命，從「處女」到「新娘」，一連串以平面空間表達動態的畫作，實已預告了多元動狀發展的可能性。1911 年的《咖啡研磨機》，在畫作上加了箭頭指示的旋轉方向，不知不覺中已開啟了另一繪畫形式，他不同於立體主義同時性的空間觀念，也與未來派普遍動力論的動態現象大異其趣，至《大玻璃》已完全擺脫傳統繪畫形式，並將光電、氣體等空間效應一併置入。1913 年的《顛倒腳踏車輪》，首度以現成物表現「機器動體」裝置呈現，也是拼接裝置的首創，腳踏車輪倒置懸插於凳子上，其投射光影亦隨車輪轉動而產生變化，呈現了「次微體」的四度空間光

[10] 參閱 Lorraine Verner: *Qu'est-ce que penser, en Art? Du'conventionnalisme'de Marcel Duchamp et la construction des notes de Boîte Verte*, Th: Art et archéologie, esthétique, École en sciences sociales, 1991, p.153.

影投射現象，這件作品被視為 1960 年代「歐普」（optical Art）和「動力藝術」（Kinetic Art）的先驅。

「歐普」和「動力藝術」顯然受《旋轉玻璃盤》等機械動力裝置所影響。《旋轉玻璃盤》乃是杜象和曼・瑞合作的裝置，是一件由五塊玻璃串聯的作品，玻璃上畫有黑白線圈，並依大小次序以同心圓方式裝於金屬輪軸上，當馬達轉動時，線圈交疊產生的視覺幻覺空間，即是「次微體」空間觀念的表現。1925 年，《乾巴巴的電影》是一部藉由視覺轉動製作的七分鐘黑白軟片電影，片頭文字採取同語發音的文字遊戲，其影片的連串跳動，更表達了如幻似真的視覺動狀效果。自《乾巴巴的電影》之後更發展出一系列視覺轉動效應的旋轉浮雕，皆是藉由轉動的觀念製造視覺空間幻像。五個圓形旋轉玻璃盤，實際上是《下樓梯的裸體》與一連串運用立體主義「基本平行論」之空間觀念的延伸，1912 年杜象在《綠盒子》筆記上如此寫道：

> 1912　具有五個心的機器，純真的小孩，含鎳和白金，必須掌握朱哈－巴黎（Jura-Paris）大街。
>
> 一方面，五個裸體的帶頭者將引領其他小孩走向這個朱哈－巴黎大街。另一方面，前燈的小孩將是征服這個朱哈－巴黎大街的媒介。
>
> 這個引路的小孩，在圖像上顯示的，是顆彗星，前端有個尾巴。這個尾巴是前燈小孩的附屬物，圖像顯示附屬物乃經由朱哈－巴黎大街的金色塵土擠壓聚合。
>
> 從人類的觀點來看，朱哈－巴黎大街始終是無限的，五個裸者的前導在他尋覓的最後，將不會失去任何的無限性（character of infinity），一方面他是引路的小孩。
>
> 「不定的」（indefinite）這個術語，對我來說，似乎比「無限的」（infinity）更為精確，大街是五個裸者前導的開端，卻不是他的結束。
>
> 圖像顯示，這個大街將朝向單純幾何線條而沒有厚度的描寫。（兩個平面的意義，對我來說只為了在繪畫上達到純淨之意。）
>
> 然而開始時五個裸者的前導，其寬度和厚度非常有限，逐漸地，在接近這個想像路線時，變得不再受制於形勢邏輯（topology），同時也將發現前燈小孩乃朝向一個無限的開端。[11]

這段話道出了杜象繪製《下樓梯的裸體》的心境，以五個心的機器來描寫朱哈大街的五個裸者，最後成為他那五片交疊的旋轉玻璃盤。這其中隱含了杜象對於視覺空間的創造性見解，朱哈大街暗示著一個沒有終點的空間，前導的小孩是以極細薄的線條和平面方式繪製，

[11] 參閱謝碧娥，《杜象創作觀念之研究──藝術價值的反思與質疑》（A study of M. Duchamp's Idea of Art Creation: Reflection and Questioning of Art Value），臺北，臺灣師大論文，1995，第 40-41 頁。及 Michel Sanouillet and Elmer Peterson: *The Writing of Marcel Duchamp*, op.cit., pp.26-27.

其後的跟隨者則一個個被引入大街，朝著一個沒有盡頭的方向前進，全然不受形式邏輯所束縛。於此，杜象提出了他那頗具解構性的空間概念，他以「無限性」表達了前燈小孩的空間去向，甚而更確切的說，是一種「不定的」方向，一種延異的空間特質，任誰也無法預知它的終點。

　　從杜象早年的手稿，幾乎可以預見他日後顛覆傳統的極大可能性，由於對刻板藝術的反叛，對奴性屈從的不屑，杜象突破現代藝術的囹圄，經由個人洞察和經驗，而發現所謂的這項新的發現乃與典型複雜理論的累積觀念有所不同，由於不願接受那些約定俗成的美學觀，杜象不斷地實驗、破解，雖然曾引用了畢多團體的「基本平行論」，卻能自立體派的靜態表現束縛中掙脫，發展出一系列超物理的 N 度空間觀念，從際遇的瞬間發展出「同時」（coïncidence）、「瞬間」和「轉換」的（transformateur）觀念。從事這些視覺實驗，讓杜象自一個反藝術者，搖身一變成為物理實驗的工程師，但杜象如此表示：「如同做為一個工程師，我只不過把買來的東西發動罷了；吸引我的乃是『轉動』（mouvement）的觀念。」[12]因此即便這些實驗是視覺的，杜象製作的動機依然來自「轉動」的觀念，他要的是更「內在」而非製造「印象」的感覺，這乃是他一向的堅持，不喜歡完全沒有「觀念」（idée）的東西，認為創作的觀念永遠是超越視覺的，而在機械轉動的實驗中，也是將幾何學的觀念完全轉換到作品和文字上，如同《前燈的小孩》，即是藉由可變空間的觀念，而導引出詩意的想像。

　　1960 年代的歐普藝術乃是藉由視覺錯覺所作的繪畫，它表達了眼睛在光照之下注視某一反覆造形而產生的視覺幻像，往往二度空間的作品，在視覺幻覺中產生深度和運動之感。而動狀藝術更將「時間」因素導入創作，運用機器製造旋轉活動的效應，如丁凱力（Jean Tinguely）的動力雕刻，即是將機器與繪畫雕刻結合，產生另一空間的新次元，作品除了呈現速率和動態之美，還結合影音、色彩而產生動態雕刻的顫動和幻影效果，作品就在影音、光照、色彩和動力複合下，突破原來造形的束縛，而杜象的動態雕刻及其「次微體」的空間觀念，也於此開出璀璨的花朵。韓國藝術家白南準（Nam June Paik, 1932-）亦受杜象影響，以線圈和磁石在舊電視機上製造閃爍不定的動態影像，而他所參與的「弗拉克斯」團體，則結合錄像、影音和造形裝置，發展了有如音效詩的表演藝術（Performances）。1963 年白南準推出的電視塔，安置了 13 部電視機，是一場以電視結合光波、聲波和電磁波的影音雕塑呈現，這些經由不同鏡頭組合的影像，便是在電視牆同時播出，而把電視直接引入藝術創作的領域，其創作理念，著實已將杜象「超物理」的傳送觀念發揮得淋漓盡致。白南準的妻子顧柏妲（Shigeko Kubota, 1937-）同是仰慕杜象的追隨者，1977 年，她在紐約賀內地區（René Block）的畫廊裝置了一道稱之為《超越——馬歇爾的門》。這件「門」的裝置乃取自杜象的《門，拉黑街

[12] Claude Bonnefoy:*Marcel Duchamp Ingénieur du Temps Perdu*, op, cit., p110.

11 號》作品，其中兩道互為 90 度的門框，諭示了那是一扇既開且關的門，走入那道門，混合著次微體的電子訊息，彷如進入時光隧道，置身杜象的虛擬世界，穿梭於異次元的神祕空間，這件作品實已結合《門，拉黑街 11 號》的空間穿梭和聲光影音的次微體因素，擴大了場域的觀念，而成了當代藝術特有的現象。

四、「現成物」創作改變了場域的觀念

杜象繼 1913 年的戲作《顛倒的腳踏車輪》，1914 年再度提出《晾瓶架》（Bottlerack），這件作品被馬勒威爾（Robert Motherwell）認為已經具備三次元雕塑作品的形式，是現成物進入雕塑藝術品的先導。然而這項看法顯然背離杜象的創作初衷，《晾瓶架》的通俗與平凡，是他對高藝術的唾棄，甚而 1915 年的《斷臂之前》（In Advance of Broken Arm），那件在五金行購買的雪鏟，杜象當時只因標題而起的隨興之作，這些通俗物品既非雕塑也非素描，也找不出任何藝術名辭給予命名，遂稱之為「現成物」，雪鏟上的標題以英文書寫，並無任何特殊意義，書寫這些文字，只是為了將觀者引入口頭的詩意，作品不帶任何美學的觀點，全然沒有好壞的品味。杜象使用了不具特色的通俗現成物，乃是對傳統的顛覆與質疑，就如同《大玻璃》的製作，一再地以機械製圖違抗前人繪畫的成規。1917 年的《噴泉》，則是非常諷刺地提出一件男用小便壺參與獨立畫會的展出，雖然這件作品當時並未被接納，然而事過境遷，幾經複製的小便壺卻成為各大美術館爭相展出的作品，甚而成為米蘭序瓦茲美術館（Schwarz Gallery）的典藏，而其受歡迎的程度，更是杜象始料未及，這件現成物從污髒而被唾棄的小便壺，一躍成為博物館的典藏品；杜象拋開器用的觀念，以假名「R. Mutt」簽在尿斗的圓形邊上，並賦予它新的標題，改變了「小便壺」的身分，雖然當時乃略帶嘲諷地將尿斗搬入藝術殿堂，然其反藝術的行徑卻因此成就藝術，正如阿多諾所言：「藝術是經由反社會而成就其社會性，是通過現實經驗的否定而存在。」[13]亦即只有通過對現實事物之感性外觀的否定，方能達到藝術的真實。而「現成物」的提出，其創作理念顯然已非同於傳統雕塑，雖然馬勒威爾認為它已經具備三次元雕塑作品的形式，然杜象「現成物」創作核心並非其外在形式，而是「觀念」。「現成物」可說是對精英藝術、博物館和畫家的嘲諷，杜象甚而自我解嘲，認為自己早年執著於「視網膜」的階段，則有如畫家的愚蠢，而「觀念」讓他擺脫傳統的束縛，顯然那是社會極端壓抑之後的文化反動。

從另一方面來看，現成物的轉化，更重要的是杜象賦予的詩意，杜象總喜歡給予現成物添加短短的標題，藉以滿足自己使用頭韻的興趣，卻也因此將觀者引入文學的領域，擺脫了器用的身分。基於對語言文字的喜愛，杜象在視覺藝術創作上，乃以語言文字和觀念做基礎，

[13]　參閱王才勇，《現代審美哲學新探索——法蘭克福學派美學述評》，第 50 頁。

藉由拆毀常態語言模式和物象固有的安置，動搖語言和眼前對象的原有關係，而達到活潑驚異的組合。因此即便杜象的空間觀念來自於立體主義，然而他早已擺脫固有的形式思考，跳脫傳統空間的思維模式。

　　杜象的創作，從語言文字的錯置、現成物的拼裝、大玻璃的次微體瞬間時空轉變、以致西洋棋、輪盤賭……，無不暗示新的可能和空間觀念的延伸，以一種不蓄意和意外的結合述說語意。「新達達」承接了這些觀念，運用隨機性行使拼貼、集合的創作方式，如羅森伯格結合三度空間物體和平面繪畫，將不相關的物件匯集，製造離奇和詩意的效果。歐洲尼斯（Nice）的新寫實主義（Nouveaux Réalisme）藝術家，運用都市生活中無所不在的現成物做為素材，包括廣告、海報、垃圾、廢用汽車、欄柵……等媒材，進行拼湊、堆積、黏貼或擠壓聚集，均顯示其空間觀念已結合生活並逐漸向外擴展延伸，那已非單純的三度空間造形，而是多元的對話結合與延伸。藝術家依夫・克萊恩（Yves Klein）隨機性的偶發表演，再度將杜象隨機聚合的動狀現成物引入身體的或觀念的偶發性創作，於此，身體成了「現成物」，而空間觀念也延伸到「人」所活動的空間。克萊恩 1960 年的《空》（Vide）的表演，即在塑造一種完全空白的情境，讓置身其中的觀賞者，感受來自四面八方的力量和冥想。約翰・凱吉的「無聲音樂」（Silence）則是讓心靈置身於澄靜之中，他們皆是通過「隨機」的方式，製造一種「空無」的感知情境，體會來自外在或內心的感悟，是身體與環境空間的直接互動。

　　飛利浦・偉格納在他的一篇關於「空間批評」[14]的論文，即藉由莎士比亞（Shakepeare, 1564-1616）《皆大歡喜》中的詩句，提出他對空間的看法，詩句中如此寫道：

> 全世界是一個舞台
> 所有的男男女女不過是一些演員；
> 他們都有下場的時候，也都有上場的時候。
> 一個人的一生中扮演著好幾個角色，
> 他的表演可以分為七個時期。
>
> ──莎士比亞《皆大歡喜》（第二幕，第七場）[15]

　　偉格納從莎士比亞的文字感受到了空間做為一個舞台，只不過是空空蕩蕩的容器，了無生趣可言。詩句中演員的活動，下場之後又是一批演員上場，來來回回，即便扮演幾多角色，歷經多少時日，始終都在一個舞台底下，即便表現內容何等生動感人，舞台只是單純的空間，

[14] 飛利浦・偉格納著、程世波譯，〈空間批評：批評的地理、空間、場所語文本性〉。參閱嚴嘉主編，《文學理論》，北京，中國人民大學出版社，2006，第 135 頁。

[15] 同上參閱程世波譯，〈空間批評：批評的地理、空間、場所語文本性〉。譯文摘自朱生豪譯，《沙士比亞全集》卷 3，北京，人民文學出版社，1978，第 139 頁。

演員只是全神貫注地在時間中展開它的故事，空間與演員之間似乎並不構成互動的關係。海德格（Heidegger, 1889-1976）在談到他的此在（Bing）觀念時，曾表示：「此在」指的是被拋入世界的存在，而這個世界並不同於笛卡爾所思考的世界，笛卡爾的世界只是物理空間延長和擴大的世界，而非存在的世界。[16]在海德格看來，世界應是包圍我們，是一種環境的世界，是與我們生活息息相關的世界，一切對象均非現成的存在，非在自身中獨立自足，而是能上手或具有工具性的東西，具有為各種可能性敞開的特質。就如同杜象的《噴泉》「現成物」，當它做為一件「尿斗」，便具有工具特性，而簽上姓名，賦予標題詩意，給予展示，其身分作用瞬即改變，而「現成物」的可能性乃與它的存在世界互為敞開。海德格在談及「物」的時候，曾經表示：我們周圍的用具，乃是最為切進本身的「物」，器具因為被有用性規定，所以是「物」，但它又不只是「物」，它同時是藝術品，但又遜於藝術品，因為它沒有藝術作品的自足性。[17]這段敘述，有如是為杜象的「現成物」做註解，由於加上標題，賦與詩意文字，杜象成就了現成物成為藝術品的自足性，並企圖以藝術品參與獨立畫會的展出。事實上吾人並不能確知到底是藝術品造就博物館和藝術團體，亦或博物館和其他人為因素成全「現成物」成為藝術品，而它們顯然是互有「可能的」置入或排擠。

　　再談 1950 年代末期偶發藝術（Happening）衍生的時空概念，偶發藝術乃企圖整合不同領域的藝術，其創作理念，基本上來自於普普的聚集觀念，以及 1940 年凱吉實驗音樂之刺激聽眾的創作參與，或更遠追溯到 18 世紀盛行的即興喜劇，而「達達」事件與杜象現成物觀念的創作更擺脫不了干係。1952 年美國黑山學院亦曾聚集不同事件，並在同一時間將事件呈現出來，而稱之為「事件藝術」（Events）。抽象表現主義藝術家帕洛克（Jackson Pollock）更是標榜「作畫的行為或過程就是藝術。」[18]這一連串的刺激引發了卡布羅（Allan Kaprow）提出偶發藝術的創作觀念，卡布羅把帕洛克的繪畫行為引伸到實際物體和環境上，企圖將「觀眾的行為」抽離並與環境結合，以製造一種「行為拼貼」（Action Collage）的藝術。於此，人的行為、環境無形中成了一種「現成物」，藝術創作的時空觀念也在不斷延伸擴大，所有聲音、感覺、時間、氣味、行為皆融入事件的集合之中。而顧柏妲的《超越——馬歇爾的門》，其所製造的穿梭於異次元神祕空間的虛擬世界，不也是這些事件藝術觀念的延伸。1960 年克萊恩的《人體測量》（Anthropometrics）連作，讓三個沾滿藍色顏料的裸婦，在鋪有畫布的地面上滾動，畫布烙下的痕跡，意味著人體行為和情狀，對於克萊恩而言：繪畫乃是無形的延伸，而藍色意味著非物質性，其有如天空一般，能得到精神的絕對自由。[19]於此我們看到了克萊恩藝術創作特有的存在特質，將自身置於大地之中，從天空感受藍色的非物質性，由此

16　（日）高田珠樹著、劉文柱譯，《海德格爾：存在的歷史》，山東，河北教育出版社，2001，第 162 頁。

17　參閱孫周興選編，《海德格爾選集》（上）之〈物與作品〉，上海，三聯，1996，第 249 頁。

18　參閱王秀雄等編譯，《西洋美術辭典（上）》，臺北，雄獅，民 71，第 384 頁。

19　參閱王秀雄等編譯，《西洋美術辭典（上）》，臺北，雄獅，民 71，第 448-449 頁。

獲得精神的絕對自由，一如他在全然空白的裝置環境中，感受來自四面八方的冥想和力量一般，而這也正是他存在的態度和方式。於此藝術作品並不再是空蕩蕩地擺在舞台的中間，而是具有生命，詩意地融入空間大地，和一切存在情狀交融，誠如海德格所說的「一種詩意的棲居」，藝術乃是對人所棲居世界的開啟。

　　1960 年代中期興起的觀念藝術創作，已不再寄望純粹的造形或空間構成，創作者摒棄純粹藝術實體的構築，將焦點擺在行為、觀念的直接傳達，其所關注的並非作品的完成，而是來自行為本身的創作過程。然而這類觀念行為的創作，並不意味行為者與空間的關係已然斷絕，相反的，創作過程中，由於觀念的傳達，必然與其存在空間產生互動。而白南準的錄像表演亦無形中擴展了四度空間的訊息傳遞，增添了光電、影音、磁波⋯⋯等媒體的創作形式，他以電視機做為媒介，利用電磁波來干擾電視畫面，讓電視失去原有功能，成為另一新型雕塑，從而改變人們對電視機的文化形式看法，就如同《噴泉》小便壺之器用形式的改變。除了 N 度空間的訊息傳遞，文字也是觀念藝術家經常使用的媒材，對他們而言，文字也可以用來做為藝術觀念的創作而不單只是文學，而數字也不再只適於數學，而將藝術創作開展到另一次元空間。藝術家柯史士（Joseoh Kosuth）的《一和三把椅子》，即是將真實的椅子和椅子的圖片拷貝，以及從字典中找出的有關椅子的複貝放大說明，三者同時一併展出，試圖找尋從實體椅子到照片呈現的椅子，再到觀念的椅子三者之間的差異。柯史士以狀態和過程傳達他的創作理念，而發現以文字呈現的抽象觀念，顯然較之實體作品的存在更具時間和空間的延展性。1981 年，臺灣創作者謝德慶，更以長達一年的時間從事表演實驗，表演期間他生活在紐約街頭而不踏入任何建築物裡面，這項實驗更是直接地將時間因素植入創作，對藝術作品的時間與空間界定提出質疑，也是繼杜象之後再度大膽地對藝術界域提出挑戰。而地景藝術則是對藝術空間的另一挑戰，是藝術與大自然的結合，將大自然稍加施工或潤飾，重新換來對自然的新感受，換言之大自然已成為藝術家的現成物，而稍加施工改變的自然就形同一「協助現成物」。誠如克里斯多福（Christo）在科羅拉多河谷搭建的 1250 呎長的黃色《山谷大簾幕》，史密斯森（Robert Smithson）在猶他州築起的 1500 呎長度的螺旋防波堤。由於地景藝術的呈現往往是短暫的，隨著時間的遷移人們既感受它被建構起來，也體驗到它的再度消失，同時也是將「大自然環境」做為「現成物」另一觀念性的展現。

　　地景藝術家同觀念藝術創作者一樣反對藝術作品的買賣行為，認為作品不應置於美術館，或成為少數資產階級的佔有物，藝術家應走出美術館或畫廊，讓人們在參與大自然的遊戲幻想行為中感受藝術。而觀念藝術乃從偶發、環境藝術（Environments Art）逐漸延展而來，其後又結合地景藝術（Land Art），身體藝術以及活動雕刻（Mobile）等，其作品基本上乃是未加工材料的呈現，往往須經過實錄，再將訊息傳遞給觀者，通過觀者的思考或直接參與，作品方才完成，換言之，是觀賞者完成作品的創作。觀念藝術家基本上反對傳統的形式主義，傳統往往將創作引向造形和美感，而以如何畫出，如何處理畫作，或處理造形美感、情境、

技巧等問題為先決條件；觀念藝術家則認為觀念或意象並不能以實體造形說明殆盡，而是通過訊息或行為將創作觀念傳達出去。觀念藝術關注的是：藝術的本質是什麼？以及如何藉由藝術功能和採取有效方法來傳達創作的意象和觀念[20]。事實上自杜象提出「現成物」做為視網膜藝術的抗辯之後，「觀念」已成為他創作的指向，「現成物」是對精英藝術、畫商和博物館……等的辛辣嘲諷，對杜象而言，繪畫只不過是一種表現手段，一種形態學，不是創作的目的，而沉浸於物質形體的美感形式，只會置身於形態學的局限。杜象將「現成物」引向觀念的途徑，從而讓藝術跳脫傳統時間和空間的局限，而呈現多元創作的可能。

第二節　藝術定義的質疑

一、藝術是什麼？

　　強生（H. W. Janson）的藝術史首頁使用了畢卡索 1943 年製作的《牛頭》做為引言圖片，那是一件以腳踏車龍頭和座墊組合的現成物作品，強森在導言中提到：「當我們在參觀博物館的展覽會時，面對一件奇異、混亂的作品，經常聽見他人亦或自我反問：『為何這是一件藝術品？』」於今，顯然人們已承認它的作品價值，然而 21 世紀的今天，當觀賞者再度面對陳列於美術館的《噴泉》，這件擁有近百年歷史的「小便壺」複製品，依然會在心裡打上問號，質疑如此一件「方便」的工具，因何置於崇高的藝術殿堂！難道是因為「現成物」的關係而無法承認它是藝術品？果真如此，又何以能夠接受畢卡索的《牛頭》，而唯獨對《噴泉》一作另眼相看。難道是畢卡索更為知名？還是專家與非專家鑑賞力的差異？或者基於藝術標準？若果因為器用關係而無法接受《噴泉》現成物，那麼博物館展示的中國古老夜壺又如之何？這些疑問顯然自杜象「現成物」提出之後，即引來一連串「藝術作品」的論辯。

　　過去人們對於藝術創作關注的可能是：如何駕馭眼前的材料、工具？如何掌握線條、色彩、造形？如何經營美感、空間結構及其風格特徵？即便是中國傳統水墨畫講求的，亦不離氣韻生動、骨法用筆、應物相形、隨類賦彩、經營位置等條件的達成。而「美」往往是藝術追求的目標，即使中西對於「美」的見解不一，但最終不離「美感」的訴求。然而自杜象的「現成物」提出之後，西方世界有了新的轉變，「現成物」率先破壞現代主義的純粹，而人們則質疑「現成物」何以是藝術品？難道直接提出的通俗物件就是藝術？難道奇異乖張駭人

[20]　參閱王秀雄等編譯，《西洋美術辭典（上）》，臺北，雄獅，民 71，第 190 頁。

聽聞就是藝術？像《噴泉》，像《L.H.O.O.Q.》，像「達達」的奇異裝扮和混亂中充滿噪音的音響詩就是藝術？藝術指的是什麼？一連串的疑問！

　　從現代主義看藝術的發展，基本上乃是獨立而純粹的，是上下發展的承續和延伸，各類型創作與週遭文化互為分隔，不論社會、政治、繪畫、文學或音樂皆獨立發展，拒絕互涉，然而現成物的拼貼性質劃開現代主義的藩籬，「達達」則粉碎現代主義的純粹性，杜象的《為什麼不打噴嚏》乃是現成物拼貼具解構特性的關鍵作品，它集合了各類不相干的現成物和文字，造成超現實幻境的奇異之感，後現代藝術受此解構觀念影響，其發展既以垂直延伸，也呈水平延異，藝術不再是純粹的繪畫或雕塑，時而結合文學、音樂甚而是幾何學，超越了既有範疇而呈現新風貌，而現成物同時也超越了動手做的階段。對於杜象而言，任何藝術家使用的材料都是創作的現成物，都可成為創作的對象，後來藝術家受其影響，甚而引用人體或大自然做為創作的現成物題材。

　　實際上杜象提出《噴泉》等現成物，或「達達」以噪音、混亂形式做為創作手段，乃是對傳統創作直接的抗議，對此阿多諾亦曾提出看法，認為這類揶揄嘲諷的反藝術態度乃是成就藝術必然伴隨的否定性，而杜象的「觀念」和「發現」，更是現成物不同以往作品的關鍵契機，誠如杜象所言：是不是動手做已不重要，重要的是藝術家選擇了它，並給予新的名稱和觀點，而其器用價值也已消失，並製造了現成物新的觀念。[21]於此，杜象否定了動手做的必要性，現成物經由標題觀念的賦予，以引喻和換喻方式解構原有字義，文字因脫離原有軌道而轉換他義，同時也因模稜兩可的雙關語意和頭韻的連結而引來詩意。

　　杜象站在現成物選擇的觀念裡，實際上並不願意將「現成物」標誌成「藝術品」，尤其是傳統定義底下的藝術品，也無意標榜藝術家的威權，他自認和觀賞者站在同等地位。過去藝術家向來負有詮釋作品的威權，作品講求原創性，然而現成物的可重複性，無形中解放了藝術家的威權，更模糊了藝術品與工藝品的界線。然而從科技發展層面來看，藝術作品的複製性，顯然也是機械影像複製時代敏銳藝術創作者的先知卓見，本雅明即表示：藝術複製技術的多樣化，使得藝術品的可展示性無比增長，藝術品從質性的要求成為量產的現象，也由於對展示價值的推崇，形成另一全新功能的創造物，或許人們以後又將視它為一種退化的功能。[22]

　　本雅明似乎早已嗅出新一代創作者的氣味，然而即便如此，他對傳統創作的心靈追求，不免隱涵一份依戀，因此他提道：在照相攝影中，展示價值已全然抑制了膜拜價值。[23]本雅

21　參閱 Calivan Tomkins (II): *The Bride and the Bachelors, Five Master of the Avant-Garde*, New York, Penguin Book, 1980, P.41.

22　參閱 Walter Benjamin 著、王才勇譯，《攝影小史：機械複製時代的藝術作品》（Kleine Geschichte der Photographie: Das Kunstwerk im Zeitalter Seiner Technischen Reproduzierbarkeit），江蘇，江蘇人民出版社，2006，第 63-64 頁。

23　同上參閱 Walter Benjamin 著、王才勇譯，《攝影小史：機械複製時代的藝術作品》，第 65 頁。

明認為原始社會中由於膜拜的觀念，而使得巫術中的物神成為備受推崇的藝術品，物神也因這項膜拜價值而散發藝術的「光韻」（Aura）[24]，然而影像複製時代作品的複數性呈現，使得藝術品原有的膜拜價值逐漸褪去，即便早期人像攝影還尚留存一絲觸動人心的「光韻」，但當攝影不再與靜觀玄想結合，不再是獨一無二的作品之時，其展示價值已然取代膜拜價值。

　　雖然本雅明承認時代變遷改變了藝術的價值觀，對於傳統藝術散發的光韻，依然有著不捨的懷想，然而藝術創作受時空影響，乃是整個藝術史興衰延異不可避免的現象。杜象的現成物改變了藝術的歷史，將通俗文化推向崇高的藝術殿堂，不僅是創作媒材的革新，同時也把藝術創作領域和時空概念推向多元。「新達達」和普普藝術家誤讀了杜象嘲諷式的現成物創作，如逢甘泉雨露般接納了它，又適逢二次戰後都市文明的繁榮富庶，年輕一代的藝術家，形成一股享樂風潮的大眾文化，這些通俗流行不但急智機巧、性感媚惑，更充斥著消費性，而與前人崇尚品味、講求純粹的理想形式背道而馳。至此通俗文化已近乎氾濫，「普普」的決堤更諭示了高藝術的重愴，「普普」明星安迪・沃荷可說是杜象之後，摧殘高藝術和致力通俗文化最鮮明且具爭議性的人物。安迪・沃荷結合攝影，重複使用大眾熟悉商品和影像符號，將原本俗不可耐的東西做為藝術來消化，並以商業連鎖操作方式販賣藝術品，藝術家也和藝術品一樣皆以商品廣告方式被行銷，連同美術館也不能免俗，美術館負責人已非單純的藝術學者，而是懂得商業管理的經營者。隨著時代的改變，藝術的品味、創作觀念，價值取向都在不斷地蛻變。

　　杜象的「現成物」創作，歷經普普、新達達、偶發、地景、觀念、新普普、新觀念、以及動態藝術、擬像權充、懷舊折衷和電子媒體等創作表現，幾乎成了一部新的藝術創作史，現成物的可複數性和傳統語意的化解，擴大了「普普」、「新達達」以降藝術的創作幅員。「通俗性」是其最大表徵，而其可複數的特質將作品從傳統解放出來，打破藝術自古以來獨一無二的特性，藝術作品的價值，不再是「原件」散發的「光韻」，而是作品「展出」所呈現的價值，人們不再以藝術品做為個人精神的寄託，而是展出時的互動關係。

　　然而即便「現成物」已改變了藝術創作觀念，社會上多數觀賞者，依然對於「現成物」的之所以成為藝術品抱持懷疑，或許從海德格對於「物」（ding）的分析來看「現成物」，得以洞察其中奧妙。為了體察藝術作品的本質，海德格設定藝術品皆有「物」的特性，而把「物」視為藝術品的低層結構，一般用具也是「物」，是高於「物」的東西，由於用具是手工產品，但又不具藝術品的自足性，因而介於「物」與「藝術品」之間；由於「現成物」乃源於工具特性的大眾產品，若按海德格對於「物」的判定，單純物件並不足以成為藝術品。然而海德格的但書是：藝術作品的本質是不能用呈現於眼前標記的總和來把握的。他同時表示：如果

[24] 本雅明從時空角度來描述「光韻」，他認為「光韻」意味著來自遙遠的感知，卻有一種貼切之感的獨一無二顯現。同上參閱 Walter Benjamin 著、王才勇譯，《攝影小史：機械複製時代的藝術作品》，第 55 頁。

沒有創造，藝術作品不可能形成；同樣的沒有注視，作品也不會發生作用。對於作品的注視，不是把人引向個別的體驗，而是使人移向從屬於作品中產生的真理。藝術即是（人）對真理作品的創造性注視，是創作與欣賞的統一。[25] 1913 年杜象提出《顛倒腳踏車輪》現成物之時，不管這件作品被看成藝術品也好，或視為工具性的「物」也罷，杜象選擇「現成物」堅持的即是一個「看」字，通過十五天的觀看而提出現成物。誠如海德格所言：沒有注視，作品不會發生作用，而藝術則是（人）對作品真理的創造性注視，是創作與欣賞的統一。[26]海德格有如在為杜象的「現成物選擇」做註解。然而對於杜象而言「現成物」的提出乃是一種剝離傳統看待事物的方式，現成物可以是藝術品，也可以是工藝品，他從不為這兩者區劃。然而儘管如此，以「物」的觀點來看待作品，依然沒有擺脫藝術作品的物質特性。

　　海德格乃更進一步為藝術的特質做說明，他認為：「詩」使得藝術具有真理特性。[27]然而要具備詩性，必先致力使其無用，亦即讓詩的解釋性消失，這乃是海德格認為處理詩性文字最困難之處。他說：使解釋化為烏有，不是因為詩表現了人的語言，而是因為它符合了存在的聲音。[28]換言之，藝術的特性乃在於它讓文字成了模擬語言，而不是溝通語言，文字符應了藝術之詩的存在特質。而海德格「詩」的無用論，不也正符合了杜象「現成物」去工具性的唯名論觀點，當現成物的工具性一旦被剝離，即擁有了自足特性，經由創造性選擇的陌生化注視過程，最後成就了杜象「無美感」、「無用」和「無理由」的藝術之境。

　　文字的詩意情境乃是杜象現成物突破以往，以及影響日後觀念藝術和解構性創作的主要因素，不論標題語言或現成物上書寫的文字，杜象總是有意地曲解或引用雙關文字，藉由隨機性的語音拼貼錯置，製造詩意的效果，成就現成物的自足性，而現成物之如《噴泉》等卑微的通俗物，也因這項轉化而成為美術館的座上賓。

　　杜象現成物觀念發展至今，首先是藝術品的物質性被逐漸消解，現成物的觀念在不斷延異擴張，從「具體物件」到「身體」，最後到創作的「行動過程」都成了「現成物」，而文字所賦予的「詩性」更成就了現成物成為藝術品。杜象把「觀看」視為藝術作品的特性，顯然即是海德格認為的藝術之真理特性，是人對真理作品的創造性注視，於此似乎又回到柏拉圖的理念世界，而這也正是杜象矛盾之處，選擇現成物所採取的「看」的態度，即隱涵杜象追求本質的企圖，而與其選擇對象和製造文字的隨機性全然矛盾。隨機性乃是杜象作品轉化的關鍵，現成物的結合，即是一種漫無計畫的隨緣觀念，杜象的創作從文字語言的錯置、現成物拼貼、以致西洋棋、輪盤賭皆隱涵偶發的隨機特質，其隨機性瓦解了既有形式邏輯、秩序和約定俗成的審美觀念，以一種不蓄意、意外的結合述說語意，將單獨、無關的物件匯

[25]　（日）今道有信等著、黃鄂譯註，《存在主義美學》，臺北，結構群，民 78，第 106 頁。

[26]　同上參閱（日）今道有信等著、黃鄂譯註，《存在主義美學》，第 106 頁。

[27]　同上參閱（日）今道有信等著、黃鄂譯註，《存在主義美學》，第 116 頁。

[28]　同上參閱（日）今道有信等著、黃鄂譯註，《存在主義美學》，第 116 頁。

聚成詩意離奇的效果，這乃是傳統具主題性、單一型態作品無法表達的，一種延異觀念的呈現。

　　至於杜象對現成物」的界定，即認為世間既有的存在物，像畫作、人體、景物、環境空間都是一種「現成物」，就像畫筆一樣，人們可以隨手取用成為創作媒材，這項觀念無形中延伸了當代創作的領域和媒介，而這些現成取材也成了偶發、表演、地景、空間裝置、懷舊權充等創作的「現成物」。然而對杜象而言，重要的不是藝術家使用了何種材料，而是「觀念」和「發現」，杜象選擇現成物，總是有意地化解原物意涵，就如同腳踏車的拼裝，即意味不同符象的結合，而其再現符象，已不再是對象物原有的真實，而是一種新生、奇異或幽默的語意，那是無意中發現的趣味，也是轉化現成物的關鍵所在，是隨機的解構觀念轉化了現成物。在杜象的《綠盒子》筆記裡，也曾紀錄他對「超物理」瞬間觀念的發現，並因而發展出《大玻璃》N 度空間的投射創作，這項直覺性的觀念和發現，甚而影響了 1980 年代以後電子影音雕塑的呈現，也讓當代藝術通過電視、網路的傳達，成就了無國界、無距離的藝術瞬間呈現。而杜象對於創作「觀念」的倡言，無形中也讓藝術導向「創作過程」和「觀念化」的非物質呈現。

二、現成物與藝術之名

　　柏拉圖曾說過：「伺奉謬司者理當愛美。」[29]其後兩千年亞爾柏蒂（L. B. Alberti）則要求：作品的一切都得朝向獨一無二的「美」集中。[30]而自古典主義以降，流傳的藝術定義總與「美」相互連結。從廣義定義來看，藝術被認為是人類有意的活動，其目的在製造「美的產物」成就美的價值。然而「美」乃是一歧異的概念，它或許表示一種快感、一種美感經驗。也可能表示均衡、對比、統一或合諧。若從狹義定義來看，藝術可以是一種模仿，它可能是現實的再造，也可能是一種情感的表現，意味著心靈的陳述，同樣的它也可以是一種形式的創造。過去人們也曾經試圖為藝術建立一個周全的概念或定義，然而隨著時代的變遷，定義也隨之面臨挑戰。美國美學家威茨（M.Weitz）即表示：「要想提出任何必要且充足的藝術標準乃是不可能的；任何藝術理論，皆是邏輯上的不可能，不只是實際上難以達成。」[31]

　　威茨從創作的角度來看藝術，深深體會藝術的條件不應被規範，否則將抑制藝術的創造性，至於認定藝術是模擬再現或具有真實定義的見解，則被看成是一種錯誤的臆測。因為藝術的東西，向來具有多重性格，不同時代、文化、社會和創作動機，將孕育出不同的藝術，

[29] Wfadysfaw. Tatarkiewicz 著、劉文潭譯，《西洋六大美學理念史》（A History of Six Ideas），臺北，丹青圖書，1980，第 37 頁。

[30] 同上參閱 Wfadysfaw. Tatarkiewicz 著、劉文潭譯，《西洋六大美學理念史》，第 37 頁。

[31] 參閱 Wfadysfaw. Tatarkiewicz 著、劉文潭譯，《西洋六大美學理念史》，第 45 頁。

滿足不同的功能和需求，寫實主義者要求它能夠讓人記起真實的存在，浪漫主義者期待它激起靈魂的熱情，充滿幻象的藝術家則希望它開啟一扇通往幻想國度的窗櫺。或許我們可以說「藝術是一種遊戲」，像康德（Kant, 1724-1804）、席勒（Schiller, 1759-1805）所提；又或者是克羅齊（Croce, 1866-1952）的「藝術是一種直覺」；托爾斯泰（Leo Tolstoy, 1828-1910）的「藝術是情感的表現」；亦或福萊（Roger Fry, 1886-1934）、貝爾（Clive Bell, 1881-）認為的「審美情感乃是一種關於形式的情感。」福萊甚而武斷的表示：「凡屬把重要性歸之於畫題的人，沒有一個算是真正瞭解繪畫藝術。」[32]這段話有如指著杜象鼻子，毫不留情地數落他的「現成物」創作的標題指向。因此從創作意圖來看，傳統表現或者起於造形靈感、情感表現或基於現實的再現，若從觀賞者的角度來看，則可能起於作品產生的愉悅或美感效應，而以標題做為訴求乃是不被認同的。

　　然而難道藝術就是模仿，就是形式構成，或只是純粹的表現，顯然在邊變中藝術的定義和概念已無法滿足新的創作理念，前衛藝術家起而顛覆傳統創作，改變了藝術既有的規範；傳統藝術自來即致力美好事物的表現，作品講求原理、成規和品味，然而居於傳統主流的寫實性藝術，其力求克服的難題，隨著照相科學的發明，寫實模擬幾乎已喪失其意義，因此，即便仍有藝術家力圖與相機抗衡，然而多半的畫家，已不再鍾情於寫實性的模仿，而轉向變形表現，或非具體的抽象藝術。史學家湯恩比（Arnold J. Toynbee）則把現代藝術的反傳統現象，視為一種精神的轉變，他如此表示：「揚棄西方的大傳統趨勢不是一種技術無能的無意識投降，而是要將逐漸失寵於新生代的風格拋棄，因為這一代年輕人已終止學習傳統的西方美感，把壟罩著先人的那些前輩大師逐出我們的靈魂之外；……這種美學品味的革命性不在技術上的改變，主要是精神上的轉變，它拒絕我們自己的西方藝術傳統，把美學機能簡化至空洞貧乏之境，以至抓住一些原始藝術便當是上天賜與一般，這如同像世人坦承我們已失去精神上與生俱來的權利，揭示了西方文明精神崩潰的後果。」[33]做為一個傲人文化的英國後裔子民，湯恩比顯然不忍見到來自非洲殖民地的野蠻文化取代西方的大傳統，它意味著西方文明的沒落。而李文（Harry Levin）則認為：「變形」乃出於風格的需求，是在否定古老傳統而產生的新秩序。[34]他依然把立體主義和野獸派引用原始藝術的變形方式，視為現代藝術的一種風格呈現。而阿多諾站在否定美學的立場，則認為藝術是通過現實經驗的否定而存在，他的反現實理論即認為逆向操作的作品乃具有批判社會的功能，沒有一件藝術作品的真實不伴隨具體否定的。詩人藍波在《動詞的鍊金術》（Alchimie du verbe）裡表達前衛創作的企圖，他如此表示：把老舊、熟悉的藝術掏空，渴求新穎、奇

[32]　參閱劉文潭著，《現代美學》，臺北，臺灣商務印書館，民61，第127頁。

[33]　Renato Poggioli 著、張心龍譯，《前衛藝術的理論（Teoria del l'arte d'avanguardia）》，臺北，遠流，民81，第141-142頁。

[34]　同上參閱 Renato Poggioli 著、張心龍譯，《前衛藝術的理論》，第142頁。

怪與艱澀的藝術。[35]此外法國生率藝術家杜布菲（Dubuffet）也說過：「藝術的本質便是新奇，關於藝術的見解也同樣應是新奇的，唯一對藝術有利的系統便是永遠不斷的革新。」[36]於此，前衛藝術已成為反藝術的標籤，法國藝術理論家莫雷（A. Moles）即表示：「反叛的藝術已經變成了一種專業。」[37]杜布菲甚而認為文化有害藝術、文化窒息每個人，特別是藝術家。

　　向來藝術的孕育乃是與文化俱時成長，然而杜布菲的驚人之語，不由得令人深思；塞德梅爾（H. Sedlmayr）曾經對現代藝術提出看法，他表示：「這個時代的藝術，顯示出一種對於低級生活的機能、原始、無稽、荒謬的形式，和對性的褻瀆以及人體解剖的偏好，超出這些便再也沒什麼能力了。」[38]這乃是兩個極端的看法，站在創作者的個人立場，杜布菲對文化的開革，顯然基於對傳統因襲的厭惡，然而沒有傳統的對立面，那麼他那童稚、率真、毫無技巧、不講求美感的作品，再也顯現不出清新感。相對於塞德梅爾從傳統對立面來看藝術，把通俗反諷、戲謔、原始、非預期、性表現、非形而上或不具神聖特質的作品視為無稽、荒謬，並將之排擠於藝術之外，則顯有固步自封之嫌。也因此杜象的「現成物」創作，自《噴泉》以來即便受到布賀東等人驚異的讚嘆，相對的也受到傳統擁護者的質疑和批判，誠如福來所宣稱的：「凡屬把重要性歸之於畫題的人，沒有一個算是真正瞭解繪畫藝術！因為善感繪畫形式語言的人，只管『如何』表現，而不管表現『什麼』。」[39]福萊從繪畫形式表現來看藝術，全然否定標題的作用，只在乎繪畫如何表現，無視於藝術表現什麼，以什麼方式、用什麼觀念來表達。顯然前衛主義之後，藝術見解倍極分歧，舊有的規範條件已不能勝任新的創作理念，杜象的「繪畫死亡」即便並不全然否定仰賴視網膜的繪畫藝術，然而「現成物」觀念的提出，卻意指藝術創作不純粹只是「如何」表現，同時也再度拋出了「什麼」是藝術，藝術表現「什麼」的問題。

　　在傳統意義中，藝術不單只是藝術家藉由靈感的創造，它的必然條件是藝術家「製作的產品」，像繪畫、雕刻、建築……等，藝術與「製作」和「藝術品」成為不可分割的連體。杜象「現成物」的提出，首先受到質疑的即是「製作」的問題，以及「現成物」能否稱為藝術品，其次則是「美感」的認定。我們曾經在前面章節提出「現成物」藝術觀念的辨證，而「現成物」則正如其名，乃是現成對象的提出。杜象對於提出這項觀念的辯解是：任何創作使用的材料都是一種「現成物」，就像彩繪顏料，雕塑的木材、泥土、金屬板……哪一種不是現成物。而他的「協助現成物」即是利用舊有海報、腳踏車輪，鳥籠、瓷器……等現成物為媒材，略施加工或簽名，並賦予短短的標題，通過圖畫唯名論的觀念，消解現成物的器用

[35] 同上參閱 Renato Poggioli 著、張心龍譯，《前衛藝術的理論》，第 143 頁。

[36] 參閱 Wfadysfaw. Tatarkiewicz 著、劉文潭譯，《西洋六大美學理念史》，第 59 頁。

[37] 原文：L'art de revolte est devenu profession. 同上參閱 Wfadysfaw. Tatarkiewicz 著、劉文潭譯，《西洋六大美學理念史》，第 59 頁。

[38] 參閱 Wfadysfaw. Tatarkiewicz 著、劉文潭譯，《西洋六大美學理念史》，第 60 頁。

[39] 原文：All depends on "how" it is presented, nothing on "what".參閱劉文潭著，《現代美學》，第 127 頁。

概念，從此改變原物意涵，重新賦予作品生命。至於「現成物」是不是「藝術品」？杜象乃採自由心證的方式，原先之所以稱為「現成物」即不意和任何藝術名辭有何糾葛，然而「現成物」的提出的確深具哲性思維，是對藝術創作反思沉潛的無意識呈現。

這項現成物觀念的提出，改變了西方500多年以來的創作模式，藝術不再只是繪畫、雕塑和建築，對於藝術創作者而言，生活中的創作媒材皆觸手可得，「現成物」則從身邊的小東西，延伸到身體、建築空間，甚至大山大水。人們不再是畫山畫水，而是直接去裝置山水，並將創作引向「觀念性」的發展，無形中亦成就了「觀念藝術」，從此創作不再只是具有三度空間的作品，創作過程往往遠超於作品價值，像克萊恩的「空」的感知，甚而沒有留存任何作品，若真要提出作品，那也只有一些紀錄的速寫或照片，觀念藝術同時也預示傳統技巧性的物質製作已和我們相去漸遠。莫雷曾經寫道：「如今不再有藝術作品，有的只是藝術的情境。」[40]而另一位法國理論家雷馬利（T Leymarie）則表示：「那稱得上舉足輕重的乃是藝術創作的作用，而不是藝術的產物，那些圍繞在我們四周的藝術產物，已多到令人難以消受。」[41]顯然沒有產品的藝術，已成為這個時代藝術的特質之一。事實上顛覆藝術品的存在，同樣也消解了藝術家的威權，質疑博物館的作用，而觀賞者參與的功能作用亦非創作者所能預期。杜象曾表示對藝術價值的懷疑，認為沒有人類的發明，藝術根本不存在，人們原本可以過著沒有藝術品、沒有美術館的生活，因為藝術並非生理的需要，它依附於品味。而博物館的展品，像剛果木匙或原始宗教神物，當初並非為了給人欣賞而製作。杜象說：「這些神物乃是為宗教目的而作，『藝術』之名是我們賦予它的，對於剛果土著而言，這個字（藝術）根本不存在。我們為了滿足自己，為了自己特有用途而創造，有點像是自瀆的行為，我極不相信藝術的基本角色，人們可以製造一個拒絕藝術的社會；俄國人以前做的就離此不遠。」[42]杜象認真的表示「拒絕藝術」乃是件值得深思的問題，藝術原本只是無意形成，於今成為藝術家刻意的製造的東西，實已遠離當初製作本意。試想遠古的拉斯克洞窟（The caves at Lascaux）壁畫，在極盡隱密地方被發現，創作者難道是為展示而作，然而藝術品卻在那兒被創造出來，設想如果沒有藝術家的創作，人們不也依然高歌，依然模仿，依然在石壁上塗鴉！然而杜象最後不再堅持他的「拒絕藝術」觀念，而在皮耶賀・卡邦那的訪談中表示：「由於國與國之間的交往太頻繁了，於今拒絕藝術的想法已不可能實現。」[43]杜象晚年不再堅持，顯然已感受到自足性生活理想無法實現，於今許多科技、環境經濟或生活文化等問題已是全球共同的問題，就像我們無法拒絕核能發電一樣的無奈。

[40] 原文：Il n'y a plus d'œuvres d'art, il y a des situations artistiques. 參閱 Wfadysfaw. Tatarkiewicz 著、劉文潭譯，《西洋六大美學理念史》，第 63 頁。

[41] 同上參閱 Wfadysfaw. Tatarkiewicz 著、劉文潭譯，《西洋六大美學理念史》，第 63 頁。

[42] Claude Bonnefoy: *Marcel Duchamp Ingénieur du Temps Perdu*, op, cit., p.175.

[43] Claude Bonnefoy, Ibid.

　　杜象以小便壺、晾瓶架和畫上鬍鬚的蒙娜‧麗莎表達他對藝術的戲謔和嘲弄，也曾質疑繪畫與雕塑的表達方式，認為既然經由繪畫和雕塑得以呈現藝術的真實，何不直接提出現成物更能表達對象的真實！而現成物做為藝術品同樣引來觀者的質疑，《噴泉》這件惡名昭彰的現成物至今依然被提出批判，而現成物的可複製特性同樣引來矛盾和困擾，人們質疑相同的東西何來不同的身分？既是小便壺，何以是藝術品？而《L.H.O.O.Q.》之破壞偶像蒙娜‧麗莎的行為，實已觸及藝術的本體論，而非單純美感品味的問題。美國哲學家丹投（Arthur C. Danto, 1924-）即表示：「藝術之所以成為藝術乃由於它被看成是藝術，以及被置於藝術的脈絡之中」。[44]換言之當你以藝術的方式去處理它、觀賞它、理解它，那它就是藝術。杜象通過「圖畫唯名論」的觀點來看待《噴泉》，唯名論的觀念即認為：總類通名與集合名詞並無與之相應的客觀存在。[45]換言之「尿壺」也好，「噴泉」也行，不過是標籤罷了，杜象以「噴泉」取代「尿壺」，視其為象徵亦可，實即為取消「名實相應」的僵化視覺圖像。然而取消「尿壺」之名，是否即能滿足「現成物」成為藝術品的條件？顯然杜象並未強加藝術之名於現成物上，而他賦予現成物的標題，本意雖為滿足自己使用頭韻的興趣，卻也因此將觀者引入文學的領域。然此時文字也已非敘述性的文字，通過新的標題和觀點，現成物脫離原有軌道，喪失其器用功能，而重新開啟生命，不知不覺中已轉變了身分。

　　杜象將文字導引入視覺藝術之中，迫使文字與異質性的物質對象結合，無形中已推翻了傳統閱讀和藝術的思維模式，再度引出藝術本體論的問題，而部分藝術家受其影響專注於「觀念」的思考，亦導引藝術走向觀念性創作的途徑。西方美學自柏拉圖以降即與哲學難解難分，哲學家丹投從觀念性創作來理解藝術則有所感悟，他說：藝術如同哲學，當它以自己方式前進，必能走到很遠的地方，然而一旦轉入哲學，藝術就到了一個盡頭。[46] 1970 年代的觀念藝術家，最後則把藝術還原為「觀念」，此時的創作甚而能夠包容完全沒有具體作品的創作行為。這就如同蒙特里安（Mondrian）最後把色彩形式發展到絕對的紅、黃、青，以及垂直和水平黑白線條架構的分隔，表現他的純粹結構性意識，以聚斂性的思考將繪畫引向一個絕對的方向，1960 年代的「最低限藝術」（Minimal Art）也具此種純粹的觀念意向。

　　杜象在提出繪畫死亡的觀念之後，曾企圖拋棄所有邏輯形式、美學、好壞品味和習性，他的「現成物」觀念可說是從「零」開始，其隨機的選擇與組合即是在擺脫既有形式規範，而其選擇現成物的態度，乃是將個人置身於陌生化情境之中，以一種視覺的冷漠重新看待對象、重新感知、重新建立新的關係，就如同「小便池」的再發現。而「現成物」觀念的提出也使得任何對象、任何方式都可能成為藝術，藝術就在街頭，隨處可見。就像 1960 年代的「弗拉克斯」表演藝術，這些創作者藉著表演形式展現一個新的生命體會，一個開始，他們

[44]　Tony Godfrey: *Conceptual Art*, London: Phaidon Press, 1998, p.96.

[45]　Cloria Moure: *Marcel Duchamp*,London: Thames and Hudson, 1988, p.83.

[46]　Tony Godfrey: *Conceptual Art*, op.cit. p97.

將「身體的行動」當成創作的「現成物」。「弗拉克斯」對於創作行動的投注，可說是無形式自發創作觀念的極至，就如同它的名稱「弗拉克斯」一樣沒有確定的意義，若真要表示意義，或許可以說它是「恆變」或「混淆」的，同時也由於這個不具確定意義，引來「什麼可以是藝術」的問題。

第三節　偶然性與杜象符號

一、隨機——藝術原始魔力的再現

自杜象現成物提出之後，藝術創作不再是追求物質成果，「觀念」扮演了重要角色，現成物通過「選擇」而呈現新的創作觀，杜象即聲言：「人人有選擇萬物成就藝術品之可能。」[47]通過現成物的選擇，企圖改變藝術現狀，賦予創作更大的自由。創作者在完全不受束縛的情境底下，呈現一種無關心的，因偶然飄落產生的自由，也因此杜象的選擇乃是一種隨機的自由心證，就如同在《不快樂的現成物》裡，由風來選擇書頁的自由與無心，又如《顛倒腳踏車輪》的戲作，或自空中落下了的《三個終止計量器》……等創作，無不源自隨機特質。杜象選擇現成物的自由心證猶如沙特（J.P. Sartre）所言：「人不受任何本質所約定，人是在完全自由的一瞬間選擇自己。」[48]換言之，人是在自由中選擇價值，西方自笛卡爾之後，人們自他的方法論找到到了真理、上帝，即認為世界的一切，皆可以理性來解釋，卻忽略了生活的可變性，而「隨機」打破了世界僵化的看法，讓人們見識到世界並非全然理性、有意義、規範和呈現意識，而可能存在非理性、非意義、偶然的和無意識的現象。

機緣性（chance）乃是達達主義藝術家的核心經驗，也是一種新的創作刺激，猶如「達達」一詞即是在翻閱字典中偶然找出的疊聲字，「達達」就像從每個人嘴裡說出的聲音一樣，由於它的不具意義，不經大腦思索，也與藝術毫無關聯而雀屏中選。杜象的反傳統、反邏輯、反美以及反藝術，甚而最後標榜無藝術，「隨緣」乃是其創作的必然可能。與杜象同時的藝術家阿爾普（Jean Arp, 1887-1966），也是運用機緣性實驗的一位創作者，阿爾普曾將撕碎的紙片自空中落下，並依其隨機樣式排列黏貼成作品。而隨機性創作的出發點並無特定意義，

[47] David Piper and Philip Rawson: *The Illustrated Library of Art History Appreciation and Tradition,* New York, Portland House, 1986, P.632. 中文版：佳慶編輯部編，《新的地平線》（*New Horizons*）佳慶藝術圖書館（第三冊），臺北，佳慶文化，民 73，第 168 頁。

[48] 參閱（日）今道有信等著、黃鄂譯註，《存在主義美學》，第 18 頁。

它乃出於全然自發的自由創作表現，也是「達達」反理性、反秩序的必然結果，然其作品自由活潑的表現性和流暢感，卻是刻意經營者無法企及。也因此漢斯・里克特（Hans Richeter）表示：「隨機的另一個目的，是想再現藝術品原始的魔力和直接性。」[49]里克特認為這是雷辛（Lessing）、溫克爾曼（J.J. Winckleman）以及哥德古典主義之後失去的東西。尤其溫克爾曼：他鄙視「民間藝術」，唾棄「粗魯的自然」。藝術方面講求：美的明晰性、明確具體而堅持理性，強調個別事物之具體形象的重要。[50]而通俗現成物的隨機性創作，顯然與古典主義講求的完美靜穆和對客觀形象的追求背道而馳，然而「隨機」卻讓人們再度喚回原始的率真，而它的反邏輯、反理性，則呈現了另一個「非因果」、「無法則」的新論點，讓人有耳目一新之感。

杜象的反邏輯、反理性、不具意義和不講品味的隨緣創作，即呈顯了他對世界的新看法：如玻璃的透明性、九個隨機發射的顏料痕跡、灰塵的孳生，以及「灌裝機運」盒子中所裝藏的經由三條棉線隨機掉落所製作的記量尺。杜象似乎永遠在作品無止境的變化中試圖找尋它的可能性，他曾不厭其煩地將意外碎裂的《大玻璃》重新黏合，為的是追求那份偶然，這個意外的破裂卻為上下兩段玻璃帶來聯繫和轉換，杜象並試圖定著玻璃上的灰塵，將偶然灑落的塵土留存，既是一種無關心的選擇也是對瞬間變化之偶然性的隨機掌握。對他來說消除品味因循、破除藝術舊有陳規，和避開內容詮釋最有效的方法即是「隨機」，它讓傳統積習和美學觀蕩然無存。

1921 年杜象的《為什麼不打噴嚏》的隨機性拼裝，成為超現實物體拼裝的先聲，作品中鳥籠裡置放的白色大理石，極易讓人產生方糖的幻覺，加上毫無關係的溫度計和墨魚骨的隨機組合，致使原有意義全然喪失，而其偶然性的拼奏結合則激發了全新的想像。布賀東曾對此種創作方式給予高度評價，他說：「外界物體一旦和他日常環境斷絕了關係，組成這個物體的各個部份，在某種層面已獲得解放，進而和其他元素組成全新的關係，以此擺脫現實原則，其結果乃是更接近真實──一種關係概念的混亂。」[51]超現實主義受杜象和達達主義的啟發，而呈現新的創作風貌，多半超現實主義者喜愛拼裝物體，經由不同物體對象的結合，馳騁於潛意識夢境的探索，無形中也讓作品產生一種偏離現實的詩意。其中猶以自動運作論（Automatism）受之於隨機性影響最深，藝術家馬松（Masson）即以細砂做肌里，運用滴流的方式流串於畫布，藉以觸發想像。馬克思・恩斯特（Max Ernst, 1891-1976）即以「磨擦」（forttage）或藤印（decalcomania）等偶然性技法激發創作靈感，用以求得暗示性的意象或

[49] Hans RicheterL: *Dada Art and Anti-art*, New York and Toronto Oxford University, Thames and Hudson, 1978reprinted, p.59.

[50] 參閱 J.J. Winckleman 著、邱大箴譯，《論古代藝術》，北京，中國人民大學，1989，第 13 頁。

[51] 布賀東，《超現實主義和繪畫》，第 90 頁。參閱柳鳴九主編，《未來主義，超現實主義，魔幻現實主義》，臺北，淑馨，1990，第 158-159 頁。

趣味，他說：「我在那裏發現了一些性質南轅北轍東西的組合，正是這種荒謬的組合，令我產生一種來自幻想的緊張感，我開始天馬行空的聯想，產生的幻象矛盾百出，……這些幻象的停留和快速顯現都與愛的回憶以及半睡半醒的夢境相合。」[52]恩斯特從自動性技法中體會了偶然性而引來詩意聯想，而這項技法更觸發了 1940 年代美國興起的抽象表現主義，藝術家帕洛克（Pollock）即以「潑」、「灑」、「滴」、「流」等方式取代圖繪，產生如織網般綿密而富張力的繪畫，其後的表演藝術、偶發、身體藝術、集合藝術、串聯繪畫等創作形式無不受此「隨機」觀念影響。

此外「達達」主義詩人查拉（Tzara）則通過文字的隨機拼貼組合製造詩意，他將報紙文字剪成小片，每片不超過一個字，再將紙片置於袋中，隨機灑落，並將散落的紙片重新組合，這些重新排列的片語隻字，無形中亦構成無數的圖形或文字組合，創造了千百種的新詩。在語言方面超現實主義的革命不若「達達」主義那樣去觸動語法和語音，而是以文字本身及其產生的意象聯想下功夫，就像馬格・麗特（René Magritte）的《這不是一只煙斗》（Ceci n'est pas une pipe）畫作，即是使用唯名論圖像謬誤相對應的文字表現：畫面上出現了一只煙斗，而文字卻告訴你「這不是一只煙斗」。[53]文字中有意將對立或不相干物象以圖畫或文字結合，造成非邏輯的突兀或荒謬效果，超現實主義乃試圖以此做為解放思想的手段。

二、偶然與象徵主義詩人

杜象那些隨機性的語言乃以音韻、戲謔、嘲諷方式來表現「詩意的」（poétique），至於什麼是他所說的「詩意的文字」？杜象曾經強烈地表達對「存有」這類哲學性語言的厭惡，並認為那是人類杜撰的文字，就像「上帝」也是人類杜撰的概念一樣。他說：「（存有）不，一點兒也不詩意，這是一個基本概念，在現實裡完全不存在（existence），我是如此地無法肯認，但人們卻堅信它，從來沒人思索過：不相信『我在』（Je suis）這個字！不是嗎？」[54]杜象同時表示詩意的文字，它意味著文字的顛倒說法或扭曲，像半諧音的雙關語或富於疊韻的文字遊戲，並對自己使用「玻璃的延宕」（le retard en verre）這類新文字取代舊有稱呼「玻璃的繪畫」感到滿意。他說：「我喜歡這些詩意的文字，我要賦予『延宕』（retard）一個連我都無法解釋的詩意，以避免使用『玻璃圖畫』（un tableau en verre）、『玻璃素描』（un dessin en verre）或畫在玻璃上的東西。……『延宕』就像我發現的一個詞彙，這是真正的詩意，沒有

[52] 參閱 Henri Béhar et Michel Carassou 著，陳聖生譯，《達達：一部反叛的歷史》（Dada : Histoire d'une subversion），桂林，廣西師大出版社，2003，第 111 頁。原書參閱 Max Earnst，《馬克思・恩斯特文集（Écritures）》，Paris，Gallimard，1970，第 258 頁。

[53] 參閱 James Harkness translated and edited: *This is not a Pipe,* University of California, 1984, pp.15-18.

[54] Claude Bonnefoy:*Marcel Duchamp Ingénieur du Temps Perdu*, op, cit., p.156.

文字比這還要馬拉梅（mallarméen）了！」[55]同樣的，在《甚至，新娘被它的漢子們剝得精光》標題中的副詞：「甚至」（même），也是不具意義的文字，它和畫題一點兒關係也沒有，加上逗點和「甚至」，只為表現副詞性最美的一面，這些反含意（anti-sens）的詩意文字讓杜象感到興奮。

　　杜象承認自己看了《非洲印象》舞臺劇之後，深受雷蒙・胡塞勒（Raymond Roussel）的影響。胡塞勒對語言的挑戰，激發了他在創作上的突破。杜象認為胡塞勒脫離傳統語言的慣用方式，已具有藍波（Rimbaud）甚至是馬拉梅（Mallarmé）的革命性，那已不再是象徵主義了。拉弗歌（Jules Loforque）也是杜象喜愛的詩人，拉弗歌在作品表現上極力創造新字，他推開邏輯，使用對比，不再講求韻律，可說是印象主義自由詩的先導，可惜英年早逝，27歲即揮別塵世，他在《道德傳奇》中詩意的幽默感也深深吸引了杜象，杜象甚至表示《道德傳奇》如同象徵主義的出口。

　　19世紀末象徵主義產生於歐洲，並以法蘭西為代表，象徵主義詩人典型，不是退化的都市流浪者即是過著如貴族生活的浪人，像波特萊爾（Charles Pierre Baudelaire）、魏倫（Paul Veraine）、藍波和馬拉梅，杜象憶起自己1929年處在美國經濟大蕭條的那段日子，倒也過得與這些詩人有幾分神似，他不知道自己是怎麼過來的，他從未有過薪水，生活卻有點鍍金、奢侈，像波西米亞式地過日子。在杜象身上似乎可以嗅出波特萊爾那愛上虛無、傲笑人生、蓄意嘲諷、對宗教叛逆的特質，藍波和魏倫則是另一種類型，他們的作品往往帶有對日趨崩潰社會的暗示。藍波17歲的《觀看者的信》（Lettres du Voyant）已能使自己成為觀看者，而意識到詩中有意的錯亂。而在《醉舟》（Le Bateau ivre）裡，更充分地顯現聲音與視覺物質的抽象混合。在他提為《母音》（Voyelles）的十四行小曲中，特「A 黑、E 白、I 紅、U 綠、O 藍」[56]文字中，將 "A"、"E"、"I"、"U"、"O" 五個母音字母對應於不同顏色及其象徵的對象，如詩中寫道："A" 黑，"E" 白，"I" 紅，"U" 綠，"O" 藍：母音，終有一天我要說破你們的來歷："A"，圍著腐臭的垃圾嗡嗡不已，蒼蠅緊裹在身上的黑絨背心，……；"I"，殷紅，咳出的鮮血，美人嗔怒中，或頻飲罰酒時朱唇浮動的笑意。[57]詩中結合聲音和色彩意象，呈現神祕、隱喻和奇妙的意境，營造出一種視覺、聽覺和嗅覺等感知交相轉換的閃爍和錯亂。而馬拉梅則以另一方式營造隨機性的表現，他將排字樣式結合聲音，從詩中文字的粗細大小及其排列組合，做為口頭朗誦之音調與節奏的參考，對他而言一首詩即是一曲交響樂，1897年他發表的〈骰子一擲永不能消除偶然〉（Un coup de désjamais n'abolira le hasard.）[58]全詩顯現了詩的神祕不可解，文字有如交響詩的非邏輯排列和無意義，如同拋向

[55] Claude Bonnefoy: *Marcel Duchamp Ingénieur du Temps Perdu*, op, cit., p.67.

[56] Charles-Pierre Baudelaire 等著、莫渝編譯，《法國十九世紀詩選》，臺北，志文，民65，第195頁。

[57] 劉象愚選編，《現代主義文學作品選》，北京，高等教育出版社，2002，第45頁。

[58] 同上參閱劉象愚選編，《現代主義文學作品選》，第17-38頁。

虛空的骰子，聽不見聲音，也不知即將到來的偶然是什麼，讓人有如置身夢幻難辨真假。馬拉梅粉碎文法章句結構的排列方式，無疑的是一種自由詩的寫作方式。杜象曾經表示對馬拉梅和藍波的喜愛，他說：「我很喜歡馬拉梅，意義上他比藍波簡潔，但這讓暸解他作品的人，可能覺得未免太簡單了。這個印象主義和秀拉（Seuret）同屬一個時期，當我還不甚了解他時，對於認識『聲音詩』便極感興趣，那是一個可聽到的詩意。他吸引我的不是簡單的韻文或思維架構，藍波也是，終究是個印象主義者！」[59]杜象的「首音誤置」和「雙關語」的文字遊戲顯然即來自這種對聲音的靈感。拉弗哥、馬拉梅和藍波在文字音韻的自由化，對形式邏輯的轉變，以及視覺、聽覺的交織閃現，顯然給予杜象的隨機性文字拼貼極大暗示。雖然在生命形態上杜象倒有幾分波特萊爾的波西米亞式浪漫，對清規戒律的嘲諷，對美麗事物的揶揄，和情感隱喻曖昧的表現，然而印象主義詩人對文字的非邏輯形式拼貼，和因偶然的結合而產生的新奇、荒謬怪誕，乃是促成杜象隨機性創作的契機，誠如恩斯特所言：「我們可以將拼貼（collage）解釋為二種或多種異質元素的煉金術複合體，以期獲得它們偶然的對應，這種相對性誠如藍波所言，乃是以一顆執志的靈敏愛心，導致它刻意的混亂或處處不合常軌。再不就是以無目的或有心的意外來達到它的效果。」[60]對於杜象而言，最令人振奮的創作，即是經由這種有意的偶然引來詩意，而超現實主義藝術家恩斯特，同樣通過藍波文字偏離常軌的靈感，製造他新奇怪誕的無意識之作。

三、真理是被創造的

美國學者理查德‧羅蒂（Richard Rorty）在他的〈偶然的語言〉篇章，開章名義就以「真理是被製造出來，而不是被發現的。」[61]點出法國大革命之後整個社會制度系譜以及關係語彙的改變，這個觀念大約兩百年前就開始糾纏著歐洲人的想像。大革命之後烏托邦的政治主義者便將上帝意志和人性問題暫時擱置，夢想創造一前所未有的世界，浪漫主義詩人則告訴世人藝術不再模仿，它乃是藝術家的自我創造，詩人們要求藝術在文化中須占有哲學和宗教於傳統中的份量，並獲取自啟蒙運動之後如同科學所居的地位。這兩股勢力乃形成新的文化取向，他們認為賦予個人生命或社會意義乃是藝術和社會的問題，而非取決於宗教、哲學和科學，其結果則導致哲學內部的分裂。哲學家因忠於啟蒙而認同科學，他們甚而認為自啟蒙以來，科學與宗教以及理性與非理性的戰爭仍方興未艾，理性主義只不過將戰火延伸到另一

[59] Claude Bonnefoy: *Marcel Duchamp Ingénieur du Temps Perdu*, op.cit., pp.183-184.

[60] 參閱王哲雄，〈「達達」的寰宇〉《歷史‧神話‧影響：「達達」國際研討會論文集》，臺北市立美術館，民77，第78頁。

[61] Richard Rorty 著、徐文瑞譯，《偶然、反諷與團結》（Contingency, Iron, and Solidarity），北京，商務印書館，2005，第11頁。

股文化潮流罷了，而這股文化力量則相信「真理是被製造，而不是發現的」，然而：信奉科學的哲學家則堅信自然科學的「發現真理」而「不是創造真理」；認為「創造真理」的說法只是從「隱喻」的觀點來看哲學，他們深信在藝術和烏托邦政治領域，「真理」無法立足。[62]另一類哲學家雖然相信科學能夠發現真相、描述事實，卻認為不能將任何描述視為世界的本然，因而否認再現真理的觀念意義。觀念論者曾試圖釐清人類之所以採納「創造真理」而非「發現真理」的意義，康德也曾通過現象世界將科學視為第二真理，即現象世界的真理。至黑格爾也都力圖找尋真理的存在，康德和黑格爾甚至願意將經驗世界視為被創造的世界，把物質世界也視為心靈所構造，然而由於心物二元的觀念，最後依然無功而返，對他們而言心靈層次的真理仍只是被發現的，而無法是一全然的被創造。同樣的觀念論者也反對：「心靈或物質以及自我或世界具有一個有待被表現（be expressed），或者被再現（be represented）的內在本性。」[63]觀念論者這個反對事物有待被表現或者被再現的內在本性看法，事實上乃源於該內在本性的被動性所致。當代學者從語言學著手則突破這項觀點，認為沒有言語就沒有真理，言語是人類語言的重要元素，而語言即是人類創造的東西，也因此只有人類對世界的描述才可能產生真假，同樣的只有人類心靈願意和世界產生互動，真理方才存在。換言之「真理乃是人類創造出來的」，當我們不再企圖將「真理」一義擴大──把真理視為深奧的事情，不再將它和「上帝」觀念等同起來，那麼一切終將改觀。

舊時代的觀念認為「真理就在那裡」，和世界一樣，世界乃是一個存有對象所創造，「世界就在那裡」，它乃自行構成一套語彙，就像「存有」就像「形而上」。而我們從杜象的言談和創作，顯然已嗅出法國大革命以來文化變動的端倪，20世紀初前衛藝術家乃將「真理是被製造出來」的觀念引致高潮。當杜象被問起「上帝」這個觀念時，似乎顯得有些不耐，他答道：「上帝是人類所創造的。」[64]對杜象而言，這類形而上的問題實已不存在，無奈它卻一再被提及，杜象若有所感的表示：那就像套套邏輯（tautology）一樣。意味著一個簡單定理即便被推演到複雜定理，其結果還是原來簡單的定理，就如同「形而上學」雖一再被引伸討論，依然沒有突破原有意義，「宗教」亦復如此，杜象並不想再多談，除了黑咖啡還讓他有感覺，一切都是套套邏輯。顯然自浪漫主義之後「真理是被製造出來」的觀念已逐漸發酵，前衛藝術創作者在虛無主義籠罩下，自然無法相信一切，不相信「存有」，對「形而上質疑。由於傳統語言固有的判準，導致哲學走向「絕對」與「相信」，前衛藝術家的反邏輯思維，已逐漸自判准支配語言（criteriongoverned sentences）步向語言遊戲。杜象經常以戲謔嘲諷的態度面對嚴肅事情，他甚至不相信任何立場，他說：「『相信』（croyance）這個字也是個錯字，就像『裁斷』（jugement）這個字一樣，而世界卻賴以為基石，那是非常可怕的，將來的月球不

[62]　同上參閱 Richard Rorty 著、徐文瑞譯，《偶然、反諷與團結》，第 12 頁。
[63]　同上參閱 Richard Rorty 著、徐文瑞譯，《偶然、反諷與團結》，第 13 頁。
[64]　Claude Bonnefoy: *Marcel Duchamp Ingénieur du Temps Perdu*, op.cit., p.186.

會再有這等事吧！」杜象接著說：「我不相信『存有』（法：être 英：being）這個字，那是人類的發明。……它一點也不詩意，那是個基本的觀念，現實上根本不存在，雖然大多數人們對它有堅定的信念，但我還是不相信，然而人們卻不會不深信『我在』（Je suis）這個字，不是嗎？」[65]顯然新興世界的觀念在改變，一些習慣性的字詞在逐漸消失，人們不再認為某種語彙已經存在那裡，過去傳統哲學追求的乃是「判準」的觀念，為了符合信仰對象，人們使用了這類語彙，然而真實世界並無關乎這類描述的語彙，換言之，人類的自我乃是從語彙的使用創造出，而不是被既定語彙表現出來，亦即「真理是被創造」而不是「存在那裡等待被發現」，而其切身的真實性就在人類語言的被創造。

四、偶然和語言

　　哲學家戴維森（Donald Davidson）曾試圖將觀念論者所談的「內在本性」丟棄，承認語言的偶然性，戴維森從語言入手，主張：通過言語方有真假可言，人類乃藉由他們製造的語言來構成語句，從而製造了真理。[66]而不是預設一個世界，且將語言做為再現世界或表現世界的媒介。尼采、德希達也都有這樣的看法，由於不再將語言視為再現或表現的媒介，也就不會具有一個等在那裡被認知的本性，當然語言同樣的也不會是像上帝一樣的東西，若是把語言加以神話，那也只會讓人類成為從語言衍生出來的東西，最後還是走上觀念論的老路將意識神話，這個將意識神話的觀念，在笛卡爾提出「我思故我在」觀念之後有了轉折。「達達」先進漢斯・里克特曾經表示：杜象生命的全然荒謬，及其價值世界被剝離的偶然特性，乃是笛卡爾「我思故我在」的邏輯結果。[67]笛卡爾在徹底懷疑之後，找到了一個絕對真理，那就是「自我」，也就是「思想的我」，是這個「思想的我」創造了真理，換言之，這個「思想的我」乃是由我產生的關係而非只是既有的內在本性。有關杜象與笛卡爾「我思故我在」的觀念邏輯，將另闢單元敘述。而杜象文字與現成物隨機拼貼的創作方式，顯然已意識到經由「偶然」關係引發的創造觀念。真理乃是在偶然間創造出來的而不是等在那裡被發現，也非拼圖式地湊成一幅完整圖像，而是假定所有語彙或物象都是可要或可不要的，並因偶然結合而成為新創的語彙或物象。或許人們要擔心這樣產生的語言或創造物如何產生溝通的問題，事實上我們毋須擔心如此一個問題，溝通的前提應是放棄所有約定俗成的見解，而非要求所有使用的語言必是清晰而具有共性結構。換言之，語言和心靈已不再被當成自我與實在間的一個媒介名稱，而是一個旗幟，心靈或語言與世間事物的關連性乃是一種因果關係，而

[65] Claude Bonnefoy: *Marcel Duchamp Ingénieur du Temps Perdu*, op.cit., pp.155-156.

[66] 參閱 Richard Rorty 著、徐文瑞譯，《偶然、反諷與團結》，第 19 頁。

[67] Hans Richter: *Dada Art and Anti Art*, New York and Toronto Oxford University, Thames and Hudson reprinted, 1978, p.87. and Edward Lucie-Smith:*Art Now*, New York: morrow, 1981, p.40.

不是再現或表現世界，就如同遠古人類語言演化至今的後現代語言一樣，它使得人類歷史成為一個隱喻的歷史。有如達爾文的進化論中的珊瑚礁歷史，即舊的隱喻死亡成為本義（the literal），而此本義又再度成為新隱喻（the metaphorical）的奠基，顯然這個語言觀念，已具有解構觀念，是許多偶然機緣碰撞的結果，而「創新」則被視為有如一宇宙射線擾亂 DNA 的分子一般，新興的生命形式不斷地去擾亂舊有的形式，從而消解傳統「真理是被發現」的觀點。像這樣拋棄舊有觀念，實已改變傳統語言的作用，讓「創作」取代「發現」，詩人也是新字詞、新語言的創作者。頌女耶（Michel Sanouillet）在他編輯的《符號的杜象》（Duchamp du signe）導言中曾寫道：「杜象強烈的顛覆，已導引語言的判逆，我們將看到他如何企圖再造（re-form）而非改造（reform）我們印象中最通俗的意義。」[68]杜象乃是賦予每個字和字母一個隨機的語義價值從而再造文字，對他而言，文字就像一群字母的集合，經由偶然的結合，重新賦予新的身份，新語言就此應運而生，這種無所顧忌的自由，也正是達達藝術家的重要經驗，杜象在《霍斯‧薛拉微》（Rrose Sélavy）一書，尤其突顯了文字的錯綜複雜和遊戲性，其中有隱喻和反含意，而這種略帶幽默反諷的文字書寫，也正是達達藝術家經常的叛逆表現。

　　象徵主義的自由體詩曾經粉碎了文法章句和關係法，在他們的章句裡，往往字與字之間只為感觸而不求內容的瞭解，詩的音韻亦是不規則的，詩人總是放任個人內心感受，不依邏輯形式處理文字的關係。而前衛主義的神祕性也是從玩弄美學和詩意的文字產生，他們的行為儼然一股自由意志和心理自動性。對於杜象而言，文字並非用來描述作品，他曾試圖將語言自理性中解放出來，把文字原有承載的意義剝離轉置，消解原有文字內容意義。馬拉梅曾有如此的告白：「我從字典中把『相像』這個字刪除掉。」[69]馬拉梅這項提出，實已諭示文字不是用來做為對象的模仿，它不為內容服務。而蘇聯意象詩人薛尚尼維克（Vadim Shershenevich）也宣稱：「意象戰勝意義，並從內容中解放出來；意象應該壓倒意義。」[70]顯然意象派詩人已意識到只有將文字徹底推翻，方能產生新的意象來。就如同杜象將「尿斗」標題為「噴泉」一般，「噴泉」一詞或許存有某種意象，但它已非呈現一個文字的內容意義。

　　杜象的文字再造，經由首音誤置和雙關語的引用而產生幽默、嘲諷和文字的多重語義和無意義等問題。在《霍斯‧薛拉微》一書中以「驚愕」、「錯綜複雜」和「遊戲性」呈現他的標題或作品的附加語。「驚愕」乃源於文字突然脫離慣常性而來，諸如戲謔或幽默引來的錯愕，而「錯綜複雜」則由於字母的移置和一連串轉換過程，導致原義的消失和多重新義的產生，而這些文字的置換和雙關語意，乃隱含「偶發結合」的遊戲性。杜象曾戲稱自己的一些文字有如「一片霉」（morceaux moisis），他的這類文字許多乃是經由嚴肅語詞的首音錯置轉

[68]　參閱 Michel Sanouillet and Elmer Peterson: *The Writing of Marcel Duchamp*, Oxford University, 1973 reprinted, P5.

[69]　Renato Poggioli 著、張心龍譯，《前衛藝術的理論》（Teoria del l'arte d'avanguardia），臺北，遠流，1992 初版，第 158 頁。

[70]　同上參閱 Renato Poggioli 著、張心龍譯，《前衛藝術的理論》，第 158 頁。

換而來，像「文集」（morceaux choisis）即與「一片霉」（morceaux moisis），兩組字詞僅是聲音的些許差異，卻可能因為有意的誤讀而互換新義。

對於文字的消失錯置及其產生的詩意，杜象採取的方式可說是非常藍波和馬拉梅的，像馬拉梅在《骰子一擲永不能消除偶然》這首詩的神祕國度裡，即顯現了他對文字一向的靈敏度，表面上那些凌亂的文字似無意義，然而個中卻在找尋相互結合的可能性，試圖以一種異於尋常的詩意的語言，欲意除去通常的語意和習慣稱謂，造成微妙的隱喻和模糊性。馬拉梅指出：「當我說一朵花，不要忘記這時我的聲音要驅除任何輪廓，以及一切已知的如萼蒂之類的東西，要像音樂般飄起，觀念本身芳香馥郁，不在一束花之內。」[71]於此，花所具有的原有形象已不重要，由於聲音的加入，原有文字受到聲音的暗示，產生新的意象和隱喻，不受任何已知概念和音韻的束縛，花的芳香，也已不再侷限於存在的一朵花。像這樣因偶然結合的創作觀念，導引杜象一連串文字和現成物的創作靈感，像《L.H.O.O.Q.》標題的五個字母，看似無意義或只是指設某個名稱，然而經由聲音的連結，意義卻急轉直下，五個字母的連音則變成 "Elle a chaud au cul." 的雙關嘲諷語，意為「她有個熱臀」。而 "Rrose Sélavy"（霍斯‧薛拉微）則成了 "Arrose cést la vie."（灌溉吧！這就是生命。），又或者是 "Rose cést la vie."（愛情！這就是生活。）等雙關語意。在《秘密的雜音》裡杜象則刻意地在金屬板上添加了一些令人費解的文字，英文、法文交雜，引用的文字或縮寫或保留原貌抑或互為轉置，全然無視於文字的本來樣貌。杜象說：「要是你把缺了的文字放回去，將會很有意思的。」[72]通過文字模稜兩可的不確定性和有意的扭曲，顯見杜象已將文字的敘述性全然釋放，有意將觀者引入一個空而自由的情境，藉由視覺結構的陌生，重新詮釋字義，從而造成對現實世界的轉移和成規戒律的顛覆，一方面既是在毀棄意義，同時也在創造意義，其有意擺脫品味因循和傳統邏輯的結果，乃將創作導引入全然隨機的情境。杜象對偶然的執著，有如尼采所述：那具有「超克意志」（the will to self-overcoming）[73]的詩人。尼采表示：「大概只有詩人才能真正體悟偶然；其他人則注定只能做為一個哲學家，哲學家堅信事實只有一張正確的清單，只能對人類處境做正確描述，一輩子都在企圖逃離偶然；只有強健詩人肯認偶然並企圖掌握它。」[74]尼采相信一個具有極致生命的個人，面對存在的偶然，必能跳脫傳統描述而賦予新的創見，他認為那必然是一個具有「超克意志」的生命。自尼采而後許多哲學家都試圖跳開哲學中把生命視為固定不變、視為一個絕對整

[71] 謬塞（Alfred de Musset）及波特萊爾（Charles Baudelaire）等著、莫渝編譯，《法國十九世紀詩選》，臺北，志文，民 75，第 405 頁。

[72] Claude Bonnefoy: *Marcel Duchamp Ingénieur du Temps Perdu*, op, cit., pp.92-93.

[73] 超克意志（the will to self-overcoming）乃相對於真理意志（the will to truth），尼采認為這兩者都是救贖觀念，超克意志乃是把一切「曾是」的觀念重新創造為「我曾欲如是」（recreating all "it was" into a "thus I will it."）。參閱參閱 Richard Rorty 著、徐文瑞譯，《偶然、反諷與團結》，第 45 頁。

[74] 同上參閱 Richard Rorty 著、徐文瑞譯，《偶然、反諷與團結》，第 44 頁。

體的觀念，欲意逃離柏拉圖而追隨偶然。影響超現實主義極大的哲學家弗洛伊德（Sigmund Freud）即是從偶然性來看待自我，並通過夢以及人類道德意識的非普遍性觀念，打破傳統以井然係統的認知來看待潛在意識，也因此在描寫個人罪惡感時，他即以「嬰兒期的」（infantile）、強迫性的（obsessional）、偏執狂的（paranoid）等術語，取代自希臘及基督教流傳下來的「諸惡」與「諸德」等敘述，藉以區分本質與偶然以及核心與邊陲觀念的分野。在一篇討論達文西（Leonardo da Vinci）的文章裡弗洛伊德在文中敘述道：「……當他寫到太陽不動時，達文西想要克服對宇宙抱持一種宗教虔敬的那種態度；如果今天有人認為機緣不值得決定我們的命運，那他簡直倒退回去以宗教虔敬的觀點看待宇宙，……我們都太容易忘記，打從精子與卵子交會的一剎納開始，與我們經驗的每一件事物，事實上都是機緣。……」[75]於此弗洛伊德乃拋開了「神性」的觀念，承認機緣決定人類命運，並視語言、良知以及我們生存的社會都是時間與機緣的產物。在他的潛意識幻象理論裡，把每個人的生命視同一首詩，認為每個人始終都企圖以隱喻來裝飾自己，這個隱喻也即是心裡意識的投射。詩人或藝術家便經常以荒誕不經或無意義的創作方式呈現個人的心理投射，而這些具隱喻性的模糊印記則因歷史情境和偶然巧合而被世人接納，弗洛伊德的這項提出使得天才與瘋癲變得沒有界限，而那些像性倒錯以及荒誕不經的強迫性觀念所呈現的詩作，卻讓我們體認到道德哲學家筆下曾被視為不堪，或非自然的活動，往往是我們潛在意識的投射，而弗洛伊德對無意識之偶然性的揭示，無疑改變了現代藝術的純粹，亦導引了「達達」和超現實主義的隨機性創作。

五、偶然與反諷

　　20 世紀初前衛藝術家以機械嘲諷和戲謔的方式抗議「人」成為機械的奴隸，乃基於現代文化中藝術與科學曖昧模糊的關係。受之於浮士德半魔半科學主義的激盪，藝術家猛然覺醒現存社會的庸俗與粗鄙，由於機械造成的惡劣氛圍已威脅人類文明價值，前衛藝術家乃藉由嘲諷戲謔方式喚起因科學承諾引來的空虛感。以「幽默」取代表現主義的「激憤」乃是前衛藝術家轉捩的關鍵，布賀東即以「黑色幽默」表達他的反科學主張，他的幽默，古怪而荒謬，似乎有著幾分浪漫主義的嘲諷，也有著些許頹廢的憂鬱。他將「humor」（幽默）一字改寫成「umor」，一來表示他的新奇，並藉以呈現他的法國式幽默。

　　杜象對於語言的幽默，和布賀東一樣也是很法國的，在他的《1914 盒子》中曾經提到兩組文字："arrhe" 對 "art" 以及 "shitte" 對 "shit"，這兩組文字除了發音相同之外，字義並無任何關連，杜象表示："arrhe" 對 "art" 就如同 "shitte" 對 "shit"；以 "arrhe 對 art"

[75] 此段譯文擷自 Richard Rorty 著、徐文瑞譯，《偶然、反諷與團結》，第 47 頁。

來說，"arrhe" 是陰性的。[76]就此杜象乃藉由文法中的 "e" 字尾陰性特徵，來強調文字中陰陽兩性的區分，以幽默方式重新創造文字賦予文字性別特徵，兩組文字的對照就在於它們都是一陰一陽，其絃外之音也意指著「藝術」（art）是「狗屁」（shit）的意思。戲謔、嘲諷和詩意的語言乃是杜象文字一向的作風，就像《噴泉》一作，那意味著「愚蠢」和「雜種」的簽名 "R.Mutt"，可說是杜象的自我調侃，而《L.H.O.O.Q.》則可視為對博物館等文化宗廟偶像的揶揄和褻瀆，為避免敘述性語言的再現，杜象乃以模稜兩可的語言或有意扭曲的文字呈現，諸如「玻璃的延宕」中的「延宕」或「甚至」等不具確定性而隱含詩意的文字皆是杜象所喜愛的，其他用語如「可能的」（possible）或「不定的」（l'infintif），都是一些開放性而不具確定意義的字眼，由於它的不具判準特性，而使得杜象能夠跳脫傳統束縛，就像《你…我》（Tu m'）標題中的 "m'" 字一樣，是一個能夠對任何母音開放的字母。像《乾巴巴的電影》片頭文字 "Anémic Cinéma" 既可順著念，倒著讀則更見趣味，就這樣「隨機性」在杜象作品中不斷發酵。

　　布賀東在他的《黑色幽默文集》（Anthology de l'humnour noir）曾經談到杜象之於「因果關係」及其對「可能性」的深刻感知和影響，他表示：杜象以些許扭曲的物理和化學定理的幽默方式處理有關「因果關係」和「可能性」的問題，乃是對時代深刻感知的幽深密門，也將影響後代子孫，成為編年史上重要的一頁。[77]在此布賀東已體會到杜象作品隨機性隱含的「因果關係」和「可能性」，那已不是作品「再現」的問題。

　　杜象那不拘常軌的創作乃意味著對傳統的不信任，他的嘲諷是對既定價值的質疑，早年機械化的造形是對立體派的嘲諷，立體主義嚴肅議題和頑固拘泥的理論讓他厭煩，1911 年的《依鳳和馬德蘭被撕得碎爛》（Yvonne et Madeleine déchiquetées）即以曖昧難解方式表達形式主題，可說是對立體主義的不奈與嘲諷。「雙關語」是杜象模稜兩可特質的另一語言性嘲諷，像《L.H.O.O.Q.》即是透過聲音的關係達到揶揄反諷的效果。至於《噴泉》一作，杜象則以「唯名論」手法快樂地玩弄文字，並藉由大眾現成品諷喻保守的藝壇。此外諺語也是杜象文字表達的材料，像惡名昭彰的法國諺語：「一扇門既開且關」，杜象則巧妙地抓住它瞬間轉換的觀念轉置於作品上，而呈現出全然不著痕跡的戲謔。

　　杜象作品多為現成物的選擇與拼裝或文字遊戲並有意地呈現意外效果，通過隨機性製造幽默與反諷，布賀東曾表示杜象是個令人不安的人物，他甚而能介入系統陳述規則從中製造樂趣，就像《三個終止計量器》，將一米長的棉線自一米高度落下，並就其扭曲變形而創造一個測量長度的新形態，杜象稱這種以隨機性製造的幽默為「肯定嘲諷」（affirmative irony），

[76] 原文：arrhe is to art as shitte is to shit, the arrhe of painting is feminine in gender.參閱 Michel Sanouillet and Elmer Peterson: *The Writing of Marcel Duchamp*, op.cit., p.24.

[77] 參閱 Michel Sanouillet and Elmer Peterson: *The Writing of Marcel Duchamp*, op.cit., p.5. 原文參閱 André Breton: *Anthology de l'humnour noir*, p.221.

它乃不同於消極性的「否定嘲諷」（negative irony）。創作過程中他始終對「現成物」抱持無關心（indifférence）的態度，就像《不快樂的現成物》乃任由風吹、日曬、雨淋，由風來翻動書頁，來選擇它的快樂與不快樂，而無所謂原則與偏見，也不在乎建構與摧毀，這種漠不關心的態度，對於杜象來說，則是一種「超越的嘲諷」（meta-irony），同樣的對於雙關語和首音誤置（spoonerism），也全然是一種超越的嘲諷或幽默感。或許是個性也或許是環境使然，杜象說：「我總是恨生活的嚴肅，當你從事非常嚴肅的議題之時，使用幽默雖然能被諒解，不過我認為那是一種逃避。」[78]對於杜象而言，幽默是他逃避嚴肅議題的一種方式，那些嚴肅議題、永恆真理或確定的東西，只會造成人們對單一體系過度的熱誠，而這些系統的東西，也即是人的信仰或是信念（croyance），那是一種習慣，也是一種「品味」（goût）。顯然杜象的嘲弄乃是對傳統體系的質疑，對於信念的分離，他以非邏輯、非意義的形式呈現作品，藉此跳脫嚴肅的議題，以可能性化解確定性，而嘲弄也成為他替代批評的一種批評。

1.偶然、反諷與唯名論

　　從杜象使用的語彙和隨機性的拼貼創作來看，他的唯名論（nominalism）和現成物的顛覆性，已透顯了對定義本質的不信任，對傳統的叛逆。唯名論乃認為定義語言與事物本身無涉，只是加諸事物本身的名稱罷了，所有共相名辭如種類通名和集合名詞只是虛幻名詞，是人為的任意符號，並無與之相映的事實或客觀存在，他不同於「認識論的實在論」（realism, epistemological）觀點，「認識論的實在論」認為：共相（本質、抽象作用、普遍名詞）的認識，即使沒有認知者，事物依然存在。[79]基於唯名論的觀點，杜象對於形而上學使用的語彙如「存有」、「上帝」等不置可否，對他而言，像「本質」、「對象」這類語彙，也只是用來指稱，並不能找尋到事物的透明性或精確再現，也因此他避開這類語彙，以略帶反諷的偶然性從事文字和現成物的拼貼創作。

　　反諷語彙的使用，已跳開傳統命題式的推論而使用辨證式的語彙，語彙之間經常存在著矛盾，而以再描述方式局部地取代推論。前衛主義所呈現的「弔詭」即可從它的派別名稱中見出端倪，如「野獸主義」、「分離派」，或如強調對立觀點的「未來派」、「頹廢派」等，這些畫派名稱及其喧言有些甚而被認為是粗俗的，其風格歷史幾乎與社會文化形成疏離；像英國的「漩渦派」（Vorticism）即充滿虛無主義色彩，畫派名稱隱涵著矛盾性，從其對立觀點來看，「漩渦派」在反對傳統沉靜作風之餘而呈現虛無主義色彩，然其動力主張，則相對地成為精力的高點；此外在蘇聯則有因苦悶現象引發的「絕對主義」（Suprématisme），「絕對主義」追求的乃是純粹感情和知覺的絕對性，反對再現的真實描寫，然而在蘇聯唯物主義極權政策

[78] Calvan Tokins (I): *The World of Marcel Duchamp*, Amsterdam, Times-life Book, 1985, pp.13-14.

[79] Peter A. Angeles 著、段德智等譯，《哲學辭典》（The Harper Collins Dictionaly of Philosophy.），臺北，貓頭鷹出版，2004，第 370 頁。

發展下，這個以馬勒維奇（Kasimir Malevish）為中心的抽象畫派，最終也只是曇花一現；藝術史上使用辨證語彙獲致成功而與「未來主義」並駕齊驅的前衛主義畫派首稱「立體主義」（Cubism），「立體主義」名稱的取得最初乃緣於「立方體」之意，藝術家反諷地將所見對象視為「立方體」，創作上並運用同時性的理論，將「立方體」的塊面分解展開讓不同面向同時呈現，再在重新拼貼組合，而這項革新不意卻在理論、技巧和美學上獲致最大的勝利；除此而外，藝術史上使用反諷語彙最具前衛挑戰和矛盾特質的應屬「達達主義」，1918 年查拉（Tristan Tzara）的達達主義宣言就提到：

秩序＝非秩序	（order＝disorder）
我＝非我	（self＝not self）
肯定＝否定	（affirmation＝negation）
「達達」意思是無	（Dada means nothing）
思想在嘴巴裏產生	（Thought is produced in the mouth）[80]

查拉以不經心的方式從字典中找到這個「達達」的擬聲辭，隨即賦予它如此一個新藝術運動的稱號，宣言中的「秩序＝非秩序，我＝非我，肯定＝否定」乃凸顯了「達達」辨證命題的弔詭，而「『達達』的意思是無」則意味著「達達」的不具意義、不經大腦思索，什麼都可以也什麼都不可以，其中隱涵了道德的放任，更釋放了虛無的訊息，就像「達達」是從嘴裡溜出來那般無所謂，那般偶然；「達達」之後的超現實主義，在弗洛伊德潛意識觀念影響之下，更是對邏輯採取放任態度，超現實領導者布賀東在小說《納嘉》（Nadja）裡即敘述了許多奇異的巧合，藉由語意傳達超現實的偶然觀念，它指向一種無法掌握的意義。事實上對超現實主義而言，意義乃涵藏在事物的偶然際遇中，也由於對偶然的捕捉，而使得作品呈現非邏輯的辯證形式。

　　杜象的生命形態及其創作，一路乃浮現前衛主義唯名論的矛盾辯證和反諷特質，前衛主義中的某些心理行為，像「對立」和「虛無」，就如同迷人遊戲般陰魂不散地環繞著他的創作，杜象為棋戲所寫的一部小書《對立與聯合方塊終於言歸於好》，即是個具有超現實意味的標題，書中描寫的是：一位棋手終其一生唯一可能出現的終極棋局。書名本身即充滿矛盾與弔詭，像這樣把藝術當作遊戲，乃是前衛藝術家企圖對傳統語言格律和藝術傳達形式的反動。前衛藝術運動意圖與再現描寫造成決裂，藉以跳脫傳統體系，而過去的藝術技巧風格也在轉化，立體主義的同時性觀念，到了杜象手上，同時性則成為偶發的、相異事物的共時性。

[80] Hans Richeter: *Dada Art and Anti-art*, New York and Toronto Oxford University, Thames and Hudson, 1978 reprinted, pp.34-35.

杜象一生和「達達」以及超現實主義結下不解之緣，曾為他們設計櫥窗和雜誌封面，並提供一些創作上的觀念，而其作品中一些情慾主題也常被超現實主義者視為一種潛意識的解放，1921 年《為什麼不打噴嚏》更被奉為超現實主義物體拼裝的先聲，作品中那白色鳥籠裝載的大理石，讓人產生有如方糖般的幻覺，加上毫無關係的溫度計和墨魚骨的任意組合，不但原有物體意義盡失，其意外的結合更成為刺激想像和揭示偶然的創作。布賀東曾對此隨機性創作方式給予高度評價，他說：「外界物體一旦和它日常環境斷絕了關係，組成這個物體的各個部份，在某種程度上已獲得解放，進而和其他元素組成全新的關係，如此擺脫現實原則，其結果是更接近於最真實的──亦即一種關係概念的混亂。[81]這種藉由偶然的拼裝聚合，顯然緣於辯證矛盾的轉化，布賀東做為超現實主義的領導人，他於 1939 發表的《黑色幽默文集》，即以反諷的辯證語言對傳統禁忌和偏見的猛烈嘲諷。黑色幽默被稱為冷酷的幽默，布賀東總是略帶戲虐的玩笑或苦澀絕望的荒謬褻瀆神聖，對抗陳規。而杜象的幽默和反諷即或隱或顯地浮顯這些特性，《噴泉》的唯名論觀念，以幽默的方式，給予「小便池」一個新標題，並以便池上的簽名自我揶揄一番，而《L.H.O.O.Q.》的雙關語，更使用了辯證的反諷語彙褻瀆偶像，以一種無關心的嘲諷摧毀教條式的藝術，撼動文學的根源。

在語言方面超現實的革命並不若「達達」那般去觸動語法和語音，超現實主義雖是「達達」的直接孕育，卻躍過「達達」直接找尋他們的啟蒙先驅，像波特萊爾、藍波、阿波里內爾皆是他們尋根溯源的對象，象徵主義詩人在作品中表達對資產階級的憎恨和反抗，對法蘭西情趣的蔑視，作品中呈現的深刻思想，深深影響超現實主義，也因此超現實主義在語言方面，乃是以文字本身及其產生之意象的聯想下功夫，並有意地將對立或不相干物象以圖畫或文字結合，造成非邏輯的效果，並試圖以此作為解放思想的手段。像馬格麗特（René Magritte）1952 年《不忠實的景物》，畫中寫實的木板上，描繪一只煙斗，下方描繪的標示牌則寫上「這個不是一只煙斗而已」（Ceci continue de ne pas être une pipe）的字樣。瑪格麗特承認自己引介了維根斯坦（Wittgenstein）的哲學，即：藉用文字表示某物或某種特殊意義乃是不可信的。[82]換言之，即使一個名稱能恰如其分地代表一個物體對象，終究名稱並非該物體本來面貌。對馬格麗特而言作品的意義並非取決於畫中文字，而在於文字使用的方式，同樣的畫中的煙斗也非煙斗的象徵，文字或圖像再現的象徵並不在於做為解釋，而是為阻撓人們將作品歸於熟悉的聯想，馬格麗特選擇這樣的表現方式，誠然在於唯名論的觀點，藉著意義的撤銷來導引讀者注意。

杜象的生命情調潛藏了「達達」和超現實主義的辯證特質，即便他和達達主義者並無直接關聯，然而由於他的不相信一切，和對藝術價值的懷疑，注定成為一個「達達」的虛無主

[81]　柳鳴九主編，《未來主義，超現實主義，魔幻現實主義》，臺北，淑馨，1990，第 158-159 頁。
[82]　Angelo de Fiore 等著、楊榮申譯，《瑪格麗特》（Magritte），臺北，錦繡出版，1989，第 10 頁。

義者,甚而被奉為「達達」的精神人物,自《下樓梯的裸體》之後,他不再以再現方式呈現作品,反諷、戲謔和隨機反倒是他經常的表現方式。1922 年布賀東在《文學雜誌》發表了「拋棄一切」的宣言,號召夥伴拋棄「達達」,並決心以超現實潛意識世界的追求取代「達達」虛無主義的哄鬧和反抗,然而「達達」的排字、拼貼和拼裝所造成的奇異效果,卻被超現實藝術家所延用。杜象極欣賞恩斯特(Max Ernst)和馬格麗特,認為他們已跳脫「自動運作論」(L'automatisme)之直覺、直接的自發性創作,而能超越視覺通過思維進行觀念的表達,並以辯證式的語言述說語意,作品的創作不再著力於有機的整體,而是蒙太奇(montage)式的斷片配置,不再自限於掌握邏輯的關係,而以偏離常規的感知帶來新的美感經驗。作品既不創造一個再現的印象,讓人詮釋其意義,也拒絕提供意義,藉以阻撓人們將其歸於熟悉的聯想。

第五章　「我思故我在」的邏輯結果？

第一節　「我思」與「懷疑」

一、「我思故我在」與杜象

　　「達達」先進，漢斯・里克特（Hans Richter, 1888-1976）曾提道：「杜象的態度，認為生命是一種悲哀的玩笑，一個不可辨識的無意義，不值得為探究而苦惱。」[1]里克特表示：「以杜象過人的智慧而言，生命的全然荒謬，一切價值世界被剝離的偶然性，乃是笛卡爾（René Descartes, 1596-1650）『我思故我在』（Cogito Ergo Sum）的邏輯結果。」[2]里克特認為是因為「我思」（ego cogito）而讓杜象能全然跳脫虛無主義，安全超越，而不至像克拉凡（Arthur Cravan）一樣，把虛無視為人的特性，最後越陷越深，終致走上自殺的路子。里克特的這段話，顯然告訴我們：通過笛卡爾的理性主義，杜象終於跳脫他的虛無。然而從杜象對一切的質疑，作品中呈現的顛覆、嘲諷和那全然無關心的隨機性創作，誠然難以體會杜象與笛卡爾之間的交集，而「我思」又如何讓一位視生命為悲哀的玩笑，視人生為不可捉摸而無意義的人得以跳脫和超越？這項衝突乃成為杜象創作觀念的一個弔詭，雖然笛卡爾的「我思故我在」曾批判了傳統實在論的素樸信念，使得康德的客觀認知獲得主體檢查活動的保證，然而在笛卡爾的觀念論底下，「自我」雖然成為一形上命題，是一超越主客二分的自我，然而當存在主義提出批判之後，這個強調「在世存有」（Being-in-the-world）的自我，雖然它的超越性仍包含主客體，然而這個超越的自我卻不是那麼超然，當主客體之間產生矛盾和對立時，自我同樣變得不安與虛無，孤獨的我需要獲得安慰，而貧乏的我則需要獲得欲望的滿足，「自我」的形上地位也因此受到動搖，而存在主義的「他者」觀念同樣帶給「我思」無由的焦慮，其後弗洛伊德（Sigmund Freud）的潛意識論，更成為摧毀自我意識框架的最大威脅。

[1]　Hans Richeter: *Dada Art and Anti-art,* New York and Toronto Oxford University, Thames and Hudson, 1978reprinted, p.87. and Edward Lucie-Smith: *Art Now,*New York, Morrow, 1981, p.40.

[2]　Hans Richeter: *Dada Art and Anti-art*, Ibid., p.87. and Edward Lucie-Smith: *Art Now*, Ibid, p.40.

　　自啟蒙以來笛卡爾的「我思」觀念對西方社會乃具長足影響，然其受到的挑戰，同樣呈現於藝術創作上，從前衛主義的矛盾對立，「達達」的虛無，杜象作品顛覆性帶給人的不安情緒，以及超現實主義的潛意識論，一連串藝術創作的轉變，實已隱現「我思」觀念轉換的跡象，故而從里克特所言：「杜象人生價值的被剝離乃笛卡爾『我思故我在』的邏輯結果。」於此再度審視杜象創作觀的矛盾與顛覆性，以及「我思」及其演化引來藝術家創作觀的改變，因此釐清「我思」和杜象創作觀的互文性乃是不可逃避的命題。

　　笛卡爾乃處於哥白尼哈斯（Nicholas Copernicus）提出太陽系以太陽為中心觀念的時代，哥白尼哈斯因此受羅馬教廷視為異端，笛卡爾基於這項革命，堅信世界需要鍛鍊一個合理的思考來解釋上帝或真理的問題。基於數學乃以最真確的方式找到證明，而幾何學又能以推演方式證明事理，不至隱晦不明或遙不可及，笛卡爾認定那是最具科學條件和達到真理的最佳途徑，因此以數學做為革命的工具，藉用數學形式做為研究知識的方法，並由此發展出「解析幾何學」和新的哲學，通過幾何學推演方式來找尋真理，並結合幾何學而發展出新的詞彙，以機械辭彙解釋所有物理現象，使真理成為一個可以驗證的紮實體系。

　　而畫作上引用幾何圖示的，首見於杜象的《大玻璃》系列，從《下樓梯的裸體》開始，基於對運動形式的追求，和極欲跳脫自然主義的枷鎖，解析幾何的機械形式乃成為杜象的繪畫走向。杜象曾表示：假如你想表現升上空中的飛機，你當弄清楚自己不再是描繪一幅靜物畫，運動的形式不可避免地導引我們走向幾何學與數學，就如同製造一部機器一樣。[3]基於對機械形體的喜愛和幽默性格使然，杜象總喜歡以些許扭曲的物理特性，呈現他那略帶戲謔和反諷的作品，對他而言，那是一種新的繪畫體驗，得以讓自己從過去解放出來，而此時的杜象可說是非常笛卡爾的，科學與機器讓他的反社會有了新的出口。

　　笛卡爾除了通過數學的自明性樹立確信，同時表示對一切公認的觀念和意見必須懷疑，按笛卡爾的想法，只要徹徹底底的懷疑，一切知識最終必能找到絕對可靠的事實，笛卡爾在徹底的懷疑之後找到了一個絕對真理，那就是「自我」，亦即思想的我，笛卡爾說：「……當我把一切都認為是假的時候，我立刻發覺到那思想這一切的我，必須是一實際存在，我注意到『我思故我在』，這個真理是如此堅固，如此確實，一切荒唐的、懷疑的假設都不能動搖到它，我因此斷定能毫無疑惑地接受這個真理，視它為我所尋求的哲學第一原則。」[4]笛卡爾接著說：「……我可以假定沒有上帝，沒有大千世界，連我的身體也可以假定它不存在，但卻不能假定沒有『自我』，因為即便自哄自騙、被騙、懷疑或否

3　Claude Bonnefoy collection: *Marcel Duchamp Ingénieur du Temps Perdu / Entretiens avec Pierre Cabanne*, Paris, Pierre Belfond, 1977, p.51.

4　René Descartes 著、錢志純編譯，《我思故我在：笛卡爾的一生及其思想方法導論》（Cogito Ergo Sum），臺北，志文，民65，第33頁。

認等活動，都必須有主體存在，必須承認那思想的『我』是一事實，不是虛構，所以『我在』。」[5]於此笛卡爾堅信即便上帝或自己的身體都可以假設它不存在，唯獨不能假設沒有自我，對他而言「自我」是一個自明的真理，而「我」之所以知道真理，乃由於一種直接的意識，直接的體驗，無須經由感觀或推理而來。換言之，任何事物皆可懷疑，唯獨當前思想的「我」是不容置疑的，「我在」即是「思想」的存在，「懷疑」或「觀念」（idea）的存在。

二、「我思」與「上帝」觀念

從「我思故我在」的觀念來看，「我思」即表示「我在」的事實，亦即「思想的存在」或「觀念的存在」。笛卡爾在肯定了「我」之後找到了真理，然而只是「我」的真理依然不夠，必須超越「我」去找尋外在的「物」或形體，使得「我思」能夠敞開心胸通向宇宙萬物。笛卡爾企圖從「我」之外再去找尋其他的觀念，他發現一個比「我」更原始更重要的觀念，那即是「上帝」的觀念。但是「上帝」這個觀念並非由推論而來，而是在洞察了「我」之後，透過「天生的」觀念所發現到的，一個比「我」更完美的觀念。

至於什麼是「天生的」觀念？笛卡爾認為：觀念來源有三，即「天生的」、「外來的」以及「捏造的」三種。[6]「天生的」意謂一種天賦氣質，是與生俱來，既非自己的意志抉擇，也非從外在對象產生，如同「我」或「上帝」；第二種所謂「外來的」觀念，按笛卡爾的指涉事實上並非指外物所呈現的觀念，因為在他看來，外物並不能通過感官給我們傳遞觀念，因此這個「外來的」觀念實際上也指的是一種「天生的」觀念，只不過將「我思」朝向自然界具體的對象；至於第三種所謂「捏造的」觀念，乃意指自然界無法找到與之相應的對象或實物，一切觀念皆源於杜撰、幻想或拼湊而來。笛卡爾考察這三個觀念之後，發現所有觀念不論人、地、事、物皆由「我」而生，然而卻沒有一個觀念是完美的，唯獨「上帝」的觀念是完美而廣大無邊的，非「我」能力得及，這可說是笛卡爾思想創造了上帝，對他而言「上帝」是至善至美的，祂不同於外在具體對象。「我」可以懷疑一切，包括自己的身體，唯獨「上帝」是至善真理，不容置疑，而這個方法乃構成笛卡爾的形上基礎，他以此種方法證明上帝的存在。

笛卡爾的觀念雖然具有三種類型，確切地來說則應只是兩種，即「天生的」觀念和「捏造的」觀念，然而這個「天生的」「上帝」的觀念，並非由推論而來，笛卡爾雖然對一切公認的意見和觀念懷疑，認為所有問題必須像數學推理一樣詳加分析，必須思想條理，對一切

[5] 同上 René Descartes 著、錢志純編譯，《我思故我在》，第 33 頁。

[6] René Descartes 著、錢志純編譯，《我思故我在》，第 61 頁。

知識懷疑，方可找到絕對可靠的事實，然而他卻通過「天生的」觀念認為「上帝」是自明的事實，除了「自我」的觀念可以不被懷疑，「上帝」亦復如此，無須通過檢證。

　　在發現上帝積極完美的觀念之後，笛卡爾發現上帝的對立面同樣有一消極虛無的觀念，因為人並非最高的存有，人有無數的缺陷、錯誤。按笛卡爾的想法，人之所以有錯誤，是由於理智與意志的不協調，當理智認識不清，而意志又妄用自由，則錯誤的判斷自然產生，由於理智是用來理解觀念的，不做判斷，唯有人的意志是獨立的，能決定一件事情做或不做，承認或不承認，接受或者逃避。然而也只有理智確認該件事情為真、為善，意志的選擇或決定方享有最高的自由，此即所謂的自由意志。笛卡爾既肯定了「我思」是人的本質，由於意志也屬「我思」，並受理智所管理，當理智提出問題時，人不但有思想，且是理智的思想，而在由自意志底下，其選擇與取捨乃不受外力所強迫。

　　從以上笛卡爾對「我思」觀念的看法，笛卡爾賦予「上帝」至高至善的自明性，以及相信人類具有消極虛無的觀念，同時也看到笛卡爾對理智底下判斷力的信心。吾人能夠理解理克特對杜象人生觀所附加的註解，即：以杜象過人的智慧而言，生命的全然荒謬，一切價值世界被剝離的偶然性，乃是笛卡爾「我思故我在」的邏輯結果。[7]誠然這是一個讓人迷失的「誤讀」，而藝術學者路易斯‧史密斯（Edward Lucie-Smith）在他的《現在藝術》（Art Now）同樣提出這段敘述。里克特認為是「我思」讓杜象能夠全然跳脫虛無主義，不至像克拉凡那樣終於走上自殺的路子。他不經意的一段話，告訴我們是笛卡爾的理性主義讓杜象跳脫虛無，這段話被引為經典，卻攪得人們一頭霧水，或許從杜象創作上引用的幾何學圖繪，強調觀念性的創作，和對一切質疑的性格特質，似乎可以嗅到笛卡爾觀念的蛛絲馬跡，然而即便「我思」讓杜象顯得理性，在杜象創作過程中卻充斥著矛盾，或許這就是杜象處於那個時代必然的矛盾辯證性格。

三、反諷與質疑

　　從對一切事物抱持懷疑的觀點來看，與其說杜象和笛卡爾一樣，倒不如說他更接近尼采（Nitzsche）或懷疑論者，按笛卡爾的想法，任何事物只要徹底的懷疑，最終必能找到絕對可靠的事實，然而笛卡爾的懷疑是一種方法論，是為找到一個絕對真理，而這個方法論最後構成笛卡爾形上學的基礎，讓他找到一個自明的真理：「上帝」。因此笛卡爾的懷疑乃是學理上方法的懷疑，是對真理的信心，然而懷疑論者的懷疑則是對真理的失望。笛卡爾說：「我並不是在效法懷疑論者，他們只是為了懷疑而懷疑，而且常以懷疑不決者自衿。相反的，我的整個計畫，是謀求保證我自己，拋棄流動的泥土和沙地，尋找岩

7　同前參閱 Hans Richeter : *Dada Art and Anti-art*, p.87. 及 Edward Lucie-Smith: *Art Now*, p.40.

石和粘土。」[8]笛卡爾認為所有感官和理智的知識都是不可靠的，皆有待批評和懷疑，如人的感觀所意識到「存在判斷」、「屬性判斷」或「關係判斷」等都不能提供真確性。而理智上的直觀與推理也不可靠，因而只有徹底的懷疑。然而笛卡爾並不認為過去的哲學都是假的，他的目的只不過想找到把握真理的方法，使真理成為一個系統，以求駁倒懷疑主義。

杜象的懷疑除了對美學對藝術的懷疑，對一切文化威權抱持不信任，他的懷疑或者更為接近懷疑主義。懷疑主義者意識到：人的認識是有侷限的，而絕對真理和絲毫不變的確定性乃是不可企及的。[9]因此懷疑主義者並不願意在「知」與「無知」之間劃清界限，其所涉及的亦常超出生活所求的明確性和穩定性，他們經常是無為而為，甚而將懷疑指向上帝的信仰、倫理教條的有效性，以及人類自身的信念或見解。而藝術似乎本來就在揭示一切穩定性和確定性東西的虛假，以一種造反的態度，製造干擾的因素。杜象說：「我不相信藝術，但是我相信藝術家。」[10]在此杜象顯現了他的辨證性格，他的不相信藝術是由於對確定性「知識」權威的不信任，然而「我思」讓他相信藝術家，因為藝術家乃是自己決定創作的方向。而自由意志讓他能夠選擇生活，選擇創作的方式，選擇現成物。

再說自由意志雖然讓杜象能夠理智地做出選擇，然而杜象現成物的選擇乃通過「看」的直觀反應來決定取捨，即通過感官的直觀來選擇現成物。現在我們再回到笛卡爾對「感官」的看法，笛卡爾認為「感官」乃是不可信的，因為感官極易受外界影響而無法做出正確判斷，而直觀和推理同樣無法得到正確的保證，誰又能保證自己所見皆是真實？除了「我思」和「上帝」；再從杜象的直觀來看，杜象雖然通過自由意志的選擇得以隨心所欲的進行創作，然創作過程中呈現的並非理性的抉擇而是感性的行為，這個自由意志已非笛卡爾「我思」底下那個意謂著理性的自由意志，顯然這是藝術和藝術家的命定，直觀並不全然為掌握理性的真實；而杜象總以辨證的態度看待對象，誠如賀伯特・曼紐什所言：藝術是懷疑主義的展開，他產生於人對確定性開始懷疑的時刻，也是他（藝術家）從適應生存的束縛中解脫出來的必然結果。[11]

笛卡爾在徹底的懷疑之後，找到了「自我」，找到了「上帝」，認為只有「自我」和「上帝」無須經由感官推理，是自明的，不足懷疑，然而杜象對生命所持的態度並不那麼笛卡爾，他的背後沒有一個完美的上帝，沒有絕對的真理，對於生命的無從理解和不可知，杜象的態度總是「隨它去吧！不值得為探究而苦惱。」他依然是那麼「達達」，那麼無所謂，如同他對「上帝」的看法一般，認為上帝是人類的發明，他無意多談。對於輪迴的看法亦不置可否，

[8] René Descartes 著、錢志純編譯，《我思故我在》，第 30 頁。

[9] Herbert Mainusch（1929-）著、古城里譯，《懷疑論美學》，臺北，商鼎文化，1992，第 1 頁。

[10] Calvin Tomkins (III): *Off the Wall Robert Rauschenberg and the Art World of Our Time*, Penguin, 1981, p.129.

[11] Herbert Mainusch（1929-）著、古城里譯，《懷疑論美學》，臺北，商鼎文化，1992，第 8 頁。

他以揶揄的口氣說：「……我並不指望另一個生命或靈魂轉世（métepsycose），這太麻煩了，但人們寧可相信它，或許那會死得高興點。」[12]杜象的不相信上帝，不相信靈魂轉世，就像他不相信「存有」（being）一樣。而在笛卡爾的觀念裡，「上帝」是一種「天生的」觀念，這個觀念是與生俱來的，沒有具體對象，然而這個「沒有對象」的天生觀念，卻是笛卡爾觀念的矛盾，因為他已不知不覺掉入自己設定的第三種觀念模式中，即「捏造的」觀念模式，那是經由幻想、杜撰或拼湊而來的觀念，無須具體對象。然而「存有」與「現存」（existence）畢竟不同，誰能保證「天生的」觀念一定真實，口袋中的千元鈔票與想像的千元終究是不一樣的。

笛卡爾的懷疑是為找到上帝的存在，是對真理的信心，然而杜象不同，他甚至懷疑上帝的存在，雖然笛卡爾最後找到上帝的存在，但那並非由他的方法論如數學如解析幾何般一個個驗證得來，他深信上帝是來自人們的天賦觀念，而把自己的觀念二分為「靈魂」與「肉體」，由於「我思故我在」的觀念，使他深信「我思」觀念的不容置疑，但卻可以懷疑自己身體的存在，而「上帝」的觀念則是超越「我思」的另一偉大觀念，亦不容懷疑。因此與其說杜象的生活態度是笛卡爾「我思故我在」的邏輯結果，不如說是尼采懷疑主義的另一形式，尼采對於生死的觀念即「死亡就是一切的終止」，死亡之後一切都歸於零，然而強者在適當時候要有死的意志，但它不是絕對的，重要的是生活。尼采認為基督教把死變成一種滑稽，他們活在恐懼之中而渴望進入天國，也因此尼采塑造了一個不畏懼生活也不怕死亡的的超人──查拉圖斯特拉（Zarzthustra）。杜象雖然沒有像克拉凡那樣選擇了自殺方式來表達他的反社會，並不意味他的消極和恐懼，他只是以另一種方式──冷漠和反諷──來表達他的反社會，除了自殺，沉默可說是最叛逆的方式。杜象的冷漠無疑是對社會的疏離，對既有一切的不信任，認為「相信」（croyance）這個字是個謬誤，他甚至不相信自己，就如同他不相信「存有」（being）一樣。而人們卻判定他為真，並賴以為基石，對他而言，與其面對這些嚴肅的概念，寧可閱讀或書寫詩意的文字，對他而言，這些詩意的文字也即是對每件事情顛倒敘述或有意曲解的文字。

通過懷疑論來看藝術的本質，它既不是對現時的模仿，像寫實主義或表現主義的情感抒發，也不是對超自然的追求，如超現實的夢幻，而是對現實的質疑與批評，就如同杜象對繪畫的批判和現成物的選擇，它的選擇現成物無疑的是對根深蒂固之藝術形式的批評，它曾經對《大玻璃》的製作有所敘述：「……我繼續創作『玻璃』達八年之久，同時也做了點別的作品，那時我已完全放棄在畫布上作畫了，我已經對畫布感覺厭煩，不是因為當時油畫充斥，而是在我眼裡，這已不是唯一的表現方式。『玻璃』的透明性解救了我。當你製

[12] Claude Bonnefoy: *Marcel Duchamp Ingénieur du Temps Perdu / Entretiens avec Pierre Cabanne,* Paris, Pierre Belfond, 1977, p.187.

作一件作品，甚至是抽象的，總須將畫布填滿，而我總是提出許多的'為什麼'和產生疑問，對一切質疑。」[13]對於杜象來說，《大玻璃》的改變意味著他對傳統的質疑與抗拒，之後他又再度放棄《大玻璃》，走進西洋棋的世界。棋子在空中位移的機械性和視覺幻像吸引了杜象，是位移的視覺幻象讓棋戲變得美麗起來，對杜象而言，那是另一種 N 度空間的創作形式和靈感，是對傳統創作再度提出的抗辯與批評，而杜象對於教會和對社會規範的質疑與抗辯，則顯現在情慾主題的解放，也由於這種極欲擺脫現實的特性和對傳統的質疑，杜象顛覆性的藝術創作接二連三地產生。誠如哥德（Goethe）所言：「積極的懷疑主義者總是不斷地去克服自己的疑惑，以便通過一種具有控制的經驗。……」[14]而杜象乃是以一種毫不妥協的懷疑為自己找尋創作的出路。《大玻璃》之後，杜象有很長一段時間沉浸於棋戲之中，後來又開始一些視覺性的實驗，這似乎和他的反視覺有所矛盾，然而那並非意指杜象又回到從前的老路，事實上他想擷取的乃是玻璃「轉動」的觀念。而杜象的創作總是頻繁地改變，經常處在一種反思狀態，隨時在顛覆自己，批評自己，如同一個轉換器。誠如尼采所言：「思想極其深刻之人，已經意識到他們時時刻刻都有可能處在一種錯誤當中。」[15]雖然藝術創作並非對錯問題，然而「反思」與「質疑」卻是杜象激發藝術創新的進路。

而「懷疑」不只是杜象反傳統藝術形式和做為自己內在抗辯的出發點，它同時指向宗教和形而上的問題。他的懷疑乃異於笛卡爾純然方法上的懷疑，是對真理的不具信心，而笛卡爾的懷疑是為證明上帝的存在，雖然笛卡爾最後並非以數學推演方式找到上帝的存在，而是「發現」了「上帝」的觀念——一個超然的，不容置疑的觀念。這乃是西方傳統長久以來不易顛覆的觀念，上帝的思想就是創造，上帝擁有所有觀念和知的直覺。

大約 200 年前，理性主義轉向一股文化的力量，歐洲人是以開始思索一個問題：相信「真理是被製造出來，而不是被發現到的」[16]，同時的浪漫主義則告訴世人：藝術不再被視為模仿，而是藝術家自我的創造。[17]藝術不再是形上世界模仿的模仿，真理不是存在那裡，因為它並不能獨立於人的心靈存在，只有通過描述，通過言語真理方才存在。就如同歌德所言：「如果不是人自己感受到了神和創造了神，誰又會知道了這些神？」[18]換言之，神的觀念乃是通過人的形式出現，它不是客觀現象或絕對真理，而是通過自身創造出神靈，就如同宗教

[13] Claude Bonnefoy: *Marcel Duchamp Ingénieur du Temps Perdu*, op.cit., pp.27-28.

[14] Herbert Mainusch（1929-）著、古城里譯，《懷疑論美學》，第 8 頁。

[15] Herbert Mainusch（1929-）著、古城里譯，《懷疑論美學》，第 32 頁。

[16] 參閱 Richard Rorty 著、徐文瑞譯，《偶然、反諷與團結》（Contingency, Iron, and Solidarity），北京，商務印書館，2005，第 11-12 頁。

[17] 同上參閱 Richard Rorty 著、徐文瑞譯，《偶然、反諷與團結》，第 11 頁。

[18] Herbert Mainusch（1929-）著、古城里譯，《懷疑論美學》，第 172 頁。原文見歌德著，〈收藏家和他的收藏〉，《柏林雜誌》第 19 卷，1973 年，第 3 頁。

繪畫乃是通過那些沉思冥想者的轉化創作而來，同時也因為這些冥想創作，為他們提供自身解放的機會，這乃是人本主義的引進。

懷疑主義的禁忌即是相信現象世界的可靠性，以及相信經驗世界種種充滿意義的結構，因而除了對現象和經驗世界抱持不可信的態度，藝術家高度的自主性即是「選擇」，而非只是模仿體現，顯然杜象早已意識到這個問題。事實上杜象不只是對現象和經驗世界的不信任，同時也對形上世界提出批評，而他提出的「現成物」的創作，則是藝術家在自主性的「選擇」創作形式」之餘，進一步地以「選擇現成物」的方式取代傳統的「製作」，以「選擇」替代二度空間的繪畫性「描寫」，或取代三度空間的「雕刻塑形」等創作方式。再者，杜象以選擇現成物做為創作模式，事實上也是對寫真模擬的一種嘲諷，藉由「實物」的直接提出，來諷諭經由「描寫」所構成之「空間幻象」的無能，是對「再現」幻象之虛假性的質疑。除了創作形式，杜象甚而懷疑藝術的價值，認為藝術是人類的「發明」，非源於生物學上的需要，它同時指向一個「品味」，因而提出人類可以「拒絕藝術」的論點。

杜象給予藝術的批評就如同他對形而上學的指責，兩者皆是對成規因襲與規範禁忌的批評，他從懷疑始，質疑上帝的存在，否定藝術的價值，甚而具有反社會的傾向，而在質疑和反思過程中，意圖製造一個拒絕藝術的社會，這似乎是懷疑論者必然的結果，而他一生的創作也在不斷轉換之中。在他各個階段的創作過程，雖可見出笛卡爾懷疑論以及數學和幾何學推論的蹤跡，然而那都只是想藉由科學理論來進行嘗試創作的一個短暫的階段，而非真正笛卡爾的忠實信奉者。

自存在主義興起之後笛卡爾的觀念亦不斷受到挑戰，也不斷被拿來重新批評和闡釋；於此同時，在藝術創作方面，「達達」主義的反邏輯、反社會現象也讓現代主義出現了裂縫，杜象的創作觀念具有決定性的作用。西元 1913 年這位不斷轉換創作跑道的藝術家，顛覆性地以通俗「現成物」從事創作，並以「現成物」的「選擇」替代「製作」。然而「現成物」的選擇過程中，杜象所採取經由「觀看」來決定選取「現成物」的態度，卻意外地採取一種近乎科學的「本質直觀」的態度。杜象的此一舉動，是否與其藝術價值觀的顛覆性產生矛盾？是否意味著一種對「真理」對「本質」的執著與依戀？又是否再回到追尋柏拉圖理念世界的老路？從其作品的詩性特質來看，杜象審美直觀所企圖找尋的，或許更接近於海德格的「藝術真理」觀。海德格認為「藝術即真理」，而「美」即是「真理」的存在、「真理」的現身。而此「真理」顯然不同於笛卡爾超越「我思」的那一個真理。以此推之，杜象所強調的「作品的觀念性」，顯然即是海德格「詩」與「思」關係的另一呈現，而不同於笛卡爾形而上存在觀念底下的思維模式。今乃透過海德格的「真理」觀念，進一步釐清此一問題。

第二節　藝術與眞理的存在

一、真理與判準

德里達（Jacques Derrida, 1930-）曾經質問哲學家對認定藝術的兩個可議性的假設：此其一是認定藝術品的存在事實，其二則是藝術常被界定為某一意義。[19]在此德里達甚而批評他所敬重的哲學家黑格爾（Hegel）和海德格，認為他們都仰賴循環的方式來解釋藝術的本質，似乎只有通過歷史方能為藝術下定義，只有通過藝術品方得以推論藝術或解釋藝術的本質。其結果乃犯下了一個嚴重的錯誤，即試圖重複回答「何謂藝術」這類傳統的答案，而流於傳統思維的循環。德里達懷疑這種假設的合理性，他表示：「為什麼不假設『藝術』是一多義詞，不但具有多重意義，而且能夠不被其中任何一個單獨意義所涵括。」[20]在他看來唯有如此藝術方不致落入「學說的權威」或「不入流藝術」的兩極批判。他意圖瓦解西方形而上學的推論策略，認為西方的形上學自來都是由此循環概念而來，就其解構哲學而言，乃希望文本能藉由新的基本假設，而在無意識中形成結構；而就杜象「現成物」的創作改變來看，亦在摧毀既有的藝術規範。他曾試圖以錯亂行為從理性中解放出來，回到遊戲般任意而為的偶然去從事現成物的選擇創作。然而在他選擇現成物的同時，似乎又回到傳統本質的訴求，試圖藉由「本質的直觀」去找尋藝術的真理。因此探究杜象創作的矛盾過度及其觀念的延異現象，顯然自笛卡爾而下，通過海德格的美學觀和胡塞爾（E.Husserl）的「本質直觀」，以及之後演發的現象學，……直到德里達解構觀念的轉折，這一切幾乎是杜象創作生命的註解，也是理解杜象及其影響之下的後現代藝術的補充；而海德格的「藝術即真理」，乃意味著杜象談笑風生底下真誠面對藝術而不為人所覺察的面相。再者從海德格對於「物」的界定與分析，更能從中體會出杜象早已意識到「物」的觀念，並能洞燭機先而引出「現成物」的創作觀念。

海德格美學觀首先提出的問題即是：「什麼使得藝術作品有別於其他事物？」[21]其中尤指「藝術品」與「器物」（equipment）之間的問題，而著手於藝術作品的剖析，如他所提出的：何以一個破裂的槌頭會更像槌頭？而梵谷（Van Gogh）的一雙鞋又如何散發它的光芒？[22]海德格認

[19] Jacques Derrida 著，〈藝術即解構〉（art as deconstructable），參閱 Thomas E. Wartenberg 編著、張淑君等譯，《論藝術的本質／名家精選集 24》（*The Natural of Art / An Anthology24*），臺北，五觀藝術管理，2004，第 2 頁。

[20] 同上參閱 Thomas E. Wartenberg 編著、張淑君等譯，《論藝術的本質／名家精選集 24》，第 2 頁。

[21] Martin Heidegger 著，〈藝術即真理〉（art as truth），參閱 Thomas E. Wartenberg 編著，張淑君等譯，《論藝術的本質／名家精選集 14》（*The Natural of Art / An Anthology 24*），臺北，五觀藝術管理，2004，第 3 頁。

[22] Terry Eagleton: *Literary Theory / An Introduction*, St Catherine's College Oxford, Blackwell, 2001, p.56.

為藝術乃是藝術品和藝術家創作的本源，也即「存在者之存在現身於其中的本質来源。」[23]海德格乃通過「此在」（Being 或 Dasian）的觀念來談藝術的本質，以及藝術作品如何揭現真理。他以「世界」（world）、「大地」（earth）和「爭鬥」（strife）三組詞彙來解釋人類文化的興廢，並通過藝術揭現存有的本質。於此，「世界」一詞乃和我們現世的觀念接近，如「美的世界」、「爭鬥的世界」；而「大地」則指物質基座，各種文化皆建基於此，而成為它們的世界；至於「爭鬥」即指世界和大地的衝突。在海德格的觀念裡，雖然文化創造世界，但是「大地」的觀念並非被動地處在那裡，而是和世界形成相互的關係。由此他把藝術真理視為「存有的揭露」（disclosure of Being），即真理的生發（geschenis）乃在於作品之中產生作用，於此，「生發」也即是世界和大地之間爭執而呈現的型態，而爭鬥過程中，其動盪不安之餘相對的寧靜即是作品自持的基礎。

　　而海德格「藝術作品的本源就是藝術」這個略帶迂迴的敘述，實乃意味著「藝術」蘊含複雜多元的面向：即藝術對象、創作者、觀眾（海德格稱為守護者〔preserver〕），以及藝術作品本身。[24]由於藝術品乃出於藝術家的活動，而藝術家之所以成為藝術家又源於藝術作品，藝術家既是作品的本源，而作品也同時是藝術家的本源。因此作品本身界定曖昧含糊，時而涉及藝術物品，時而指涉藝術呈現的效果，因此作品真正的存有，則有賴作品於複雜現象中的角色扮演，抑或通過創作的過程方能把握。海德格並表示觀眾和創作者具有相同的重要性，他認為沒有觀眾就沒有作品。於此，他和杜象的見解幾近一致。

　　杜象亦曾強烈表示觀者的重要性，認為藝術家只是個媒介，就像博物館展示的非洲小木匙，其製成時只是基於實用價值，若非後人的關注和提出，小木匙不會成為藝術品，因此觀賞者的角色扮演乃具有決定性的關鍵，換言之，任何傑作都是觀眾叫出來的。因此杜象說：「是觀眾建立了博物館，提供了構成博物館的要素，而博物館是否即是裁判藝術之最終形式的含義？」[25]杜象並表示：「『裁判』這個字乃是非常恐怖的，它是可議的、脆弱的。顯然是社會決定接受某些作品，再從中選出一部分收藏在羅浮宮，硬是存放在那兒幾個世紀。如果說真理與裁判是真實的，則我全然不相信。」[26]

　　杜象和海德格雖然對於觀者的立場具有一致的看法，然而對於「真理」的界定顯然有所分歧，於此杜象所指責的「真理」，顯然是觀念論者「絕對的」，和形而上畫上等號的真理，即「真理」就在那兒，和「世界」一樣，就在那兒。因此杜象所抗拒的乃是這個「絕對」的觀念所引來的「判准」。因為「世界存在那兒」乃意味著那是人類心靈之外造成的結

[23] 孫周星選編，《海德格爾選集（上）》，上海，三聯書店，1996，第 278 頁。

[24] 參閱 Martin Heidegger 著、Thomas E. Wartenberg 編著、張淑君等譯，〈藝術即真理〉《論藝術的本質／名家精選集 14》，第 4 頁。

[25] Claude Bonnefoy: *Marcel Duchamp Ingénieur du Temps Perdu*,op.cit., p.123.

[26] Claude Bonnefoy, Ibid., p.123.

果,「世界不是我們的創造」。顯然這個真理亦非海德格指涉的真理,對海德格來說,「真理」並非存在那裡,因為「真理」不能獨立於人類心靈而存在,就像言語不能獨立於人類心靈存在一樣,沒有言語就沒有真理,而語言乃是人類的創造,如同藝術是人類的創造一樣。

　　從海德格的藝術作品本源問題來看,藝術家是作品的本源,同時作品也是藝術家的本源,二者乃是相輔相成,而海德格同時提出一個「第三者」的觀念,這個第三者也即是賦予藝術家與藝術品之名的「藝術」。由於這個「藝術」比前二者具有優先地位,遂而成為藝術作品的本源,而「本源」乃指一件事物何以成為現在的它,或經由什麼而成為現在的它。換言之也即是藝術的本質或藝術的真理之根源。因此通過海德格藝術實際存在的方式來看藝術本質,則藝術就在藝術作品中。然而海德格又如何來看待藝術品呢?

二、「物」與作品

　　從海德格的存在主義觀點來看,一件藝術作品擺放在那兒,和其他物件放置在那兒,其自然地在場現身(present)二者顯然是一樣的。就像一件藝術作品或者一件傢俱委託搬運公司載送,對承運的工人而言其運送方式並無二至。家具和藝術作品二者同樣皆有「物」(ding)的特性,乃是不可否認的事實。海德格基於各類藝術品皆有物質特性,如建築為石製,畫作要有畫布、顏料,語言、樂曲也需聲音和共鳴器。由此推知海德格的結論是:「建築作品乃存在於石塊中,雕刻存在於木料中,繪畫存在於顏料中,語言存在於話語中,而樂曲則存在於聲音中。」[27]海德格認為藝術作品的「物性」乃是不可動搖而牢牢地存在於所有藝術作品之中。換言之「物」的形式概念不只狹義地表示純粹之物,還包含它的「存有」(being)。然而吾人又如何確定上述的「物性」乃是藝術作品的特性,是獨立而完滿自足的特性,而非來自其他。

　　由於「物」是可感知的,而感官又屬鑑識能力的範疇,由此,「物」乃成為人們多重感官感知的統合體。而功能性的賦予,則使存在物(entity)和我們之間產生了關係。這個具有功能性的存在物,也即是我們日常使用的工具,就像一雙鞋、一把榔頭或一個水壺,是為了某種目的,經由製作而產生,它們和藝術品一樣,都是經由人工製造。至於像花崗岩、木材等不經加工的物品則屬純粹之物。從海德格的分析看來,藝術品與自然形成的純粹之物,其自足的特性較為相似且高於一般器物。海德格認為:器具乃是「半物」(half thing),原因在於它雖具有物性特徵,但還是多了些什麼;器具同時也是「半個藝術作品」(half art work),但似乎又少了些什麼,因為它缺乏藝術作品自我滿足的特性。假定允許用測定的方式來排定

[27] 參閱 Martin Heidegger 著、Thomas E. Wartenberg 編著、張淑君等譯,〈藝術即真理〉,《論藝術的本質／名家精選集14》,第7頁。

順序，那麼器具佔有介於純粹之物和藝術作品之間的特殊地位。[28]海德格藉由梵谷《農鞋》的描述，經由農鞋的功能性，分析器物的器具性特質，而「功能」的呈現乃根植於器具存有的豐富性，憑著器具豐富的可靠性，引領出那位不知情的農婦參與大地的呼喚，世界和大地因她而存在，而農鞋的耗損則是它存在的模式，功能性讓它顯現自身，於此器具的可靠性確保了世界在大地的延展。然而這些顯現，乃由於我們被帶到《農鞋》的畫作之前，當我們面對畫作之時，作品即開口傾訴，瞬間我們置身於畫中情境，為一雙農婦的鞋子揭現真相，而作品的真理也於此現身。

按海德格的看法，存有的揭現也即是真理的發生。藝術作品的呈現，免不了的乃是通過「物」的存在模式而彰顯，由於「物」的功能性讓它顯現自身，而海德格乃經由梵谷的畫作指出這種在場現身。長久以來藝術作品即是通過如此的「物性」特質來提供藝術的立足點。其次則是「設置」（set up）的觀念，當一個作品被放置於展場，被列入收藏，我們說它是被「設置」起來。按海德格對「設置」的解釋，乃意味著「在供奉與讚譽之中建立起來」[29]，此處的供奉代表神聖化。當藝術作品成立時，它的神聖性乃被揭現，也就是海德格所說的「世界」的東西在發光，而這個世界也即是藝術的歸屬所在。

面對梵谷的《農鞋》我們所看到的乃是器物性特質所引發的真理揭現，農鞋的呈現乃藉由「物」的存在模式而彰顯，是「物」的功能性讓它顯現自身，而「設置」（set up）的觀念讓農鞋得以安身立命。相對於杜象的《噴泉》一作，我們同樣看到「物」的功能性所展現的存在特質，而他也讓《噴泉》「在供奉與讚譽之中建立起來」。於此，杜象雖以揶揄的方式將簽上姓名的「尿壺」參與獨立沙龍的展出。就其物性功能和安置的形式乃皆合於《農鞋》被揭現的存在條件。然而《噴泉》一作最終仍被拒絕，因何以故？是「現成物」的原因？亦或因為它帶給人「污穢」的想像？

自寫實主義以來，藝術史上已能容許粗俗、平凡、卑微……等過去不被認可的題材。因此《噴泉》一作，假若當時搬出的「尿壺」是經由繪畫所呈現，那麼其中的爭議和唾罵或許將自動消失？但如果被拒絕的是由於「現成物」的緣故，或許我們將重新思考這個問題。是何原因讓人們無法接受藝術作品以真實物件呈現，而須經由再現過程的轉換？而杜象的現成物作品，或甚至是超現實主義目錄封面以泡沫膠乳房裝置的作品《請觸摸》，可說是對傳統再現描寫的反諷，杜象認為與其藉由再現的描寫來求取如同真實寫真的滿足感，反倒不如「現成物」的直接呈現來得真實具體；然而「動手做」乃是傳統藝術作品或器物的成立必然的基本條件。在海德格的觀念裡，同樣以手工製作的藝術品和工藝品，

[28] Martin Heidegger 著，〈藝術即真理〉；Thomas E. Wartenberg 編著、張淑君等譯，《論藝術的本質／名家精選集 14》，第 14 頁。

[29] 同上參閱 Martin Heidegger 著，〈藝術即真理〉；Thomas E. Wartenberg 編著、張淑君等譯，《論藝術的本質／名家精選集 14》，第 22-23 頁。

二者之間，顯然藝術品的地位高於工藝品，原因乃在於藝術作品擁有自我滿足的特性，即便從創造性來看，任何工藝品或通俗現成物均無法逃脫被創造的宿命；黑格爾（G.W.F.Hegel, 1770-1831）從唯心論的觀點來看藝術製作，則提出「美是理念的感性顯現」觀念，認為：感性形象不應當是自然物質的存在，而是藝術家的心靈在反映現實的基礎上，重新創造出來的自然。[30]黑格爾標榜的乃是「重新創造出來的自然」，若此從「現成物」的選擇來看，乃形成創作上的弔詭，「現成物」早已是「現成之物」，何來創作之說，更何況現成物的通俗性和可複製特質，讓追求完美追求獨特性的現代藝術家或甚至是批評家無法容忍。也因此「現成物」乃被排擠於藝術品之外。杜象的此一顛覆行徑，可說是攪亂了整個藝術史和藝術哲學，雖然杜象曾辯解道：不論繪畫或其他創作其原先的材料不也都是現成物。

自柏拉圖以降，藝術被形容為理念的神奇掌握，黑格爾則進一步提出：「美是理念的感性顯現」。於此黑格爾所標榜的乃是藝術家重新創造出來的自然，藝術被視為捕捉單純或抽象理念的工作，理念和心靈成為感性形象的源泉。現代主義的藝術家在此系統底下，儘管派系多元，也總是反覆地渴望藉由理念和靈感找尋創作的源泉；在黑格爾看來，感性的顯現也即是理念的自我顯現，認為「美」雖屬感性認識，但是美的事物卻應符合本質的內在目的，也即是「完滿」的概念，也因此感性之美，其基礎卻是理性的，亦即外在事物的完滿性符合了內在理性概念，而至美感產生。因此，理念在黑格爾美學概念中乃居於主導地位，他不能忍受東方作品內容思想的不真實與曖昧不明，認為那樣的作品顯得低劣、醜陋而不夠絕對。而杜象的「現成物」卻粉碎了長久以來藝術創作者對理念對形而上無盡的追求。創作者面對現成物全然失去了自我，而以「選擇」替代「製作」。

顯然杜象的創作觀與傳統產生極大的差異，尤其是拼裝式的現成物創作，像具有超現實觀念的《為什麼不打噴嚏》，又或者那些略帶詩意或嘲諷式的標題，事實上當杜象面對這些現成物之時，並不能找到任何穩定而能與之相同的感知結構，也因此杜象對形而上理念與現實能夠合一始終抱持懷疑；然而嘲諷的是當杜象從事「現成物的選擇」創作之時，所採取的乃是一種本質直觀的態度，一種對本質追求和觀念的投射，而這也正是杜象創作上最大的矛盾。再者從海德格把工藝品視為「半物」的特性來看，「現成物」從而只不過是通俗性的器物，甚而連「半物」的工藝品都夠不上，而杜象雖以唯名論的觀點解除「現成物」的「器物性」，然而他又以何種眼光來看待現成物？是藝術品？抑或是非藝術品？事實上杜象對此答案亦是不置可否，但他卻是強調作品的「觀念」與「詩意」，或許這就是他對現成物作品最在意的答案。

[30] 參閱蔣孔陽著，《德國古典美學》，臺北，谷風，1987，第 290 頁。

三、真理、思與詩意

　　海德格從「物」的功能性逐漸引領我們進入梵谷的世界，最後所看到的，並不是起先我們所以為的視覺化或具象化的器物對象，而是經由作品的揭現，然而作品並非器具，不是被賦予審美價值的器具，而只有當它不再內含或需要自身持有器物的特徵，不再需要原有的有用性，不再需要製作過程時，器具方才顯露器具性的真相，使得一雙農鞋體現了它「存在的無蔽狀態」（the unconcealedness of its being）。此處的「無蔽」也即是海德格所說的「真理」（truth）的呈現。換言之，是存在者（指農鞋）的真理已被它自己設置（to set）於作品之中。而這乃是海德格所認為的藝術的本質。因此「存有的揭現」即是真理的生發。而藝術作品的作品性也只有通過「當下存有」（the Being of beings）的去蔽（disclosure）過程方能感知其作品性。意味著在陌生化的本質直觀當下去感知作品，亦即海德格所說的「真理的生發」。顯然這個「真理」有別於笛卡爾那個具超越的確定性存在者的真理。

　　在海德格的觀念裡，存有的世界與大地乃處在「抗爭」（striving）的對立面，而作品即在其內部的抗爭中提升彼此。由此我們或許能夠體會杜象作品寧靜背後暗藏的顛覆思維，像《噴泉》，像《L.H.O.O.Q.》，像男扮女裝的杜象，還有他那美麗的化名霍斯・薛拉微（Rrose Sélavy），……藝術作品乃在此爭鬥、對抗的凝聚和騷動之中產生。而真理的生發乃在作品中起作用，它意味著作品存在於運動的發生之中，經此藝術乃成了真理的生成和發生（ein Werden und Geschehen der Wahrheit）。[31]海德格從真理的生發從而悟出了真理源出於「無」（Nichts），它意指存在者的純粹性。因為存在者總是被看成慣常的現存事物，通過作品的立身實存而被設想為真的存在者。[32]對於海德格而言，從現存事物或慣常事物那裡是看不到真理的，而只有通過被拋向世界的敞開性和存在的澄明而得以產生真理。顯然杜象否定的「真理」，並非海德格具有生發的無蔽而澄明的真理，而是笛卡爾觀念論裡被設想為真所指涉的存在偶像的真理。

　　至於杜象作品中所強調的「觀念」與「詩意」又做如何解？按海德格的觀念：「真理」做為存在之澄明和去蔽，乃是通過「詩意」的創造而發生。[33]換言之藝術的本質即是「詩」（dichtung）。因此「詩」並非指對任意對象天馬行空的虛構或幻想，而是真理澄明的一種籌劃方式，通過「語言」引領存在者進入敞開的領域之中。就像一個觀賞者通過繪畫語言進入畫中澄明無蔽的領域。也像一個作品的標題，宣告存在者做為什麼進入存在的領域，如此的道說也即是「詩意」的引進。於此，「詩意」乃意味著真理的創建、給予，一種做為開端的創建。

[31]　參閱孫周星選編，《海德格爾選集（上）》，第 292 頁。

[32]　同上參閱孫周星選編，《海德格爾選集（上）》，第 292 頁。

[33]　同上參閱孫周星選編，《海德格爾選集（上）》，第 292 頁。

　　由於「詩意」乃經由「道說」（sagen）而來，按海德格對「道說」的解釋，它表示：「道說」一意並非指形而上的語言，它乃指「存在」或「大道」（ereignis）的運作和發生。而合乎本真的道說也即是「詩」與「思」。[34]海德格認為：真正詩意創作的籌劃乃是對歷史性此在中被拋入大地之物的開啟，也即是對大地的開啟。[35]因此做為詩意的藝術即是一種開端的創建，它顯於無邪或素樸之中，既無害，也無作用，是出於語言做為材料的創建。這個「詩意」的註解，倒也讓人聯想到杜象那些隨機現成物的聚合和遊戲性文字，一種偶然被拋入的存在，一種無美感、無用和無理由的率意和開啟。杜象曾經談到他對文字的好惡，他不喜歡「信仰」（croyance），厭惡「判斷」（judgment），也排斥「存有」（being）這個字。他說：「『存有』這個字，那是人類的發明，……它一點也不詩意，那是一個基本的觀念。」[36]至於什麼方才是詩意的文字？杜象回答：「他定是被扭曲的文字。……像文字遊戲，像半諧音，如《大玻璃》中的『延宕』（le retard），甚至『杜象』（Duchamp）這個字也很詩意。」[37]而這些文字的詩意也帶給他興奮和喜悅。他說：「我要賦予『延宕』（retard）一個連我都無法解釋的詩意，以避免使用如『玻璃畫』、『玻璃素描』或『畫在玻璃上的東西』。……『延宕』這個字讓我感到滿意，像找到一個辭彙，一個真正詩意的字，你想它是不是比馬拉梅更馬拉梅（mallarméen）。」[38]杜象以隨機的方式賦予《大玻璃》新的標題，並以唯名論的觀點排除因襲和說明性，道出了他心中詩意的文字。甚至不排除揶揄自己，給自己取了一個富有半諧音的名字「馬象・杜歇爾」（Marchand du Sel）。甚而在尿斗上給自己簽寫上意味著「愚蠢」和「雜種」的「穆特」（R. Mutt）之名。他並表示，「畫題」讓他很感興趣，有段時間他變得文謅謅，並對文字產生興趣。他說：「我把文字聚合在一起（按：指《大玻璃》），加上一個逗點以及用來形容的『甚至』（eux-même）一詞，但它並不具任何意義，這和單身漢與新娘一點關係也沒有，不過是表現副詞性最美的一面罷了，沒有任何意思。只是這種反含意的詩意，讓我非常感興趣。……」[39]這段《大玻璃》的標題文字敘述，顯現了杜象對詩意文字的喜好及其文字觀念。標題對他來說，就如同宣告了單身漢與新娘於「大玻璃」場域中的駐足，是詩意的文字引領他們進入敞開的大地，然而文字的聚合並非要傳達或說明什麼，標題中的「甚至」一詞雖只用來形容，並不具任何意義。倒也將觀者引入杜象無美感、無用、和無理由的情境，像這樣的反含意，反倒是成就了《大玻璃》的美感和詩意。被拋入「大玻璃」

[34] 同上參閱孫周星選編，《海德格爾選集（上）》，第 294 頁海德格爾的「道說」註解。

[35] 同上參閱孫周星選編，《海德格爾選集（上）》，第 296 頁。

[36] Claude Bonenefoy: *Marcel Duchamp Ingénieur du Temps Perdu:Entretiens avec Pierre Cabanne,* op.cit., p155.

[37] 此處杜象所指「存有」（being）乃意指一般形而上的存有，而非海德格的「此在」（Being）之意。Claude Bonenefoy, Ibid., pp.155-156.

[38] Claude Bonnefoy: *Marcel Duchamp Ingénieur du Temps Perdu / Entretiens avec Pierre Cabanne,* op.cit., p.67.

[39] Claude Bonnefoy, Ibid., pp.67-68.

的單身漢和新娘，在時間的延宕裡，經由語言的引領，在世界與大地的爭鬥中凝聚騷動，終至高潮昇起而揭現它的存有。

杜象拒絕了繪畫而選擇「現成物」，「觀念」（idea）乃是他創作的根本源泉，他不喜歡完全沒有觀念的東西，也因此他總是待在觀念的領域，對於杜象而言，做為一個創作者可以不去動手做，卻不能沒有觀念。誠如海德格所示：「藝術是一種初始性的揭蔽，但技術卻不是最原出的，而只是對藝術之敞開性揭現的一種擴建或再造。」然而觀念起於「思維」，因此「思維」乃成了杜象「詩意」創作不可缺席的要素，就如同海德格存在觀念裡「思」與「詩」相互的對話。對海德格而言，「藝術」做為創作的語言乃是一種本真的方式，是創作的原語言（ursprache）。而「思」總想去道說事物的本源，由於一切創作根本都來自運思，也因此「思」與「藝術」乃保存著源初真理的運作。做為一種本真的道說，「藝術的語言」乃是對存在和萬物創建性的命名，因而得以建立一詩意的世界，通過命名，召喚真理的現身。也因此海德格「思」與「詩」的對話，換一種說法，也即是「思」與「藝術」的對話，它乃意味著真理的現身，把語言的本質給召喚出來。既是「思」的世界，也是「藝術」的世界，一切凝神都是詩意，而一切詩意也都來自思維。讓「思」深入不可說的神祕和隱喻之境，運思越深入，語言也更趨詩化，其存在就越趨近於「詩意」的情境，一種詩意的棲居。而杜象強調「觀念」，乃意在「思」與「藝術」的能動性，即一種創作之「思」。由於觀念乃源於運思，也因此這個通過陌生化的創作思維，在詩化過程中，逐漸成為作品存在的奠基，一種不帶偏見、判斷的觀念。也因此他說：「『觀念』既不平凡也不功利。」[40]

然而「觀念」需要通過語言的傳達，或者更確切的說，是「語言」和「思」與「詩」的聯動之中，引出觀念的創建。也因此海德格的道說乃從「人言」入手，「語言」對他來說，猶如大地的花朵，一切由此綻放，既顯於大地，也隱於大地。在他看來「人言有聲而大地無聲，無聲之中有大音。」海德格稱此為「寂靜之音」（geläut der stille）[41]。這個比喻顯然和《老子》的「大音希聲，大象無形」[42]之意有其異曲同工之妙，意謂著一種無聲之聲，無形之形，承載著語言的「說」與「不說」，它同時也是「思」與「詩」的轉換生成。

在海德格的觀念裡：「詩」的本質乃是一種揭示、命名、創建和開啟，至於「思」則似乎與邏各斯之神聖道說相聯繫，它諭示著一種掩蔽、庇護、收斂和期待的特質。[43]也即：「思」

[40] Claude Bonnefoy: *Marcel Duchamp Ingénieur du Temps Perdu / Entretiens avec Pierre Cabanne,* op.cit., p.135.

[41] 參閱孫周星選編，《海德格爾選集（上）》，第 17 頁。

[42] 【大音希聲】《老子》：「大音希聲，大象無形。」王弼注：「聽之不聞名曰希，不可得聞之音也。有聲則有分，有分則不宮而商矣。分則不能統眾，故有聲者非大音也。」魏源本義引呂惠卿曰：「以至音而希聲，象而無形，名與實常若相反者也，然則道之實蓋隱於無矣。」意謂最大最美的聲音乃是無聲之音。參閱《漢語大辭典》，香港，商務印書館，繁體 2.0 版，C2002。

[43] 參閱孫周星選編，《海德格爾選集（上）》，第 21-22 頁。

具有「隱性」和「聚集」的特質，而「詩」的語言則是「顯性」和「去蔽」的。[44]因此應於海德格的的大道之說，「詩」與「思」二者乃同時擁有「無蔽」和「邏各斯」語言形成的兩種方式，「思」與「詩」各有所重。然而將「思」與「詩」二者劃分，顯然有違海德格初衷，基於道成肉身的觀念，「思」與「詩」二者乃是不可劃分的，亦即「思即是詩」。海德格的存在真理，基本上乃是從「無蔽」（aletheia）的生發和揭現來探討詩的本質。而「詩」亦非狹義地僅指詩歌上的詩，「思」也非指形而上學一切建立在對象之上的一種表象性的思維。其所呈現的乃是一種非對象的、存在的初始狀態，而讓人類回歸本真的棲居。而此放棄表象的追求，乃成為一種生存態度的轉變。而它也成為西方創作思維的新的轉折點。

杜象的「現成物」創作，起先乃是藉由「物」的觀念去找尋藝術的本質，而在掌握了藝術品之「物性」觀念之後，隨即將「動手做」的外在條件消解，將現成物的創作提昇至「觀念」的層次，過程之中乃通過視覺的「觀看」來取代動手製作。對他而言，現成物的注視並非將自身引向個別經驗，而是進入現成物中揭現真理，是對作品本質的創造性注視，因為真理只有通過存在者的自我安置方才存在。而標題語言乃是他揭示作品的命名與開啟，是「觀念」與「現成物」聚合生成的語言，而在現存的爭鬥過程之中，通過思與現成物的聚合呈顯，引領新的想像和詩意。即便他的批判、嘲諷和揶揄隱匿於作品之中，然而通過注視，通過文字語言，卻成為另一種「思」與「詩」的揭現。

藝術作品之於觀念的重視，在杜象「現成物」提出之後，乃是一關鍵性的轉折，杜象把現成物的「器用性」消解，隨之突顯的乃是藝術作品的「思維性」和「詩意」，遂然引領藝術創作者對於過程的重視。其後超現實主義之於觀念的強調，新達達藝術家引用禪宗「空」的思維，1970年代的裝置藝術（Installations Art）[45]、環境藝術、大地藝術（Earth Art，又稱地錦藝術）以及觀念藝術（conceptual Art）的形成，無不推舉杜象為其創作先驅，而海德格在〈藝術作品的本源〉所談及的「物性」以及「思」與「詩」的對話，雖以梵谷繪畫和荷爾德林（Friedrich Hölderlin, 1770-1843）詩作為例，而非談及「現成物」，然其「此在」和「物」的觀念顯然不能置外於當代藝術，雖然德里達批評他的觀念乃落入藝術與藝術品推論的循環，然而海德格的藝術作品本源論，顯然與他同時代的藝術家杜象所提出的「現成物」觀念同樣受到矚目，二者之於當代藝術的先見和影響，可說皆是一種「思」與「詩」的延異。

[44] 按孫周星的註解：海德格理解的「詩」與「思」乃具有「解蔽」與「邏各斯」之一體兩面的特性。如果「解蔽」標誌著語言由「隱」入「顯」的運作，那麼「邏各斯」（logos）則標誌著存在的由「顯」入「隱」的特性，因此「詩」與「思」二者各有所重。參閱孫周星選編，《海德格爾選集（上）》（Martin Heidegger），第21頁。

[45] 裝置藝術（Installatins Art）一語原文來自 In. stall. ation，具有安置架設之意，是通過「物性」特質來提供藝術的立足點，「裝置」乃即「物體」的延伸，其意在探討裝置與物體的關係。

第三節　杜象的現成物選擇與審美的本質直觀

一、杜象的「看」與現成物的選擇

1.繪畫已死

　　馬歇爾杜象（Marcel Duchamp1887-1968），這位在藝術史上聲言「繪畫已死」的創作者，當他以顛覆性手法提出「現成物」（Ready-made）做為創作題材之時，西方藝術從此跳脫個人主體性製作的束縛，從而自傳統「手繪」步入「現成物選擇」的創作階段。雖然杜象的「現成物」，其創作動機源自於無意識的戲作，不意卻引燃傳統繪畫面臨解體的命運。對於杜象而言，脫離繪畫就如同解脫聖職一般。自古希臘以降「模擬論」（imitatio, mimesis）與「創造力」（creativity）即陰魂不散地左右西方藝術創作與美學批評：傳統宗教、神話乃至於個人發抒情感等題材的寫實之作，自始即壟罩於模擬論魔帳底下，創作理念得以通過視覺被表現出來，藝術被視為理念的神奇掌握，即便是抽象藝術家，如馬勒維奇（Malevich）、蒙特里安（Mondrian）、康丁斯基（Kandinsky）等諸創作者，亦難以擺脫將理念訴諸於視覺掌握的形上追求，創作者總企圖將靈感想像得來的理念與真實映對。然而 1913 年，杜象「倒立腳踏車輪」現成物的提出，卻讓柏拉圖（Plato）以降的模擬論和靈感啟發創造的說法嚴重受愴，這件頗具解構觀念的顛覆性之作，動搖了西方古來堅信的創作理念，如此的呈現是否還稱它是作品？如果答案是肯定的，那麼藝術作品是否仍是理念感知與現實合而為一的轉化之作？這無非就是杜象「現成物」引發的困擾。

　　至於什麼是「現成物」？按杜象對於此類作品的創造手法有三：其一是日常物件的直接選擇，不同的是物件所呈現的已非同往昔的功能作用；其二是將原始物件略施改造賦予新意，藉以改變原來意涵。例如將生活物品添加簡短標題或詼諧的簽名等些微變更，造成原有意義的消失，或者經由文字的改變或隨機性組合，將觀者引入詩意的文學領域，而在音韻變化中達到使用頭韻（alliteration）的趣味，抑或添加局部圖繪，藉由詼諧、嘲諷等手法來轉化作品，此即所謂的「協助現成物」（Ready-made Aidé）；第三種現成物創作方式則是以置反手法表達的創作類型，其手法大不同於前二者，是前兩項創作的置反手法，即倒反過來將藝術作品轉化為日常物件，重新賦予作品功能性的作用，藉以突顯表現藝術與日常物件功能轉換的衝突性，而稱此類作品為「互惠現成物」（Ready-made Réciprocité）。三種現成物創作方式的前兩類型乃是功能性器物的藝術轉化，二者與第三類型「表現藝術器物化」的置反手法立意正相矛盾。而杜象的這類顛覆性手法，以通俗現成物件的選擇做為創作的呈現方式，著實引來觀者無限遐思，為藝術品和藝術創作的定義無端憑添諸多困擾。

2.現成物與選擇

　　長久以來，藝術創作不能自外於文本作品，即便克羅齊（Benedetto Croce, 1866-1952）的直覺說，將藝術作品的價值歸之於表現前的美感和意境，然而克羅齊並不否認文本作品乃是內在美感和意境的轉化呈現，而西方自柏拉圖以降，對於藝術品的界定總不離創作者的靈感想像，並通過技巧的製作和情感的賦予而產生；然而杜象「現成物」的提出卻改變了西方長久以來根深蒂固的見解，「現成物」並非傳統技法製作生成的作品，而是如假包換的「現成物品」，是經由選擇而重新賦予新意的既有成品。亦即作品乃是經由「選擇」而非「製作」產生。杜象如此提到：「《噴泉》（按：指小便器現成物）是不是動手做並不重要」。他接著說：「選擇它，一個日常生活物件，安置新的標題和觀點，讓通常的意義消失──賦予對象一個創新的看法。」[46]由這段敘述看來，現成物無疑的是在繪畫、雕塑等製作性藝術之外提出新的創作理念，它顛覆以往的創作形式，甚而偏離傳統定義的「藝術」意涵。

　　「藝術」這個名詞，古希臘稱之為「techne」，按其原旨乃具有「製作」與「製作者的才能」之意；至中世紀，此名詞改以拉丁文「ars」稱之，強調的是「製作法則」和「知識的熟悉」。[47]沿至今日，這項富含「製作性」的藝術定義已成為人們約定俗成的看法。然而「現成物」被拿來做為藝術作品直接呈現的方式，相對於傳統創作意涵而言，卻蘊含創作者深刻的反思與顛覆思維。現成物創作是選擇性的，是既有物件的直接選取，更具有可以複製的特性，創作者的意象成為既有成品的直接呈現，而非通過製作轉化而來。然而這項可以再製呈現的特性卻讓作品的獨特性消失於無形，其中更透顯了創作者威權的鬆綁，也賦予觀賞者更為自主的解讀空間；相對於傳統的藝術定義，已無法規範這項新的創作形式，人們對這個不再是通過藝術家「製作轉化」的物品之藝術價值產生質疑！究竟這項經由選擇提出的「現成物」，是否被認定是藝術品？

　　鑑於現成物乃是經由「選擇」而成為藝術品所引燃的爭議，吾人不得不回到傳統創作形式再度審視，難道傳統作品在創作過程中沒有「選擇性」的問題？杜象曾經推崇林布蘭（Rembrandt, 1606-1669）提出的「選擇性」繪畫創作觀，認為林布蘭是唯一能夠跳脫古典和現代純粹形式理念的創作者。他說：「如果一個人不選擇對象，卻能擷取自己發現的本質，那就如同林布蘭。」[48]林布蘭作品的明暗佈置，往往觸發我們的精神感應，喚起我們的直覺，就像在著名的《夜巡圖》一作繪製過程中，能夠不拘泥於傳統人物畫的繪製形式，從中擷取對象的本質特徵，運用光的明暗，賦予人物畫新的佈勢和繪畫性構思，將人們引入詩意的情境，從而跳脫古典人物畫像刻板的範式，自人物對象中發現特質，在半黑暗的光線中創造詩

[46] Calvin Tomking (II): *The Bride and TheBachelors: Five Masters of The Avant Garde*, Penguin Books, England, 1976, p.41.

[47] 參閱 W. Tatarkiewicz 著，劉文潭譯，《西洋古代美學》，臺北，聯經，民 70，第 167 頁。

[48] Joseph Masheck edited: *Marcel Duchamp in perspective*, U.S., Da Capo Press, 2002, p.14.

意的世界，重新賦予畫作新的鋪陳和取捨。杜象肯定林布蘭的繪畫創作乃是一種本質的發現，在不選擇對象之下重新發現對象，這乃和現成物的選擇有其異曲同工之妙，它們都是一種本質的發現，一種直覺的喚起。

　　然而繪畫創作在通過創作者的發現和心靈取捨之後，面對的是技藝的轉化呈現，是經由創作者靈感繪製轉化而來，它不同於現成物的選擇創作，現成物乃是現成對象的直接提出，關鍵在於現成物能否契合創作者的意象而有所取決。事實上對於杜象而言，自然界現象不論風景、人物、畫作，抑或任何既有對象，皆是創作者擷取靈感的「現成對象」，而其轉化不再端賴技巧，而是通過觀念。藉由「選擇」來取決對象，經由對象本質的發現，從而做出取捨。至於杜象如何發現本質？如何讓現成物品重新呈現時轉化為作品？於此審美過程中，創作者的「看」則成了作品轉化的關鍵！

3.杜象的「看」與審美判斷

　　1912 年，《下樓梯的裸體》一作因標題爭議而自獨立沙龍取回，乃是杜象一生的轉捩點。杜象遂脫離了畢多（Puteaux）的立體主義團體，也避開了畢多團體極端嚴肅的議題，了無遺憾的是與此團體相處期間，他成功地吸取立體主義所提出的另一套全新的「看」的方法，從此拋棄自然主義慣有的「美」的原則主張，不再眷戀於傳統透視空間的作品形式表達，企圖通過對象直取本質。然而與其說杜象接受立體主義全新的「看」的方法，不如說，是受其啟發而發展出個人另一種「看」的轉移。從自然模擬的真實到內在心靈世界的真實，最後投向本質直觀，藉由本質的揭現來取決現成物的藝術性。誠如林布蘭之於繪畫本質的發現，杜象則是通過直觀來揭發現成物的本質。他說：「我取決對象（現成物），通常總是竭盡心力地緊緊地『看』（法 il fallait se défendre contre le《look》），選擇對象乃是相當困難的，因為十五天之後你不是喜歡就是厭惡，因此必須以無關心（indifférence）的態度去面對每件東西，如同你對於美毫無感覺，選擇現成物總是以視覺冷漠為根本，完全不具任何好壞的品味（goût）。[49]在此，杜象著眼的是一個「看」的過程，以十分認真的態度、竭盡心力地緊緊的看，十五天的沉浸方才有所取決，然而令人不解的是審美過程中，杜象卻是以無關心的冷漠去對待，一種全然廢棄美感、置身於平淡的境地，因何以故？

　　勒貝爾（Robert Lebel）曾經描述杜象創作《新寡》（Fresh Widow）時已達「無美感」（l'inesthétique）、「無用」（l'inutile）和「無理由」（l'injustifiable）的境界。[50]這件作品是一扇以黑色皮革替代玻璃而可以隨機開啟的窗子，窗台上書寫著：「新鮮寡婦、巴黎窗戶」（Fresh Widow French Window），這是杜象在現成物上隨機書寫的文字，而他當時已能隨心所欲地運

[49] Claude Bonnefoy: *Marcel Duchamp Ingénieur du Temps Perdu / Entretiens avec Pierre Cabanne,* Paris, Pierre Belfond, 1977, p.80.

[50] Claude Bonnefoy, Ibid., p.113.

用詩意的文字做為「協助現成物」創作的表達。對於杜象而言，提出這樣的現成物創作，已無須任何理由、概念、偏見或美感好惡，只是讓生活來去自如，就像作品中的「新鮮寡婦」那般活脫自在。杜象乃是以一種全然無關心的心境去面對眼前的現成物，他說：「我必須選擇一件我毫無印象的東西，完全沒有美感及愉悅的暗示或任何構思介入。我必須將我個人品味減至零。選擇一件完全不感興趣的事物是非常困難的，不只在選擇當天，也在未來，它將永遠不可能成為美麗的愉悅或醜陋。」[51]

為了免去好惡成見，在選擇過程中杜象刻意地不帶任何色彩，就像他以機械圖式取代繪畫那般，意在跳脫傳統品味。而杜象消除品味因循、避開傳統美學，最特出的方式即是運用「偶然性」（hasard）：像「玻璃的破裂」、「灰塵的孳生」、「由風來吹動書頁」……等機緣性的現成物創作。「隨機」可以讓人跳脫傳統品味因循，杜象喜愛它的偶然特質也運用它做為創作形式。這些現成物乃是通過「看」的「選擇」，而在對象陌生化的過程中重新發現，重新認定的作品，過程中不介入任何構思也沒有美醜成見。而杜象似乎已深深體會選擇現成物的趣味和吊詭，在全然視覺冷漠的情境中，將個人品味減至零，把可能導致魅力或其他感官的誘惑一概剔除。

從另一方面而言，杜象的現成物選擇不也正是康德審美判斷的另一類型，康德（Immanuel Kant, 1724-1804）審美判斷所要擺脫的顏色、氣味、利害、善惡等經驗因素，其審美過程即是通過陌生化將這些經驗因素剝離，從而純粹眼前的審美對象。按康德的論述：鑑賞即審美，鑑賞判斷即是審美判斷，是主體通過審美活動以呈現對象的情感反應，它不同於一般概念性的認識判斷。[52]杜象的現成物選擇乃是鑑賞判斷的另一層面，將傳統作品對象轉換成現成物，藉由本質的發現來取決這個現成物是否變換身分。而其著眼點就在於通過「看」來選擇當前的對象，全新全意的「看」，不帶任何激情的、冷漠的「看」，沒有美感及愉悅暗示，也不帶任何構思，沒有好壞的品味，藉此發現對象的本質。顯然這裡的「看」涵蓋幾個層面，首先是「竭力地緊緊地看」，同時是「無關心」的看，也就是視覺的冷漠，以及沒有好壞「品味」的美感和愉悅。字面上看來，這些概念似乎彼此矛盾，既是竭盡心力地審視以求本質的發現，何來無關心以及沒有品味？或許通過審美過程的抽絲剝繭得以解開此間疑惑。

由於鑑賞判斷乃是創作主體通過審美活動而呈現的情感反應，是不具概念性的，亦即審美過程，意識可能存在的利害、善惡經驗概念以及顏色、氣味、魅力等感官因素一概被排除。杜象將此鑑賞活動轉化為「現成物選擇」的審美活動，就以《噴泉》（小便壺）作品為例：

[51]　傅嘉琿，〈達達與隨機性〉。參閱逢塵瑩等著，《達達與現代藝術》，臺北，臺北市立美術館，第 140 頁。原文譯自 Harriett Ann Watts: *Chance, a Perspective on Dada*, Ann Arbor, Michigan: UMI Research Press, 1980, p.41.

[52]　參閱康德著、鄧曉芒譯、楊祖陶校，《判斷力批判》，北京，人民出版社，第 123 頁。

對於杜象而言「小便壺」本身只是單純的物質對象，並無人為的利害關係或是非善惡之辨，因此這項可能阻撓審美判斷的概念因素首先排除。而杜象對此現成物亦無主觀好惡，觀看時更無所謂顏色、氣味、愉悅或其他官能性的因素介入；反之，《噴泉》一物，若其器物的功能或氣味等聯想左右思考，則現成物必然無法跳脫既有的概念規範，你當它是「小便壺」，那它也即是「小便壺」。如何消除這樣一個附加的外衣？那只有通過陌生化的鑑賞過程，而這乃是杜象轉化現成物成為作品的關鍵。《噴泉》最後被接納為作品，即是它那極盡純淨的白和近乎圓滿的純粹形式，一種近乎本質的形式。而在康德的論述裡：對象的「形式」乃是做為鑑賞判斷中一切質素的基礎。[53]換言之，杜象乃通過小便壺之單純形式本質的發現，重新認定它的價值取向。

康德認為素描和純粹曲式（composition）乃是鑑賞判斷真正的對象，至於色彩或更多樣變化的曲調，只是賦予形式愉悅的一種同質性添加物，其作用在促使「形式」於直觀上更見精確、完備。至於對象所呈現的「魅力」只是讓「表象」（vorstellungsart）[54]看來更生動，藉以喚起感知主體對表象本身的注意。因而一個功能作用已經消除的白色小便壺，其單純形式猶如一件不具添加物的素描或純粹曲式，是更趨於本質性的。於此，杜象的現成物選擇，顯然有意將「魅力」、「色彩」、「利害」、「功能」等要素一一濾除，而此時審美判斷的「看」，已然是尋求本質的一種觀看方式，並藉由本質的發現來決定現成物的取捨。

4.陌生化與無目的的合目的性

由於杜象的現成物選擇，乃是選取一件全然不感興趣而又毫無印象的東西，過程中沒有任何美感愉悅的暗示或任何構思介入，強調將個人品味減至零，這乃是審美過程中對象陌生化（defamiliarization）的情境。海德格（Heidegger）和形式主義者相信審美就是陌生化，他意味著一種疏離，就像海氏所指：一把榔頭，一旦斷裂而喪失它的熟悉性，就不再是日常的工具，而此時它的藝術光暈也就自然散發。因此他說：「一把斷裂的榔頭會更像榔頭」。[55]也即勒貝爾所言：一種「無美感」，「無用」和「無理由」的境界；相應於杜象的現成物選擇而言，這個「無美感」、「無用」和「無理由」即意謂拋開「魅力」、「色彩」、「利害」、「功能」等作用。「無美感」沒有好壞的品味，而「品味」則喻示著一種因襲、一種先入為主的喜好，審美乃須拋開成見無所偏執，因而現成物的選擇，自然而然體現了一種視覺的冷漠，也即是「無關心」的態度。

至於「無理由」則意謂著概念成見的消除，康德一再強調：審美是不能有理由的，也不能以任何法則來說服他人，審美活動一旦有了概念意識，呈現的表象將立即消失，活動亦告

[53] 同前註，參閱康德著、鄧曉芒譯、楊祖陶校，《判斷力批判》，第 61 頁。
[54] 表象（vorstellungsart）：指對象呈現於感官和認識能力之前的形態和性質。參閱康德著，第 152 頁。
[55] 參閱 Terry Eagleton：*Literary Theory,* Blackwell ,USA, 2001, p.56.

終止，因此沒有概念和法則乃是審美活動的基本特徵。[56]所以杜象說：「我必須選擇一件我毫無印象的東西，完全沒有美感及愉悅的暗示或任何構思介入。」[57]是一種對象的「陌生化」，亦即當觀者面對眼前對象之時，意識並不存在「品味」或「概念」的因子。因為不存在品味好惡所以談不上美醜，也因為無既有概念，所以不存在任何理由，將所有外在因素抽離放空，剔除任何可能干擾的因子，讓眼前的現成物呈現最初始單純的表象。

所謂的「無用」，乃是審美對象工具特性的消除，誠如海德格所言的「斷裂榔頭」：榔頭因為「斷裂」而喪失其素來為人們所熟悉的工具特性，而這個熟悉性的消失乃意謂著審美作品的陌生化，更由於這個陌生化而散發藝術光暈。杜象的《噴泉》一作基於前述概念，從而擺脫它的工具特性，不再是解手的工具，而與生活形成疏離，最終留下的表象只有純白和簡潔的造形。而其審美的「陌生化」乃是以「冷漠」、「無關心」的，一種全然不在乎的態度去面對眼前的事物，然而美感卻於此等冷漠而無所企求的審美過程中赫然呈現，這不也正是康德審美鑑賞論及的「無目的的合目的性」！

審美活動在康德那兒乃是一種主客體的合目的性，它顯示了先驗主體情感與表象之間的一種關係，亦即表象符合主體的主觀目的，而其主觀目的乃是內在先驗的，並未涉及現實當中實質性的主觀目的，亦即主體之於對象所呈現的表象並無現實上主客觀的目的。就以杜象《顛倒的腳踏車輪》為例，當創作者面對腳踏車時，主體所感受到的並不是一部日常代步的交通工具，倒是車輪那近乎圓滿的造形，及其中心輪軸交互連結的形式結構直接映入眼簾，從而導入主體情感的投射，此時創作者並不存在腳踏車做為交通工具或個人偏愛的主觀目的，抑或如何組成一部腳踏車的客觀概念，純然是審美對象的形式直覺地合乎主體意象，而非現實概念的合目的性或個人慾望的滿足，是不具利害關係和概念性的。

審美心理活動乃是想像力結合知性的自由創造活動，是富於遊戲特質的。由於審美過程，感性存在於主體想像，主體構造表象時雖然呈現知性的意識，但並不受概念規範，活動過程既不受概念束縛亦無任何利害成見，而在陌生化的狀態下，自由馳騁於想像之中。如此的想像創造，使得審美活動不具任何現實經驗的主客觀目的。而其表象所呈現的美，乃是審美對象與主體心靈的契合，是無目的的審美感知與審美主體主觀目的的契合，它非同於經驗概念或慾望目的的滿足，是通過陌生化審美活動的一種審美感知活動，亦即主體「主觀無目的的合目的」之審美過程。

杜象的審美活動，除卻日常生活物件的選擇，最具創意的應是具有「隨機性」（randomness）的現成物和文字遊戲。「隨機」講的是「偶然機遇」（chance），其對象本身已不存在目的和概念性，而具備了審美陌生化的特質，因此一旦符合主體心靈狀態，審美活動即告完成。例如

[56] 參閱蔣孔陽、朱立元主編，《西方美學通史（第四卷）──德國古典美學》，上海，上海文藝出版社，1999，第82-83頁。

[57] 傅嘉琿，〈達達與隨機性〉，《達達與現代藝術》，第140頁。

《灰塵的滋生》一作：杜象選擇滋生灰塵的玻璃做為現成物作品，全然基於對象的隨機特質。「隨機」意味著表象的呈現既非基於美感、亦非具於實用，也不講求任何具體的形式概念，提出灰塵的滋生已然不是基於眼前所見的一片塵土，它不過是個現象的呈現，一個灰塵聚積的狀態，既不講求美感、用途和亦不具任何概念性，它符合了審美陌生化的條件，一種不受規範而富於遊戲性的自由創作。於此，審美活動一方面既是自由而富於遊戲性的活動，一方面又符合創作者主觀意向。也由於是自由而富遊戲性的審美活動因此是無目的的，又由於它符合杜象創作的主觀需求，而構成一個「無目的又合於目的」的審美創作活動。因此，不論是現成物的提出亦或製作性的創作活動，其審美活動都存在對象陌生化的過程，一是經由選擇提出，一是通過製作轉化，而其關鍵全然存乎一個「看」字。至於杜象的現成物如何經由「看」的提純來做出選擇，或許通過胡塞爾的「直觀」概念，對此能有更進的理解。

5.普遍本質的「共通感」與「意向性」

　　何以杜象的現成物選擇需要十五天的「看」？顯然現成物的選擇並非只是對象外觀映入眼簾的片刻知覺，同時也是視覺對象的深層感知，經由「看」的洗鍊，從而發現審美對象的形式及其本質特性。誠如伊格爾頓（Terry Eagleton）對於現象直觀所做的敘述：現象學掌握我們可茲體驗而確定的東西……是一種先驗的（transcendental）探究模式……其研究不單是我注視某特定兔子時偶發的感知，而是感知所有兔子和牠們行為的普遍本質。換言之，它不是一種經驗主義形式，關心特定個人隨意片斷的經驗；也非心理主義類型，只興趣於可觀察的個人心裡過程。它聲言揭露意識本身的結構，同時也揭露現象本身。[58]在此見來，現象學採取的直觀態度，既非屬個人的經驗概念也非心理主義，而是現象本身及其本質結構的掌握。為此現象學採取了嚴肅性的看，也就是本質直觀。而胡塞爾（Edmund Hussel, 1859-1938）拋棄經驗主義、心理學主義以及自然的實證主義，強調揭露意識本身和對本質的追尋，乃與康德審美概念有其相承。

　　在康德那裡，審美判斷乃是主體通過審美活動之於對象的情感反應。康德把這種鑑賞判斷視為一種能力，而此種能力則潛藏於主體內部，只有通過主體的活動而得以付諸實現。為了表明審美是主觀的普遍性的，康德繼而推出了「共通感」（gemeinsinn）的論述，也就是「普遍感性」之意。[59]雖然它不同於一般知性概念意義的共通感（gemeine verstande）。然而康德在承認一般認知概念具有普遍傳達性之餘，推而廣之認為：審美也具有共通的心意狀態（gemuthszustand），亦即情緒、心態、精神、感受力和理解力等，同樣具有普遍傳達性。[60]

58　Terry Eagleton: *Literary Theory,* op.cit.,p.49

59　參閱蔣孔陽、朱立元主編，《西方美學通史（第四卷）──德國古典美學》，上海，上海文藝出版社，1999，第 109 頁。

60　康德認為心意狀態乃是認識能力與認識之間取得協調的能力。一般在認知活動當中，知性的成分總較感

據此審美判斷在康德那兒乃藉由「共通感」而呈現其美感效應，然而「共通感」在康德那裡乃是一種假設性的推論，意謂著一種「推測」。由於審美判斷乃是「應然」而非「實然」，因此當鑑賞主體肯定某一對象的審美判斷時，能否就此將其審美判斷建立為一典型範例，把範例視為一種審美共通感，據此而確立有一普遍共通的審美心意狀態。而此典型範例是否意味著一種威權的象徵？一種傳統的邏各斯？同時基於共通感乃出於認知的推論，其假設性是否也因此成為康德審美判斷無法圓說的懸念？即便從現象學那兒可見出康德審美觀念一脈相承的關係，然而胡塞爾最終還是放棄經由「共通感」去探究審美本質的途徑，而採取了更科學的意向性方法做為現象闡釋。

康德向來把審美判斷視為主體的能力，它潛藏於主體內部，而審美判斷乃是主體通過審美共通感之於對象的情感反應，然而在他看來，美似乎與對象無關，而全然在於主體意識的掌握，是主體去構造表象。而在「崇高」的論述裡，康德則把「崇高」視為廣大無邊的理性力量，「崇高」毋須通過直觀去體驗，毋須合目的性，卻能做一整體性的思維。由此看來，康德審美判斷除了審美共通感、無目的的合目的性之審美判斷，其背後仍潛藏一形上思維：亦即做為本體的物自體（英：thing-in-itself,the，德：ding an sich, das）乃是不可知的，物自體與現象之間隱然存在著一道鴻溝。其壁壘分明的心物二分觀念，並沒有意識到本體是否就在現象之中，而使得鑑賞過程中「心靈如何體會自外其身的客體？」[61]成為其審美推論的懸念。胡塞爾現象學以懸擱的方式暫時拋開這項審美背後的形上思維，進一步採取了更具體的意向性論述，這項推論也使得審美判斷不再糾纏於現象與形上之間無法圓說的困境。

二、杜象的「看」與現象學的本質直觀

1.胡塞爾的現象學與本質直觀

胡塞爾不再以審美共通感來確立典型，他認為直覺感受到的東西就是普遍的東西，就是類型。他宣稱：在純粹感覺中既與的東西即是事物的本質。[62]因為它是直觀的，毋須加以詮釋亦不受懷疑，亦即面對一個真真實實的陌生客體，他已體認到在感知中「現象即本質」的真諦。換言之直觀中的現象即是本質的呈現，而在現象直觀中主體與客體間存在著一個「意向性」，這個「意向性」即屬認識體驗的本質。亦即本質與現象乃是一體的兩面，現象背後

性為重，而道德活動則以理性為主導，至於審美判斷則以情感和想像比重較大。因此即便共通的心意狀態意味著一種認知能力，然而在審美過程中，其知性比例乃是非常微小的，因此康德乃藉由理性認知的普遍性，來推論感性活動同樣具有普遍傳達的共通性。參閱蔣孔陽、朱立元主編，《西方美學通史（第四卷）——德國古典美學》，第 111 頁。

[61] Terry Eagleton: *Literary Theory,* op.cit., p49.
[62] Terry Eagleton, Ibid., p.49.

並無所謂的自在之物（物自體），本質乃顯現於現象之中。在他看來，任何思維現象，均涵蓋雙重意義：其一是思維過程的顯現，其二是思維對象，也即是「對象的認識」與「認識的對象」。[63]此二者乃構成現象直觀（intuition）的核心，胡塞爾相信通過現象直觀，一切事物會是「明白無疑的」（apodictic），而其直覺所感受到的即是普遍的東西。於此胡塞爾一方面確保這個可知的世界，另一方面亦不忘以人為中心，認為世界是我的假定，我的意指（intend），通過我的意識方可理解世界，亦即世界是在我的關係當中。顯然，胡塞爾的現象學仍然保有康德審美的主觀性，然而對於康德的「物自體」依然持有保留，而在現象學論述中對於「存有」的概念懸置不談。

為求在現象直觀中達到純粹意識的領域，胡塞爾把「存有」概念劃入括弧（put in bracket），排除現象存有或不存有的考慮，而專注於「意向性」（intentionality）的思考，將心力用之於認識的問題。這個「把實際存有的考慮劃入括弧就是懸置（suspend）之意，即是歷史的懸置與存有的懸置。」[64]胡塞爾相信懸置以上兩項內容，將會出現全新的純粹意識或先驗意識領域。他認為個別的現象（即現象流河中瞬息萬變的現象），無法滿足吾人的意向，一個個零碎現象只會讓現象學陷於絕境，唯有本質直觀，取消各種內容的不同和變動不定的意象，把握其中不變的本質以及這些本質要素相互之間的聯繫關係。對他而言現象學的任務就在於：純粹的明正性，以及探究自身被給予範圍內所有被給予的形式，及其所有形式之間相互的關係。[65]所謂的「被給予」，指的就是：事物在現象當中，由於外在的種種附加條件而呈現的自己，現象學所要懸置的即是這些被給予的外在與料。例如：哲學的懸置是在排除自然界以及與之相連結的人的信仰……等外在所給予的條件，停止一切經驗的、心理的判斷，促成自然狀態暫時的被中止，以達到純粹意識的思維情境；而文學的懸置則誠如後來日內瓦學派的意識批評：在詮釋文學作品時，尤其注意到個人心理傾向所隱涵的成見，要求暫時中止意識形態和形上思辨，強調作品意向性，不理會外在不相干的與料。因此現象學的懸置，是一種還原作用，是所有預設的終止，使考察者不受干預，卑以洞見眼前現象的本質結構。

而杜象的作品《給予》（Étant donnés），顯然與此觀念有其不可切割的連結，《給予》一作以裸體、瀑布、煤氣燈、荒野為背景，塑造一個從門縫偷窺的景象，透過眼睛的瞳孔，從隱密之處凝視暴露在眼前的全景。從現象學的角度來看，是這些外在給予條件及其相互之間的關係呈現自己，然而在「注視」的過程當中，杜象顯然有意要懸置這些被給予的外在形式，藉以終止一切可能的經驗和心理聯想，從中體驗作品的本質結構。

相對於胡塞爾所謂的本質，顯然非同於柏拉圖（Plato）的理型（ideal），不是笛卡爾（René Descartes）式的天賦觀念，也非指現象背後的存有，而是觀念的、先驗的，直接呈現於意識

[63] 參閱王岳川著，《現象學與解釋學文論》，濟南，山東教育出版社，2001，第 22 頁。

[64] 同前註，參閱王岳川著，《現象學與解釋學文論》，第 24-25 頁。

[65] 同前註，參閱王岳川著，《現象學與解釋學文論》，第 24-25 頁。

或現象當中穩定不變的本質。這個穩定不變的本質即是類型，而此具普遍性的本質乃通過直觀來掌握。而「直觀」乃是：「看」的過程當中，所有意識形態、形上思辨、偶然、虛假的現象一概被排除，意識中所呈現的只留下「事物本身」（德：Sachen selbst）的純粹現象。[66]換言之即是返回到意識領域，面對事物，還原對象本質，因此胡塞爾的「看」（see），是直接洞見眼前現象本質結構的「看」，是經驗對象直接轉化為現象的本質直觀，這個純粹現象既非指具體形象也非指涉個人感性，而是主觀意識反思的、本質的、直接呈顯。

胡塞爾現象本質還原之後，留下的只是純粹意識，即「自我」（ego）、「我思」（cogito）和「我思對象」（cogitata）三個單純的層面：「自我」，是先驗自我，「我思」是意向性活動，而「我思對象」則是先驗自我經由我思活動構成的對象。[67]這三個層面構成一個「意向性」的連結。胡塞爾即視「意向性」為先驗意識的本質結構，在此「意向」指的就是意識活動指向某一對象，而這個意識指陳的對象即是意向性對象，因此意識和對象的關係乃是相互連結、相互對應的。胡塞爾先驗自我的體現即是通過意向性的活動構造而來。日內瓦學派的文學批評也藉用這個觀念來檢視作品意識，他們相信運用現象學的方法，能夠洞見作家意向性的意識及其潛藏的經驗樣態。

胡塞爾的現象學雖仍存在主體與對象的概念，然而「意向性」觀念的提出，消解了康德「心靈如何體會自外其身之客體」的懸念；即審美心意狀態的普遍性不再借助於認知概念共通感的推論，而是主體面對意向客體當下通過本質直觀的現象呈顯。既是心靈的直接體現，是本質的也是普遍性的，同時也填補了康德心物二元難以圓說的懸念。

此外，由於胡塞爾的現象學批評將自然狀態的懸置，形同文藝創作只剩作品內容，然而一部作品並非僅只客觀事實，文本作品乃涵藏於生命世界之中，是個別主體實際體驗的事實，也是自我與他人對物質客體感知關係的呈現。基於此，海德格將「懸置」的問題重新提出探究，海德格深信人是被拋向世界的，人不能脫離生存的空間，從而思考人類生存的既與世界（givenness），再度從人的存有，也就是「此有」（德：Dasein，英：Being）入手，這個思考人類生存世界的概念，更是影響後來現象學者如梅洛龐蒂（M.Merleau-Pouty, 1908-1961）等人對於審美感知的重新認識。

法國知覺現象學哲學家梅洛龐蒂接受胡塞爾現象學和海德格「此有」的概念，進一步將現象學落實到身體與世界交織的領域，他深信現象學是對本質的研究，而本質意味著是我們的體驗，因此世界並非僅指客觀對象，而是涵蓋思想和對一切外在自然的覺知。隨同這個生存世界的被關注，梅洛龐蒂認為繪畫作品提供了身體與世界相互聯繫的明證性，因此在他那裡，繪畫創作乃意味著通過視覺來把握世間對象的一種探索。

[66] 參閱王岳川著，《現象學與解釋學文論》，第 26 頁。

[67] 參閱王岳川著，《現象學與解釋學文論》，第 27 頁。

2.梅洛龐蒂的「看」

　　梅洛龐蒂在他最後一部著作《眼和心》，提出了畫家觀看世界的一些重要觀念，他提到：「畫家是現身世界之後，才把世界變成為圖畫，為了領會這種變化，必須認識到身體乃是看與動的交織物。用眼來看就是用眼去和可見世界接觸，是一種『遠距離的佔有』，並且把這種佔有普及到存在的各個層面。看一幅畫，實際上是『我隨著這幅畫或伴同這幅畫在看』，藉以深入世界的內部。」[68]梅洛龐蒂把畫家的「看」視為置身存在世界的感知活動，是觀看的眼睛觸發了本質世界的開啟。他說：畫家的心從眼裡跳了出來，進到物裡去兜了一圈，看見了宇宙的縮影，於是乎給予眼睛提供了深入內部觀看的線索。[69]梅洛龐蒂深信：視覺是一種有條件制約的思維，是觀察的思維。[70]在他的觀念裡，創作語言並非純粹出於大自然的制定，它有待發現、轉化。而這個小小的「看」卻涵藏著深刻的內容，藉由它得以探討空間運動的秘密符碼。

　　梅洛龐蒂受之海德格觀念，認為身體乃是處於一個存在的世界之中，藝術就形同我們身體的存在方式，它是一個與時間空間共時存在之物。因此梅洛龐蒂將視覺和聽覺還原到身體存在最原初的純粹樣態，以此去知覺對象。他把視覺還原為「看」，聽覺還原為「聽」，回到身體沒入世界的出發點去直接體驗，其過程是一種意向性的交互穿透，而藝術的發動就由此而生，它構成一個涵藏時空的審美世界，通過身體的能見顯現藝術自身。梅洛龐蒂深信感性材料，如形與色，也只有通過視覺的注意才能展露它被感知的形態和內容。而在感知過程中涵藏兩個層面，其一是經驗著的對象，其二是對象於「注意」（take notic）過程中產生的流變。梅洛龐蒂如此談到：「注意」，既不是表象的聯合，也不是已經把握對象的思維的重反自身，而是一個新對象的主動構成。[71]以此讓自身隨時處在一個新的開端，掌握新的出發點，並將自己設身處地於歷史變動之中，而其精神作用亦存在於活動當中，這就是梅洛龐蒂所認為的思維本身。換言之，如果一個思維在它被意會之前已經存在，就無需通過「注意」來認識事件了。由此可見感性材料乃是經由視覺「注意」的調整或強化來進行轉化，對於創作者而言，同樣是還原到事物本源進行一項純粹的意向感知活動。

　　然而更重要的，誠如梅洛龐蒂前段所提：「一個新對象的主動構成。」這乃是將審美主體設身處地於歷史變動之中，而其思考著實已具解構的觀念。就在「注意」的過程中，從眼睛的「看」以及耳朵的「聽」，到整個身體的完全投入，逐步已將創作引入「場域」的觀念，而其活動亦處在不斷變換中。若以此為基點再談杜象的《給予》一作，從單純意向性的角度

[68] 陸揚編，《二十世紀西方美學經典文本第二卷：回歸存在之源》，上海，復旦大學出版社，2000，第795頁。

[69] 同前註，陸揚編，《二十世紀西方美學經典文本第二卷：回歸存在之源》，第795頁。

[70] 同前註，陸揚編，《二十世紀西方美學經典文本第二卷：回歸存在之源》，第795頁。

[71] 莫里斯・梅洛龐第（M.Merleau-Pouty）著、姜志輝譯，《知覺現象學（Phénoménologie de la Perception）》，北京，商務，2003，第56頁。

而言，杜象乃是回歸到身體存在的原初樣態，沉浸於審美陌生化的情境，極其用心地「看」，藉以喚起視覺的「注意」，全然一種置身「無美感」、「無用」和「無理由」的身心感知境地，一種回歸事物本質的審美狀態。但是當置身於此時間、歷史的情境之時，無形中「場域」的觀念已被引進，而成為審美「被給予」的條件，觀賞主體已受存在時間、空間所制約，形成主體與環境的交織互動，即「一個新對象主動構成的情境」。而創作者在審美判斷過程中，隨著身體的投入和與時空的交織變換，將產生許多不可預期的可能性。杜象的隨機性觀念則更早預見這項具有解構思維的審美創作觀。

3.英加登的「圖式化觀相」

此外，做為胡塞爾的學生英加登（Roman Witold Ingarden, 1893-1970），也對藝術創作的「看」有其獨到的解讀，英加登曾經對「意向性」深入探討，他相信意向性是意識的本質結構，是意向性促使意識本質和對象本質呈現，然而他反對胡塞爾獨鍾意識而無視客體的唯心見解，即胡塞爾的「懸擱」方法，否定了具有獨立於主體意識之客觀對象之說法，導致對於客體對象的忽視，他認為獨立客體的世界性存在乃是不可避免的，因而強調藝術作品的本體論地位，並進一步對於「意向性客體」提出分析。

英加登把意向性客體分為兩種類型：一為認知行為的實在對象和觀念性對象，另一種為純意向性對象（如藝術作品），並認為純意向性對象與觀者感知的具體化有其聯繫性。[72]亦即觀者乃是通過具體的意向性對象而得以有所感通。他相信這個「意向性客體」即是客觀存在的實體：亦即一件文藝作品既有其觀念性的意向特質，也是一具有實質性的客體。「意向性客體」不同於心理主義將作品視為作者的個人體驗或讀者的心理感受，而是主體以一種特有的意向方式介入現實所呈現的對象或事態。[73]亦即作品的產生，關係其與世間互動的存在方式，而非僅僅指涉單純性客體。

英加登把文學作品分為四個藝術層次結構，包括：「語音和語音組合」、「意義」、「再現客體」和「圖式化觀相」（schemata）四個層面。[74]英加登的這一系列現象學審美分析，彷如是為藝術家杜象審美創作觀做註解，形同杜象創作型態轉換變化的發聲，其間潛藏著同時代審美哲學與創作實踐微妙的互動與交織。

英加登曾經把文學作品從「語音和語音組合」到「圖式化觀相」的層次結構視為創作主體意識的意向活動，四個藝術層次展現其一系列審美概念的發展過程。於今藉由「圖式化觀相」層次與圖像藝術的視覺同質性，將英加登四個文藝層次對應於視覺藝術創作，亦巧妙地

[72] 參閱王岳川著，《現象學與解釋學文論》，第 50-51 頁。

[73] 參閱王岳川著，《現象學與解釋學文論》，第 55 頁。及 R. W. Ingarden , trans. by G. Grabowiez, : *The Literary Work of Art,* Northwestern University, 1973, p.22.

[74] 參閱王岳川著，《現象學與解釋學文論》，第 53 頁。

見出二者相映會通之處。文學上「語音和語音組合」層次，就形同視覺藝術中的造形、線條或色彩的組合，換言之如果語音的組合具體化了文學，那麼造形、線條和色彩不也具體化了的視覺藝術，由於不同的形式符號的組合而賦予不同意義，假若沒有這些形式，意義就無所依附而不可能存在；事實上杜象作品中的文字遊戲，即是以隨機組合的方式，將「語音和語音組合」的概念，用之於作品所附加的文字或標題上。

在英加登看來：文字作品的意義乃受制於字音，是字音使得閱讀者得以領會其間負載的意義，換言之意義是通過字音的聯係方能構成辭語。[75]因此當字音改變，它的意義也隨之變動，這項說法無意地呼應了杜象文字作品另一個有趣的創作觀念，也是杜象那富於「隨機性」藝術創作觀念的一個重要轉捩：亦即字與字之間由於結合對象的不同而產生變化，並隨之衍發新的意涵，所不同的是這類文字的結合已非全然由主體意識主控，而是字母的自由組合造就了延異特質，作品意義因新的組合而不斷轉換。有關杜象創作的「隨機性」與「文字遊戲」的交互關係將另闢單元敘述。

英加登通過意向性客體的觀念而提出的「圖示化觀相」層次，乃是四個藝術層次當中最為貼近視覺創作的。對他而言，觀相是一種存在方式，這是他與胡塞爾唯心見解不同之處。「圖示化觀相」意謂著客體內容被主體的覺知，客體依存於主體，它既不是零碎經驗的體驗，也非心理感受，而是一種觀念化的感知存在，潛藏於意義所投射的再現客體當中，換言之是主體通過「看」的感知的意向客體呈現。於此，「圖示化觀相」仍有直觀之意：然而此處的「直觀」乃是置身世界的直觀，是對事物的「洞察」，是在轉瞬即逝的事件中體驗世界，是主體身心於自然狀態下的客體呈現，而無需通過概念或定義的解釋。

對於英加登而言藝術作品所指涉的既是一實在客體，同時也是一觀念客體，其作品的意義內容、形式動態及其指涉對象，與主體的主觀意識有著不可分割的關聯性，是主體以一種特有的方式介入現實而使其指涉對象成為意向性客體，審美過程如若主體視而不見，則客體的觀相也不存在，亦即「圖示化觀相」也是客體向主體呈現的一種方式，是被主體所覺知的。在此，作品所呈現的意義也是意向性的，它指向某種與本身關聯之物，因此意向性客體既含藏創作者的主觀意識，也是觀賞者所意識的客體。

對於客體的再現，英加登則提出一個頗具創見的「未定點」（spots of indeterminacy）概念[76]，吾人皆知曉現實客體乃是明確而不易含混的，然而英加登的「未定點」論述，則意指藝術作品意義的無法窮盡。亦即「再現客體」所呈現的乃是各個「未定意義」的圖式，對於觀賞者而言，它涵藏著不確定的因素，隨著個人體會的差異，構成一個意義含混而不確定的意向性客體。

[75] 參閱王岳川著，《現象學與解釋學文論》，第 54 頁。語出 R. W. Ingarden, trans. by G. Grabowiez: *The Literary Work of Art,* p.63.

[76] 參閱王岳川著，《現象學與解釋學文論》，第 58 頁。

由於這個「未定點」意義的無法窮盡，無形中凸顯了觀賞者審美角色的意義，藝術作品除了創作者的主觀意識，尚緣於觀者的想像和填充而愈加滋潤豐富，並因為觀者不同著眼點的意向性填空而迥異其趣。英加登這個「未定點」和「觀念化」感知存在的概念，卻是不約而同的與杜象頗富觀念性的創作不謀而合，杜象無法忍受沒有觀念的作品，不單是現成物創作的思考，而這項對於創作觀念的強調，更因而成為 20 世紀 70 年代觀念藝術（Conceptual Art）的先導。事實上，任何藝術作品，即便是形式主義也不可能是沒有觀念的創作，是觀念賦予作品意義，而「未定點」意義的概念，讓圖式觀相者發揮了更大的創作空間。藝術作品不再僅僅只是一個客觀存在的實體，同時也是一個意向性客體，創作者不再是作品唯一的詮釋者，而觀賞者也不再是純粹的觀賞者，他們都是作品參與者，參與構成作品的一部份，通過對於各個「未定意義」的填充，豐富一個多元而不可窮盡的意向性審美客體。

4.杜象的「看」與現象學的直觀

杜象的「看」受立體主義啟發，從自然模擬進入心靈世界的「看」再投向本質直觀，經由本質的發現來選取現成物，而其對於現成物選擇所採取的「看」的態度則是：「無關心」、「沒有好壞品味」和「竭盡心力地緊緊地看」。通過康德審美論述以及胡塞爾、梅洛龐蒂、英加登等人現象學的詮釋，這個「看」有如抽絲剝繭般看穿了一個創作者的內心思維與行動。康德「無目的的合目的性」和「純粹美」的推論，揭示了杜象對於審美本質的追求，然而進一步地探究，將發現現象學方法或許更能體現杜象作品的轉化，及其創作過程所採取的直觀態度。

杜象「無關心」和「沒有好壞品味」的現成物選擇創作理念，雖然符應了康德對於純粹本質追求的審美推論，然而康德把審美判斷視為主體的能力，視此能力為審美的先天原理，這項說法並不能解答創作主體於創作過程直接面對的問題。在康德那裡「無目的的合目的性」即意謂著審美形式合乎主體意識，是對象與主體心理狀態的契合，然而康德心物二分的觀念卻讓心靈與主體之間隱藏著一道鴻溝，難以解釋主體眼前所見是否即為心靈的體會，使得「心靈如何體會自外其身的客體」[77]成為其審美推論的懸念；胡塞爾的現象學方法擺脫了康德的枷鎖，排除存有與不存有的考慮而專注於「意向性」，現象被還原到純粹意識的直接面對，審美不再是經驗或存有，而是現象的本質直觀。

為了探究藝術的本質以及現成物作品的轉化提純，杜象通過「看」而得以成就他的現成物選擇，這個「看」意謂著「本質的直接洞見」。因為是處於「無關心」和「沒有好壞品味」的心境遂能陌生化眼前的對象，重新敞開心胸不具任何成見的去面對。又由於他那「竭盡心力地緊緊地看」得以在「看」的過程當中將經驗對象直接轉化還原為純粹意識，洞察到對象

[77] Terry Eagleton: *Literary Theory*, op.cit., p.49.

的根源本質，以此作為現成物創作的審美選擇。顯然，這項活動既不是經驗主義的體驗，也非心理主義類型的感受，而是面對面的，是純粹意識之於對象的直接碰撞與揭露，既是本質的也是普遍性的，如此一個通過「看」的審美活動，難道不是胡塞爾現象學「本質直觀」審美活動的真切呈現！

胡塞爾現象直觀的特質在於它的還原和意向性，這也是他與康德審美推論不同之處。雖然康德的審美推論得以解釋杜象「無關心」以及「沒有好壞品味」的陌生化審美情境，也解開了勒貝爾對於杜象《新寡》一作的審美批評：即「無美感」、「無用」和「無理由」審美情境的隱意，然而並未闡明杜象面對現成物時何以須要「竭盡心力地緊緊地看」其癥結所在；而此「竭盡心力地緊緊地看」，是否也與胡塞爾的「現象直觀」有其切進和會通之處？

或許是用字的不經意，做為一個創作者——杜象，它使用了「看」（look）字來描述自己選擇現成物的觀物過程，顯然與胡塞爾採用的「直觀」（intuition）之意有其差異性，然而選擇現成物的過程中，杜象以十五天的長時間「竭盡心力地緊緊地看」（se défendre contre le "look"），顯然有其堅持。他的「看」，既非心不在焉左顧右盼地觀看，也非概念式地去理解或認識對象，而是以一個創作者個人天賦本能的感官直覺去面對眼前事物，是一個純粹的「看」的過程，「看」的活動，是心靈知覺的直接洞見。這個「純粹」的看，不正符合了杜象的「無關心」以及「沒有好壞品味」的陌生化審美鑑賞態度。於此審美活動由於是心靈知覺的直接洞見，所以是還原性的回到事物本質的一種「看」的意向，「看」的過程。而其選擇現成物的審美判斷，顯然已是胡塞爾現象本質直觀的體現。

然而通過梅洛龐蒂知覺現象學的探究，則進一步地發現這個經由眼睛感知的「看」所觸及的存有世界乃是胡塞爾懸置不論卻無法逃避的問題。梅洛龐蒂認為：繪畫乃是身體與世界初始聯繫的明證。[78]它體現了主體之於對象感性知覺的源初呈現，也是人類感官沒入世界的直接體驗，而繪畫創作者乃是通過眼睛與世界的接觸去轉化對象，他有著不同於一般的視覺感知。

究竟一個創作者其觀看事物的角度與俗觀（ordinary vision）有何差異？從過去的經驗，我們發現藝術家總是以懷疑的視觀去看待事物，期待事物能夠體現它自己。一個創作者視觀的情境，往往不是一般俗觀所能進入，他能夠突破事物的表面，呈現事物之所以成為事物，世界之所以成為世界的本然面貌。是那敏銳的感知，揭露了可見世界，也深入了不可見的境地，回到所有觀看事物的起源。藝術家的凝視總是努力地尋求事物神秘的源頭，一種前人類（Prehuman）的觀物方式，這也即是梅洛龐蒂所認為的畫家的觀物方式。美國學者黑里森·侯（Harrison Hall）曾引梅洛龐蒂說法而提到：可見之物在俗觀中遺忘了他的前提。[79]以此強

[78] 德穆·莫倫（Dermot Moran）著、蔡錚雲譯，《現象學導論》（*Introduction to Phenomenology*），臺北，國立編譯館，2005，第519頁。

[79] 黑里森·侯（Harrison Hall）為美國德拉威爾（Delaware）大學哲學教授。參閱黑里森·侯著、李正治譯，

調畫家觀物與他人的差異。做為一個創作者，其審美的追求並不僅僅只是眼前對象的光影或色彩，因為那並非事物的屬性，畫家必然以自己的方式去觀看對象，一個非概念的、初始的觀物方式。亦即梅洛龐蒂所言：打破事物表面，顯示事物如何成為事物，世界如何成為世界。[80]的觀物方式，它讓我們瞭解到在創作中，不單是揭露可見世界的意義，也揭露其不可見的根源意義。當一個創作者透過「可見」去捕捉「不可見」世界時，必將導向其視觀的可逆性，彷如事物對象看到了他們，就像一個反射的鏡像世界一般；然而俗觀讓可見之物的前提給遺忘了。

杜象的「現成物」選擇，對於本質鍥而不捨的追求，實則隱涵視觀中「不可見」的根源意義。《噴泉》一作，依俗觀所見只是一個僅供方便的器物，何以成為一單純的作品形式？此一現成物的提出，著實讓觀賞者深為不解。然而杜象歷經十五天的觀物，通過陌生化的審美過程，其「眼」和「心」所知覺到的，乃是純粹的色彩與造形構成，而非小便壺的功能概念或其他，杜象以一種全新的生命感知進入對象，沉潛於俗觀中不可遇見的情境，將感知落實於身體現存的領域，覓得一本質的真諦，從而以現成物的方式揭示它。於此，「尿壺」不再是「尿壺」，而是他感知的形式內容與審美觀念的契合。

通過視覺的注意，梅洛龐蒂把感知現象落實到身體與世界交織的領域，把視覺視為一種觀察的思維，一個與時間與空間共時存在的視界，他同時意味著一個時空流變的過程。梅洛龐蒂反對思想可以超越時間到達永恆的意義世界，在他看來，空間和時間乃是由人的意識所形構，並由其自身與世界的關係所生成，所以他說：「時間不是真實的歷程……它出自於我與事物的關係。」[81]在此，我們更能體會杜象的現成物創作需要十五天的持續，和那「竭盡心力地緊緊地看」的堅持。從創作層面而言，活動本身即是一個時間過程，而杜象持續十五天專注於現成物的審美活動，乃是時間融入於感官世界的直接體驗，通過身體的覺知融入活生生的現實存有，構築一個涵藏時空的審美世界。

早在《下樓梯的裸體》一作，杜象已將未來主義（Futurism）追求的時間和速度的觀念，有意地以繪畫方式表現，將感知對象運動的過程轉化於作品，作品中所呈現的時間與速度感，乃是經由製作轉化而來；然而「現成物選擇」的時間觀並不在於純粹作品的呈現，而是

《繪畫與知覺（*Painting and Perceiving*）》，臺北，鵝湖學術叢刊 141 期，民 76 年 3 月，第 40 頁。原文引自 Merleau-ponty, translated by Carleton Dallery, edited by J.Edie: *Eye and Mind / The Primacy of Perception and Other Essays,* Northwestern Univ. press, 1964, p.167.

[80] Merleau-Ponty, translated by Carleton Dallery, edited by J.Edie: *Eye and Mind / The Primacy of Perception and Other Essays*, Northwestern Univ. press, 1964, p.181.梅洛龐帝〈眼與心〉（*Eye and Mind*）現收錄於 Harrison, Charles & Wood, Paul edited: *Art in Theory 1900–2000: An Anthology of Changing Ideas*, USA, Blackwell, 2002, p.770.

[81] 參閱德穆‧莫倫（Dermot Moran）著，第 545 頁。及 Stephen Priest: Merleau-Ponty, London , Routledge, 1998, p.119-137.

直觀的感知過程。杜象現成物的選擇其關鍵在於通過「看」的意向活動，強調創作者視覺感知的直接體驗而非轉化的作品。誠如《噴泉》一作其創作前後的現成物並無色彩或其他形式上的改變，除了添加的簽名 "R. Mutt" 之外別無其他，觀賞者對於作品的體會則端賴對現成物創意的獨到會心，因為通過作品並不易見出創作者轉化的痕跡，唯一的改變只是創作者賦予的標題與簽名。然而這個小小的改變，卻讓先前小便壺的功能全然喪失，重新綻放生命。事實上對於杜象而言，是不是作品並不重要，其創作樂趣全然在於觀念的發現，通過現成物的審美感知過程重新界定藝術，而這也正是現成物與傳統雕塑、繪畫作品審美差異的轉捩。

　　杜象一生酷愛棋戲，他說：「棋局本身極其迷人之處，在於空間運動而非其視覺領域（domaine visuel），由於腦力激盪的想像力或臆測使得棋戲變得美麗。」[82]杜象認為棋戲除了視覺性效果，它的迷人之處就在於來回移動的空間性，而棋戲的不具社會功利目的，最為合乎藝術作品特質。對他而言，繪畫作品的運動感乃是停滯的，只有西洋棋戲中的機械和幾何性位移，方能帶給他深刻的動狀藝術審美感知。第二次世界大戰之後，西方藝術創作焦點逐漸從文本作品轉移至創作過程，杜象創作觀念在這波藝術型態變革中成為轉捩的關鍵。1945年之後的抽象表現主義（Abstract Expressionism），50年代的偶發藝術（Happing），60年代弗拉克魯斯（Fluxus）團體和70年代的觀念藝術（Conceptual Art）等前衛性創作，其理念無不關注於創作行動與過程，強調觀念性以及觀賞者與作品的互動呈現，從中不難見出杜象現成物創作觀與之無法切割的聯繫。誠然現成物的選擇，不單是對於創作者同時也是對觀賞者審美感知活動的挑戰，而梅洛龐蒂原來針對繪畫創作的審美感知論述，卻在此對現成物的選擇提出了貼切的註解。

　　除此而外，杜象總是有意無意地將觀賞著的「心與眼」牽引到較為觀念的領域，而英加登的四個藝術層次或許能夠補充前人的看法，對於杜象充滿哲性思維的創作能有更切近的闡釋。英加登的「純意向性客體」論述是其觀念的核心，它說明了藝術作品與觀者感知的聯繫性，觀者通過意向性對象的具體化，得以在創作過程中將個人意念轉化為藝術作品，作品的產生乃意味著主客體於世間互動的存在現象。從這個觀念來看，它與梅洛龐帝並不衝突，只是更強調作品的意向和觀念性，正如杜象經由「看」的過程將現成物轉化為藝術作品一般，而藝術作品也由於創作者主觀意念具體的轉化，成為一富含實在性和觀念性的意向客體。杜象曾經說過：「我喜愛的東西未必是許多觀念的，然而沒有觀念、純粹視網膜的東西，讓我感到不快。」[83]由此見出杜象對於藝術作品觀念的重視。而「觀念」的具體化無可否認的乃是藝術創作不可免的過程，即便是形式主義創作者，同樣無法擺脫創作理念，然而藝術家如何將構思轉化乃是創作的難點和關鍵。杜象選擇現成物素來秉持「看」的執著，然而強調觀

[82] Claude Bonnefoy: *Marcel Duchamp Ingénieur du Temps Perdu / Entretiens avec Pierre Cabanne*, op.cit., p.29. 此處的「視覺領域」（domaine visuel）指涉一般視覺所及對象，而非當下的視覺感知活動。

[83] Claude Bonnefoy: *Marcel Duchamp Ingénieur du Temps Perdu / Entretiens avec Pierre Cabanne*, op.cit., p.135.

念性，誠非對於作品視覺性的貶抑，而是基於創作觀念的不可忽視，其後的觀念藝術家推崇杜象觀點更是獨鍾於此，甚而將「觀念性」推至作品創作的至高點；而英加登的純粹意向性客體的提出，把胡塞爾的意向性觀念引至藝術創作的層面，其所關注的問題，除卻胡塞爾純粹意識的意向性之外，尤其重視作品本體及其觀念意義的轉化，強調意識的意向性活動，把藝術活動看成是純粹意向性的行為，藝術作品則是創作者與觀賞者觀念具體化的意向性客體，顯然他也意識到「觀念」乃是藝術創作過程不可忽視的一個層面，杜象的現成物更具體地表達觀念的發現和轉化，至於表現技巧則幾乎已不再論列。

按英加登的指涉：藝術作品既是一實在客體，也是一觀念性客體。[84]從他所提的「圖式化觀相」藝術層次來看，亦是胡塞爾「直觀」概念的延伸。「圖式化觀相」意謂著客體內容被主體的覺知，是一種觀念化的感知存在，創作意義隨著「觀相」的感知活動而延異變化；相對於杜象現成物的選擇而言，乃是通過「看」的感知活動而有所覺知發現，在具體化感知過程當中，創作理念不斷延展，過程中主觀意識已通過現成物的重新發現而轉化為作品意義，於此同時觀念意義已成就了作品，一個通俗的現成物遂此成為藝術作品。

然而從另一層面來看，成了藝術品的現成物依舊是現成物，這也是現成物創作遭受質疑之所在，究其與傳統創作的差異如何？從外觀看來，這些現成物只不過稍作些微改變，或者只是場所的更異罷了，創作者主在強調藝術家通過感知活動而重新賦予現成物新見解，而非著力於傳統技巧工序的轉化製作。或許，人們不由得要追問那個提出現成物的始作俑者—杜象！質疑這樣的轉化創作會是藝術嗎？20世紀後半葉的美學家、藝術創作者不約而同地關注起這樣的問題，一再提及「何謂藝術」？以及「吾人如何知其為藝術（How do we know what we know）」？……等認識論的創作思考。

事實上，即使杜象屢屢以嘲諷揶揄手法顛覆前人的創作，然其對於藝術本質的追求卻始終不離不棄，潛意識裡仍流淌著西方傳統理性主義加諸的烙痕，他的叛逆並非只為顛覆而顛覆。對於杜象而言，現成物乃是一項新的審美創作和發現，通過「看」的意向感知來追尋藝術的本質，以選擇替代製作，重新賦予現成物新的意義，而「觀念」的發現乃是賦予現成物轉化的關鍵。於此，現成物已如英加登所示：既是一實在客體，也是一觀念性客體。

杜象曾經提到他繪製《下樓梯的裸體》一作的動機，以及做為一個觀賞者面對作品的感知存在。他說：「動態促使我決意畫此作品，在《下樓梯的裸體》一作中，我要創造的是一種動的靜止狀態，基本上動態是抽象的，運動乃存在於觀者的眼中，是觀者將運動結合到畫面。」[85]在此，杜象敘述了他如何先有了創作理念，又如何通過「看」的感知活動，將

[84] 參閱王岳川著，《現象學與解釋學文論》，第52頁。

[85] Claude Bonnefoy: *Marcel Duchamp Ingénieur du Temps Perdu:Entretiens avec Pierre Cabanne*, op.cit., pp.50-51.

眼前現象轉化為藝術作品，並將此繪畫作品的審美判斷轉至現成物創作。現成物一旦脫離了製作工序，創作者除了選擇，同時也和觀賞者一樣居於觀賞的地位。

事實上一切作品均無法逃避創作者與觀賞者的眼睛，它既由創作者所覺知，也因觀賞者的感知而得以傳達，觀賞者同是作品的參與者，作品因觀賞者而賦予意義，更由於觀賞者體會的差異而有不同的解讀，通過觀賞者的想像填充，意義因之豐富起來。而這不也即是英加登「未定點」意義[86]的審美鑑賞觀念，指涉作品意義的無限和不可窮盡的不確定性，在通過觀賞者的具體填補之後，得以豐富作品的觀念意象，而這個開放給觀賞者重新解讀的空間，不也也意味著創作主體威權的釋放。

英加登在談及「語音和語音組合」之時，對於「未定點」意義有其獨到的闡釋，或許通過杜象文字作品的組合創作方式，能夠體會英加登的論述；杜象總喜愛賦予文字隨機多元的面相，閱讀時常將其間字母音節拆解而重新措置，就以他自己的名字「Marcel Duchamp」（馬歇爾・杜象）為例，若將其重新組合而成為 "Marchand du Sel"（馬象・杜歇爾），如此一來，字面意義的「杜象」就成了「鹽商」。雖然杜象總是自我調侃地說「Marchand du Sel」也是他的名字，然而這項說法，不由得讓人有著「什麼都有可能」的似是似非的弔詭。而這個頗具不確定性而不可窮盡的「未定點」意義，不也正是德里達解構主義關注的焦點，亦即書寫語言記號由於「延異」（différance）的作用，使得記號與記號之間不斷產生新意，而讓語言在不斷交感中造就無限的可能性。有關杜象創作觀與德里達解構概念則另闢他章闡述。

杜象的現成物創作，關鍵在於通過「看」去選擇對象，而這個「看」卻是蘊藏著自笛卡爾以降幾經轉折的西方審美哲學思維，杜象雖然以其現成物的顛覆性，被視為後現代藝術關鍵性的先導，骨子裡卻是極其嚴肅地追求本質、講求純粹、強調觀念。本文通過康德的「無關心」說，胡塞爾的「本質直觀」，梅洛龐蒂「眼與心」的「感知」，以及英加登對於「意向性客體」和「圖示化觀相」等觀念的闡釋，杜象的觀物有如一部審美現象學的見證。在此吾人乃深刻感受西方同時代創作者與哲學家對於審美創作觀念的交相影響，或許由於文化的同質性，以及時代背景的相近，其思索方向總是交織而相互牽動。然而杜象在隨其脈絡的醞釀延展下，乃能自文化趨同性中跳脫傳統窠臼，提出現成物的創作理念。或許是杜象頗具智慧的顛覆性格，也或許是時代與哲人的交織激發了藝術的新創！

[86] 參閱王岳川著，《現象學與解釋學文論》，第 58 頁。

第六章　現‧當代西方藝術與東方意象

第一節　杜象創作觀與東方意象

　　西方的美學，自古希臘時期即熱衷於「美」的論爭，畢達哥拉斯（Pythagoras, B.C.570-）自宇宙的和諧找尋美，最後在「數」當中找到對應，他的結論：「美就是真」，而柏拉圖（Plato, B.C.427-B.C.347）從他的理想國中找尋美，最終把藝術活動視為是在理型（Ideal）世界底下，對其黑暗洞窟中幻像的模擬。柏拉圖肯定他的理型世界是美的本身，具有美的絕對性，而藝術卻只不過是幻像的模擬。亞里斯多德（Aristote, B.C.384-B.C.322）進一步確認人類模仿物象的本能。「模仿說」自此而下，幾乎成了西方兩千多年不落日的美學論述。長久以來受柏拉圖學說的影響，藝術被看成是一種捕捉理型的創作，這些創作者或而抽象化或進而絕對化，都試圖神妙地來掌握「理型世界」。即使是康丁斯基（Kandinsky）或蒙德里安（Mondrian）等前衛藝術創作者，同樣無法擺脫對於形上世界無盡的追求。然而，杜象《顛倒腳踏車輪》「現成物」（Ready-made）的提出，以及他對現象世界無關心的冷漠對待，則斷然揮斬了西方長久以來對於「理型世界」的一往情深，更質疑現象與形而上世界之間具有任何穩定而相應的感知結構。杜象的這項質問，迫使藝術定義成為一項不確定的主觀認知，也讓藝術的語意處在無盡的不穩定狀態之中。

　　杜象就形同一位站在歷史前沿，不斷地反思和質疑的創作者。以平凡的題材呈現不平凡的美學沉思，他的作品總是詼諧、冷漠而帶嘲諷，面對他的通俗「現成物」，不得不讓人們重新思索藝術是什麼？而「品味」又如何？無形中已悄悄越過現代藝術的藩籬。對於語言的叛逆，杜象也是朝著「再造」（re-form）而非「改造」（reform）的非文字表現方式，經由隨機的聚合，語言的巧妙就此應運而生。

　　而這種無所顧忌的自由，不存在任何機會主義的創作方式，不也正是道家自由心證個體生命的自然呈現，在順應自然律則當中達到精神的絕對解放。先秦道家的開山老祖——老子[1]，其格言式的話語乃充滿人生的體驗，這些話語雖非美學的直接論述，卻往往是美學之

[1]　《史記‧老莊申韓列傳》雖然概述了老子其人的一生，但是紀傳者對於傳主的生涯，包括生卒年月在內，字裡行間仍然充滿著諸多疑慮，然而多數學者仍傾向於稱「老聃」為老子。至於《老子》的成書年代，

於生活的直接朗現。而老子「無為而無不為」的「道」的觀念，不也正是對於自然的無意識、無目的而又合目的性的體會。

1920 年，當杜象推出他的現成物作品《巴黎的寡婦，新鮮的窗戶》時，《關於杜象》（*Sur Marcel Duchamp*）一書的作者勒貝爾（Robert Lobel）則評說杜象已達到「無美感」（l'inesthétigue）、「無用」（l'inutile）和「無理由」（l'injustifiable）的境界。[2]這件作品是一扇以黑色皮革替代玻璃的窗戶，窗臺上寫著「新鮮的、法國的、寡婦、窗戶」（Fresh, French, Widow, Window），從某個意義上來講，「新鮮的寡婦」似乎就是指「活潑快樂的寡婦」，但是此一理解只不過是「新鮮的、法國的、寡婦、窗戶」這個「文字集合」的一個可能的選項而已。雖然人們始終對於杜象給出的這項標題有著無盡的返思，但是當杜象本人選取這些東西的時候，完全不是從美學的觀點出發，其間沒有美醜的判斷，沒有感覺，也沒有意識。杜象對於現成物的這種「無關心」的觀看態度，無異就是道家虛靜觀照，無為而無不為的心境。

雖然杜象從不願把「美」這個名詞加在自己的作品上，然而卻對「美」做了最大的批判，1915 年他公開聲明「打破傳統，廢棄傳統的藝術理念」，然而為了避免成為負面言說，杜象並非以「反藝術」提出，而是以「無藝術」（non-art）[3]一詞來表達他的這項看法。杜象的創作理念源自於對「藝術」觀念的質疑，認為藝術乃人類的發明，非源於生物學上的需要，他指向一個「品味」。[4]基於對品味的消除，對於「美」的價值剝離，杜象進而提出人類可以擁有一個拒絕藝術的社會，亦即一個「無藝術」情境的社會，而意圖回到初始社會的本來風貌。這種思路和老子對周文的批判，所謂「天下皆知美之為美，斯惡矣」，其態度基本上是相合的。老子的思想透顯了社會中「美」與「藝術」之間所隱含的內在矛盾，而「信言不美，美言不信」，則直指包括真與美，美與善，以及美與醜之間的矛盾，這些看似虛無主義和相對主義的話語，其實是飽富辨證性的批判於其中。事實上，杜象並非完全否定「品味」，而是企圖營造一個「沒有品味的品味」境界，他的這種觀點則形同老子所標榜的「無為而為」，乃是通過矛盾對立的轉化而求得某種一無關心的美感經驗。並且，更與莊子（西元前 355-275 年，周顯王 14 年－周赧王 40 年）「心齋」和「坐忘」所強調的觀照和美的非絕對性等觀念有其可以契合之處。

　　一般咸信是在戰國時期，而書中的若干思想則可能添加了一些老子後學的觀點。

[2]　原文參閱 Claude Bonnefoy Collection: *Marcel Duchamp Ingénieur du Temps Pertu. / Entretiens avec Pierre Cabanne,* Paris, Pierre Belfond , 1976, p.133.

[3]　"non-art" 這個名詞，原先乃藉用吳瑪悧女士的德文翻譯，以「非藝術」譯之。但是依照法語原文解釋，否定性詞綴的 "non" 具有：「不、不是、沒有、並不、拒絕」等意思，經斟酌杜象使用 "non-art" 一詞的諸多文脈，該詞乃有「拒絕藝術」或「超然於藝術之外」以及「藝術不存在」的意思，因而此處改以「無藝術」譯之。

[4]　Anne d'Harnoncourt and Kynaston Mcshine eds.: *Marcel Duchamp / the Museum of Modern Art and Philadelphia Museum of Art,* New York, Prestel, 1989, p.15.

莊子嘗試通過道的無為與無限，去消解個體生命在人間世裡因於「成心」與「有為」所面臨的異化與陷溺，莊子以為唯有藉著遣除「成心」，個體生命才有可能從人為造作出來的有限世界裡被解放，從而恢復其原初所具有的自然與無為並與道合而為一的狀態。《莊子・知北遊》云：天地有大美而不言，四時有明法而不議，萬物有成理而不說。聖人者，原天地之美，而達萬物之理；是故，至人無為，大聖不做，觀於天地之謂也。[5] 莊子認為天地有其大美，它充塞於自然無為的宇宙韻律之中，而聖人之所以能「原天地之美」者，乃在於他的不做、無言與一無成心。莊子一方面洞察到人間美醜的非絕對性，同時也體會到個體生命中自然流露出來的精神力量；對於莊子來說，美與不美乃是「成心」造作出來的話語罷了，並不具任何的永恆性。二十世紀的杜象同樣認為「美」是會消失的，而「品味」乃是歷史傳統或階級意識之下的產物。他的「無美感」、「無用」和「無理由」的冷漠創作方式，一方面固然是著眼於批判這些歷史積澱與階級意識，但無形中卻又讓消失的「美」重新自「不美」中綻放出來。

私見以為西方當代藝術雖然在表現形式上大異於東方傳統，但是其思維觀念卻是嚮往東方，鍾情於非西方的文化。然而，文化的異質性，也讓這個攀附東方的意象，在西方形式架構底下，變得令人難以捉摸而顯得扭曲；對於藝術的感知而言，杜象的創作方式是一個全然不同以往的表達，然而他的這種顛覆性表現既不同於西方傳統繪畫，亦有別於中國書畫的表現方式。或許這就是異質文化轉化之際，真正難以理解所在！通過杜象創作觀的東方意象，之如老莊、禪宗等學說的趨同性，以及當代西方藝術所呈現的解構思維，或可窺及現・當代西方藝術之中國古典藝術思維的轉化。

一、「觀物取象，立象見意」與審美直觀

西方美學多傾向於直接論述「美」的問題，諸如美的本質與形式，或是美感經驗的起源之類的問題，自來即是他們最為關注的焦點之一；相形之下，中國傳統的美學論述雖然也對美醜等問題有所論列，然而其審美本位乃在於「象」與「境」，亦即美就在「意象」、「意境」和「境界」上。[6]《周易・正義》卷首：伏羲得河圖而作易，是則伏羲雖得河圖，復須仰觀俯察，以象參正，然後畫卦。伏羲初畫八卦，萬物之象，皆在其中，故系辭曰：八卦成列，象皆在其中矣。[7] 由此看來，《易經》主體乃在於卦象，也即是「觀物取象」、「立象見意」。卦象中的「一」和「--」乃是形象結構的抽象符號，然而意象的美，並非自形中見美，而是因形得

[5]　郭象註，成玄英疏，《南華真經註疏（下）》，北京，中華書局，1998，第 422 頁。

[6]　參閱陳望衡，《中國古典美學史》，湖南，新華書店，1998，第 2 頁。

[7]　魏王弼等著、唐孔穎達等正義，〈周易正義〉卷首《十三經注疏（上）》，上海，上海古籍出版社，1997，第 8 頁。

象，因象得意。而所謂「仰觀俯察」則乃觀象於天，觀法於地，觀鳥獸之文與地之宜，觀萬物而知幽明。通過外在境象，表徵內在審美意象和宇宙人生真際，並得以經由心靈的融通，透顯意象之韻。

　　《易傳》中的八卦，乃是通過具體符象以辨吉凶禍福，章學誠《文史通義・易教下》云：……詩也者，有象之言，依象以成言；舍象忘言，是無詩矣，變象易言，是別為一詩甚且非詩矣。……[8]而《繫辭下》又云：聖人之情見乎辭。[9]於此所要表達的則是通過語言符號，既能夠辨別吉凶禍福，又能傳達個人內在情感，八卦通過具體圖像來表達吉凶禍福，實乃以符號想像體現觀念，正諭示了藝術的根本特徵。而今蘇珊・朗格即是從形式符號學的角度來解釋藝術，認為藝術是人類情感符號的創造。然而中國早在先秦，則已將符象中的卦辭和爻辭做為審美語言的闡述，並藉由「觀象」用以師法自然，模擬萬物之情，所以說：聖人有以見天下之蹟，而擬諸其形容，象其物宜，是故謂之象。[10]因此《易傳》卦象乃通過「觀物取象」、「立象見意」的觀念，自抽象符號結構中，得其意象之審美特徵。

　　除此而外中國書法亦被視為同時具有文字和繪畫特徵的境象符號，於今許多西方藝術愛好者，目睹懷素（唐，西元 725-785 年）的狂草，總不自覺地驚為天人之作。人們說他「已狂繼癲，能學善變，興到運筆，如驟雨旋風，飛動圓轉，多變化而饒法度。」[11]從懷素的書法，從《易傳》的觀物取象，吾人所看到的乃是藝術的源起，萬物之象盡列其中。對於一個不識中國文字的西方人來說，面對書法，即是一堆符號，它和卦象一樣都是視覺的直接表意，而非通過文字的再解釋。德國哲學家恩斯特・卡西爾（Ernst Cassirer, 1874-1945）即認為：所有人類文化都是符號形式，而這些形式符號既不是單純的認知體系，也非由理性所發展出來，人們的精神生活不只存在於科學概念體系的邏輯符號形式，同樣也存在於其他形式符號當中，如神話、語言、藝術、宗教等。[12]對於卡西爾來說，人的意識和思想都是符號性的，所謂的「符號」也就是把感性的材料，提高到某種普遍的抽象形式，而且這個形式最後成為自己的符號系統。就如同伏羲畫卦，先是仰觀俯察萬物之象，最後八卦成列，而象盡在其中矣。以此做為藝術創作，乃是把自己心靈或現實物件，做為純粹形式來觀照的符號表現。

　　卡西爾的學生蘇珊・朗格（Susanne Langer, 1895-1985）認為藝術的符號，既非一般記號，也非邏輯推論符號，而是一種顯現的情感符號。她進一步地解釋，而認為情感的形式乃遠遠超於現成物的安排或物質材料的裝組，例如音樂是從音調或音階等因素的排列浮現出來，而這些物質材料原本並不存在，只有在材料的安排和組合中才浮現出來。因此朗格為藝術做了

8　敏澤著，《中國美學思想史（第一卷）》，濟南，齊魯書社，1987，第 208 頁。
9　同上敏澤著，《中國美學思想史（第一卷）》，第 209 頁。
10　同上敏澤著，《中國美學思想史（第一卷）》，第 207 頁。
11　楊仁愷主編，《中國書畫》，上海，上海古籍出版，2002，第 117 頁。
12　參閱牛宏寶著，〈卡西爾──符號與藝術〉，《西方現代美學》，上海，人民出版社，2002，第 324-325 頁。

以下的定義，認為：藝術，是人類情感符號形式的創造。[13]從以上批評家的闡述，卡西爾認為所有人類文化都是符號形式，人類精神存在於各式文化之中，而朗格更視藝術是人類情感符號形式的創造，顯然他們都將藝術作品視為一種抽象符號的表現，就像伏羲畫卦，一切符象皆取自萬物，通過「觀物取象」，自符號結構中，得其意象之審美特徵。自來不論中國的水墨、書法，或者西方的油畫、雕塑，其作品形式皆乃通過符號形式轉換，並經由手工製作重新提煉轉化而來。朗格並表示這些情感表現形式遠超於現成物的安排或物質材料的裝組，她以音調音階排列為例，認為只有在材料的安排和組合中，藝術的符號才得以浮現。於此現成物並未被論列為藝術作品。而杜象的現成物又如何轉化為藝術創作符號？

　　事實上杜象在他從事繪畫的工作階段，並未特別強調藝術的本質，然而現成物的提出，除了觀念與詩意，在擺脫「動手做」之餘，杜象強調的即是「觀看」，通過觀看去找尋藝術的本質。他成功地吸取立體主義提出的全新的「看」的方法，拋棄傳統透視空間的表現，企圖通過「觀看」而直取對象本質。受到立體主義的啟發，杜象的「看」乃從自然模擬的真實轉移到心靈世界的真實，而投向本質直觀，並藉由本質的直觀來揭現「現成物」的藝術性。他認為取決「現成物」必須通過「看」這一道關卡，歷經長久的觀看和投入，而以無關心和沒有偏見的態度去面對每件東西，梅洛龐蒂的《眼和心》，同樣是對畫家如何觀看世界的描述，認為畫家以眼睛去接觸可見世界，乃是一種「遠距離的佔有」，藉由眼睛伴同繪畫深入其內在世界，把畫家的「看」視為置身存在世界的感知活動。換言之，創作語言乃是通過大自然的一種觀看的思維，而這個觀念顯然受海德格影響，認為藝術的發生就形同身體的存在方式，不論創作者亦或觀賞者，皆是通過視覺與聽覺而回到身體存在的原初樣態去直接體驗，由此而構成一個含藏時空的審美世界。誠如卡西爾所說的：「美不能根據它的單純被感動而被定義為『被知覺的』，它必須根據心靈的能動性來定義，……並以這種功能的獨特傾向來定義……。藝術家的眼光不是被動地接受和紀錄事務的印象，而是構造性的……。」[14]換言之，如果一個創造性思維在它被意會之前已經存在，就無需通過身體去感知了，而感性材料乃是通過視覺、聽覺的感知活動轉化而來，是一個新對象的主動構成。也因此杜象的「看」乃是回歸到身體存在的原初樣態，而沉浸於審美的情境之中。

　　海德格認為藝術作品有其純粹的「物性」特質，由於這個可靠的物性特質給予單純世界的安定性，並確保藝術作品在大地中延展的自由。面對梵谷的《農鞋》，我們所看到的乃是通過「物性」引發的真理揭現。海德格從「此在」的觀點來談藝術的真理性，實際上不論從真理引向作品，抑或從「物」的基礎導向藝術真理的存在，始終沒有拋棄作品的「物性」。從「物性」的來看藝術家的心靈，乃是在反映現實的基礎上重新創造自然。因此西方一直以

[13]　參閱牛宏寶著，〈卡西爾──符號與藝術〉，《西方現代美學》，第 340 頁。

[14]　參閱牛宏寶著，〈卡西爾──符號與藝術〉，《西方現代美學》，第 337 頁。

來並未將作品的「物性」去除。而這個「物」從另一個角度來看，即是觀賞者所關照的「物質對象」。從杜象的觀點來看，此物質對象也即是被「觀看」的「現成物，而我們認識藝術品乃是從自己最熟悉的「物性特質」出發。通過「看」的陌生化和心靈的能動來構築藝術作品，換言之也即是「觀物取象，立象見意」之意。

二、言、意、象與一詞多義

　　《繫辭下》云：《易》之「象」，為借「象」明道，卦之言、辭所以釋「象」，則言由「象」生，明矣。[15]此處的「象」乃是卦象，如「☰」（乾）「☷」（坤）等，乾卦意為剛建，坤卦意為柔順，一般或可意會成現象或者對象；「言」則是語言、文字，指卦辭、爻辭等，其乃近於「能指」之意，一般用以表達「情感」和「意象」。王弼認為：不僅卦能說明卦象，而卦辭亦可表達卦意，因此尋言可以觀象，尋象可以觀意。[16]傳統中國美學中常把「言」、「意」、「象」三者的關係視為「言以名象」，而「象在盡意」。而《文史通義》談到的：⋯⋯詩也者有象之言，依象以成言；捨象忘言，是無詩矣，變象易言，是別為一詩甚且非詩矣。[17]即在表述詩的情感符號仍需通過觀物取象，立象盡意的過程，如《說卦》中提到的：乾為馬，亦為木果，坤為牛，亦為布、釜；言乾道取象於木果，取象於馬，意莫二也，坤道取象於布、釜，取象於牛，旨無殊也。若移而施之於詩，取〈車攻〉之『馬鳴蕭蕭』，〈無羊〉之『牛耳溼溼』，易之曰『雞鳴喔喔』，『牛耳扇扇』，則牽一髮而動全身，⋯⋯毫釐之差，乖以千里。[18]此處乾卦取象於木果或馬，坤卦取象於布、釜，或牛，皆乃藉由釋象以道吉凶禍福，以符號想像體現觀念，而詩的產生亦復如此。也因此《文史通義・易教下》說：「《易》通於《詩》之比興。」[19]然則若捨象忘言，變象易言，則極有可能產生將「雞鳴喔喔」比賦為〈車攻〉的「馬鳴蕭蕭」，抑或將「牛耳扇扇」比賦為〈無羊〉中的「牛耳溼溼」，意思卻是失之毫釐而差之千里。

　　而卦象中的意思也往往一詞多義，如乾卦取象於木果或馬，坤卦取象於布、釜，或牛等⋯⋯。然其一詞多意的解釋亦不由得讓人聯想到西方達達主義（Dada）的命名：「達達」一詞本在《小拉胡思字典》（Petit Larousse）中找到的，法文的意思是「木馬」，德文是「去做你的吧，再見，下回見！」，羅馬尼亞文則稱「是的、真的、你有理、就是這樣、同意、真心地、我們關心⋯⋯」等皆是。[20]「達達」雖標榜不具意義，卻有如此多的解釋，從唯名

[15]　同上敏澤著，《中國美學思想史（第一卷）》，第 209 頁。

[16]　參閱曾祖蔭著，《中國古代文藝美學範疇》，臺北，文津，民 76，第 200 頁。

[17]　《管錐篇》，參閱敏澤著，《中國美學思想史（第一卷）》，第 208 頁。

[18]　同上參閱敏澤著，《中國美學思想史（第一卷）》，第 208 頁。

[19]　同上參閱敏澤著，《中國美學思想史（第一卷）》，第 208 頁。

[20]　參閱王哲雄著，〈達達在巴黎〉；李美蓉等編輯，《達達與現代藝術》，臺北市立美術館，民 77，第 24-25 頁。

論的觀點來看，種類通名與集合名詞並無與之相對應的客觀存在。也因此「達達」可以是「木馬」，可以是「再見」，也可以只是發出聲音的「噠噠」而不具任何意義。而這種一詞多義的變化乃具有辨證意味，往往是一種延異的現象，創作上反諷的表現方式亦多為此類。從西方符號學的演變亦可見出其藝術語言在逐漸朝向辯證性的語言發展。

誠如德里達的「延異」概念，不正意味著一種神秘變幻莫測的「變易」之象。而《易傳》中所提到的「變易」也是審美創作的核心觀念。

《易傳》論「易」有三義：即「簡易」、「變易」、「不易」。〈繫辭〉曰：生生之謂易，為變所適。變化者，進退之象也，知變化之道者，其知神之所為乎。[21]而「神」在《易傳》也有三義，為變化不測或不可測之謂，如：「陰陽不測之謂神」、「窮神知化」、「精義入神」。[22]並以此來狀述藝術創作變化的玄妙，唯有理解變化之道，方能出神入境。是故立象乃為盡意，設卦用以盡情偽，而繫辭則在於盡其言，進而能夠變而通之，出境入神。

三、得意忘言與詩意的棲居

由前面看來《易傳》不僅重「言」，重「意」而且重「象」。《繫辭上》記錄了孔子的一段話，曰：書不盡言，言不盡意。然則聖人之意，其不可見乎。還談到：聖人立象以盡意，設卦以盡情偽，繫辭焉以盡其言，變而通之以盡利，鼓之舞之以盡神。……[23]這段話描述了「言」、「意」、「象」三者所顯示的語言範疇和聯繫。然而藝術形象所含藏的內容，往往比語言直接的形容豐富，也因此《繫辭上》的這段話：「書不盡言，言不盡意」，則常被拿來做為「言」與「意」之間關係的論述。而莊子關於關於「言」與「意」的的看法亦常被做為指標，尤以「得意忘言」的詮釋，但一般理解上略有出入。其一是謂既已領會其意旨，則毋需表意之言詞，即語言不再肯定自身，而在於盡意之後否定自身。其二引申為彼此默喻，心照不宣。莊子《外物》篇云：荃者所以在魚，得魚而忘荃；蹄者所以在兔，得兔而忘蹄；言者所以在意，得意而忘言，吾安得忘言之人而與之言哉！[24]莊子寓言以漁人捕魚，得魚而忘魚鉤，獵人捉兔，得兔而忘兔網，以此來比喻情感的移入，並感慨如何能得此忘言之人而與之暢談。郭紹瑜《中國文學批評史》乃將「得意忘言」用於讀詩作詩的境界，即：語中無語……重在不著一字，重在得意忘言。[25]

[21] 同上敏澤著，《中國美學思想史（第一卷）》，第 212-213 頁。

[22] 同上敏澤著，《中國美學思想史（第一卷）》，第 214 頁。

[23] 同上敏澤著，《中國美學思想史（第一卷）》，第 210 頁。

[24] 陳鼓應注譯，《莊子今注今譯（下）》，北京，中華書局，2001，第 725 頁。

[25] 香港《漢語大辭典》對「得意忘言」的解釋為：1.謂既已領會其意旨，則不再需要表意之言詞。語出《莊子‧外物》：言者所以在意，得意而忘言。《晉書‧傅咸傳》：得意忘言，言未必盡。苟明公有以察其悾款，言豈在多。南朝梁，吳均，《行路難》詩之五：君不見　上林苑　中客，冰羅霧縠象牙席。盡是得意忘言

《周易略例·明象》：言者所以明象，得象而忘言；象者所以存意，得意而忘象。猶蹄
者所以在兔，得兔而忘蹄；筌者所已在魚，得魚而忘筌也。[26]王弼繼孔子「言不盡意」之說
後，轉而強調「得意忘言」的觀念，其旨乃針對漢儒死守章句、泥古不化而來，進而提出：
存言者，非得象者也；存象者，非得意者也。象生於意而存象焉，則所存者乃非其象也；言
生於象而存言焉，則所存者乃非其言也。[27]認為三者的聯繫是多種多樣，而非一詞一意，此
處的「存」乃具有死守留存之意。王弼這段話，對言、意、象三者有更深一層的體悟。例如：
乾卦《卦象傳·卦辭》曰：天行健，君子以自強不息。[28]而《爻象傳·爻辭》初九則曰：潛
龍勿用，陽在下也。[29]由於「乾」卦象天，乾為陽，性剛健，故曰：「天行健」。然其爻辭曰
「潛龍勿用」，則意指初九的卦象為「陽在下」；「陽」本為龍之性，有剛健向上之意，卻處
於下位，乃有力不逢時，須稍安勿躁，以靜待機之意。顯然同一卦象，象辭不同則有全然不
同的象徵，也因此王弼認為拘泥於言，不能得到真相，而拘泥於象，亦不能了解真意。由於
《易傳》中的「象」乃因「意」而立，「象」與「意」二者互為靈活聯繫，若離意而拘於象，
則無法得其真意；而言由象生，其關係也是靈動的，離象而拘守於言，亦非真正象徵之言，
因此忘象忘言，乃能得其真意。因此從傳統美學來看，語言不在保有其象，而是明象之後忘
其言；得象亦不在死守其意，反在盡意之後否定自身。其形同司空圖的「不著一字，盡得風
流。」又如皎然的「但見性情，不著一字。」

〈老子·一章〉：道可道，非常道；名可名，非常名。無，名天地之始；有，名萬物之
母。故常無，欲以觀其妙；常有，欲以觀其徼。此二者，同出而異名，同謂之玄。玄之又玄，
眾妙之門。[30]此處的「妙」乃指道的精深奧妙，王弼作注：妙者，微之極也。[31]王弼指大道之
妙，並非意象所能形容，原因乃在其具有空靈深遠之美。莊子〈知北游〉云：道不可聞，聞
而非也；道不可見，見而非也；道不可言，言而非也。[32]又〈天道〉云：語之所貴者，意也；
意之所隨者，不可以言傳也。[33]於此不論老子的「道」境抑或莊子的「道不可言」，皆意指道
的無限性之不可用言語界定，而只能藉助於直覺與意會去體會審美的感受。

者，探腸見膽無所惜。2.引申為彼此默喻，心照不宣。清，王士禎，《香祖筆記》卷二：唐人五言絕句，
往往入禪，有得意忘言之妙。郭紹虞，《中國文學批評史》六八：何況建立在這種境界的詩論，如所謂作
詩方法也，讀詩方法也，又都重在語中無語……重在不著一字，重在得意忘言。而「得魚忘筌」比喻已
達目的，即忘其憑藉。「筌」亦作「筌」。參閱《漢語大辭典》，香港，商務印書館，繁體 2.0 版，C2002。
[26] 曾祖蔭著，《中國古代美學範疇》，臺北，文津，民 76，第 201 頁。
[27] 同上曾祖蔭著，《中國古代美學範疇》，第 202 頁。
[28] 參閱錢世明著，《周易象說》，上海，上海書店，2000 年，第 131 頁。
[29] 同上參閱錢世明著，《周易象說》，第 132 頁。
[30] 〈老子一章〉，參閱陳鼓應著，《老子註譯及評價》，北京，中華書局，2001，第 53 頁。
[31] 參閱王弼，《老子道德經註──王弼集校釋》上冊，北京，中華書局，1980，第 1 頁。
[32] 〈知北游〉，參閱陳鼓應注譯，《莊子今注今譯（中）》，北京，中華書局，2001，第 580 頁。
[33] 〈天道·一章〉，參閱陳鼓應注譯，《莊子今注今譯（中）》，第 356 頁。

　　海德格受老子觀念影響乃通過本真的道說來談藝術，顯然對「得意忘言」也有體悟，海德格的「思」與「詩」的對話，也即是「思」與「藝術」的對話；他讓「思」深入不可說的神祕和隱喻之境，而成為一種詩意的棲居。雖然海德格從「物性」出發，通過對存在和萬物創建性的命名，召喚真理的現身，把藝術的本質給召喚出來，然而這個「物」在當下存有（the Being of being）之際乃是被遺忘的。換言之當我們被帶到梵谷的《農鞋》之前，頃聽畫作的傾訴，剎那之間便有如置身畫中情境。而藝術作品的「物性」實際上也只有在「當下的存有」的思維，才會是最貼近我們的。海德格以神殿雕像為例，認為雕像的意義並不在它長得如何，而在於神祇的現身，即神祇現身於光輝之中。因此當真理出現於梵谷的畫中時，並非意味著畫中形象是否描繪精準，而在於作品揭現中世界與大地相互作用所呈現的光輝。是這個光輝把它的閃耀投入藝術品，而這種融入作品的閃耀即是真理。藝術作品愈是能進入存有的開放性之中，愈能將觀賞者帶離世俗的領域。

　　對海德格來說，「真理」並非存在那裡，它不能獨立於人類心靈而存在，就像言語不能獨立於人類心靈存在一樣，沒有言語就沒有真理，而語言就如同藝術，都是人類的創造。既然藝術作品的物性特質不被否認，因此海德格乃反過來從藝術再導向作品的物性，認為：藝術就是真理讓自身投入藝術作品，而藝術作品的本質只會在於如此的開放中，亦及真理的在場、現身（presence）。[34]當真理出現於梵谷的畫中時，並非意味著畫中形象是否描繪精準，而在於作品的揭現，亦即世界與大地相互作用所呈現的光輝。是這個光輝把它的閃耀投入藝術品，而這種融入作品的閃耀即是真理即是美。藝術作品愈是能進入存有的開放性之中，愈能將觀賞者帶離世俗，進入真理的領域。而此我們顯然看到章學誠的「詩也者有象之言」以及「依象以成言」的藝術創作體驗。而「言」、「意」、「象」三者乃是互為關係的，「審美對象」並非是一絕然分立的對象，而是「根由」（The ground of it）性的對象。德國學者李普斯（Theodor Lipps, 1881-1941）的「移情說」（einfühlung）對此有所著墨。

　　「移情說」就藝術作品的可感表象而言，乃是伴隨審美觀賞活動而來，因此在沒有活動的情況之下，對象只是單純審美的享受對象，只是與自我相對的可感表象，並非審美的根本；而只有當我通過觀賞，感知到眼前剛健傲然的形象之時，對象方才是根由性的對象，此時的我並非由我自身感受到此等剛健傲然，而是通過觀賞的對象方才對此剛健傲然有所感知。因此移情乃指對象與自我相互交融之際，彼此已失去原有的純粹性，而形成主客兼備的性格。李普斯認為移情的事實乃是：對象即是自我，而我所經驗到的自我也即是對象本身，而移情的現象，乃是自我與對象之間的對立狀態當下消失，甚而尚未有此一對立存在的事實。[35]因此移情乃意味著進入一忘我之境，從審美鑑賞的角度來看，也即是莊子的「得意忘言」之境。

[34] 參閱 Martin Heidegger 著，〈藝術即真理〉（art as truth）；參閱 Thomas E. Wartenberg 編著、張淑君等譯，《論藝術的本質／名家精選集14》（*The Natural of Art / An Anthology24*），臺北，五觀藝術管理，2004，第 20 頁。

[35] 參閱劉文潭著，《現代美學》，臺北，商務印書館，民 61，第 196 頁。

再從杜象的「現成物」選擇的審美觀點來看，杜象乃是以自己的方式去觀看對象，通過「陌生化」去找尋藝術的本質，以一個直覺的、初始的、非概念的觀物方式去感知那剛建傲然的世界。當他觀看現成物時，觀賞的自我乃耽溺於對象之中，而進入一無我之境。宋《益州名畫錄》作者黃休復云：「若投刃於解牛，類運斤於斲鼻。自心付手，曲盡玄微」。[36]黃休復借莊子「庖丁解牛」寓言，表達其技近乎道，而庖丁解牛之時，已是遊刃恢恢寬大有餘，表現了實踐中的悠遊自在。而這其實也即是杜象觀看現成物過程中的另一種「游」的心境，因為「游」而「移情」而「忘我」。

四、「心齋」、「坐忘」與無意識的選擇

「意」做為審美創作的心境乃是「意境」、「境界」或「虛靜」等。從海德格的觀點來看即是「思」與「詩」的世界。梁啟超云：境者，心造也[37]，由於「境」多為心靈活動，而「意境」甚而被奉為中國古典美學的至高範疇，較之於「意象」的審美表象更為空靈虛幻。

中國古典美學美感論乃屬體驗感知，而非同於西方認識論系統，其基礎建立於人與自然一氣相通的天人合一之上。其審美發生的心理情境乃是「虛」與「靜」，亦即老子的「致虛寂」、「守靜篤」，莊子的「心齋」、「坐忘」之境。蘇軾認為「虛靜」是創作心境空靈之美的先決條件，他說：「靜故了群動，空故納萬境」。[38]藉由虛靜的心理沉澱，才能澄懷觀道，而有所感悟，此乃情感被激發時主客體的交感活動，而創作者的審美直覺就在當下的心靈感通和妙悟；這就如同勒貝爾（Robert Lebel）面對杜象的《巴黎的寡婦》一作之時的體會，了悟了杜象不求美感，無用之用，及其無目的的合目的之境。而審美情境的高潮體驗就在於「物我兩忘」的心靈狀態，也即是莊子的「坐忘」之境，是心靈與自然和諧統一的自由呈現。

莊子思想本無意著眼於「藝術」，然其言說所流露的，卻是藝術的至高境界，尤以「心齋」、「坐忘」乃為莊子藝術精神的核心〈莊子‧人間世〉仲尼曰：若一志。無聽之以耳，而聽之以心；無聽之以心，而聽之以氣。聽止於耳，心止於符。氣也者，虛而待物者也，唯道集虛。虛者，心齋也。[39]其中的「志一」一語，若依郭象的批註，乃是心無異端，凝寂虛忘，而能遺耳目、去心意，符合氣性，虛懷待物之意，是至道之所集。又〈大宗師〉：顏回曰：回益矣。仲尼曰：何謂也？曰：回忘仁義矣。曰：可矣，猶未也。他日復見，曰：

[36] 黃休復，《益州名畫錄》、參閱陳望衡，1998，第15頁。

[37] 參閱陳望衡，《中國古典美學史》，第3頁。

[38] 蘇軾，〈送參寥師〉；參閱郭紹虞主編，《中國歷代文論（2）》，上海古籍出版社，2001，第303頁。

[39] 晉郭象註、唐成玄英疏、唐陸德明釋文、清郭慶藩集釋，《莊子集釋》，臺灣，中華書局，民58，第81頁。

回益矣。曰：何謂也？曰：回忘禮樂矣。曰：可矣，猶未也。他日復見，曰：回益矣。曰：何謂也？曰：回坐忘矣。仲尼蹴然曰：何謂坐忘？顏回曰：墮肢體，黜聰明，離形去知，同於大通，此謂坐忘。仲尼曰：同則無好也，化則無常也。而果其賢乎？丘也請從而後也。[40]

　　依徐復觀先生的解釋，墮肢體和黜聰明，乃是〈齊物論〉中的「喪我」之意。而「喪我」即是「無己」，是「心齋」的真實表現，「心齋」的意境也即是「坐忘」之境，是觀照事物的精神主體。[41]而人自慾望中解放出來，便不再處處著眼於「用」的概念，精神當下因此得以獲得自由，不受任何美醜判斷和既有成見所左右，這種忘知的過程，虛心待物，無疑是藝術「觀照」活動的至高之境。而杜象通過「審美直觀」來選擇現成物的心境，即是一觀照事物的心理活動。

　　「觀照」乃是對事物的直觀活動，由於知覺的孤立和集中化，其觀照乃能直達對象的本質，通向自然之心，達到忘我無己之境。而杜象選擇現成物時，對於物象的冷漠和「看」（look）的態度，則幾乎是莊子「觀照」活動的直接寫照。他說：「通常我會注視著他（指面對選擇的現成物），物件的選擇乃是極為困難的，到了第十五天，你若非喜歡即是討厭，因此必須以冷漠（l'indifférence）的態度去對待，就如同你對美沒有感覺，選擇現成物總是以視覺的冷漠為基礎，甚至完全沒有好壞的品味。……」[42]對於眼前的現成物，杜象完全不帶任何品味成規，因為已將既有概念置之度外。美的觀照一向不把知覺做為認識事物的手段，因此杜象選擇現成物之時，乃是抱持冷漠的態度去「觀看」眼前事物，而無任何美醜判斷與好惡，是一對象的本質直觀；於此，也即是莊子的「遺耳目」、「去心意」的審美活動，是「無己」和「忘知」虛與待物的心齋之心，也是離形去知的坐忘之境。因此杜象的「觀看」乃是通過本質直觀，終止判斷，離形去知的存粹意識活動。由於是終止判斷，無分別心，因此乃呈現「虛」與「靜」「心與物冥」的主客合一之境。莊子〈天道〉：萬物無足以撓心者，故靜也。水靜則明燭鬚眉，平中準，大匠取法焉。水靜猶明，而況精神。聖人之心靜乎，天地之鑑也，萬物之鑑也。夫虛靜恬淡，寂寞無為者，萬物之本也。[43]這乃是杜象選擇現成物的當下忘我之境，這種觀物的「虛」與「靜」的情境，杜象甚而將之轉至作品的特性，如表現「空」的呈現，並影響到後來藝術的創作，後現代藝術家更引用「空」的觀念做為表演，這或許就是西方藝術擷取東方精神的一部分，將鑑賞的情境移至創作，從創作者的角度來看，也即是一種「誤讀」的創造性。

[40] 晉郭象註、唐成玄英疏、唐陸德明釋文、清郭慶藩集釋，《莊子集釋》，第153-154頁。

[41] 參閱徐復觀著，《中國藝術精神》，臺灣，學生書局，民六十二，三版，第71-73頁。

[42] Claude Bonnefoy collection: *Marcel Duchamp Ingénieur du Temps Perdu / entretiens avec Pierre Cabanne*, Paris, Pierre Belfond, 1977, P.80.

[43] 〈天道〉一章，參閱陳鼓應注譯，《莊子今注今譯（中）》，第337頁。

五、「味」的審美體驗與「品味」判斷

　　中國古典美學對於「味」有一獨特範疇和美學概念，而被廣泛使用於藝術創作和審美鑑賞，其不單是生理感官的體驗，也是審美對象所含藏的意蘊。劉勰的《文心雕龍》即以「味」賦予文學作品以美學意涵，提出作品所具有的含蓄之美和「餘味」，鍾嶸的《詩品》則以「滋味」表達了詩歌中的審美情感和特徵，其他則有晚唐司空圖的「韻味」，宋嚴羽的「興趣」與「真味」。

　　做為審美核心範疇的「味」乃是一種心靈體驗，是審美心理活動的延伸，具有品味、探尋之意，而「味」又時而帶有「趣」的意思，例如興味、情味、趣味、風味等。因此「味」乃是審美活動的後續體會。印度《舞論》對於「味」的說法是：味生於情，情離不開味。[44]劉勰認為：繁采寡情，味之必厭。[45]兩者同具審美活動中的快感論，但是劉勰的看法，顯然帶有品味高下之意，意味著一種價值判斷，其情感決定論，實已觸及形式與內容孰者為重的論辨。

　　中西思維對於「品味」的體會互有出入，西方向來著重於形式與內容、精神與實質等對立的言說方式，其風格經常呈現弒父的顛覆作風，如巴洛克之於古典主義，自然主義之於浪漫主義……。至於中國在詩文繪畫上，有將之分為「神」、「逸」、「妙」、「能」諸品者。依照黃休復的看法：得之自然，莫可楷模，出於意表。是「逸格」的表現。[46]「思與神合，創意立體，妙合化權。是「神格」的表現。[47]而「妙格」則藉由莊子「庖丁解牛」中的「技」近乎「道」的實踐性自由來理解。「逸」、「神」、「妙」三格在黃休復看來，三者近於「道」境的呈現，而較「能格」略高一疇，能格乃屬「工」、「妍」、「巧」、「麗」的人工等級。由於能格崇尚技巧工夫而一向不為文人所好，清王漁洋認為「神韻」乃詩之最高品，並結合神韻與禪，將具有神韻的詩歸為入禪之作。神韻的第一義強調詩之妙在「味外之味」，其次是不即不離，王漁洋認為：「味外之味」，也即司空徒的「味在鹹酸之外」。須如禪家的不黏不脫、不即不離方為上乘。[48]於此，「味外之味」就如同一種延異的象徵或隱喻，不是一詞單義，沒有絕對，只是一種「詩意」。神韻說的第二層意思是強調自然之美，此乃禪宗吸收道家觀念而來，講究清新自然，重在隨機。亦即王漁洋所云：「寫詩要『興會神道』，佳句『須其自來，不以力構。』」[49]這種興會神道乃是一種心靈的自由解放，也是道家返璞歸真的自然無

[44] 曹順慶著，《中外比較文論史（上古時期）》，濟南，山東教育出版，1998，第75頁。

[45] 範文瀾註，〈文心雕龍・情采（卷七）〉；參閱郭紹虞主編，《中國歷代文論（1）》，2001，第274頁。及曹順慶著，《中外比較文論史》，1998，第76頁。

[46] 參閱陳望衡，1998，第14頁。

[47] 同上參閱陳望衡，1998，第14頁。

[48] 語出王漁洋，《帶經堂詩話》，參閱陳望衡著，《中國古典美學史》，長沙，湖南教育出版社，1998，第581頁。

[49] 語出王漁洋，《漁洋詩話》，參閱陳望衡著，第582頁。

為表現。老子云：我無為而民自化，我好靜而民自正，我無事而民自富，我無欲而民自樸。[50]其「道」的「樸」及其「無為」和「無味」可說是審美品味中的最高境界。

〈老子・三十五章〉：「道」之出口，淡乎其無味，視之不足見，聽之不足聞，用之不足既。[51]此處的「既」乃「盡」之意，這段話敘述了老子對於「道」的看法，雖是無形無跡，淡而無味，聽而不聞，視而不見，卻是用之不盡。而這個「淡乎其無味」則發展成為美學的重要範疇。〈老子・六十三章〉又云：為無為，事無事，味無味[52]老子此處乃以恬淡無味做為治之極也。也即「恬淡為上，勝而不美。」[53]之意，恬者不歡愉，淡者不濃厚，不美乃非其心所好也，而老子的「恬淡無味」，乃與「無為」成為「道」的最高境界，也是審美趣味的特殊風格。「道」無極、無名也無形，既無規定性，也具無限性，亦不能為感觀所知覺。老子乃通過「妙」以觀照「道」的「無」；通過「徼」以觀照「道」的「有」。「妙」與「徼」皆屬「道」，一無形，一有形。因此黃休復把解牛的神乎其技，曲盡玄微視為「妙」的表現，「微妙玄通」乃即是觀照的頓悟。

杜象對於現成物的選擇從觀照始，他所強調的乃是冷漠與無關心性，而非從美學的享受觀點出發，既沒有慾望、沒有感覺，也沒有品味，是一種「無為之為」，「無味之味」，將美的功能意識排除，觀照的同時並不具任何美醜判斷。《噴泉》一作，杜象選擇了「尿斗」並於陌生化過程中消解「尿斗」的「器性」概念。而在微妙玄通之中引發新的創意，將「尿壺」改為「噴泉」，取消吾人已然僵化的「名實對應觀念」。

《噴泉》一作，通過陌生化的視覺觀照，而達無美感、無用和無理由的境地，使得尿壺瞬間轉化成為作品，其深層意義乃在於試圖鬆動僵化的視覺圖像。鑑於傳統形而上論調或確定性的東西只會造成單一體系的過度熱誠，為了避開此一系統信念成為一種因襲「品味」而成為價值判斷，杜象乃以幽默反諷創作方式逃避嚴肅議題，而這不也正是老子對於「美」的批判。老子曰：「天下皆知美之為美，斯惡矣；皆知善之為善，斯不善矣，故有無相生，難易相成，長短相形，高下相傾，聲音相合，前後相隨。」[54]老子認為當天下皆知美之為美，皆知善之為善的時候，已將美、善的標準定駐，而在心知的執取之下追求相同的標準，而人生悲苦乃由此而起，是為不善不美。至於「有無相生，難易相成，長短相形，高下相傾，聲音相合，前後相隨」，則表明了一切事物盡在相互對待的關係之中，而有了美的價值判斷，因此醜也就自然產生了。是以老子懷持著道家無為虛靜觀照的心境，一切無求心知之執取，不將美、善做出絕對判斷，而是通過無為，消解文明社會對於原始天然素樸的破壞。而杜象

[50]　〈老子・五十七章〉，參閱陳鼓應，《老子註釋及評價》，第 53 頁。

[51]　〈老子・三十五章〉，參閱陳鼓應，《老子註譯及評價》，第 203 頁。

[52]　〈老子・六十三章〉，參閱陳鼓應，《老子註譯及評價》，第 306 頁。

[53]　參閱葉朗著，《中國美學的發端》，臺北，金楓，1987，第 44-45 頁。語出〈老子・三十一章〉，參閱陳鼓應，《老子註譯及評價》，第 192 頁。

[54]　〈老子・二章〉，參閱李澤厚、劉綱紀主編，《中國美學史（第一卷上冊）》，臺北，谷風，1986，第 24 頁。

對品味的消除，對美的價值判斷的剝離，意欲回歸到一個沒有藝術的社會，一個無美感、無用和無理由的審美情境，也即是老子無為而無不為的世界。然而在其拋開美、善的我執之後，卻由於「有無相生、難易相成」的相對性，通俗「現成物」的提出倒也成就了一無心之美，一個處處充塞藝術的社會。

六、「道」境與杜象的隨機創造

《老子・一章》：「道可道，非常道；名可名，非常名。無，名天地之始；有，名萬物之母。故常無，欲以觀其妙；常有，欲以觀其徼。此二者，同出而異名，同謂之玄，玄之又玄，眾妙之門。」[55]老子的「道」乃是萬物自然的法則，萬物的本質，沒有萬物「道」就不存在。而「無」是萬物的本始，「有」是萬物的根源，「有」與「無」皆為「道」的根本，是混沌未開之際的命名，由於有生於無，因此「道」乃由無形質落實於有形質的活動。按老子的看法，常體「無」可以觀照道的深微奧妙；常體「有」則可以觀照道的廣大邊際、上下四方。由於道無終始，混沌不分，皆幽昧深遠，所以是「玄之又玄」是為一切萬物的開端。於此，「道」乃具有不可言說性和不可概念化的特性，而「妙」的特點即在於體現「道」的無規定性和無限性，而藝術也即是在那幽微深遠之處，去把握「妙」與「徼」，從而體悟道之玄深廣大，所謂「妙出自然」或「象外之妙」，也即超出有限物象的體會。所以顧愷之說：「四體妍蚩本無關妙處，傳神寫照正在阿堵中。」[56]而蘇軾則說：「求物之妙，如繫風補影。」[57]而道境乃一無名、無極、無形之境，亦不能為感觀所察覺，因此《老子・十五章》云：古之善為道者，微妙玄通，深不可識，故強為之容。[58]由於「妙」乃體現了「道」的「無」，故而玄妙難以形容，於此強調「妙」的不可以形詰和不可尋求，後之禪學更強調其「虛無」之意。而嚴羽的：如空中之音，相中之色，水中之月，境中之象，言有盡而意無窮。[59]則在強調不能自有限形象來求其「妙」。

而老子的「妙出自然」之境，若以海德格的說法則成為「真理的揭現」，海德格認為做為具有「物性」的作品而能棲息於我們自身，乃源自於那個隱而不顯卻又關涉於吾人的領域，為了洞悉這個隱蔽的世界，則必須以「泰然處之」和「虛懷敞開」的「思」的態度。也即觀

[55] 陳鼓應，《老子註釋及評價》，第 53 頁。

[56] 【妍蚩】同「妍媸」。南朝宋，劉義慶，《世說新語・巧藝》：四體妍媸，本無關於妙處，傳神寫照，正在阿堵中。【阿堵】1.六朝人口語。猶這，這個。南朝宋，劉義慶《世說新語・文學》：殷中軍見佛經云，理亦應阿堵上。《晉書・文苑傳・顧愷之》：愷之每畫人成，或數年不點目精。人問其故，答曰：「四體妍蚩，本無關少於妙處，傳神寫照，正在阿堵中。」參閱香港《漢語大辭典》，繁體 2.0 版，C2002。

[57] 語出〈答謝民師書〉，參閱葉朗著，《中國美學的發端》，第 49 頁。

[58] 參閱陳鼓應著，《老子註釋及評價》，第 117 頁。

[59] 語出《滄浪詩話・詩辨》，參閱嚴羽著，郭紹虞校釋，《滄浪詩話校釋》，北京，人民文學出版社，2000，第 26 頁。

物時一種虛懷若谷的妙造之境。而它也不同於邏各斯對於形而上的歸屬與順應，而是一種開創性的「妙悟」。

　　由於「常『無』欲以觀其妙；常『有』，欲以觀其徼。」乃是「道」的「觀照」之鑰，而老子認為「觀照」須回到萬物的根源，將個人的主觀慾念、成見滌除，因此首要之務是「專氣至柔，能如嬰兒」又能「滌除玄鑒」。[60]老子講的「玄鑒」即是對神秘主義的直觀，一種深邃奧妙的觀照，和滌除成心欲望，而使心靈能明徹如鏡，集氣至柔，回到嬰兒般的天真純淨之心去關照。而此也即是宗炳的「澄懷觀道」、「澄懷味象」，是對宇宙萬物和生命的觀照。更是蘇軾所言：「欲令詩語妙，無厭空且靜，靜故了群動，空故納萬境。」[61]的審美觀照。而蘇軾的「空故納萬境」，也即是莊子「心齋」、「坐忘」的虛靜空明之境，同時也是老子「致虛極、守敬篤」觀照萬物的狀態。因此在觀照萬物澄明虛靜冥想之後的頓悟也即是「妙悟」，是陌生化之後因由「隨機」引發的創作靈感。

　　而杜象創作所標榜的「無關心的選擇」，即是觀照現成物當下的妙悟和選擇。杜象玩弄現成物及其文字遊戲幾乎已達全然忘我的境界，事實上他已將傳統形式規範完全解放出來，將創作中的我引入「空」和「自由」之境，通過「隨機性」（chance）進行一個沒有分別心的選擇。這種略帶虛無主義的顯現，看似在毀棄意義，卻也在創造意義。1920 年，杜象送給蘇珊（Suzannne）的《不快樂的現成物》實則已洞察偶發創作的機先，掌握了隨機性的「妙」與「徼」，他將幾何書掛在陽臺上，任由風吹日曬雨淋，由風來選擇書頁，沒有任何人為操作，看是虛無的放任，卻是一種全然隨機的自由，讓作品呈現無窮的可能，這種不在乎的自然無為心境，誠然源於觀照現成物的靈感和妙悟，它反應了「滌除玄鑒」、「澄懷味象」、「澄懷觀道」以致「妙出自然」的過程和心境。而其「隨緣」選擇的另一個原因，則猶如漢斯里克特（Hans Richter）所言：「隨機」的另一個目的是想再現藝術品原始的魔力和直接性。」[62]而這也正是雷辛、溫克爾曼和歌德古典主義之後失卻的東西。

　　20 世紀初的西方前衛主義藝術家已然質疑傳統僵化的創作模式，杜象的「現成物」率先破壞現代主義的「純粹」。「達達」標榜的是反傳統、反邏輯、反秩序、反美、反藝術和一切的反……，而「隨機」乃成了顛覆傳統美學，解放藝術最直接的方式，它讓藝術創作成為鍊金術，成為多元的可能。杜象從「反藝術」開始，創作方式不斷地轉變，為了免去「為反而反」的負面心態，終而導入「無藝術」（non-art）的創作方向。「現成物」的創作免去了「製作」的過程，直接取自於通俗現成品，通過「觀照」和意義的重新裝填，現成物瞬間改變原有作用功能，而杜象「無藝術」的觀念反倒成了「無處不是藝術」。它讓藝術成為永遠無法

[60]　參閱〈老子‧十章〉，陳鼓應著，《老子註釋及評價》，第 96 頁。
[61]　語出蘇軾《送參寥師》，參閱葉朗著，《中國美學的發端》，第 54 頁。
[62]　Hans Richter: *Dada Art and Anti-Art*, New York and Toronto Oxford University, Thames and Hudson reprinted, 1978, P.59.

確定的主觀性,而藝術的語意也處在無盡的不穩定之中。「現成物」的提出,像種子般的開花萌芽,而其解構特質,則打破了現代主義僵化的看法,引發了後現代文化的支離破碎和多元性,甚而扮演現代藝術創作上關鍵的轉捩。而現成物創作的「隨機性」和「虛無」特質,於今亦常被視為莊禪美學觀念在西方的崛起。

1.禪意,禪藝

　　禪宗通過道家學說來闡釋佛學思想,可說是外國文論中國化的具體落實先例,古人參禪是在尋求人生的解答,而今人問禪則往往是人生的調節,以及對於幽隱玄妙的憧憬和神祕的追求。「達達」的反藝術及其破壞性向來被視為具有禪機的創作,而杜象作品中最具禪味的應屬「隨機性」及其「空無」的觀念,「隨機性」可說是一種無慮無礙的直接體驗,也是將不同元素隨緣聚合的鍊金術,這類創作甚而影響到後來的觀念性藝術。1919年《巴黎的空氣》,乃是杜象首度以「空」來表達他的創作理念,這個原來裝盛生理食鹽水的空瓶,通過觀照而呈顯了它「虛無」的特質,杜象將之取名為《巴黎的空氣》,其透明清澈的玻璃材質和曾在畫中出現的鍊金球瓶造形,倒也引來無限遐思。空瓶本無其他,眼睛所見即是「空無」,杜象以略帶幽默的方式找來這件現成物,從巴黎帶到紐約,送給他的朋友艾倫斯堡(Louis Arensberg),卻似乎告訴艾倫斯堡:「我什麼也沒帶,就只有巴黎的空氣!」其中卻是隱含對「無」的創作體悟和巴黎的懷鄉聯想,或者還有其他……;1960 年,克萊恩(Yves Klein)提出《空》(Vide)的表演,同樣是在塑造一種全然空無的情境,讓人置身於全然空無的環境,感受來自空間的力量和自由冥想;音樂家約翰‧凱吉的「無聲音樂」,則是透過音符的偶然中斷,感受來自四面八方的空無情境;其後,觀念藝術家科史士(Joseph Kosuth)的《水》,乃藉由水的無色和無形式特質來達到「非物質性」的感知和體會。後現代藝術家在追求玄妙的神秘感之餘,經常藉由這種空靈虛靜的觀照和冥想,做為感知和創作的體悟,通過無形無相的表現方式暗喻「禪」之真如佛性的顯現,誠如禪家所說的:猶如水中月,亦空亦不空,在聲色又不在聲色,猶如太虛廓然蕩豁。[63]而讓人有種玄妙難測之感,同時也是一種不確定性的顯現。於此「空」可以是「無」,也可以是「無限的容受」,正反互變、禍福無常,一切乃是自由隨緣的無為而無不為引致的結果。

　　中國思想史和美學史上對於「無」多有論辯,莊子乃從「觀照」中去體會「無」,而其觀物本身並不對事物做分析了解,只是通過「觀」與「聽」的感知直觀本質,藉以通達自然之心,讓精神得到當下的自由。因此莊子曰:「墮肢體,黜聰明,離形去知,同於大通,此

[63] 參閱韓林德著,《境生象外》,北京,三聯書店,1995,第 304 頁。

謂坐忘。」[64]之所以「離形」、「墮肢體」，乃由於「道」的無限性需以「空」的心境直觀，藉以從人的欲望中解脫出來，不受形骸所束縛；至於「去知」與「黜聰明」則是不希望受智巧思慮所束縛，而得以從是非得失之中解放出來，是乃「坐忘」的表現。而「坐忘」與「心齋」皆屬莊子所言觀照的心境歷程。「心齋」乃指觀照的虛靜之心，莊子曰：「無聽之以耳而聽之以心，無聽之以心而聽之以氣，耳止於聽，心止於符。氣也者，虛而待物者也。為道集虛。虛者，心齋者也。」[65]所謂「心齋」乃是忘知的心靈狀態。忘知是忘掉概念性的知識活動，其後便是虛以待物。因此「心齋」既非是耳目的知覺，也非心的邏輯思考，它是耳目內通的純知覺活動，讓心從有限欲望中解放出來，而達到「無我之我」、「無用之用」的境界，一旦「我」與「用」的觀念解消，欲望消失了，精神便得到當下的自由。因此莊子認為「心齋」、「坐忘」乃是達到「無己」、「喪我」的境界，是取消利害得失而達於觀照的至高自由之境。而這也即是禪宗述及的「無我之境」。

　　禪宗乃是印度佛教中國化的成功有效例子，經由佛經翻譯、俗語範疇、以及當時玄學的結合而來。之後經由日本傳到西方，而海德格除了和友人翻譯過老子，也接觸了禪宗思想，因此在這段東西學說來回的過程中，許多觀念雖是變種的變種，卻也呈現更多的共同話題。而中國化的禪宗顯然受莊子學說影響，禪一向專注於當下的感知，宗白華釋禪境則曰：「動中極靜，靜中極動，寂而常照，照而常寂，動靜不二，直探生命的本源。」[66]意味禪境乃是人的心靈靜穆觀照和飛躍的生命所構成的境界，是一無我之境。也是李普斯「移情說」所述及的：「當我通過觀賞而感知到眼前剛健傲然的形象之時，此時的我並非由我自身感受到此等剛健傲然，而是通過觀賞的對象方才對此剛健傲然有所感知。」而陶淵明的「採菊東籬下，悠然見南山。」乃被視為具禪機「無我之境」的典例，亦即「以物觀物，不知何者為我，何者為物的境界。」[67]「悠然見南山」的「見」，劉墨指為「覺」，即直覺的「覺」，換言之是一種純知覺的活動。它形同杜象的「看」，也是莊子「心齋」之待物狀態的感知活動，即「心」從邏輯的、概念的「知」解放出來。「心齋」的「耳止於聽」、「心止於符」純然只是一種知覺，耳的作用只為「聽」，而「心」也僅只是相映於「聽」的知覺。[68]，是一種「待物」的心理狀態。「待物」的心境乃是與「有物」相對的，「有物」也即「有心」、「有我」之意。而禪所標榜的乃是「無心」，即「無心自成佛，成佛亦無心。」[69]「無心」乃從「無」的觀念啟發而來，也即「無分別心」，意味禪者的「無己無相」，既不執著於「理」也不執著於「心」。而這種放棄我執，無心、無我，放空知識的心境乃自直觀頓悟而來，也即藝術創作上的「妙

[64]　語出《大宗師》，參閱陳鼓應，《莊子今注今譯（上）》，臺北，中華書局，2001，第205頁。

[65]　語出《莊子‧人間世》，參閱陳鼓應，《莊子今注今譯（上）》，第117-118頁。

[66]　參閱劉墨著，《禪學與意境（下）》，河北，教育出版社，2002，第1018頁。

[67]　參閱劉墨著，《禪學與意境（上）》，河北，教育出版社，2002，第332頁。

[68]　徐復觀著，《中國藝術精神》，臺灣，學生書局，民62，第74頁。

[69]　語出慧中禪師，參閱劉墨著，《禪學與意境（上）》，第94頁。

悟」，一種瞬間當下豁然開朗。其有如莊子通過「道」的自由與無限性去消解人們在世間的
異化，體驗天地有大美的自然無為特性。

2.「妙悟」與「隨機性」

「妙悟」最初含義一般認為是由禪機而來，亦即「禪悟」，也稱「關捩子」，即受啟發而
能豁然慣通直了佛法的玄深奧秘之意。[70]而其典型當為禪的「當頭棒喝」或為「機鋒」。「棒
喝」乃迎頭痛擊頓開茅塞之意，而「機鋒」則隱涵模稜兩可、不落痕跡之意，藉以啟發聽者
並給予無形棒喝。[71]而禪語也經常無法讓人以一般思路領會，具有一詞多義的辨證特性。「禪
悟」不僅思維程序是「非邏輯」的，而其思維呈現亦復如此，例如禪宗公案：空手把鋤頭，
步行騎水牛，人從橋上過，橋流水不流。[72]又如：石上蓮花火裡泉，……[73]等等禪語，這些禪
語若按邏輯思維往往不可理解，抑或前言不對後語。公案既非謎語也不是瘋話，卻無法自邏
輯上瞭解其陳述的合理性。而理解其中奧妙既非邏輯形式，唯有以真心感受，在機鋒交戰之
中，有所頓悟。誠如《涅盤無名論》云：玄道在於妙悟，妙悟在於即真。[74]是乃拒絕邏輯推
理的一種純然感知。鈴木大拙亦曾說過：「禪宗乃是把最得意的東西用詩而不用哲學顯示出
來，比起理性，禪宗更願意親近感性，因此，難免出現詩化的傾向。」[75]而禪宗教義的體現，
多為日常生活感性的體驗，主張不立文字，講求頓悟。而其之所以主張不立文字，乃源於不
喜歡以抽象理論來演繹思想。嚴羽的《滄浪詩話》寫道：大抵禪道惟在妙悟，詩道亦在妙悟。
[76]嚴羽認為孟浩然的詩作遠勝於韓愈，唯在「妙悟」。而王漁洋則將「神韻」歸為入禪之作，稱
讚唐人五言絕句常有得意忘言之妙，而其妙就在「味外之味」，也及禪家的「不黏不脫」，「不
即不離」。[77]強調：詩要「興會神道」，佳句「須其自來，不以力構」。[78]因此禪宗才會認為「悟」
乃在於「隨機指點」的「相契」，而「機」與「契」則都是多種多樣的，作詩亦然，能夠應
機而契悟，便無需徒勞的苦吟，信手拈來皆是詩。當然，體味詩韻亦須「活參」，亦即不拘
泥於表面詩意，而能靈活理解，突破前人的思維藩籬。於此禪宗乃與道家思想頗為接近，講
求隨機意趣，而不在於體系性的邏輯思考，能夠「無理而妙」，重在弦外之音，言外之意的
瞬間解悟。

[70] 參閱王建疆，《莊禪美學》，甘肅文化出版社，1998，第 126 頁。

[71] 參閱王正著，《悟與靈感──中外文學創作理論比較研究》，上海，上海社會科學院，2003，第 5 頁。

[72] 參閱陳望衡著，《中國古典美學史》，長沙，湖南教育出版社，1998，第 584 頁。

[73] 語出《五燈會元》卷十三，參閱王正著，《悟與靈感──中外文學創作理論比較研究》，第 5 頁。

[74] 此處「即真」指禪宗思維方式，乃以赤裸裸的心靈去觀照宇宙人生。參閱陳望衡著，《中國古典美學史》，
1998，第 585 頁。

[75] 參閱陳望衡著，《中國古典美學史》，1998，第 576 頁。

[76] 同上參閱陳望衡著，《中國古典美學史》，1998，第 579 頁。

[77] 語出王漁洋《帶經堂詩話》，參閱陳望衡著，《中國古典美學史》，1998，第 580-581 頁。

[78] 取自《漁洋詩話》，參閱陳望衡著，《中國古典美學史》，1998，第 582 頁。

於此，再回到杜象和達達主義那些出人意表的隨機性創作，「達達」的反藝術以及那極欲跳脫傳統框架的「偶然」，將意象和觀念做一種近乎不可能的拼貼聚合，則無不呈現一種極欲跳脫前人思維藩籬的創作方式。杜象隨機性的文字標題語言，以及他那超現實意象的現成物拼貼，出奇不意的嘲諷式表現，均試圖跳脫邏輯語言，表達一種無理而妙的玄外之音。「達達」詩人的語言，之如：肉餡餅和風是他的僕人，密西西比河和他的小狗，又或者如：像偶然相會於縫紉機和雨傘的解剖台上。[79]等等詩句的表達方式，其猶如禪師在悟道之際受機緣的啟發，而將全然不相干的事物或現象相連結，通過不同的聚合與撞擊，迸發心靈的體悟和創作契機，而這種心靈的頓悟，乃是剎那直覺的偶發性豁然妙悟。

第二節　現‧當代西方藝術的中國轉化

通過歷史經驗吾人得以窺得，禪宗乃是印度佛教中國化的成功有效例證，經由佛經翻譯、俗語範疇、以及當時玄學的結合因以奏效。而《文境秘府論》則是中國文論外國化（日本化）的另一先例。於今，西方當代藝術創作自達達主義而下，則呈現對西方邏各斯的解構傾向，「達達」否定傳統理念，宣告形而上學的死亡，而走向虛無，通過遊戲和無所拘束的創作，嘗試自由的選擇，在批判中達到創新的自由和不確定性，無形中也與東方思維有了接軌。從文哲理念言說來看，中國傳統文論話語即普遍呈現不確定性的特徵，如鍾嶸的《詩品》、嚴羽的《滄浪詩話》、翁方綱的肌理說、王士禎的神韻說、以及袁枚的性靈說、王國維的境界說等等，均體現了中國傳統詩性表現的文論話語特徵，而劉勰的《文心雕龍》向來被視為中國文論的特例，認為它是具系統性而與西方理性思維接近的言說方式；事實上誠如〈序志〉篇所言：「……或有曲意密源，似近而遠，辭所不載，亦不勝數矣。……按轡文雅之場，環絡藻繪之府，亦幾乎備矣。但言不盡意，聖人所難，識在缾管，何能矩矱。……」[80]所謂的「言不盡意」、「辭所不載」，不正意味著《文心雕龍》篇章多數仍存在著中國文字的詩性特質？至於傳統畫論，謝赫「六法」乃是較具系統性的論述，卻仍免不了像「氣韻生動」這般隱喻性的話語。其他如顧愷之傳神論中的「遷想妙得」、或宗炳的「暢神」，一為形神思辨，一為意造山水，二者皆講「神」，其繪畫論述既寓意於內在神思，又涵藏於外物。即便較具哲性思維的老莊學說，依然潛藏著類比、隱喻、象徵等特性。如老子對於「美」的思辨並不以美、善做為絕對性的判斷，而是以「有無相生」、「難易相成」[81]之道家無為虛靜觀照來顯其對象本來面貌，使得那些看似虛無主義和

[79] 參閱鈴木大拙等著、劉大悲譯，《禪與藝術》，臺北，天華出版，民77，第13-14頁。

[80] 劉勰著、范文瀾註，《文心雕龍註（下）》，北京，人民出版社，2000，第277頁。

[81] 〈老子第二章〉，參閱李澤厚、劉綱紀主編，《中國美學史（第一卷上冊）》，第24頁。

相對性的問題富於辨證性的批判，最後成就了一無心之美。顯然中國傳統話語並非以準確、清晰的邏輯性語言來進行表達與陳述，而是通過形象以寓言的方式，藉由暗喻、象徵傳達作者的意象和理念。由此看來中國文論普遍潛在「意在言外」、「境生象外」的詩性特質。

一、中西話語特徵的差異性

　　西方思維體系從畢達哥拉斯（Pythagoras, B.C.570-）的「美就是真」，到赫拉克利特（Heraclitus）的「和諧由邏各斯所生」，邏各斯含義有若干。如：言說，言辭、原理、思維、敘述表達、理由、尊敬、量度、比例、尺度等。[82]而智慧乃是聽從邏各斯，因此邏各斯意謂著具備理性（拉丁語：ratio）和言說（oratio）的智慧之學。[83]而柏拉圖（Plato）的「人是會言說的動物」也即是「人是理性的動物」。因此邏各斯的語音中心概念，乃是西方長久以來根深蒂固的看法，自亞里斯多德以來，「人是會言說的動物」這個概念，深深影響西方哲學。做為一種思維方式，西方當代解構主義（Deconstructonism）批評邏各斯中心乃是一種偏見，意謂著「言說」高於「文字」的權威性。雅克・德里達（Jacques Derrida 1930-）經由推演，從而揭示哲學的語言，乃是不具真實性的。按德里達的觀點，哲學語言也是一詞多義，充滿象徵和比喻，旨在揭示「終極語彙」（final vocabulary）[84]的非真實性，是自然語言的墮落，因為理性語言的虛偽已經扼殺了活生生的創造力。德里達認為東方文字沒有西方語言的邏輯傳統，它充滿隱喻和象徵，而西方卻總要回到「形而上」，回到「邏各斯」，對解構主義而言邏各斯也是種隱喻，當一切都成了隱喻，就沒有所謂的「形而上學」。

　　解構乃意味著西方邏輯思維出現的一條裂縫，那是從尼采、海德格以來反形而上學的極端擴展，是對形而上學存在意識的批判，弗洛伊德的「無意識」概念對此具有轉折性的啟發和變化，而拉康、福柯等人的分析亦助長了解構主義的批判。但德里達的解構策略並非像海德格一樣從「真理」意義的改變出發，而是沿著索緒爾（Ferdinand de Saussure）結構語言學之「差異」所顯示的「痕跡」擴展推進。索緒爾曾表示：語言中只有差異（différence），沒有絕對的東西。[85]然而索緒爾並未將此發現擴展，而依就陷於西方「在場形而上學」的觀念

[82] 曹順慶著，《中外比較文論史（上古時期）》，濟南，山東教育出版社，1998，頁376。原書參閱 Hermann Diels: *Die Frangmente der vorsokratiker*. 柏林版。中文版：第爾斯，《古希臘羅馬哲學》，商務，1961，第22頁。

[83] 拉丁語 oratio 是指詞或內在思想得以表達的東西，而 ratio 即是內在思想本身。所以，邏各斯意謂著思想與言說。參閱曹順慶著，《中外比較文論史（上古時期）》，濟南，山東教育出版社，1998，頁377。

[84] 「終極語彙」（final vocabulary）乃指傳統需依賴循環論證方才得以解答的語彙，任何「終極語彙」都有一小部份是由「真」、「善」、「美」或「正確」等內容空洞且到處可見的詞彙所組成，而大部分則由「基督」、「英格蘭」、「體面」、「仁慈」、「革命」、「進步的」等由較為嚴格僵硬的或地域性的詞語所組成，它相對於反諷主義的言語用法。參閱 Richard Rorty 著，徐文瑞譯，《偶然、反諷與團結》，第73-74頁。

[85] 參閱牛宏寶著，〈德里達──解構策略與解構的快感〉，《西方現代美學》，上海，上海人民出版社，2002，第722頁。

裡，堅持「能指」（signifier）與「所指」（signified）中符號與意義的同一性，即語言結構中所指乃做為能指之意義的支配地位。[86]於此，能指只是所指的在場現身。德里達發現「在場形而上學」只不過是邏各斯中心主義的另一形式，它形同笛卡爾（René Descartes）的「我思」觀念背後仍有一終極意義。德里達認為西方哲學自柏拉圖以降始終並未脫離此一假設，即語言乃從屬於意義或觀念意圖之下，因而構成感知與理性以及形式與內容兩者相互關聯的思想體系，即感知背後有一理性主宰，形式離不開內容。於此意義乃居於中心地位，而語言只不過用來做為傳達的工具。然而即便索緒爾已洞察這項概念的偏差，承認語言的首要地位，認為：意義並非先於語言，而是語言產生的效果，能指與所指之間並無絕然的關係。[87]但他卻依然重視「言語」而輕「文字」，將文字、書寫貶為次要地位，而保存「音義中心」的思想概念。[88]這乃是索緒爾結構語言學中無法交代的裂隙。既然「語言中只有差異，沒有絕對的東西」何以執著「音義中心」的觀念？換言之在索緒爾的觀念裡，「言語」和「語音」仍是做為「在場形而上學」之邏各斯中心概念不可突破的信念，即言說的聲音、言語乃是思想的直接體現，是邏各斯在聲音中的直接顯現，聲音成為真理威權的代言，成為思想的直接能指。既然言語是心境的符號，是思維的第一能指，依此推之，文字又是言語的符號，則為思維的第二能指，而成為次要的、派生的、外在和偶然存在的能指，乃是語音的再現，並遠離了第一能指和意義的在場同一性。由於它並非思想的直接表達，遂而摧毀了「在場形而上學」的觀念，也因此文字書寫在西方永遠是不被寵愛的庶出。

在此我們可能很快的會將莊子的「得意忘言」、「得魚忘荃」、「得兔忘蹄」的觀念以及孔子「書不盡言，言不盡意」的說法與西方「音義」同一性做一聯想，而直覺地認為中西方皆視言語依附於意義。然而孔子在「書不盡言，言不盡意」之後則曰：「然則聖人之意，其不可見乎，聖人立象以盡意，設卦以盡情偽，繫辭焉以盡其言，變而通之以盡利，鼓之舞之以盡神。」[89]在此吾人看到中、西方話語特徵的差異性，從孔子的言語透顯了音義的非同一性，而需要變而通之。王弼繼孔子「言不盡意」之說後，轉而強調「得意忘言」的觀念，其旨乃針對漢儒死守章句、泥古不化而來。如莊子「耳止於聽」、「心止於符」[90]，耳的作用只為「聽」，而「心」也僅只是相映於「聽」的知覺。「心齋」乃是待物狀態的感知活動，是從邏輯的、概念的「知」解放出來的一種無我狀態，因此「得意忘言」實具有「意在言外」、「境生象外」之境。再者孔子的「書不盡言，言不盡意」之後，雖提到「聖人之意不可見」然而最後則再度強調「變而通之以盡利，鼓之舞之以盡神。」因此其思維並非西方邏輯推論式的「言」「義」

[86] 同上參閱牛宏寶著，〈德里達──解構策略與解構的快感〉，《西方現代美學》，第 723 頁。

[87] 同上參閱牛宏寶著，〈德里達──解構策略與解構的快感〉，《西方現代美學》，第 723 頁。

[88] 同上參閱牛宏寶著，〈德里達──解構策略與解構的快感〉，《西方現代美學》，第 723 頁。

[89] 語出〈繫辭上〉，參閱敏澤著，《中國美學思想史（第一卷）》，第 210 頁。

[90] 徐復觀著，《中國藝術精神》，臺灣，學生書局，民 62，第 74 頁。

關係；即便「聖人之意不可見」這句話背後可能存在一邏各斯，然而「變而通之」乃謂不拘泥於一義的活潑創見，這是西方文藝理論向來不被重視的一環，也是中西文論極為不同的差異。誠如《易傳》〈繫辭〉中提到的：知變化之道者，其知神之所為乎。[91]乃在強調「變易」的審美核心價值。又如：「陰陽不測之謂神」，「窮神知化」，「精義入神」[92]，則是用來狀述藝術創作變化的玄妙。文字在此不是所謂能指的能指，而是遠離「在場同一性」，跳脫理性思維的桎梏。

　　西方大約在象徵主義之後有逐漸將語言注意力轉向語言本身的傾向，也注意到語言創造意義，海德格之後更將過去所視為人是語言主宰者的觀念顛覆過來，人們發現是語言在言說，換言之，「只有在傾聽語言的呼喚，並回答語言的呼喚的時候才在言說。[93]」解釋學學者也認為：人與世界的關系乃是一種言語性的關系。[94]於此言語成為意義的本源。解構主義則放棄語言意義的追尋，而在能指的書寫中自由嬉戲。中國傳統詩學向來重視語言涵義，同時也意識到語言的局限，故而有「言不盡意」、「辭所不載」的說法。由於「言不盡意」，因此要「立象以盡意」，而「象」本為外在事物，然而在老子那裡「象」的最高境界乃是「無象之象」，亦即「大象無形」，既是無形便不為語言所限，更何況《易經》裡「繫辭」對於「象」的解釋常是一詞多意。

　　綜觀以上可以看出中國思維傳統背後並未有一做為終極對應的「邏各斯」，即便明瞭「書不盡言，言不盡意」的本然特性，卻能窮神變，轉而感知欣賞「言外之意」和「象外之象」，而不有所執著耽溺；就像老子對於「美」的思辨並不以美、善做為絕對的判斷一樣，因為明白「有無相生」的哲理，故而能以道家無為虛靜觀照的心境來看待事物，反倒能成就一無心之美。海德格受老子觀念影響，在他存有的揭現觀念中，其藝術「真理」實已非傳統形而上觀念底下具終極思維的「真理」，而是一種具有詩性特質的真理。而西方當代將語言視為意義的本源，並非在豎立另一個邏各斯，實乃為尋求一能呈現語言多種可能的表達方式，企求達到語言不論並置、拼貼、顛倒錯亂均不為所限的多元表達方式。

二、西方語言符號的中國轉化

1.德里達的「斷裂」與靜寂之音

　　雅克‧德里達（Jacques Derrida）的解構（deconstruction）乃是西方邏各斯觀念的斷裂，他從索緒爾的「語言中只有差異，沒有絕對的東西」出發，找出西方傳統的裂隙，藉由文字

[91] 參閱敏澤著，《中國美學思想史》（第一卷），第212-213頁。
[92] 語出《易傳》，參閱敏澤著，《中國美學思想史》（第一卷），第214頁。
[93] 語出大衛‧格里芬編，〈後現代科學──科學魅力的再現〉，第125-126，141-143頁。參閱陳曉明主編，《後現代主義》，河南，河南大學出版社，2002，第264頁。
[94] 同上參閱陳曉明主編，《後現代主義》，第264頁。

書寫意圖解構在場形而上學「音」、「義」同一性的語音中心概念。德里達認為文字書寫（writing）乃是語言的先決條件，而此「書寫」不單只是狹義的僅指文字，它同時涵蓋其他諸如繪畫、觸刻銘文、電影或聲音等等非文字的書寫所留下來痕跡或印記（trace）。沒有痕跡就沒有意指的表達，在德里達的看法裡，「痕跡」代表兩個東西的接縫，它意味著意義的缺席和主體的不在場，而具有疏離、分離、延異，間隔和差異等性質，不過它也是無意識的東西，由於是個接縫、斷裂，也因此同時具有延展和保留的作用。這些代表疏離、差異等性質的顯現乃構成系列的痕跡系統，構成文本。然而文本總是與本體脫離落入他者手中，而在流傳中不斷地連鎖替換「增補」（supplement）。

　　德里達認為：這個「斷裂」的痕跡即是海德格存在之原初聲音的沉默，也是我們總是聽不見的沉默言說之聲，而意義就在此產生。[95]從觀賞者與文本之間的關係來看，「斷裂」乃是個轉折點，是一個可能產生頓悟的關鍵，更可以說是老子的「致虛寂」、「守靜篤」，莊子的「心齋」、「坐忘」做為一個觀照萬物當下陌生化的心境，由此斷裂而跳脫現有思維框架。這個「斷裂」就如同凱吉（John Cage, 1912-1992）隨機音樂（chance music）中的「沉默」，他譜寫的一首名為《4分33秒》（4'33"）的樂曲，演奏時琴手安靜地走上台，在鋼琴前沉默靜坐4分33秒，之後又不發一語地離開，聽眾在沉默與期待的過程中經歷這一「斷裂」的過度，演出過程乃呈現一個期待而複雜的立體式的時空交感，這個靜寂的時空交感有如禪家對於「空」的隨機性感知和頓悟，它提供了觀賞者海闊天空的自由想像世界，同時也涵藏多元可能的創作想像。意味著沉默的斷裂當下，任何外在聲響都可能改變結果，沉默的印記在此產生延異現象。

　　德里達的語言學乃藉由語言分解的過程追溯語句或文本的痕跡，由於痕跡之間不斷發生交感並任意串聯，而使語言具有無限的可能性。不同相異的痕跡可能出現另一印記，每一痕跡印記又依他者而存在，而文字的意義也在此無止境的連鎖反應過程中，經由彼此的差異和時間的延長逗留而呈現新的痕跡印記。德里達基於此反應乃自創「延異」（différance）一字，「延異」乃具有區分相異和展延的意思，亦即語言發展過程中，不斷連鎖串聯產生新意。藉以表達文本寫作乃是意義無止境的移置，是一永遠無法達到的確證，寫作中出現的乃是不斷替補的能指，而這種投入在場的遊戲和被等待的遊戲即是「閱讀」。因此解構主義的閱讀就是把意義的形而上專制從獨斷的中心解放出來，用以恢復其自由的遊戲性的本來面貌。這種延異性而無止境的參與遊戲的快樂，不再涉及感性、理性的相結合，也不再涉及昇華。

　　德里達認為遊戲就是：「痕跡」中意義的在場與不在場之間的本質關係。[96]，遊戲意味著先驗所指的不在場，期間乃關涉文字意義的消解。而「延異」其實就是從「遊戲」和不

[95]　參閱牛宏寶著，〈德里達——解構策略與解構的快感〉，《西方現代美學》，第 728 頁。

[96]　Jacques Derrida 著、汪堂家譯，《論文字學》（De la grammatologie），上海，上海譯文出版社，1999，第 101 頁。

斷「替補」（增補）中產生。而這種遊戲性的替補之延異作用，早已呈現於杜象標題文字的書寫當中，對杜象而言，標題可以不具意義，也可以是某種隱喻。其文字結構乃透過視覺上的突然陌生，或與其他文字的結合，產生一種空（empty）與自由（free）的飛躍，藉著遊戲性和巧妙的操作過程，重新開發新的語意。它讓一群字母的集合（assemblage of letter）重新擁有新的身分，既能放棄意義，也能製造意義。如同《你…我》（Tu m'）一作，在這個標題上，任何人可以將含有母音首碼的動詞置於 "m" 後，例如 "Tu m'aimes" 意思為「你愛我」，而 "Tu m'emmedes" 就變成了「你令我厭煩」。而閱讀者的參與，則賦予作品更為多元意義的可能。在此過程中，創作主體已不重要，然而文本卻是開放的，它意味著創作者權威的釋放。遊戲的作用消解了在場形而上學「音、義的同一性」。由於所有觀念的表達和陳述乃是在「遊戲」和「增補」中進行，寫作成為意義的無止境移置，它讓「我思」主體的在場成為不可能，主體的地位最後還是讓位給書寫中因延異作用所引來的無盡的潑灑與遊戲。

　　自象徵主義之後第一次向語言發動大規模攻擊的乃是達達主義，達達主義認為歷史的塵垢已經遮蔽了文字的光輝，那些過度使用的詞語，已如僵死的木乃伊；而戰爭的宣傳用語，已使詞語喪失原有功能，像「光榮」、「神聖」、「勇敢」、「名譽」這些字眼都讓他們感到惱火。布賀東稱那時的語言乃是「壞透了頂的老八股。」[97] 達達主義者認為是理性邏輯讓語言遭殃，而唯有突破這項枷鎖，語言方得以解放。詩人查拉（Tzara）便是將報紙上的文字剪下來放在帽子裡，再從帽子裡抽出來拼湊成詩，表現文字拼湊聚合的隨機性創作。而杜象則以雙關語和首音誤置的方法玩弄文字，造成文字驚愕、和錯綜複雜的效果。文字乃在具有押韻的首音誤置遊戲中讓人產生驚愕之感，而其字母也由於一再消失移置而變得錯綜複雜。被移置的文字其原始意義已然消失而呈現完全不同的語意，其形式就如同拼貼藝術中兩種全然不同元素的聚合，經由差異的碰撞產生新的痕跡印記而出現完全嶄新的局面。

2.「無意識」聯想的中國轉化

　　「從達達主義左耳跳出來的超現實主義，其語言革命乃是從『意象的自由聯想』和『文字的自由連用論』而來。」[98] 這段話暗喻了「達達」與超現實主義的關係和非邏輯性。聯想論在弗洛伊德那兒是一種精神治療理論，弗洛伊德認為人的行為乃源於無意識的本能和慾望，這些本能和慾望則萌生於孩提時對性慾的飢渴。一旦慾望受到壓抑，無意識就會通過自由聯想、移情或者是夢等神經官能出現，而造成遺忘、失言等情狀，因而藉由自由聯想導引病人說出自己的想像。超現實主義除了藉由自動性表達上述的自由聯想，進一步則有意地將

[97] 參閱柳明九編，《未來主義‧超現實主義‧魔幻現實主義》，臺北，淑馨，1990，第 216 頁。

[98] 此為漢斯‧里克特語，參閱柳明九編，《未來主義‧超現實主義‧魔幻現實主義》，第 216 頁。

不同意象湊合，以造成邏輯思維無法達到的效果，將風馬牛不相及的事物強力湊合，藉由其間的衝突產生意象，而其沖擊越大則意象越是強而有力。

布賀東即把超現實主義的意象分為七類，分別是：

1.矛盾的意象。例如：當它綠時紅得像蛋。

2.有意不說的意象。例如：它們沉重的耳朵充著亮光。又如：沿牆堆滿了衰朽的樂器。

3.幻覺的意象。例如：當太陽只不過是一滴汗。又如：這紅色珍珠灑下一根針。

4.失去方向的意象。

5.將抽象具體化的意象。例如：一只手錶裡凝結的永恆。

6.否定自然特性的意象。例如：地球像橘子般的藍。

7.引人發噱的意象。例如：在紅色胖褲管裡蠕動的小蟲。[99]

布賀東的這七類意象頗受超現實主義喜愛，超現實主義把意象視為開發無意識之自由聯想的手段，就如同弗洛伊德誘導精神病患者說出被壓抑之潛在意識一般，在超現實主義那裡意象常被用來替代思想。而這種無意識的心理狀態有如道家和禪家的「無心」。學者艾倫・瓦茲（N.W.R）認為過度反對或從事哲學思維都是枯燥的理智主義，因此他以日人芭蕉的俳句：古池，青蛙跳進，撲通一聲！[100]來闡釋參禪的剎那頓悟，意謂宇宙的奧秘就在青蛙撲通一聲中解開了。艾倫瓦茲認為頓悟乃由禪家的「無心」而來，他說：「當我們只感覺實際存在的東西，而不因為我們的錯綜複雜而扭曲它的存在時，這個狀態就是『無心』。」[101]換言之「無心」乃是一種不自覺的無意識狀態。弗洛姆在他的《心理分析與禪》也談到：「如果將發覺無意識活動的方法推到極致，便可成為開悟的步驟。」[102]他接著提到：「禪在方法上雖與心理分析不同，卻可使心理分析的焦點更為集中，為洞察力的本質灑下新的光輝，並且使我們更認清了什麼是『見』，什麼是有創造力的。……」[103]這段話事實上暗喻了無意識乃是創造力的潛伏狀態，而禪修，不但可以做為心理分析的協助，讓心理壓抑釋放，更可以因此提高對事物的洞察力，而在觀物中有所頓悟。而這個「見」無非就是杜象選擇現成物時一種無關心的觀物的心理狀態。

從西方藝術創作的改變來看，「達達」的隨機和超現實主義的無意識創作著實影響了當代一些頗富禪機的創作，它讓這個東方思維再度於西方掀起炫風。除了凱吉的「沉默」的音

[99]　參閱柳明九編，《未來主義・超現實主義・魔幻現實主義》，第 217-218 頁。

[100]　參閱鈴木大拙等著、劉大悲譯，《禪與藝術》，第 147 頁。

[101]　參閱鈴木大拙等著、劉大悲譯，《禪與藝術》，第 148 頁。

[102]　參閱鈴木大拙等著、劉大悲譯，《禪與藝術》，第 216 頁

[103]　同上參閱鈴木大拙等著、劉大悲譯，《禪與藝術》，第 216 頁。

樂，羅森伯格（Robert Rauschenberg）的《全黑、全白》也頗具禪味，這項作品展出之前，
羅森伯格還提出了如下聲明：

> 沒有主題（no subject）
>
> 沒有意象（no image）
>
> 沒有品味（no taste）
>
> 沒有對象（no object）
>
> 沒有美（no beauty）
>
> 沒有訊息（no message）
>
> 沒有才氣（no talent）
>
> 沒有技巧〔沒有為何〕（no technique〔no way〕）
>
> 沒有概念（no idea）
>
> 沒有意圖（no intention）
>
> 沒有藝術（no art）
>
> 沒有感覺（no feeling）
>
> 沒有黑（no black）
>
> 沒有白〔沒有而且〕（no white〔no and〕）[104]

　　沒有黑沒有白，一切都沒有，這乃是羅森伯格解構傳統的創作方式。它讓我們聯想到杜
象的「無美感」、「無用」和「無理由」，一種全然不求品味的無關心之心理情境。羅森伯格
承繼了杜象的「隨機性」和「無藝術」的觀念，也承接了超現實主義的「無意識」自動性創
作，我們很難不說這其間沒有受到道家和禪家觀念的啟示。

　　布賀東認為思想的速度並未高於文字表達，經由直覺聚合的字詞也能在意象中產生爆發
力，因此語言的表達不應受制於邏輯思維，而否認了邏輯思維在串聯意象時所起的線性作
用，因此超現實主義的意象聯想乃是在沒有外力之下的自動連想，並由此衍生開來。這種意
象的自由聯想大概也就是阿哈貢（L.Aragon）所說的「咒力」（incantation）[105]。換言之乃是
將個別而極為不可能在一起的意象慑服連結，從一個隱喻或者一個字開始，而在所謂「咒力」
推動下，通過自由聯想將文字聚合而導引出一連串的意象。而自由聯想的另一個作用，乃是
讓閱讀或觀賞者參予活動，讓其置身自由聯想之中，以獲得特殊的意識流。

　　超現實主義的文字自由聯想創作可說是西方語言使用的重要轉捩。布賀東曾經花了六個
月的時間寫《黑森林》，投入研究詞的作用和反作用，以及詞在外表上的作用和文學上的比

[104]　參閱鍾明德著，《在後現代主義的雜音中》，臺北，書林，民78，第33-34頁。

[105]　語出阿哈貢1928年巴黎出版的《風格論》，參閱柳明九編，《未來主義‧超現實主義‧魔幻現實主義》，
　　　第218頁。

喻，也弄清楚了字詞之間允許容受多大空間，終於創作出所謂「沒有皺紋的詞」，他聲稱詩中的 30 個字已被他「煮軟」了。而超現實主義者也發現了詞的多元性，他們甚而以「高壓電」來比喻詞與詞之間的關係，認為那是打開詩歌大門的關鍵之鑰。「高壓電」乃用來比喻詞與詞之間的差異越大、越無關聯性，其間的電壓就越高，而要紓解電壓則須解除字禁，進行文字的自由連用和不合邏輯的組合，用以造成意想不到的隱喻或新的意象。因此他們常把「毛」和「槍」、「肥」和「眼」或者「溶」和「魚」等完全沒有邏輯聯繫的文字湊在一起進行文字創作聯想。[106]而文字也由於全然的肆放和重新組合而產生新義。這種文字聯用創作方式使用於現成物的，則有如歐本漢（Meret Oppenheim）的《皮草的早餐》，那是一個以皮草做成的早餐餐具，皮草做為餐具乃是生活上全然無法聯想的組合，一個被異化的咖啡杯盤。

超現實主義的文字連用乃在強調其文字關係的偶然性和意象的自由聯想，然而他們並不若「達達」主義一樣仍觸動語音和語法，而在文字和文字的意象下功夫，通過文字的連用和文字意象的自由聯想，用以擺脫理性思維邏輯，將全然不相干或對立的東西在個人慾望底下聚合，從而造成驚異的效果，以此達到顛覆傳統的文字語言。杜象的文字遊戲既「達達」式的觸動了語音和語法，也是超現實主義的自由連用方式，在《秘密的雜音》裡，他刻意地在現成物底下添加了一些令人費解的文字，這些文字或而轉置空缺或英文、法文交雜，杜象乃通過文字間的模稜兩可和扭曲創造了《秘密的雜音》，而這項頗具新意的文字創作觀念，一直以來是西方語言符號學論辯的焦點。

西方藝術對傳統邏各斯的顛覆，在弗洛伊德提出「無意識」的精神分析觀念之後，提供了新的想法和根據，讓思想從沉重的邏輯解放出來。而弗洛伊德有關《夢的解析》一作的分析論述，也引來雅克‧拉康（Jacque Lacan, 1901-1981）新的見解。拉康將現代語言結構學的創造性引入「精神分析」，使得「精神分析」成為一種以結構語言學方法論為基礎的文化符號解釋學。拉康把無意識也當作類似語言的一種東西，無意識乃是通過諸如夢、症候、作品或書寫等情狀述說，通過它們才能感知無意識的存在，因此症候、夢、作品或書寫乃是無意識的言語，他們被結構得像語言一樣。在弗洛伊德那裡，精神分析是一種談話治療，而他乃是通過「夢」的符號來解釋無意識的表現。弗洛伊德認為：無意識是一種精神實體，是由被壓抑的本能和受愴的記憶所構成，而且是理性無法控制的一種自主的力量，它支配語言，而精神分析就是在解讀無意識的密碼。[107]弗洛伊德堅信無意識語言不論多麼混亂難解，必能通過理性的努力獲得完全的解讀。換言之，他的無意識語言符號的能指與所指有其相對應的關係，而這乃是拉康所無法接受的。在拉康看來能指具有獨立的特性，依照他的能指鏈的說法，言說乃是由能指所構成的一種鏈式的東西，它是一種聚合的分子，意義的探詢皆是在能指與

[106] 參閱參閱柳明九編，《未來主義‧超現實主義‧魔幻現實主義》，第 219 頁。

[107] 參閱牛宏寶著，〈後結構主義與消解策略〉，《西方現代美學》，第 685 頁。

能指間來回，它能強行進入所指並侵占他。因此在能指鏈的語言暴力統治之下，所指不僅從能指匹配中隱退，而且成為一種不確定性的漂浮，能指的所指還是能指，而所指的終點永遠無法抵達。如果所指是表達意義的話，就意味著所指是滑動而不穩定的，而意義也就變得漂浮而多元。[108] 從拉康通過無意識對語言的分析來看，無意識就如同語言的所指一樣，是一種不可觸及的深淵，而我們不能與無意識碰面，只能接觸到能指或症候，其中乃諭示能指鏈的強勢。因此從他開始，語言能指的優先性已然覆蓋了所指，他顛覆了笛卡爾形而上與現存合一的迷失，同時也為德里達的解構思維注入活力。再者從他對無意識的分析來看，他認為：語言的所指（指無意識）是滑動的，永遠無法被抵達，因此所指乃象徵著意義的漂浮與多元。而這個觀念不也正是《繫辭》中的「書不盡言，言不盡意」。於此「言」與「意」之間關係不也正是拉康「所指」與「能指」之間的關係。而其指稱的「所指」則有如老子對於「道」的詮釋，由於老子的道境乃是「玄之又玄」，它意味著空靈深遠且精深奧妙，只有通過「妙」的頓悟和通過「徼」的邊際，方能觀其「有」、「無」。又莊子《天道》云：語之所貴者，意也；意之所隨者，不可以言傳也。[109] 而老子的「道」境與莊子的「道不可言」，皆意指道的無限性而無法以言語界定，只能藉助於直覺與意會。它並不同於西方傳統邏各斯具有一形上對應，當代西方從文字的觀念反向思索其文化形態，實乃更接近於中國的詩性語言特質。

　　再從米歇爾・福柯（Michel Foucault, 1926-1984）的知識考古學話語來看。福柯的知識考古學，乃是對文藝復興以來西方現代知識話語的形成及其歷史觀所展開的批判。同樣是在擺脫歷史發展模式的連續性規律，企圖顛覆思想史的一個統一、連貫和沒有矛盾的敘述方式。福科的知識考古學並不關心存粹觀念性的東西，而是在探討話語，對話語做出差異分析。過去思想史為把握其發展，往往把相似性、同一性和同質性做為先驗模式，藉以方便建立理性統一的連續性歷史模式，而忽略語境、差異與斷裂。福科認為知識是一種積澱物，是經由歷史形成的可見物以及可陳述物的遇合來界定，而這些可陳述物和可見物則往往錯綜複雜、相互矛盾而成為歷史的斷裂，於此「矛盾」做為歷史斷裂和差異的特性，乃隨著話語的發展而運轉。基於過去思想史把歷史視為一不斷改變的過程，以「改變」的說法來掩蓋其「差異」與「斷裂」，而將歷史納入一個沒有矛盾的統一、連貫的線性過程。因此福科的考古學乃以「差異」、「斷裂」做為分析對象。即以「轉換」的分析來替代不做區分的參考「改變」。[110] 換言之，那是一種非中心性的知識考古學，它告訴我們：歷史乃處於無中心論述的相互並置和無盡的轉換之中，而吾人也由此重獲偶然機遇的自由和創造。

[108] 參閱牛宏寶著，〈後結構主義與消解策略〉《西方現代美學》，第 684-686 頁。

[109] 〈天道〉一章，參閱陳鼓應注譯，《莊子今注今譯（中）》，第 356 頁。

[110] 參閱米歇爾・福科著（Michel Foucault），謝強、馬月譯《知識考古學》（L'archéologie du savoir），北京，新華書店，2003，第 191 頁。

　　福科進而將此歷史觀念轉至藝術創作上，他以米羅（Joan Miro, 1893-1983）的畫作為例，分析米羅的無中心元素畫面，畫中每一元素符號彷彿都與其他元素進行對話；而馬格麗特（René Magritte, 1898-1925）的名作：《意象的背叛》，畫面呈現一只斗大的煙斗，而煙斗下方則書寫著「這不是一只煙斗」（Ceci n'est pas une pipe）。文字與與繪畫的衝突，顯然強烈地表達形象與語言陳述的對抗，諭示了繪畫並非對「相似」的確認，而其形象亦處於不可捉摸的流動之中。福柯例舉兩位超現實主義畫家的作品，顯然對無意識觀念的創作情有獨鍾，而超現實主義作品不論是杜象以降的現成物拼貼或文字遊戲，抑或米羅、馬格麗特的繪畫性表現，無不顯現「無意識」非邏輯自由連想對西方藝術的衝擊，其話語思維消解了傳統藝術審美自足的高傲封閉姿態，也開啟西方藝術邊緣的新視野空間。

　　而福科的知識考古學同樣對德里達的解構有所開起，德里達的解構策略，從索緒爾的「差異」斷裂一路擴展開來，將西方統一完整的理性思維還原成一支離破碎的片斷，可說是對西方形而上學的弒親行為，是對終極意義的放逐，而其解構分析可說是閱讀上一項新的策略，是對傳統思維的重新闡釋。另一方面在藝術史上，自「達達」主義提出反藝術觀念之後，歷經超現實主義、普普、新達達、觀念、新觀念、新普普、寓言權充的泛前衛、新表現……等創作形式，其中被視為標竿的人物——杜象，自始至終與解構主義糾纏不清，杜象甚而則被奉為「反藝術」、「觀念」與「解構藝術」之父。事實上，我們不想以「歷史是不斷改變的過程」如此不痛不癢的文字敘述來談杜象的一生，也不想為他戴上任何冠冕。只希望藉由杜象在藝術史上的矛盾角色及其環宇來分析藝術的文化邏輯。就海德格、尼采或德里達這些在學術上頗具影響力的西方哲人來說，他們不也都是華夏文化的愛好者，其知識的獲得，意象的擷取豈是單一西方體系可以涵蓋，難道不是通過不斷地往來交織滲透和反思積澱而來，而西方對於邏各斯的巔覆又豈在一夕之間？誠然杜象對現代藝術的顛覆，假若沒有象徵主義詩人、沒有「達達」、沒有超現實主義，還有一旁扇風點火的艾倫斯堡、畢卡比亞、曼‧瑞……，那麼，馬歇爾‧杜象是否依然還是現在的馬歇爾‧杜象？或許，我們只能說，杜象就如同站在藝術史斷口的那個「裂隙」、「差異」，而其蹤跡印記就如同網路蹤跡般地到處串聯延異。

三、異質性話語的共生與轉化

　　西方傳統的理性思維，進入 20 世紀之後已逐漸動搖，顯然在其殖民東方和普世現代化遍及全球的同時，已從鏡像中看到了自己，解構主義等後現代理論，應時地在這個蛻變中找到出口。第二次世界大戰之後，文化中心從歐洲移轉到美國，絕大多數的歐洲人避居此地，其中不乏知識份子、文學、藝術創作者、科學家……；同樣的在亞洲，曾經是戰場的中國，也有許多人歷經劫難，一再遷徙，最後落居美洲；或有來自非洲和其他地區的移民。一時之間，美國成為世界的大熔爐，也成為世界的標的，而這個特殊的中心，逐漸建立起

它在文化上的主導地位。美國人的價值觀、生活方式、消費商品不斷地向四處擴散，大約就在白 1960 年代後期，興起所謂「文化帝國」的話語，人們敏感地意識到全球化是否即是全球美國化。

美國學者亨廷頓（Samuel P. Huntington），他從政治、經濟、文明等方向來反思這個問題，認為：普世文明概念乃是西方文明的獨特產物，19 世紀的普世文明以「白人的責任」為說詞，藉以擴大西方在非西方社會的政治經濟統治，而 20 世紀這個概念則有助西方社會對其他社會的文化統治，以及其他社會對西方體制及其實踐需要的模仿。[111]而西方的普世主義正如韋斯坦因（Ulrich Wesstein）所述：「只有在一個單一的文化範圍內，才能在思想、感情、想像力中發現有意識或無意識地維繫傳統的共同因素」。[112]韋斯坦因以這個立場來反對比較文學的跨文明研究，相信只有同質性的文化才能做比較，而無視於質文明的多元特質在文化中的作用，忽略了文明建構不單只是歷史的縱向實踐，它同樣承受異質文化的滲透與衝擊。

由於不同文明或者文化與文化之間彼此存在著互文性的聯動關係，因此，今日的西方文化研究，除了符號學、社會學和語言學，甚至是人類學和藝術等學科研究，其眼光已從普世性的單一體系逐漸移轉至個別的、異質的文明體系和文化現象。20 世紀的西方學者，他們甚而將目光移至中國的道家和禪學，而在哲學、文學和藝術各方面呈現了西方思維方式的東方意象，19 世紀的浪漫主義開風氣之先，20 世紀初列強侵占中國和殖民東方之際，則是西方藝術突破它文化優越的轉振，藝術創作上，首先是印象主義（Impressionism）畫作出現了中國水墨和日本浮世繪；畢卡索畫作則呈現了非洲木雕的原始、單純與誇張變形，更突破文藝復興以來視覺再現和焦點透視的表達；狂野不羈的馬諦斯（Matisse）不但著迷非洲意象更為阿拉伯的裝飾風所傾倒；而抽象表現主義（Abstract Expressionism）受之於超現實無意識的感染，其潑灑與書寫更可說是潛意識地對西方傳統再現的抗辯；還有杜象（Marcel Duchamp）的「無藝術」（non-art）創作觀和「達達」的隨機與拼貼創作，羅森柏格（Robert Rauschenberg）富於禪味的「全黑全白」繪畫，以及德里達對於中國文字的嚮往……等等。然而在華夏人眼中，總覺得這些作品及其表達，似乎看不出有何東方意象，因此除了作品的隱喻，而「誤讀」的可能性乃是其中不可避免的事實。就如同西方人以「寫實主義」的眼光來看待杜甫的作品，而將「浪漫主義」的頭銜套在李白身上一樣。因此，「誤讀」乃在所難免，但從另一角度來看，「誤讀」也可能成為異質文化對話衍生的另類創造性。畢竟文學藝術語言乃屬應然而非實然，可有較大的容受空間，不若法理或生物醫療，一旦「誤讀」或許就成了「誤毒」。基於文化之間話語的差異性，為減低此類錯誤，曹順慶先生認為異質文化的溝通與理解，先得

[111] 參閱〔美〕塞繆爾・亨廷頓（Samuel P. Huntington）著、周琪等譯，《文明的衝突與世界秩序的重建》（*The Clash of Civilizations and the Remaking of World Order*），北京，新華出版，1998，第 55-56 頁。

[112] 韋斯坦因著、劉象愚譯，《比較文學與文學理論》，遼寧人民出版社，1987，第 5 頁。

找到具有共識的提問，也因此「對話」乃是異質文化接觸必然面對的問題，即：對話雙方在承認各自保有自身話語的情況下，以不同的話語討論相同的問題，使對話成為可能和不斷走向共同話語。[113]樂黛雲先生也表示：對話……是通過不同層次和多角度的意見交流，來找尋各方對「同一問題」表層分歧下面更深處的共識。[114]

　　為尋求對話的共識，東西術語的相互參照，互識與互證乃不失為一解析杜象創作觀的可行方式。因此在術語的參照中，乃通過胡塞爾（Husserl）的「直觀」（intuition）和莊子的「觀照」，來談杜象選擇現成物過程中所採取的「看」（look）的方式，從中解析審美創作與觀賞在面對眼前對象時的現象與轉化；其次是「隨機性」用語的解析，「隨機」乃是杜象為跳脫傳統所提出的一種激發靈感而有如鍊金術般的創作方式，文中參照禪家的「頓悟」以及傳統「妙悟」之說，乃欲假藉靈感妙悟來闡釋審美直覺的瞬間情狀和作用，而其瞬間情狀顯然又與「觀物」有著密切的觀聯，也因此這些術語描繪，字面上看來似無關聯，卻暗藏玄機；其他如杜象的「無藝術」與老子「有無相生」等……問題，通過對話的相互參照與闡釋，同樣出現許多異質文化之間同質性而可茲探討的現象，往往分歧的表面底下一片合諧，而看似合諧的外觀卻暗潮洶湧。就像「道」與「邏各斯」，如要解釋二者的關係，或許從老子以下的這段話：道可道，非常道；名可名，非常名。無，名天地之始；有，名萬物之母。故常無，欲以觀其妙；常有，欲以觀其徼。此二者，同出而異名，同謂之玄。玄之又玄，眾妙之門。[115]這個「同出而異名」以及「玄之又玄」實已暗藏玄機。它似乎已道出「邏各斯」與「道」二者既是差異也是無分別狀，於此老子的用語亦嶄現的中國傳統詩學話語的隱喻特徵，而西方自柏拉圖而下卻始終在追求一形上對應。

　　經由這些問題或可尋出東西方話語的差異與同質性，而引用術語「對話」的方式乃為避免落於譯介學的單向獨白。譯介學乃以「轉換」做為批評實踐方法，而術語「對話」不同於譯介學則在於它的雙向性，經由雙向對話能夠更深入彼此思想觀念的核心，起到異質文化相互理解和溝通的渠道。

　　而杜象做為一個改變現代藝術史的中堅人物，出生於法國，中年之後活躍於美國，終其一生並未在中國或任何東方國家滯留，然而他的思維方式卻始終和西方傳統形上觀念有著極大的差異，也因此吾人如何斷然說他的創作觀念呈現東方意象？而這也正是撰寫杜象創作觀之東方意象難以闡明之處。然而從他所接觸的文本、詩人作家，思想家和藝術創作者，卻發現這些環繞在他周圍的人物和環境背景，卻是影響他擺脫傳統的最大動力。而我們似乎已聽到召喚他的聲音就來自象徵主義詩人的吟唱，「達達」發出的惱人噪音，還有超現實主義無意識的夢境，以及那些老是與傳統過不去的的哲人，像尼采、海德格、胡塞爾、梅洛龐第、

113　參閱曹順慶主編，《比較文學論》，成都，四川教育出版社，2001，第 278 頁。
114　同上參閱曹順慶主編，《比較文學論》，第 278 頁。
115　〈老子一章〉，參閱陳鼓應，《老子註譯及評價》，北京，中華書局，2001，第 53 頁。

德里達、阿多諾……，這一連串構成一個蹤跡延異的立體網路，而他對於後現代藝術的影響，亦非只是延續的歷時性發展。

　　歷史的脈動往往因由點狀的觸及而燃起，全球化的另一個意義不是普世主義，而是來自全世界各地的聲音，全球的現代性喻示著普世主義已被各種聲音掩蓋，而人們或許已嗅出一股來自東方，或者更確切的說是一股來自華夏文化的逆流，正潛藏於普世主義底下暗潮洶湧。1967 年海德格曾歸結了現代藝術的特徵，他提到：「他們作品的產生不再是民族性和國民性的自然形成，他們從屬於世界文明的普遍特性」。[116]海德格這一席話，似乎喻示現代藝術正朝著普世化的方向邁進，人們看到的是同質性的東西，不再是獨特的表現。然而於此同時，我們卻也敏銳地嗅出普世文明底下的暗流正在延異串聯，而研究杜象創作同時更是深深感受到這股顛覆西方文化的強大力量。第一次世界大戰前後，科學與機械所帶來的破壞，已讓藝術家從歌頌支持的態度轉為失望與對抗，詩人與藝術家捨棄「現代主義」或「現代風格」這類的名詞，而喜愛像「分離派」（sécession）或「頹廢派」（décadence）等與系統分離的名詞，然而從前衛主義所呈現的虛無和苦悶，「達達」的褻瀆宣言與破壞行為，我們無法簡化地看待它只是單純的偶像破壞為或冒瀆衝動，更有可能的是期盼再度找回現代人所失去的純真，而焦灼地處在不確定的幻夢之中。而杜象與「達達」藝術家對後現代藝術所造成的影響，也已非普世的西方現代主義所能涵蓋與闡釋，因此乃試圖通過各個不同斷裂層面，以比較文學的雙向闡發、影響研究等方法，剖析杜象創作思維、相關學說及其影響之潛在因子。

　　學者陳淳、劉象愚曾將闡發研究、影響研究、平行研究和接受研究做為比較文學研究的主要類型，用以做為非同質文化的比較研究。曹順慶先生進一步提出雙向闡發的方式，從微觀的術語範疇入手，藉由術語範疇的掌握，以期獲得宏觀認識與體現。例如文中對「道」與「邏各斯」的闡釋，乃試圖通過話語的文化積澱和異質文化的思維方式，以及藝術家作品特徵等層面，釐清二者所隱涵的內在分歧。

　　其次則是杜象所接受的訊息及其影響的研究，乃通過「流傳學」（doxologie）的研究方式，從過去的邏輯實證論過度到今接受理論，在跨文化跨學科的雙向訊息中，通過互證、互識、互補等方式提出不同時代，不同文化背景與杜象創作觀念的相互潛在影響。文中對於「達達」、超現實主義以及符號學、解構主義等文論多有涉獵，並藉由老莊、禪宗等詩性言說的補證，闡述杜象從反藝術到無藝術思維的轉變及其隱含的他者觀念。

　　而論列過程中則無意地發現「影響的誤讀」之存在，其中不論是「達達」與「新達達」的關係，抑或西方「能指」、「所指」與《繫辭》：「書不盡言，言不盡意」之「言」、「意」關係的闡釋，發現其間往往因理解不同而有差異的論述。而「達達」與「新達達」的關係即是

[116] 語出 Martin Heidegger: *Die Herkunft der kunst und die Bestimmung des Denkens, in　Denkerfahrungen*, 1910-1976. Frankfurt am Main: *Vittorio Klostermann*, 1983, P.140.參閱樂黛雲、張輝主編，〈M.S 馬斯簡克著：關於多元文化主義及其局限〉，《文化傳遞與文學形象》，北京，北京大學出版，1999，第 58 頁。

因為「誤讀」而產生另類創意，原為杜象揶揄的「尿壺」現成物，卻事與願違的成了「新達達」歌頌的對象。而「誤讀」就像是錯誤的翻譯，由於不同國情、不同時代文化環境、意識形態或其他而產生另一種誤讀。也因此在歷史推演和異質文化交織中，「誤讀」顯然在所難免，而這或許就是美國批評家布魯姆（Harold Bloom, 1930-）所謂的「影響的焦慮」！

中國文論話語向來採取詩性的言說方式，像「意在筆先」、「心隨筆運」「搜妙創真」……等敘述文字或繪畫的詞語，皆是信手拈來皆成妙諦，任意揮灑都有精能，而非推理式地找尋明晰的終極解答。而今西方文哲也力圖跳脫傳統框架，找尋這種自在的言說方式，他們似乎已驚覺到「真理」不是普世性的，不是被發現的，而是被創造出來的，而浪漫詩人也告訴世人：藝術不再是理念的再現而是藝術家的創造。杜象、海德格則進一步的提出「觀賞者創造了藝術」的看法。而海德格的〈藝術即真理〉對於「真理」的論述，也已跳脫邏各斯再現對應的形上觀念。從他的「道說」，我們反而是看到老子的身影，即便海德格對老子的言說因為文化的差異而可能產生誤讀，然而這一步的跨出已是西方長足的一步，那是潛藏於西方普世觀念底下，延異出的一股逆流，也是另一種人性化的思維解放，從他們身上看到西方文化的中國轉化。

歷史經驗告訴我們，「外國文論中國轉化」最為成功的例子乃是禪宗的印度佛教中國轉化，那是經由佛經翻譯、俗語範疇、以及當時玄學的結合而來。而《文境秘府論》則是中國文論他國化（日本化）的另一先例。於今吾人置身全球語境之中，他國化已是不可避免的事實，創作者的思維觀念隨時處在異質文化無形的交織轉化之中，或通過學術對話與作品呈現來實現其轉化的可能性，並逐漸成為普遍性的話語，然而其間亦存在經濟、社會、政治等層面問題。亨廷頓乃以「文明」來預示西方今後可能的遭遇，事實上種族和宗教都是他認定的危險信號。在所有界定文明的因素當中，宗教被他列為最重要的特徵，甚至將人類歷史的某些文明也等同於偉大宗教，對他而言基督教文明幾乎可以等同於西方世界。然而基督教並非產生於西方，至於佛教則是西元一世紀進入中國，隨後又輸出到越南、朝鮮和日本，並融入當地本土文化。

由於文明與文化的呈現常受至於意識形態或某一律則性的框架，像穆斯林文化則有堅牢的原型個體，他們幾乎可以號稱是最勇敢的拒絕主義者，相對於 20 世紀全球交通和通訊彼此相互依賴的情形之下，完全拒絕西方現代化幾乎是不可能的，然而伊斯蘭原教旨主義甚至不領情地把現代化摒之於門外。因此他國化首先要突破的乃是原型個體的普遍性律則，唯有進入深層結構的對話、互識與理解，文化方有轉化的可能性。而西方文明的普世化乃是通過殖民化、宗教、資本主義等擴張而來，然而在他國西化過程中，西方世界同樣受到外來文化的沁染。就如同禪宗與道家思想從 20 世紀初已在西方醞釀成形，1980 年代藝術家像凱吉甚至不否認道家、禪宗和印度文明對他的影響，藉由參禪的靈感體悟創作，而他的隨機性音樂，自杜象「達達」引燃創作火花，至此則全然接納東方禪學的「頓悟」與「無心」。而長居美

國的臺灣建築師李祖原，在他設計臺北《101》大樓和現今峨嵋《金頂》等建築之時，亦不忘自佛典中找尋其創作靈感。

黑格爾曾經以文化沙文主義的觀點批評中國文論言說的欠缺邏輯體系而不具價值。於今他恐怕要栽在自己「矛盾辯證轉化」的論證觀念裡。黑格爾說：「矛盾是一切運動和生命力的根源，某物只因為它在本身之中包含著矛盾，所以才能運動，才有衝動和活力。」[117]黑格爾藉由矛盾轉化觀念，指出文化並不因為它的邊緣性而減低其價值，正因為文化的「矛盾」含藏否定自己的元素，而在不斷運動中永遠處於新的發展狀態。換言之，事物的「有」是因為「無」的對立面而存在，而黑格爾把矛盾辯證用到哲學與美學之中，同時也克服了17、18世紀西方的形而上觀點。基於文明根本的差異性，亨廷頓《文明的衝突》之理論前提乃是歷史的進程既非上下的階級鬥爭，也非國家之間的爭鬥，而是各種文明之間的競爭，而他顯然是在提醒西方放棄文化普世主義的幻想。

自 1960 年代以後突顯的文化與文明共在論，相對地與歐洲中心進化論形成對峙。斯賓格勒乃是這個多元文化共在論的奠基人，斯賓格勒（Oswald Spenglar）不認為古典文化或西方文化較之巴比倫、印度、阿拉伯等文化優越。湯恩比更把西方文明視為多種文明的一種，他的獨特觀點是「宗教」為延續文明的生機源泉，而文明更是政治、經濟乃至意識形態的潛在影響力。於今全球化的實踐首先面對的即是國際化與本土化的兩個向度，其進程乃帶來文明意識的加強和推動，然而資本主義的現代化卻讓文化成為依附，忽略了文明、文化與人類之間的關係。

全球化將文明捲入互動與相互交織的浪潮之中，而普世的大眾文化也串流到全球各個角落，隨著跨國公司、新科技以及生產方式的引進，各類文明也隨之悄悄而來。文化、文明全球化，乃是經濟全球化之後相隨而來的問題，然而經濟的全球化並不等同於文化、文明的全球化。於今人們生活於全球交往的傳媒和資訊網路之中，面對全球生活方式的變化以及全球環境發展，也面對全球化與本土化的問題，可以預測的是經濟全球化帶來的資本全球性流動，也將加劇各民族之間的競爭，更由於全世界資源的有限性，引來利益衝突的矛盾乃在所難免。發達國家文化觀念的衝突，表現在其經濟、政治利益的要求，但也因此強化了民族文化意識的覺醒。人們意識到第一世界掌握了文化輸出的主導權，而邊緣世界只有被動地接受，更面臨文化傳統流失的威脅。相對於後殖民的文化霸權，被殖民國家所期望的乃是進入多元文化的對話，藉以呈現本土清新活潑的氣象。

賽義德（Edward Said）的東方主義研究目睹了「話語─權力」結構，以及宗主國政治、經濟、文化與邊緣世界明顯的二元對立，鑑於做為「外黃裏白」夾縫人的矛盾，乃立意消除此等二元對立，促使邊緣與中心共生，普現全球多元的對話世界。從藝術創作來看，杜象通

[117]　參閱蔣孔陽著，《德國古典美學》，臺北，谷風，1987，第 271 頁。

俗「現成物」觀念的提出乃是對威權的抗辯，80 年代的新觀念主義受之於杜象觀念的影響，將消費廉價物品轉化為收藏家手中高價位的藝術商品，其本意雖在製造觀念性的衝突和意義的轉化，無形中卻也將通俗物提升至高藝術的地位，其間歷經了藝術通俗化，又再度將通俗藝術化，也造成了威權與邊緣互為消長的現象，而成了「全球資本主義時代」特有的現象。

　　杜象的反藝術乃是西方藝術史上對普世觀念一個矛盾的裂解，而這個裂解自「達達」和超現實主義而下就處於現代主義與後現代的夾縫之中，後現代主義的無中心、零散、偶然和不確定性，乃是對現代主義體系化、集中化、確定性以及連結和封閉性的拆解。由於後現代主義乃潛藏於現代主義之中，形成自身內在的衝突，而其內部的相互關係則誠如哈山（I.Hassan）所言：「我們都同時兼具一點維多利亞、現代和後現代的成分；同樣的一個創作者在他生命過程中，可能不意地寫出一部同時是現代主義也是後現代主義的作品。更常見的是，在某個敘述層面上，現代主義可能被同化為浪漫主義，而浪漫主義也可能與啟蒙運動息息相關，而後者也可能被認為與文藝復興密不可分，如此往前追溯則將到達古希臘的國度。」[118]哈山的此番訴說，道出了不同文化時空多元對話的可能，歷史文化乃成為一個跳躍的聯接，而研究杜象的創作觀，頗能對此跳躍性的對話感同身受。探討杜象不能忘卻象徵主義，無法忽略「達達」和超現實主義，更不能置外於現代與後現代主義，亦不得不再回頭去檢視笛卡爾。只因為漢斯‧里克特（Hans Richter）的那句話：「以杜象過人的智慧而言，生命的全然荒謬，一切價值世界被剝離的偶然性，乃是笛卡爾『我思故我在』的邏輯結果。」[119]杜象觀念的衝突性，乃起於西方自笛卡爾而降所引發的諸多形上問題的反思與顛覆，其間更隱涵著不易為人所察覺的東方意象，也因此研究杜象創作觀，必然形成一多元對話的世界。於今文化多元亦將會是全球化持續存在的一個特點，其間不單是異質文化可能產生衝突，同質性文化亦可能產生突變，而宗教問題，環境意識、女權觀念等……問題同樣顯示其立足於自然世界與人類性靈的核心地位。

[118] 哈山（Ihab Hassan）撰，陳界華譯，〈朝向一個後現代主義的建立〉，《中外文學》第 12 卷第 8 期，臺北，中外文學，1983，第 71 頁。

[119] Hans Richeter: *Dada Art and Anti-art*, op.cit., p.87. and Edward Lucie-Smith: *Art Now*, Ibid., p.40.

結　論

一、矛盾的裂隙

有關杜象論文的撰寫起先乃由於漢斯・里特克（Hans Richter）的那句話：「以杜象過人的智慧而言，生命的全然荒謬，一切價值世界被剝離的偶然性，乃是笛卡爾（René Descartes）『我思故我在』的邏輯結果。」[1]里克特的論述促使個人對杜象產生莫大興趣，而研究杜象創作觀，卻逐漸發現其中的矛盾。里特克認為杜象對生活採取的態度乃是一種無法了解的無意義，一種悲哀的玩笑，而生活的荒謬讓他覺得世界只是一個價值被剝離的偶然，是「我思故我在」的理性思維讓杜象能夠居於超然的地位，不至於像克拉凡（Arthur Cravan）一樣走上自我摧毀的途徑。杜象承認人的一個特點是「空虛」，而「我思故我在」是最大的極限。換言之，「我思故我在」是杜象人生的一個「斷裂」，這個「斷裂」搖擺於理性與感性之間，一方面是因擺脫形而上觀念之後一種莫名的虛無，另一方面卻因「我思」而能夠保有超乎他人的理性。杜象的顛覆性觀念乃自此而出，自「達達」和超現實主義而下及其後演發的一聯串創作，杜象就處於現代主義與後現代主義的夾縫之中，而這也正是西方藝術史「斷裂」的出發點。

西方自笛卡爾以降諸多對於形上問題的反思，並演繹出一聯串藝術相關的學說，皆和杜象創作觀產生莫大的聯結。從海德格的「藝術即真理」，胡塞爾的「本質直觀」，以及之後的現象學美學，如英加登的「圖式化觀相」，梅洛龐第的「身體感知」以及法蘭克福學派阿多諾的「模擬語言」，直到德里達解構觀念的提出，這一切可說是杜象創作生命的註解，也是理解杜象及其影響之下的後現代藝術之創作觀的補充。海德格的「藝術即真理」中對於真理解釋是：真理的生發乃在作品中起作用，它意味著作品存在於運動的發生之中。[2]海德格從真理的生發從而悟出了真理並非如形而上觀念的「真理就在那兒」，而是一種能動性的作用，由於藝術乃源出於真理的生成，因此得以跳脫柏拉圖理型的「再現」概念。

[1]　Hans Richeter: *Data Art and Anti-Art*, New York and Toronto Oxford University, Thames and Hudson reprinted, 1978. p.87. and Edward Lucie-Smith: *Art Now*, New York, Marrow, 1981. p.40.

[2]　參閱 Heidegger, Martin 等著、孫周興等譯，《海德格爾與有限性思想》（*Heidegger und die Theologie*），北京，華夏出版社，2002，第 292 頁。

　　而杜象選擇「現成物」所採取的「看」的態度，個人通過康德「無目的的合目的性」之陌生化觀念、「審美共通感」，以及胡塞爾的「本質直觀」等現象學觀點來闡釋。發現杜象乃藉由鑑賞判斷的審美觀念用之於「現成物」的選擇；換言之，是直接通過「看」的檢視來決定是否為藝術作品，而非以技巧製作為訴求，這無非是藝術創作觀念上的一項重大突破。而康德的審美共通感實則已出現審美背後形上思維無法圓說的問題，即現象與物自身之間存在著一條鴻溝，而康德始終沒有意識到本體就在現象之中，也因此「心靈如何體會自外其身的客體」[3]乃成為康德審美推論的懸念。其後的胡塞爾以懸擱的方式暫時拋開這項審美背後的形上思維，進一步採取了意向性的論述，這項推論使得審美判斷不再糾纏於現象與形而上之間。至此心物二元的觀念便逐漸避開不談，但並非所有人都相信它不存在。

　　而杜象對於物體對象所採取的「看」的態度，乃是一種「本質直觀」的審美態度，這也即是杜象顛覆性藝術價值觀可能的矛盾，而何以說是「可能的矛盾」？杜象於現成物的選擇過程中一再強調「觀念」的重要性，顯見其「心物二元」的觀念並未全然消除，即便他對形而上真理的存在始終不予承認；然而從另一個角度來看，倘若以英加登的「圖式化觀相」藝術層次或者海德格的「真理」觀點抑或「詩」與「思」的觀念來看待杜象的創作觀，則一切矛盾將迎刃而解。英加登的「圖式化觀相」乃是胡塞爾「直觀」概念的延伸，是一種觀念化的感知存在，對他而言，創作的意義乃隨著「觀相」的感知活動延異變化，因此「觀念」的呈現是活生生的，不只是概念性的東西，「觀看」過程中創作者的主觀意識通過現成物的重新發現，已於無形中轉化現成物的意義而成就了作品，通俗現成物遂此成為藝術作品；而海德格的「真理觀」也是一動狀的形態，對海德格來說，真理是創造出來的，而非「就在那兒」等待被發現的真理；同樣的海德格的「思」也是動狀的「思」，不是笛卡爾「我思」背後的一個超然形而上觀念，這個當下的「我思」和靜態「我思的觀念」並不相同。

　　整體而言，通過海德格的藝術創作觀來看杜象，或許較能體現杜象談笑風生而能真誠面對藝術的個人特質和創作觀念。海德格曾經對藝術作品的「物性」做過分析，而杜象的「現成物」創作，起先也是藉由「物」的觀念去找尋藝術的本質，雖然海德格對於藝術品的界定尚未跨越「製作」的觀念，而杜象在掌握了藝術品的「物性」之後，隨即將「動手做」的外在條件消解，並將現成物的「觀看」提升到「思」的觀念性層次。因此通過海德格的「真理」觀來看杜象現成物「觀看」的態度，顯然杜象並非將自身引向個別經驗，而是進入現成物中去揭示真理，是對作品本質的創造性注視。換言之，以海德格的說法：只有通過存在者的自我安置方才存在。而海德格的存在觀念或者可以說更為接近於老莊的詩性言說，就像老子的「道」是建立在人與自然一氣相通的天人合一之上，而其審美發生的心理情境乃是「致虛寂」、「守靜篤」的空靈之美，也即是莊子「心齋」、「坐忘」的審美心境，它呈現了中國古典

[3]　Terry Eagleton: *Literary Theory*, op.cit., p49.

審美的感知體驗。而這一連串的交織連結，乃是通過杜象所提出的「看」的觀念所引發，經由「看」的過程，「現成物」方得以轉化為藝術品，而杜象的「觀物」則有如一部審美現象學的見證，是西方創作者與同時代哲學家對於審美觀念的交相牽動與作用。

　　或許通過海德格參照的老子「道說」觀念再去比賦杜象的東方意象，似乎顯得間接而稍許牽強，然而從杜象創作所呈現的隨緣、反諷和反邏輯特質以及對美學的批判，卻是明顯呈現其反邏各斯背後的強烈東方意象。基於對品味的消除，以及對於「美」的價值剝離，杜象提出一個拒絕藝術的社會，也即是「無藝術」情境的社會，意圖回到初始社會的本來風貌，其思路乃與老子的批判「天下皆知美之為美，斯惡矣」以及「信言不美，美言不信」，態度上基本是相合的，其中透顯了「美」與「藝術」，以及「善」與「醜」的內在矛盾，而其標榜的「沒有品味的品味」則形同老子的「無為而無不為」，乃是通過矛盾對立的轉化而求得一無心之美。同時也與莊子驅逐「成心」觀念有所契合，莊子乃嘗試通過道的無為與無限，去消解個體生命因於「成心」和「有為」所面臨的異化與陷溺。而杜象「無美感」、「無用」和「無理由」的冷漠創作方式，固然隱含對傳統積澱的批判，但無形中卻讓「藝術」重新自「無藝術」中綻放。西方當代藝術雖在表現形式上大異於東方傳統，然其思維觀念卻是嚮往東方，鍾情於非西方的文化。只因文化的異質性，而讓這個攀附東方的意象，在西方形式架構底下，變得令人難以捉摸而顯得扭曲，尤以杜象的創作方式乃是一個全然不同以往的表達，就像《噴泉》，就像《灰塵的滋生》，杜象所要述說的並不是「醜陋」或「無意義」，而是一種矛盾的轉化，但人們往往只見到醜陋，只看到戲謔。而其顛覆性表現，既不同於西方傳統繪畫，也有別於中國書畫，也因此要傳達創作意象的隱喻和轉化，只有通過層層抽絲剝繭的探詢和體會，而這也是撰寫本論文困難之所在。

　　杜象的反藝術突顯了西方現代主義與後現代主義一個矛盾的斷裂，自「達達」和超現實主義開始已呈現跡象，後現代主義的無中心、零散、和不確定性，無疑是對現代主義體系化、集中化、連結和封閉性的拆解，由於後現代主義乃潛藏於現代主義之中，無形中乃成為現代主義自身內在的衝突和矛盾。杜象說：「我不相信藝術，但是我相信藝術家。」[4]這句話乃顯現了他的矛盾辨證性格，他總是對一切懷疑，杜象的懷疑是對「真理」對「判准」的抗拒，這個「真理」也即是觀念論裡那個與形而上畫上等號的絕對真理；至於不相信藝術乃是對「知」的威權的不信任。然而「我思故我在」是他的最大極限，是「我思」讓他相信藝術家，因為是藝術家決定創作的方向。誠如賀伯特・曼紐什（Herbert Mainusch）所言：「藝術是懷疑主義的展開，他產生於人對確定性開始懷疑的時刻，也是他從適應生存的束縛中解脫出來的必然結果。」[5]

[4]　Calvin Tomkins (Ⅲ): *Off the Wall Robert Rauschenberg and the Art World of Our Time*,Penguin, 1981, p.129.
[5]　Herbert Mainusch 著、古城里譯，《懷疑論美學》，臺北，商鼎文化，1992，第 8 頁。

二、詩意的延異

　　杜象被視為反藝術、觀念和解構藝術之父，研究他的創作觀最棘手之處，乃是其涉及幅員不論歷時條件亦或共時條件均頗為廣泛。從歷史背景來看，探討杜象不能忘卻象徵主義，像藍波、馬拉梅等詩人，亦無法與「達達」和超現實主義分離，像布賀東、查拉、畢卡比亞……等人；從其影響來看，則廣至新達達、普普、新寫實主義、觀念、地錦、環境、偶發、裝置、身體藝術、表演藝術、動力藝術，甚而 1980 年代以後的、新觀念、新普普、次微體、寓言權充、泛前衛和各種自由折衷的創作方式，……。他的「現成物」創作觀念幾乎蔓延了整個現代和後現代，甚而顛覆了西方自柏拉圖以降相應於理念的創作思維，於今電影呈現的蒙太奇時空跳接或以古諷今、以通俗卡通造形拼接現實人物等遊戲諷喻之作，如香港周星馳的《功夫》、《長江七號》等後現代電影，流行妝扮的「混搭」……，皆可追溯至杜象超現實主義的無意識拼貼概念，藉由遊戲性的拼接有意造成矛盾性的衝突。因此研究杜象創作觀及其觸角延伸乃複雜而多元，除了杜象可能產生的影響，另有「達達」主義之後一連串的延異現象，而笛卡爾的「我思故我在」是其臨界點，他牽動整個西方傳統思維的轉變。因此撰寫過程中一方面通過西方學者的批評來闡釋和補充此一西方文化的斷裂和延異，同時也將觸角延伸至老莊和禪等異質文化的衝擊。

　　而杜象的創作除了「現成物」，詩意的文字乃是他的最愛，他的文字並非用來描述，而是要將語言自理性敘述中解放。馬拉梅曾經說過：「我從字典把『相像』這個字刪除掉。」[6]他把意象從文字中解放出來，粉碎了文法章句和關係，字與字之間只求感觸而不在乎內容的解釋，吟詩純粹是發自內心毫無拘束的個人感受，而不在於音韻規則和文字間的邏輯形式關係。杜象深深喜愛馬拉梅的文字表達方式，從他那裡得來靈感而試圖使用一種異於尋常的詩意的語言（langue poétique）用於作品和標題，藉以消除尋常語義和稱謂。而杜象文字作品的神秘性就是從玩弄美學和詩意的文字遊戲產生，意味著一股自由和心理自動性的隨機特質，將文字原有意義剝離而轉置新義，藉由首音誤置、雙關語等方式產生幽默、諷諭、多重語意或無意義的意象，形成文字的再造（re-form）。胡塞爾的學生英加登即通過這種「語音和語音組合」的「未定點」意義提出他的審美鑑賞觀念，認為作品意義的不可窮盡之不確定性，在通過觀賞者的具體補充之後，得以豐富作品的觀念和意象，而這個開放給觀賞者重新解讀的空間，不也正是杜象所標榜的：是觀賞者決定藝術的價值，它同時意味著創作主體威權的釋放。而英加登這個「未定點」意義的觀念，不也正是德里達解構主義關注的焦點：即書寫語言記號乃由於「延異」（différance）的作用，而造成記號與記號之間不斷衍發新意，致使語言在不斷交感中成就多種的可能性。通過拉康「精神分析」的新符號解釋學闡釋，以及福

6　Renato Poggioli 著、張心龍譯，《前衛藝術的理論》（Teoria dell'arte d'avanguardia），臺北，遠流，1992，第 158 頁。

柯文化考古學對於「差異」、「斷裂」的分析，更是強化了德希達的解構言說，同時也補證了杜象顛覆傳統邏各斯的解構創作意象。

三、論題價值與問題的發現

1.現成物之藝術定義的探索與發現

　　杜象的現成物創作乃是首度將康德的鑑賞判斷與現象學審美直觀理論引向非製作性的創作。而鑑賞判斷的兩個層面，其一是從創作者出發的觀看，另一則是授受者的觀賞，而杜象通過「觀看」來選擇現成物，通俗現成物瞬間成為藝術作品，其間並未經由製作的轉化過程，這乃是常人難以理解的現象，尤以《噴泉》一作引來強烈非議。而《噴泉》所呈現的問題已不單只是「現成物」是否為藝術品的問題，其中尚含藏美醜與品味高下的判斷，也因此人們甚而要再度質問「什麼是藝術？」之認識論的問題，然而杜象對此並未多做解釋。為尋求此一作品的轉捩關鍵，論文中乃通過唯名論，以及海德格有關「物」的闡釋和「安置」以及「詩」與「思」等觀念加以分析，然並未獲得全然滿意的解答，最後卻是在老子的「致虛寂」、「守靜篤」以及莊子的「心齋」、「坐忘」和禪宗的「無心」悟出了審美的心境，而發現杜象轉化現成物成為藝術品的關鍵就在於「陌生化」的「觀看」。然而從阿多諾所採取黑格爾的「美是理性的感性顯現」觀點來看，那麼杜象的「觀看」則是一種想望，是希望透過觀看來選取一件合乎主觀目的的物件，是一種主觀想望。因此「想望」是一種符合主觀的選擇，是主觀的合目的性，而與「觀照」有別，然而做為創造性的選擇，杜象顯然需要「想望」，同時也要通過「無心」的「觀照」。

2.藝術終結論的看法

　　在探討杜象「無藝術」觀念的同時，發現黑格爾也提出藝術終結論，然二者觀念卻絕然不同。杜象的藝術終結是對傳統品味因循以及「為藝術而藝術」觀念的顛覆，而提出繪畫死亡的看法，認為過去所有繪畫取材，事實上皆來自於現成的東西，通過現成物的聚集而成就作品，即便是色彩也是現成顏料的堆積，而藝術應回歸生活，因此現成物的提出是讓藝術走向生活，藝術通俗化。而「無藝術」實際上是不再賦予「現成物」藝術之名，因為藝術已在生活之中。至於黑格爾的藝術終結則是基於對資本主義市民社會的失望，是對藝術懷抱理想主義的看法，認為市民社會的通俗化，將會是高藝術的終結，而懷有品味高下之意。事實上從當代藝術的發展來看，藝術並未受限於資本主義的通俗文化，藝術也非只是行有餘裕之後的遣興，而是密切地與大眾文化結合，像新觀念主義，不但是藝術通俗化，也是通俗藝術化。

3.阿多諾反美學與杜象反藝術觀念的契合

杜象從反藝術到無藝術,最後卻在現實對象中成就藝術。這個奇蹟式的轉折,從某個層面來看也正如阿多諾所表示的:藝術乃是經由反社會而成就其社會性。[7]然而阿多諾是個精神主義者,他認為:藝術非同於現實,它指向精神。[8]於此顯然和杜象大有不同,阿多諾認為藝術的模擬是藝術家理想的實踐,是一種想望。由於阿多諾對於精神性的執著,把藝術的創作模擬視為藝術家的想望,而帶有理性思維傾向,也間接印證了杜象現成物的選擇在某種層面上執著於本質的理性思考。而察覺到西方前衛運動對文化的杯葛、對歷史的否定和對社會的批判,這些反社會反美學的性格所呈現的破壞、否定以及無美感,乃是通過藝術的「模擬語言」呈現出來,就如同杜象的《L.H.O.O.Q.》對於《蒙娜・麗莎》一作的嘲諷,而「達達」詩人更是把「神聖」、「光榮」、「勇敢」、「高貴」等終極語彙認為是壞透了的八股。阿多諾發現藝術的「模擬語言」與理性言說並不相同,像超現實主義的偶然、隨機、非理性或遊戲皆是藝術的模擬性格特徵,也因此藝術的模擬並非一成不變地複製自然或再現自然,而是在藝術家主導下去幻化自然,超越自然。

而創作過程中杜象是以「陌生化」的「看」去實現其現成物的轉化,因此「陌生化」乃是杜象選擇過程中理性與感性轉換的關鍵,而阿多諾則進一步提出作品「緘默」的觀念,認為:「緘默」是現代作品因叛離傳統而呈現的外貌,它帶給人陌生感。而現代模擬所呈現的「緘默」和「隱喻」特質,實際上也即是勒貝爾對杜象的評價,認為:杜象作品已達「無美感」、「無用」和「無理由」的境界。[9]

4.有關藝術創作「觀念」諸問題的發現

杜象被視為觀念藝術(conceptual art)之父,他拒絕了繪畫而選擇「現成物」,其中「觀念」乃是他創作的根本源泉,在美學史上述及「觀念」的大概就是海德格與英加登,而笛卡爾對觀念亦有界定,笛卡爾的哲學觀從「我思故我在」出發,「我在」乃意味著「思想的存在」或「觀念的存在」。而笛卡爾在提出「我在」觀念之後,卻發現了一個比「我在」更初始更重要的觀念,那即是「上帝的存在」。然而這個「上帝」的觀念並非由推論而來,而是在洞察了「我」之後,透過「天生的」觀念所發現的一個比「我」更完美的觀念。而笛卡爾的懷疑也只是一種方法上的懷疑,其目的是為找到了一個絕對真理,而這個方法論乃構成笛卡爾形上學的基礎。然而杜象在這方面卻大不相同,它自始至終否認「上帝」的觀

[7] 參閱王才勇,《現代審美哲學新探索──法蘭克福學派美學述評》,第 50 頁。原文譯自阿多諾,《美學理論》,(德文版),1970,第 335 頁。

[8] 同上參閱王才勇,《現代審美哲學新探索──法蘭克福學派美學述評》,第 50 頁。

[9] Claude Bonenefoy: *Marcel Duchamp Ingénieur du Temps Perdu / Entretiens avec Pierre Cabanne,* Paris, Pierre Belfond, 1977, p.113.

念，對一切懷疑，也因此李克特以笛卡爾「我思故我在」的邏輯結果來論斷杜象，乃是最大的矛盾。

杜象現成物的創作中所強調的乃是藝術作品的「觀念性」和「詩意」，由於觀念起於「思維」，換言之「思維」和「詩意」皆是杜象創作不可或缺的要素。而在海德格那裡同樣標示著一切創作根本皆來自運思，通過「思」去道說事物的本源，因此對海德格來說，「思」與「藝術」始終保存著源初真理的運作，而得以建立一詩意的世界。換言之「思」與「藝術」的對話也即是海德格「思」與「詩」的對話，即一切凝神都是詩意，而一切詩意也都來自思維。而英加登則是將「觀念」置入「語言」的聯動之中，引出觀念的創建。英加登乃通過「語音和語音組合」的「未定點」意義提出他的審美鑑賞觀念，即文字在通過觀賞者的具體填補之後，豐富了作品的觀念和意象，換言之是在「語言」和「思」的聯動之中，引出觀念的創建，而杜象的文字再造則呈顯了這個特點。

受杜象「觀念」優先的影響，1960 年代的「新達達」作品之如：偶發藝術、表演藝術便像雨後春筍般地接踵而出，至 1970 年代的觀念藝術，幾乎已將作品的「物質性」整個掩蓋，其他之如大地藝術、身體藝術和禪意的演出，1980 年代的新觀念主義、寓言權充和自由折衷……等創作，亦皆頗富強烈的觀念性。

5.從杜象與「達達」語言的轉變來看西方藝術的斷裂

著手研究杜象至今，對於如此一個偏離軌道的怪傑，看法也一再更易，從全然認定他的顛覆與質疑，再度發現他對本質的執著，而對杜象看法的改變往往受他者的藝術詮釋或作品解析所影響。就如同李克特以笛卡爾「我思故我在」的邏輯結果來推斷杜象的理性人格特質，而在不同語境之下，理解常有歧異。而界定不同，相同文字也會產生絕然不同的闡釋，就像從海德格嘴裡說出的「藝術即真理」與杜象拒絕的「形而上真理」，二者對於「真理」的指稱全然不同，雖然這乃是語言延異發展必然呈現的問題，卻也是論文進行之中常有的矛盾和困擾，雖然言述論理常有多元可能，然唯恐誤讀的焦慮也是如影隨形，而西方現・當代對於確定性文字意義的反思和轉變則早已反映於詩和藝術作品之中。

自象徵主義之後，文字音義由於置換更動或缺席而產生不同以往的詩意表達，未來派和「達達」已呈現跡象，而文字的隱喻和不確定性，則常讓人陷入語言沉思之中，而它也不單只是詩作語言的改變，同時也是藝術、社會、哲學等語言現象的呈現。就像「達達」的命名：「達達」（Dada）法文的意思是「木馬」，德文是「去做你的吧，再見，下回見！」，羅馬尼亞文則稱「是的、真的、你有理、就是這樣、同意、真心地、我們關心、……」[10]等皆是，「達

[10] 參閱王哲雄著，〈達達在巴黎〉；李美蓉等編，《達達與現代藝術》，臺北市立美術館，民77，第24-25頁。

達」的反藝術、反社會、反道德衍化成語言的不具邏輯意義和多元現象；而海德格存有的揭現中，「真理」已非傳統終極語彙的「真理」，而是具有詩性特質的「創造性真理」；同樣的阿多諾也發現藝術的「模擬語言」與理性言說不同，語言的「偶然」和「隨機性」讓藝術回到原出樣貌，解構性的思維由此而發，而杜象的現成物乃是其斷裂和過度，現成物通過遊戲、反諷、置換，及其隨機性的交織聚集所引發的多義可能，無形中實已將藝術模擬從傳統理性過渡到後現代的解構思考；而從拉康對於超現實主義「無意識」語言的結構分析；福柯陳述瑪格麗特畫作中語言與形象的對抗，更呈顯了非邏輯隨機性的語言對西方當代藝術的衝擊，也解構了傳統藝術審美自足的高傲封閉姿態；而德希達的「延異」、「增補」等概念更成為當代隱喻性折衷藝術文化的注解。

　　於此同時也讓我們意識到華夏語言的隱喻和詩性特質，而《繫辭》中孔子的「書不盡言，言不盡意」[11]以及莊子的「得意忘言」所呈現「言」與「義」的關係，早已跳脫西方「言」與「意」同一性的框架，呈顯了華夏文化「意在言外」、「境生象外」的語言特質，故而能夠不受思維背後的邏各斯左右。德里達乃通過感知的增補概念，來闡釋柏拉圖「理念」一詞原本的隱喻特性，並經此推演而揭示西方哲學語言的非真實性，而德希達所追尋的，不也正是華夏語言之一詞多義的詩性隱喻特質。

[11]　參閱敏澤著，《中國美學思想史（第一卷）》，濟南，齊魯書社，1987，第210頁。

參考文獻

一、中文著作與編輯

- 陳鼓應著，《老子註釋及評價》，北京，中華書局，2001。
- 陳鼓應注譯，《莊子今注今譯（上）》，臺北，中華書局，2001。
- 陳鼓應注譯，《莊子今注今譯（下）》，北京，中華書局，2001。
- 陳鼓應注譯，《莊子今注今譯（中）》，北京，中華書局，2001。
- 陳瑞文著，《阿多諾美學論：評論、模擬與非同一性》，臺北，左岸文化，2004。
- 陳曉明主編，〈大衛・格里芬編：後現代科學──科學魅力的再現〉，《後現代主義》，河南，河南大學出版社，2002。
- 陳曉明主編，〈盛寧撰──危險的金・包德里拉〉，《後現代主義》，河南，河南大學出版，2004。
- 陳望衡著，《中國古典美學史》，長沙，湖南教育出版社，1998。
- 陳瑞文著，《阿多諾美學論：評論、模擬與非同一性》，臺北，左岸文化，2004。
- 曹順慶著，《中外比較文論史（上古時期）》，濟南，山東教育出版社，1998。
- 曹順慶主編，《比較文學論》，成都，四川教育出版社，2001。
- 徐復觀著，《中國藝術精神》，臺灣，學生書局，民62。
- 範文瀾註〈文心・雕龍情采〉（卷七），郭紹虞主編，《中國歷代文論》（1），2001。
- 傅嘉琿著，〈達達與隨機性〉，李美蓉等編《達達與現代藝術》，臺北市立美術館，民77。
- 韓林德著，《境生象外》，北京，三聯書店，1995。
- 何政廣著，《歐美現代美術》，臺北，藝術圖書，民86。
- 黃修復〈益州名畫錄〉，陳望衡著，《中國古典美學史》，1998，
- 郭象註，成玄英疏，《南華真經註疏（上下）》，北京，中華書局，1998。
- （晉）郭象註，唐成玄英疏，唐陸德明釋文，清郭慶藩集釋，《莊子集釋》，臺灣，中華書局，民58。
- 蔣孔陽著，《德國古典美學》，臺北，谷風，1987，
- 蔣孔陽，朱立元主編，《西方美學通史（第四卷）──德國古典美學》，上海，上海文藝出版社，1999。
- 李澤厚，劉綱紀主編，《中國美術史》第一卷上冊，臺北，谷風，1986。
- 劉墨著，《禪學與意境（上）》，河北，教育出版社，2002。
- 劉墨著，《禪學與意境（下）》，河北，教育出版社，2002。
- 劉勰著，范文瀾註，《文心雕龍註（下）》，北京，人民出版社，2000。

- 柳鳴九主編，《未來主義・超現實主義・魔幻現實主義》，臺北，淑馨，民 79（1990）。
- 劉文潭著，《現代美學》，臺北，商務印書館，民 61。
- 陸蓉之著，《後現代的藝術現象》，臺北，藝術家，1990。
- 陸揚編，《二十世紀西方美學經典文本（第二卷）：回歸存在之源》，上海，復旦大學出版社，2000。
- 呂清夫著，《後現代的造型思考》，高雄，傑出，1997。
- 敏澤著，《中國美學思想史（第一卷）》，濟南，齊魯書社，1987。
- 牛宏寶著，〈卡西爾──符號與藝術〉，《西方現代美學》，上海，人民出版社，2002。
- 牛宏寶著，〈德里達──解構策略與解構的快感〉，《西方現代美學》，上海，上海人民出版社，2002。
- 錢世明著，《周易象說》，上海，上海書店，2000 年。
- 蘇軾，〈答謝民師書〉，葉朗著，《中國美學的發端》，臺北，金楓，1987。
- 蘇軾，〈送參寥師〉，郭紹虞主編，《中國歷代文論（2）》，上海古籍出版社，2001。
- 尚杰著，《德里達（Jacques Derrida）／西方思想家研究叢書》，湖南省，湖南教育出版社，1999。
- 王弼，《老子道德經註──王弼集校釋（上冊）》，北京，中華書局，1980。
- （魏）王弼等著，唐孔穎達等正義，《十三經注疏（上）》，上海，上海古籍出版社，1997。
- 王才勇著，《現代審美哲學新探索──法蘭克福學派美學評述》，北京，中國人民大學，1990。
- 王建疆著，《莊禪美學》，甘肅文化出版社，1998。
- 王漁洋，〈帶經堂詩話〉，陳望衡著，《中國古典美學史》，長沙，湖南教育出版社，1998。
- 王岳川著，《現象學與解釋學文論》，濟南，山東教育出版社，2001。
- 王岳川著，《後現代主義文化研究》，臺北，淑馨出版，1998.
- 王正著，《悟與靈感──中外文學創作理論比較研究》，上海，上海社會科學院，2003。
- 王哲雄著，〈達達在巴黎〉，李美蓉等編輯，《達達與現代藝術》，臺北市立美術館，民 77。
- 王哲雄著，〈達達的寰宇〉，張芳薇等編輯，《歷史・神話・影響──達達國際研討會論文集》，臺北市立美術館，民 77。
- 謝碧娥著，《杜象創作觀念之研究──藝術價值的反思與質疑》，臺灣師大論文，1995。
- 楊仁愷主編，《中國書畫》，上海，上海古籍出版，2002。
- 楊容著，《解構思考》，臺北，商鼎文化，2002。
- 嚴羽著，〈滄浪詩話・詩辨〉，郭紹虞校釋，《滄浪詩話校釋》，北京，人民文學出版社。2000 年。
- 葉朗著，《中國美學的發端》，臺北，金楓，1987。
- 葉朗著，《中國美學史大綱》，上海，上海人民出版社，2001 年。
- 樂黛雲、張輝主編，《文化傳遞與文學形象》，北京，北京大學出版，1999。
- 熱拉爾・熱奈特（Genette, Gérard）等著、嚴嘉主編，《文學理論》，北京，中國人民大學出版社，2006。
- 曾祖蔭著，《中國古代文藝美學範疇》，臺北，文津，民 76。
- 張心龍著，《都是杜象惹的禍──二十世紀的前衛藝術發展》（原載臺北市立美術館，現代美術 16 期），臺北，雄獅，民 79。
- 鍾明德著，《在後現代主義的雜音中》，臺北，書林，民 78。
- 朱立元主編，《當代西方文藝理論》，上海，華東師大，1999。

- 朱立元主編，《法蘭克福學派美學思想論稿》（Treatises on Frankfurt School Aesthetics），上海，復旦大學出版社，1997。

二、中文譯作

- 圭羅門・阿波里內爾（Apollinaire Guillaume）著、Edward F.Fry 編、陳品秀譯，《立體派》（Cubism），臺北，遠流，1991。
- Battcock, Gregory 著、連德城譯，《觀念藝術》（Idea Art），臺北，遠流，1992。
- Béhar, Henri et Michel Carassou 著、陳聖生譯，《達達——一部反叛的歷史》（Dada : Histoire d'une subversion），桂林，廣西師大出版社，2003。
- BaudelaireCharles-Pierre 等著、莫渝編譯，《法國十九世紀詩選》，臺北，志文，民 65。
- Benjamin, Walter 著，李偉、郭東編譯，《機械複製時代的藝術》（The Art in the Age of Mechanical Reproduction），重慶，重慶出版社，2006。
- Bergamine, David 著、傅溥譯註，〈偶然世界中的勝算——或然率與機會的魅人遊戲〉《數學漫談》，American，Time Life，1970。
- Benjamin, Walter 著、王才勇譯，《攝影小史：機械複製時代的藝術作品》（Kleine Geschichte der Photographie : Das Kunstwerk im Zeitalter Seiner Technischen Reproduzierbarkeit），南京，江蘇人民出版社，2006，
- Cabanne, Pierre 訪談，張心龍譯，《杜象訪談錄》，臺北，雄獅美術，民 75。
- 〔法〕雅克・德里達（Derrida, Jacque）著、汪堂家譯，《論文字學》（De La Grammatologie），上海，上海譯文出版社，1999。
- 〔法〕雅克・德里達（Derrida Jacque）著、張寧譯，《書寫與差異》（L'écriture et la différence）上、下冊，北京，三聯書店，2001。
- Derrida, Jacque 著、張寧譯，《書寫與差異》（L'écriture et la différence），臺北，國立編譯館，2004。
- Derrida, Jacques 著，〈藝術即解構〉；Thomas E. Wartenberg 編著、張淑君等譯，《論藝術的本質／名家精選集 24（art as deconstructable）》，臺北，五觀藝術管理，2004。
- Descartes, René 著、錢志純編譯，《我思故我在（Cogito Ergo Sum）——笛卡爾的一生及其思想方法導論》，臺北，志文，民 65。
- Dosse, François 著，季廣茂譯，《從結構到解構——法國 20 世紀思想主潮（上卷）》，北京，中央編譯出版，2004。
- Duve, Thierry de 著、秦海鷹譯，《藝術之名——為了一種現代性的考古學》，湖南，湖南美術出版社，2001。
- Earnst, Max，《馬克思・恩斯特文集》（Max.Earnst Écritures），Paris，Gallimard，1970。
- 米歇爾・福科（Foucault, Michel）著、謝強、馬月譯《知識考古學》（L'archéologie du savoir），北京，新華書店，2003。
- 辛西亞・弗瑞蘭（Cynthia, Freeland）著、劉依綺譯，《別鬧了這是藝術嗎？》，臺北，左岸文化事業，2002。
- Fry, Edward F.著、陳品秀譯，《立體派》（Cubism），臺北，遠流，1991。

- （日）高田珠樹著、劉文柱譯，《海德格爾：存在的歷史》，山東，河北教育出版社，2001。
- Heidegger, Martin 著、孫周興選編，《海德格爾選集（上）》，上海，三聯書店，1996。
- Heidegger, Martin 等著、孫周興等譯，《海德格爾與有限性思想》（*Heidegger und die Theologie*），北京，華夏出版社，2002。
- Heidegger, Martin 著，〈藝術即真理〉（art as truth），Thomas E. Wartenberg 編著、張淑君等譯，《論藝術的本質／名家精選集 14》，臺北，五觀藝術管理，2004。
- （美）塞繆爾‧亨廷頓著（Huntington, Samuel P.）著、周琪等譯，《文明的衝突與世界秩序的重建》（*The Clash of Civilizations and the Remaking of World Order*），北京，新華出版，1998。
- 詹明信（Jameson, F.）講座，唐小兵譯，《後現代主義與文化理論／當代學叢》，臺北，臺灣英文雜誌社，民 78。
- （蘇）基霍米洛夫等著、王慶璠譯，《現代主義諸流派分析與批評》，北京，新華書店，1989。
- （日）今道有信等著、黃鄂譯著，《存在主義美學──藝術的實存哲學》，臺北，結構群，民 78。
- 康德著、鄧曉芒譯、楊組陶校，《判斷力批判》，北京，人民出版社，2002。
- 鈴木大拙等著、劉大悲譯，《禪與藝術》，臺北，天華出版，民 77。
- 賀伯特‧曼紐什（Marinsch, Herbert）著、古城里譯，《懷疑論美學》，臺北，商鼎文化，1992 臺灣初版。
- 莫里斯‧梅洛龐第（Merleau-Pouty, M.）著、姜志輝譯，《知覺現象學》（*Phénoménologie de la Perception*），北京，商務，2003。
- 德穆‧莫倫（Moran, Dermot）著、蔡錚雲譯，《現象學導論》（Introduction to Phenomenology），臺北，國立編譯館，2005。
- Osterwold, Tilman 著，《普普藝術》（Pop Art），New York，Taschen，1999 中文版。
- Piper, David and Philip Rawson 著、佳慶編輯部編，《新的地平線──佳慶藝術圖書館-3》（*New Horizon / The Illustrated Library of Art History Appreciation and Tradition*）佳慶藝術圖書館，臺北，佳慶文化，民 73。
- Poggioli, Renato 著、張心龍譯，《前衛藝術的理論》（Theoria dell'arte d'avanguardia），臺北，遠流，1992。
- Poligrafa, S.A. ediciones 著、張瓊文譯，《象徵主義》（*Symbolisme*），縱橫文化，臺北，1997，
- Richter, Hans 著、吳瑪悧譯，《達達藝術和反藝術──達達對二十世紀藝術的貢獻》（Dada Art and Anti-Art），臺北，藝術家，1988。
- Ritzler, Willy 著、吳瑪悧譯，《物體藝術》（*Object Kunst*），臺北，遠流，民 80（1991）。
- 戴夫‧羅賓森（Robinson, Dave）著、陳懷恩譯，《尼采與後現代主義》（Nietzsche and Postmodernism），臺北，貓頭鷹出版，2002。
- 〔美〕理查德‧羅蒂（Rorty, Richard）著、徐文瑞譯，《偶然、反諷與團結》（Contingency, Irony and Solidarity），北京，北京商務印書館出版，2003。
- 謬塞（Musset, Alfred de）及波特萊爾（Charles Baudelaire）等著、莫渝編譯，《法國十九世紀詩選》，臺北，志文，民 75。
- 莎士比亞著、朱生豪譯，《沙士比亞全集（卷 3）》，北京，人民文學出版社，1978。
- Sartre, Jean-Paul 著、陳宣良等譯、杜小真校，《存在與虛無》（*L'être Le néant*），臺北，貓頭鷹出版，2004，

- 參閱 James Schmidt 著、尚新建、杜麗燕譯、賀瑞麟校，《梅洛龐第：現象學與結構主義之間》（*Maurice Merleau-Ponty：Between Phenomenology and Structuralism*），臺北，桂冠圖書，2003。
- Tatarkiewicz, Wtadystaw 著、劉文潭譯，《西洋古代美學》，臺北，聯經，民 70。
- Tatarkiewicz, Wtadystaw 著、劉文潭譯，《西洋六大美學理念使》（*A History of Six Ideas*），臺北，丹青，1980.
- 〔英〕泰勒（Taylor, C.C.W.）主編、韓東暉等譯、馮俊審校，《從開端到柏拉圖》（*Routledge History of Philosophy*）勞特利奇哲學史（十卷本），北京，中國人民大學出版社，2003。
- W. Tatarkiewicz 著、劉文潭譯，《西洋古代美學》，臺北，聯經，民 70。
- 韋斯坦因著、劉象愚譯，《比較文學與文學理論》，遼寧，人民出版社，1987。
- Winckelmann, J. J.著、邵大箴譯，《論古代藝術》，北京，中國人民大學，1989。
- Wolfram, Eddie 著、傅嘉琿譯，《拼貼藝術的歷史》（*History of Collage*），臺北，遠流，1992。
- 張隆溪著、馮川譯，《道與邏各斯》（*The Tao and The Logos*），成都，四川人民出版社，1998。

三、外文杜象專著

- Adcock, Craig E.: *Marcel Duchamp's Notes from the Large Glass an N-dimensional Analysis,* Michigan, U MI Research, Ann Arbor, 1983.
- Alexandrian, translated by Sachs, Alice: *Marcel Ducham*, New York, Crown, 1977.
- Arnason, H.H.: *A History of Modern Art: Painting Sculpture Architecture*, London, Thames and Hudson, 1978,
- Arman, Yves: *Marcel Duchamp play and wins joue et gagne*, Paris, Marval, 1984.
- Bailly, Jean-Christophe: *Duchamp*, Paris, F. Hazan, 1989.
- Bonk, Ecke: *Inventory of an Edition*, translated by Britt, David: *Marcel Duchamp The Portable Museum (The making of the Boite-en-valise de ou par Marcel Duchamp ou Rrose Sélavy)*, London, Thames and Hudson, 1989.
- Bonnefoy, Claude collection, "Entreties" dirigée: *Marcel Duchamp ingénieur du temps perdu / Entretiens avec Pierre Cabanne.* Paris, Pierre Belfond, 1977.
- Caumont, Jacques and Jennifer Gough-Cooper Texts: *Marcel Duchamp*, London, Thames and Hudson, 1993.
- Delorme, Michel collection dirigée: *Les Transformateurs Duchamp*, Paris, Éditions Galilée, 1977.
- Duchamp, Marcel (II): *Manual of Instructions for Marcel Duchamp* Étant Donnés: *1. La Chute D'eau 2. Le Gas D'eclairage*, Philadelphia Museum of Art, 1987.
- Godfrey, Tony : *Conceptual Art*, London: Phaidon Press, 1998.
- Harnoncourt, Anne de and Mcshine, Kynaston eds. : *Marcel Duchamp : the Museum of Modern Art and Philadelphia Museum of Art*, New York, Prestel, 1989.
- Lyotard, Jean-François: *Les Transformateurs Duchamp*, Paris, Éditions, Galiée, 1977.
- Masheck, Joseph ed.: *Marcel Duchamp in Perspective*, New Jersey, Prentice-Hall, 1975, (U. S., Da Capo Press, 2002.)
- Moure, Cloria: *Marcel Duchamp*, London, Thames and Hudson, 1988.

- Sanouillet, Michel et Peterson, Elmer réunis et présentés (I): *Duchamp du Signe (Marcel Duchamp Écrits)*, Paris, Flammarion, 1975.
- Sanouillet, Michel and Peterson, Elmer (II): *The Writing of Marcel Duchamp*, Oxford University, 1973 reprint.
- Tomkins, Calvin (I): *The World of Marcel Duchamp*, Time-life Books, 1985.
- Tomkkins, Calvin (II): *The Bride and the Bachelors: Five Master of the Avant-Garde*, New York, Penguin Books, 1976.

四、外文相關論著

- Dachy, Marc: *The Dada Movement 1915-1923*, New York, Skira Rizzoli, 1990.
- Eagleton, Terry: *Literary Theory / An Introduction*, St Catherine's College Oxford, Blackwell, 2001.
- Eagleton, Terry: *Literary Theory*, Blackwell, USA, 2001.
- Gablik, Suzi: *Has Modernism is Failed?*, London, Thames and Hudson, 1991.
- Godfrey, Tony: *Conceptual Art*, London: Phaidon Press, 1998。
- Harkeness, James translated and edited: *This is Not a Pipe*, California University, 1983.
- Harrison, Charles & Wood, Paul edited: *Art in Theory 1900-2000: An Anthology of Changing Ideas,* USA, Blackwell, 2002.
- Ingarden, R. W., Grabowiez, G. translated: *The Literary Work of Art*, Northwestern University, 1973.
- Luice-Smith, Edward: *Art Now*, New York, Marrow, 1981.
- Luice-Smith, Edward: *Movements in Art since 1945,*. London, Thames and Hudson, 1984.
- Lynton, Norbert: *The Story of Modern Art*, Phaidon, New York, 2003.
- Merleau-Ponty, translated by Carleton Dallery, edited by J. Edie: *Eye and Mind / The Primacy of Perception and Other Essays*, Northwestern Univ. press, 1964.
- Piper, David and Philip Rawson: *The Illustrated Library of Art History Appreciation and Tradition,* New York, Portland House, 1986.
- Richter, Hans: *Data Art and Anti-Art*, New York and Toronto Oxford University, Thames and Hudson reprinted, 1978.
- Tomkins, Calvin (III): *Off the All Robert Rauschenberg and the Art World of Our Time*, New York, Penguin, 1981.

五、期刊

- 曹順慶，〈中西詩學對話：現實與前景〉，《當代文壇》第六期，1990。
- De Fiore, Angelo 等撰、Bellantoni, Giuliana Zuccoli 總編、楊榮甲譯，〈馬格麗特〉（Rene Magritte）《巨匠美術周刊（100 期）》，臺北，錦繡，1994 年 5 月。

- De Fiore, Angelo 等撰、Bellantoni, Giuliana Zuccoli 總編、王玫譯,〈米羅〉(Miró)《巨匠美術周刊(23 期)》,臺北,錦繡,1992 年 11 月。

- De Fiore, Angelo 等撰、Bellantoni, Giuliana Zuccoli 總編、黃文捷譯,〈杜象〉(Duchamp)《巨匠美術周刊(52 期)》,臺北,錦繡,1993 年 6 月。

- Fiore, Angelo de 等撰、黃文捷譯,〈杜象〉,《巨匠美術周刊(52 期)》,臺北,錦繡,1993 年 6 月版。

- Hall, Harrison 著、李正治譯,《繪畫與知覺》(Painting and Perceiving),臺北,鵝湖學術叢刊 141 期,民 76 年 3 月。

- 哈山(Hassan, Ihab)撰、陳界華譯,〈朝向一個後現代主義的建立〉,《中外文學》第 12 卷第 8 期,臺北,1983,中外文學。

- 王哲雄著,〈自由形象藝術〉(La Figuration Libre),《藝術家雜誌》139 期,臺北,1986 年 12 月。

- 王哲雄,〈達達在巴黎〉,《達達與現代藝術》,臺北市立美術館,民 77。

六、工具書與畫冊

- Angeles, Peter A.著、段德智等譯,《哲學辭典》(The Harper Collins Dictionaly of Philosophy.),臺北,貓頭鷹出版,2004。

- 布魯格編著、項退結編譯,《西洋哲學辭典》,臺北,國立編譯館,民 65。

- 大塚高信等編,《固有名詞英語發音辭典》(English Pronouncing Dictionary of Proper Names),東京,三省堂,1983。

- 黃才郎主編、王秀雄等編譯,《西洋美術辭典(上、下)》,臺北,雄獅,民 71。

- 羅伯特・奧迪(Audi, Robert)主編、林正宏審定召集,《劍橋哲學辭典》、王思訊主編,香港,貓頭鷹,2002。

- Moure Cloria 著、許季鴻譯,《杜象/西洋近現代巨匠畫集》,臺北,文庫,1994 初版。

- 香港《漢語大辭典》,香港,商務印書館,繁體 2.0 版,C2002。

附　錄

一、國內外杜象研究著作

1.中文專著、譯作

- Cabanne, Pierre 著、張心龍譯,《杜象訪談錄》,臺北,雄獅美術,民 75。
- Cabanne, Pierre 著、王瑞雲譯,《杜尚訪談錄》,文化藝術出版社,1997。
- 陳君編著,《杜尚論藝》,北京,人民美術出版社,2002。
- 卡爾文·湯姆金斯(Tomkkins, Calvin)著、李星明、馬小琳譯,《杜桑》,湖南美術出版社,1996。
- 謝碧娥著,《杜象創作觀念之研究──藝術價值的反思與質疑》(*A study of M. Duchamp's Idea of Art Creation-Reflection and Questioning of Art Value*),臺灣師大論文,1995。
- 趙欣歌編著,《走進大師杜尚》,北京,人民出版社,2002。
- 曾長生等著、何正廣編,《杜象──現代藝術守護神》,臺北,藝術家,2001。

2.期刊,研討會論文

- 林素惠,〈杜象細微粒(infra-slin)的觀念和媒體藝術〉,《2004 國巨科技藝術國際學術研討會》,臺北,國巨基金會,2004 年,論文集第 100-108 頁。
- 謝碧娥,〈從反藝術到非藝術──談杜象創作觀念〉,《美育(95 期)》,臺北,國立臺灣藝術教育館 1998 年 5 月,第 1-14 頁。
- 謝碧娥、Hsieh Pie,〈杜象創作觀與中國古典美學的對話──現、當代西方藝術的中國轉化(I)〉,《鵝湖學誌》第 37 期,臺北,東方人文學術研究基金會,2006 年 12 月。
- 謝碧娥,〈從杜象對現代藝術的解構──再談現當代西方藝術與中國古典美學的對話〉,《2003 年海峽兩岸符號學學術研討會》,成都,四川大學與臺灣中國符號學學會主辦,2003 年 9 月,會議論文集第 180-194 頁。
- 謝碧娥,〈從中國古代文論的現代轉化到西方文論的中國轉化〉,《多元對話語境中的文學理論建構國際研討會》,北京,中國中外文藝理論學會暨中國人民大學人文學院中文系主辦,2004 年 6 月,會議論文集第 29-35 頁。
- 謝碧娥,〈解構與杜象創作符號〉,《中外文化與文論(第 15 輯)》,成都,四川大學出版社,2008 年 5 月,第 121-130 頁。
- 鄒躍進,〈杜尚的「挪用」與文化詩學〉,《文藝研究》第 3 期,第 1-7 頁。

3.外文專著與譯作

- Adcock, Craig E.: *Marcel Duchamp's Notes from the Large Glass an N-dimensional Analysis*, Michigan, UMI research, Ann Arbor, 1983.

- Alexandrian, translated by Alice Sachs: *Marcel Duchamp*, New York, Crown, 1977.

- Arman, Yves : *Marcel Duchamp play and wins joue et gagne*, Paris, Marval, 1984.

- Bailly, Jean-Christophe: *Duchamp*, Paris, F. Hazan, 1989.

- Bonk, Ecke inventory of an edition, translated by David Britt: *Marcel Duchamp The Portable Museum, (The making of the Boite-en-valise de ou par Marcel Duchamp ou Rrose Sélavy)*, London, Thames and Hudson, 1989.

- Bonnefoy, Claude collection, "Entreties" dirigée: *Marcel Duchamp Ingénieur du Temps perdu* / Entretiens avec Pierre Cabanne」, Paris, Pierre Belfond, 1977.

- Bonnefoy,Claude dirigée ,translated by Ron Padgett : *Dialogues with Marcel Duchamp by Pierre Cabanne*, London, Thames and Hudson, 1971.

- Breton, André (I): *Qu,est-ce Que le Surréalisme*, Paris, Cognae, 1986.

- Breton, André (II): *Le Surréalisme et la Peinture*, Paris, Gallimard, 1965.

- Duchamp, Marcel (I): *Marcel Duchamp / Brief an / Lettres à / Letters to Marcel Jean*, Germany, Verlag Silke Schreiber, 1987.

- Duchamp, Marcel (II): *Manual of instructions for marcel Duchamp Étant Donnés: 1. La Chute d'eau 2. Le Gas D'Éclairage*, Philadelphia Museum of Art, 1987.

- Duve, Thierry de, Translated by Dana Polan: *Pictorial Nominalism on Marcel Duchamp's Passage fromm Painting to the Readmade*, University of Minnesota, Oxfod, 1991.

- Gibson, Michel: Duchamp *Dada, France*, NEF Casterman, 1991

- Gough-Cooper, Jennifer And Jacques, Caumont: *Ephemerides on and about Marcel Duchamp and Rrose Sélsvy*, London, Thames and Hudson, 1993

- Harnoncourt, Anne de and Mcshine, Kynaston eds.: *Marcel Duchamp the Museum of Modern Art and Philadelphia Museum of Art*, New York, Prestel, 1989.

- Harrison, Charles & Wood, Paul edited; *Art in Theory 1900-2000 / An Anthology of Changing　Ideas*, USA, Blackwell, 2002.

- Kaufmann, Walter and Forrest E. Baird ed.: *Philosophic Classics, Ancient Philosophy (Volume I)*, 1944.

- Kuenzli, Rudolf E. and Naumann, Francis M. edited: *Marcel Duchamp: Artist of the Century*, London, Combridge, 1989.

- Lyotard, Jean-François: *Les Transformateurs Duchamp*, Paris, Éditions, Galiée, 1977.

- Masheck, Joseph edited: *Marcel Duchamp in Perspective*, New Jersey, Prentice-Hall, 1975, (U.S., Da Capo Press, 2002).

- Moure, Cloria: *Marcel Duchamp*, London, Thames and Hudson, 1988.
- Paz, Octavio: *Marcel Duchamp Appearance Stripped Bare*, New York, Arcade, 1990.
- Pierre, Cabanne: *Les 3 Duchamp Jacques Villon Raymond Duchamp-Villon Marcel Duchamp*, Paris, Ides et Calendes, 1975.
- Richter, Hans: *Data Art and Anti-Art*, New York and Toronto Oxford University, Thames and Hudson reprinted, 1978.
- Rubin, William S.: *Dada, Surrealism, and Their Heritage*, New York, The Museum of Modern Art, 1985, 4th ed.
- Sanouillet, Michel et Peterson, Elmer (I): *Duchamp du Signe (Marcel Duchamp Ecrits)*, Paris, Flammarion, 1975.
- Sanouillet, Michel and Peterson, Elmer (II): *The Writing of Marcel Duchamp*, Oxford University, 1973 reprint.
- ˙Schwarz, Arturo: *The Complete Works of Marcel Duchamp*, London, Thames and Hodson, 1970.
- Steefel, Jr. and Lawrence D.: *The Position of Duchamp's Glass in the Development of His Art*, New York & London, Garland Publishing, 1977.
- Tomkins, Calvin (I): *The World of Marcel Duchamp*, Time-life Books, 1985.
- Tomkkins, Calvin (II): *The Bride and the Bachelors: Five Master of the Avant-Garde*, New York, Penguin Books, 1976.
- Tomkins, Calvin (III): *Duchamp a biography,* USA, Pimlico, 1998.
- Verner, Lorraine: *Qu'est-ce que penser, en Art?　Du'conventionnalisme'de Marcel Duchamp et la construction des notes de Boîte Verte*, Th: Art et archéologie, esthétique, École en sciences sociales, 1991.
- Watts, Harriett Ann: *Chance, a Perspective on Dada*, Ann Arbor, Michigan: U.M.I. Research Press, 1980.

二、杜象文字作品

1912：著手《大玻璃》筆記輔佐摘要。

1914：出版 1914 年盒子（*The Box of l914*），包括 16 件筆記和一件素描，此為《綠盒子》（*Green Box*）文字作品的先驅。

1917：刊行兩期《盲人》（*The Blind Man*）和一期《亂妄》（*Rong wrong*）。

1920：一通拒絕參與「達達」沙龍展出的電報《Pode bal》，此為杜象文字作品最簡短的一則。

1921：與曼・瑞（*Man Ray*）共同出版一期《紐約「達達」》（*New York Dada*）。

1932：興哈柏斯達德（Vitaly Halbersdadt）合作出版《對立與聯合方塊終於言歸於好》（*Opposition and Sister Squares are Reconciled*），此作於布魯塞爾稱之為《棋盤》（*L'Echlquier*）。

1934：在巴黎以霍斯・薛拉微（Rrose Sélavy）之名出版《甚至，新娘被他的漢子們剝得精光》（*La mariee mise à nu par ses célibataires, même*）又稱《綠盒子》。此作為杜象 1912 年的重要文字作品。

1939：由巴黎 GLM 出版《霍斯・薛拉微》（*Rrose Sélavy*）一書。

1948：《投影》（*Cast Shadow*）筆記摹本刊行於馬大（Matta）的《更替》（*Instead*）雜誌。

1950：紐哈芬，耶魯大學畫廊（New Haven：Yale University Art Gallery）發行隱名協會收藏目錄（*Collection of the Société Anonyme*），包括 1943-1949 年間三十二件批評現代藝術家的筆記，今收錄於《馬歇爾‧杜象，批評》（*Marcel Duchamp, Criticarit*）。

1957：於休士頓（Houston）講演：「創造行動」（*The Creative Act*）。

1958：由安德列‧伯納（Pierre André Benoit）集結出版一份筆記《可能的》（*Possible*）。

1958：《鹽商》（*Marchand du Sel*）筆記摹本，在巴黎由米歇爾，頌女耶（Michel Sanouillet）集結出版。

1996：《一個現成物的提案》（*A Props of Ready-mades*）發表於紐約現代美術館。

1966：由紐約寇第耶和愛克士崇公司（New York：Cordier & Ekstrom, Inc.）的葛雷（Cleve Gray）翻譯出版《不定詞》（*A l'Infintif*）一作，此作又稱《白盒子》（The White Box），其中包括先前未刊行的七十九份筆記。但不包含 1948 年的《筆記和大玻璃計劃》（*Notes and Projects for the Large Glass*）其中包括：

　　1. 1914 年《盒子》的 16 件筆記。

　　2. 《綠盒子》筆記：正版版權為漢彌爾頓（George Heard Hamilton）翻譯。並於 1960 年，以《甚至，新娘被他的漢子們剝得精光》為名，在倫敦發行。

　　3. 《可能的》。

　　4. 《投影》。

　　5. 《白盒子》筆記。

圖　版

馬歇爾・杜象（Marchel Duchamp, 1887-1968）

《下樓梯的裸體 2 號》，1912，杜象
（Nude Descending a Staircase，No 2）
（Nu desccndent un escalier，n°2）
146×89 cm
露易絲與華特・艾倫斯堡收藏

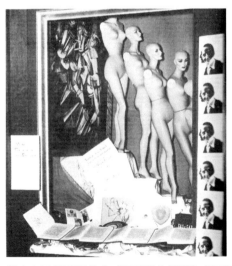

畫中女子模型與後方《下樓梯的裸體》相互呼應

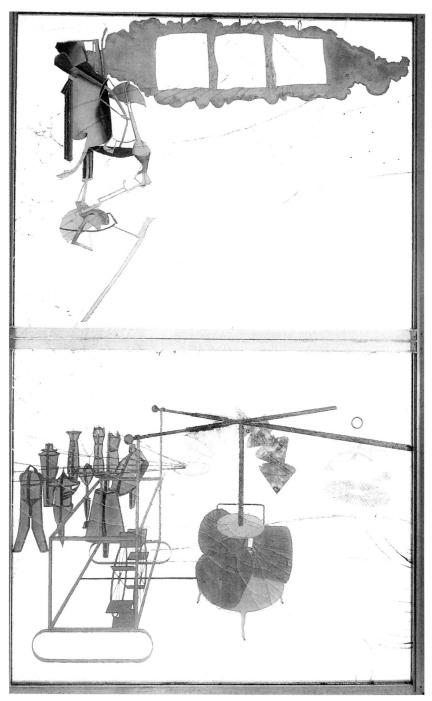

《大玻璃》，1915-1923，杜象

（The Large Glass）

（Le grand verre）

油彩、清漆、鉛箔、金屬絲、灰塵、兩塊玻璃（後來破裂）、木框 272.5×175.8cm

費城美術館，露易絲與華特‧艾倫斯堡收藏

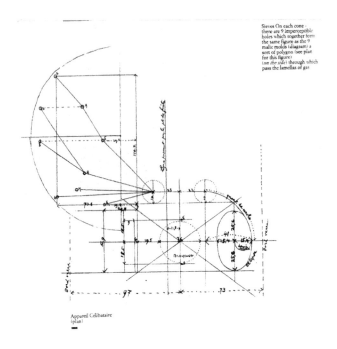

Sieves On each cone -
there are 9 imperceptible
holes which together form
the same figure as the 9
malic molds (diagram) a
sort of polygon (see plan
for this figure)
(on the side) through which
pass the lamellas of gas

Appareil Célibataire
(plan)

《單身漢機器（平面圖）》，1913，杜象
(Bachelor Apparatus〔plan〕)
（Machine célibataire）
紅、黑色墨水畫於紙上
23×23cm
這是杜象以幾何圖式取代繪畫的新嘗試。
巴黎，私人收藏

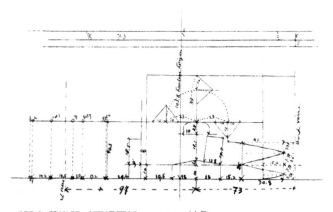

《單身漢機器（正視圖）》，1913，杜象
（Bachelor Apparatus〔elevation〕)
（Machine célibataire〔élévation〕)
紅、黑色墨水畫於紙上
24×17cm
巴黎，私人藏

杜象與《大玻璃》

《環繞著時間》，1986，Jasper Johns 監製

（Walkaround Time）

　杜象（中）與卡洛琳・布朗（Carolyn Brown）和梅斯・康寧漢（Merce ningham）（右），
佈景以杜象《大玻璃》為基礎，紐約，巴弗羅（Buffalo），1986 演出。

達利繪

杜象繪

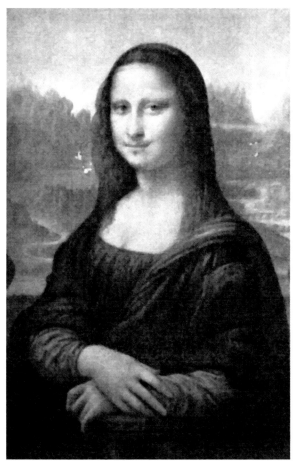

《L.H.O.O.Q.》，1919，杜象
修訂現成物（rectified Readymade）：
加八字鬍和山羊鬍的蒙娜‧麗莎畫像
鉛筆畫加於蒙娜‧麗莎複製品上 19.7×12.4cm
巴黎，私人收藏

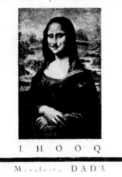

《391》雜誌封面，畢卡比亞(Francis Picabia)
畢卡比亞在《蒙娜·麗莎》複製品上加了八字鬚，但遺忘了
杜象原有的山羊鬚。

《391 與 Dada》，1919 年，畢卡比亞（Francis Picabia）繪
達達雜誌封面

《巧克力研磨機1號》，1913，杜象
（Chocolate Grinder，No1）
（Broyeuse de chocolat n°1）
畫布、油彩 62×65cm
巧克力研磨機意涵情慾象徵。
倫敦，達特畫廊（Tate Gallery）
費城美術館，露易絲和華特・艾倫斯堡收藏

《巧克力研磨機2號》，杜象
（Chocolate Grinder，No2）
（Broyeuse de chocolat n°2）
畫布、油彩、細線和鉛筆，65×54cm
圖中已取消光影效果的繪圖方式，以幾何線
條表現。
費城美術館，露易絲和華特・艾倫斯堡藏

《咖啡研磨機》，1911，杜象
（Coffee Mill）
（Moulin à café）
紙板、油彩 33×125cm
圖中箭頭的表現方式乃是杜象幾何圖式繪畫觀念的延伸，
具有突破傳統再現形式的意圖。

《九個頻果模子》，1914-1915，杜象
Nine Malic Moulds （9 Moules malic）
油彩及鑲嵌於玻璃上的鉛絲和鉛箔（玻璃 1916 年碎裂），
模子置於兩塊玻璃板之間。
66×101.2cm
巴黎，私人收藏

《不鏽鋼雕塑》傑夫孔斯（Jeff Koons）
玩具翻模再製而成
新觀念主義（又稱模擬主義）藝術家將通俗物品藝術化，
過程中質疑消費文化的意義，而以譏諷或寓言手法改變原
物義涵。作品以翻模方式製作顯然受杜象《九個蘋果模子》
現成物複製觀念的影響。

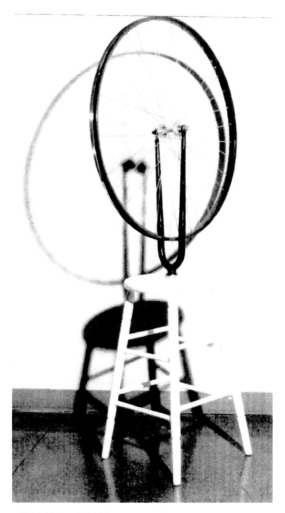

《顛倒的腳踏車輪》，1913，杜象
Bicycle Wheel
（Roue de bicyclette）
現成物：腳踏車輪，直徑 64.8 cm，凳子高 60.2 cm
米蘭，私人收藏

杜象與腳踏車輪

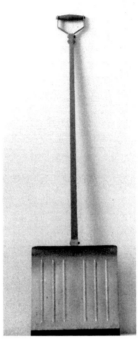

《斷臂之前》（複製品），1915 年（原件已遺失），
杜象（In Advance of the Broken Arm）
現成物：雪鏟、木頭和鍍鋅鐵板　高 121.3 cm
費城美術館，露易絲與華特・艾倫斯堡收藏

《晾瓶架（或稱刺蝟）》，1914，杜象
（原作已遺失，杜象於 1945、1960、1963、1964 分別再製四件）。
（Bottlerack or Bottle Dryer or Hedgehog）
（porte一bouteilles ou séchoir à bouteilles ou Hérisson）
現成物：鍍鋅瓶子乾燥架
費城美術館，露易絲與華特・艾倫斯堡收藏

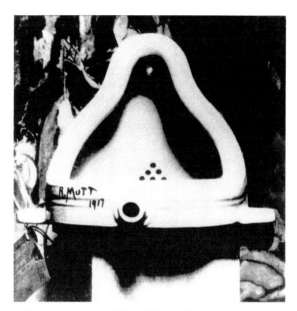

《噴泉》，1917（原件已遺失），杜象
（Fountain）
現成物：瓷器尿斗 高 60 cm
費城美術館，露易絲與華特‧艾倫斯堡收藏

《請觸摸》，1947，杜象
（Please Touch）
（Prière de toucher）
置於紙板上墊有黑色絲絨的泡沫膠乳房 23.5×20.5cm
1947 年超現實主義展覽目錄封面。
巴黎，私人收藏

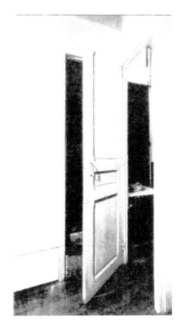

《門，拉黑街 11 號》，1927，杜象
（Door, 11 Rue Larrey），Paris
木門 220×62.7 cm
出於法國諺語：一個既開且關的門。
羅馬，私人收藏

《新鮮寡婦》，1920，杜象
（Fresh Widow）
小型窗戶：漆過的木頭，磨光的毛皮及覆蓋的玻璃窗
77.5×45 木製窗台 1.9×53.5×10.2 cm
窗台上書寫著：新鮮、法國、窗戶、寡婦
（Fresh French Window Widow ）
紐約現代美術館，凱瑟琳·德瑞捐贈

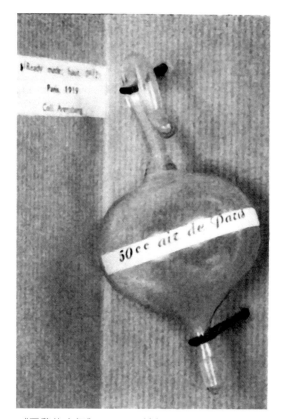

《巴黎的空氣》，1919，杜象

(Paris Air)

(Air de Paris）

現成物：50cc 玻璃注射筒，高 13.3cm

費城美術館，露易絲與華特‧艾倫斯堡收藏

《新娘》的蒸餾瓶造形，杜象

蒸餾瓶造形有如鍊金術中的蒸餾器，暗喻情慾象徵。

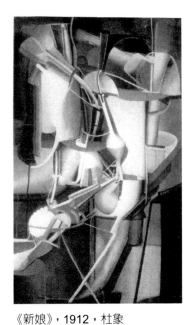

《新娘》，1912，杜象
（Bride）
（Mariée）
畫布、油彩
89.5×55 cm
費城美術館，露易絲與華特・艾倫斯堡收藏

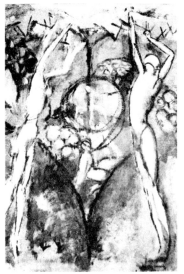

《春天的小夥子和新娘》，1911，杜象
（Youne Man And Girl in Spring）
油彩、畫布 65.7×50.2cm
圖中圓圈即為象徵情慾的蒸餾瓶造形。
米蘭，阿杜侯・敘瓦茲收藏

《為什麼不打噴嚏》，1921（1964 年複製），杜象
（Why not Sneeze？）
協助現成物：上漆、大理石、墨魚骨、溫度計
12.4×22.2×16.2 cm
巴黎，喬治·龐畢度（Georges Pompidou）中心，
國家現代美術館

《秘密的雜音》，1916，杜象
（With Secret Noise）
（À bruit secret）
協助現成物：置於兩塊銅板之間的線球，銅板以螺絲釘固定，
線球中置一未知名現成物，為艾倫斯堡所加，搖動時會發出聲音，
銅板底下則有杜象書寫的文字：
"P. G. ECIDES DEBARRASSE LE. D. SERT F. URINS ENTS
AS HOW.V. R. COR. ESPPNDS..."
12.9×13×11.4cm
費城美術館，露易絲與華特·艾倫斯堡收藏

《霍斯・薛拉微》，1912 杜象照片
（Rrose・Sélary）
黑白照片
曼・瑞拍攝

《美麗的氣息，面紗水》，1921
（Beautiful Breath, Veil Water）
（Belle Haleine, Eau de Voilette）
協助現成物：帶標誌的香水瓶
16.3×11.2cm
巴黎，私人收藏

《霍斯・薛拉微》（Rrose・Sélary）
照片中人物為杜象本人
帽子為日耳曼（Germaine）耶弗林（Everling）所有
曼・瑞拍攝

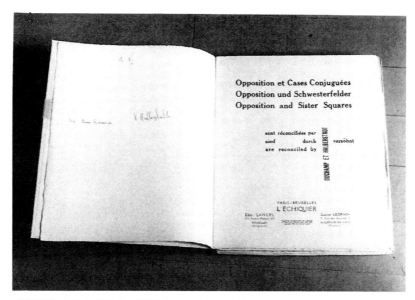

《對立與聯合方塊終於言歸於好》，1932 ，杜象
（Opposition and sister Squares are Reconciled）
（L'opposition et les cases conjuguées sont réconciliées）
紙本 28×24.5cm
本書為杜象以霍斯·薛拉微之名與友人合寫的一本關於棋戲的作品，
書中文字參雜有法文、德文和英文。
巴黎，私人收藏

《霍斯·薛拉微》， 1939 年 4 月，杜象
印刷品
杜象以"霍斯·薛拉微"(Rrose Sélavy)
之名出版的小書。

《1914 年盒子》，1913- 1914，杜象

（The Box of 1914）

（La Boîte de 1914）

16 件手寫筆記摹本和一件素描，裝裱於 15 張紙板上，每張 25×18.5 cm，
置於硬紙板盒子內。

費城美術館，馬歇爾・杜象夫人提供

《綠盒子》，1934，杜象

（The Green Box）

（La boîte verte）

93 件摹寫文件（1911-1915，照片、素描、筆記、手稿）

綠盒子編號、簽名複製版本計 300 個。

巴黎，以霍斯・薛拉微之名出版 33.2×25 cm

巴黎，私人收藏

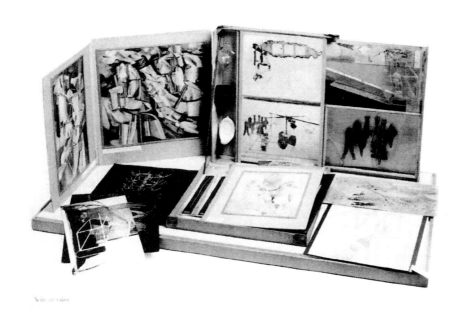

《手提箱盒子》，1936-1941，杜象
（Box-in-a-Valise）
（La Boîte-en-Valise）
紙盒（有時置於皮製手提箱）裝有杜象作品的照片和彩色微型複製品，20 個豪華版複印件
（早期抱括《鄰近軌道上帶有水車的滑輪》）的微型複製，編號從 I 到 XX 並附有杜象簽名，
300 件複製標準版本（未編號）。
40.7×38.1×10.1cm
手提箱盒子內裝有杜象複製品 300 件，具有"手提博物館"的意思。
巴黎，私人收藏

《不快樂的現成物》，1919，杜象
（Unhappy Ready－made）
（Ready-made malheureux）
杜象送給妹妹蘇珊（Suzanne）的結婚禮物，為其隨機性代表作。

《灰塵的孳生》，1920，杜象
（Dust Breeding）
（Élevagge de poussière）
24×30.5 cm
將玻璃上的灰塵黏著固定的隨機性作品。
曼・瑞攝影

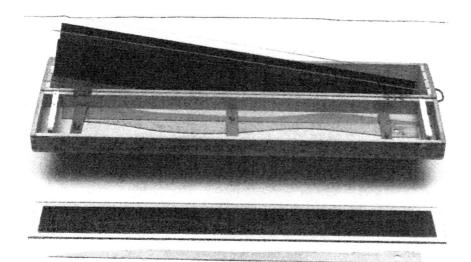

《三個終止的計量器》，1913-1914，杜象

(Thee Stand Stoppages)

(Trois Stoppages-étaion)

集合物：三條一米長的細線，自上空落下後，黏貼於玻璃板的畫布上方，
並附加有三塊與曲線相合的木尺，作品裝於木盒內。

玻璃每塊： 125.4×18.3 公分。　木盒：129.2×28.2×22.7 公分

紐約，現代美術館， 凱瑟琳・德瑞捐贈

《障礙物網路》，1914，杜象

（Network of Stoppages）

（Réseaux des stoppages）

畫布、油彩和鉛筆 148.9×197.7 cm

紐約現代美術館，1970 年 阿比・阿爾德里希・洛克翡勒基金會，
威廉・西斯勒夫人捐贈

（Abby Aldrich Rockefeller Fund and Gift of Mrs William Sister）

《你⋯我》，1918，杜象
（Tu m'）
畫布、油彩、洗瓶刷、三個安全別針和一個螺絲釘 69.8×313 cm
康乃狄克州，紐哈芬，耶魯大學畫廊，（Yale University Art Gallery, New Haven, Conn）
凱瑟琳・德瑞捐贈

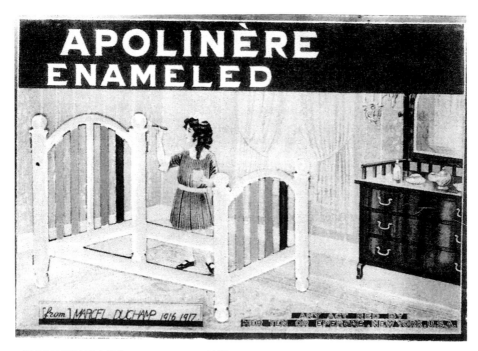

《彩繪的阿波里內爾》，1916- 1917，杜象
（Apolinère Enameled）
修訂現成物：紙板鉛筆畫，鋅版油漆 24.5×33.9cm
原為薩波林瓷漆〔Sapolin Enamel〕廣告文字："SAPOLIN PAIANS"，由於字母換而變
成"APOLINÈRE ENAMELED"，即"彩繪的阿波里內爾"之意。
費城美術館，露易絲與華特・艾倫斯堡收藏

《不忠實的景物》，1952，馬格麗特（René Magritte）
標籤上書寫著 "這不是一只煙斗而已"

《這不是一只煙斗》，1928-1929，瑪格麗特
（This is Not a Pipe）
（Ceci n'est pas une pipe）
畫布、油彩 59×80cm
紐約，威廉・N・科普利收藏

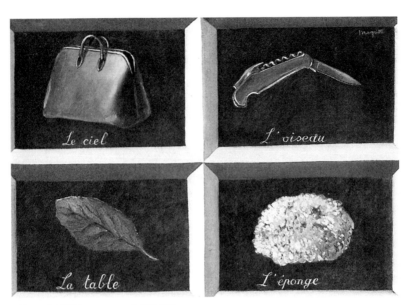

《夢幻的難題》，1930，瑪格麗特
油畫 27×57cm
圖中只有右下角圖畫與文字具有一般名實相應的關係
紐約，西得尼，詹尼斯畫廊。

《藍體》，1928，瑪格麗特
（Il Corpo Blu）
畫布、油彩 73×55cm
文字與圖像並非一般對應關係
倫敦，私人收藏

《我的黑膚姑娘的身體》，1925，米羅
（I Corpo Della Mia Bruna）
油彩、畫布
畫中文字與繪畫構成一種訊息，
二者聚合一起呈現另一種動態感。
紐約，私人收藏

《夢想逃亡的女人》，1945，米羅
油彩、畫布
130×162cm
畫中所圖像的形狀與顏色並無賓主之分，
每一部份都彼此相呼應地串連在一起，
成為一無中心點的畫面。
皮拉爾・洪科薩收藏。

《中央洞穴》，1938，杜象
（Central Hall）
1938 年超現實大展時，會場天花板懸掛 1200 個空煤袋，
形成中央洞穴景觀。

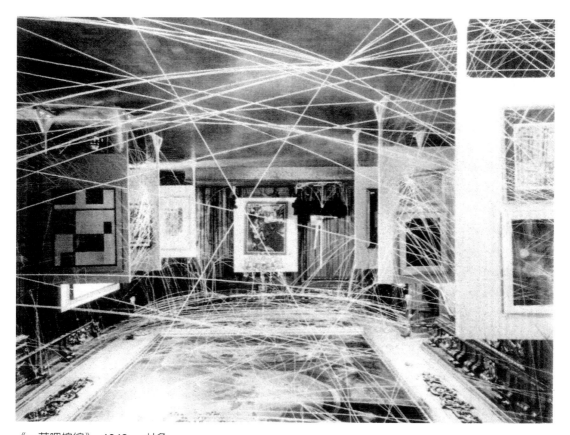

《一英哩棉線》，1942 ，杜象

（A mile of string）

1942 年超現實主義展覽，杜象以一英哩長的繩子纏繞會場，有意讓觀賞者在觀畫時時產生挫折感。

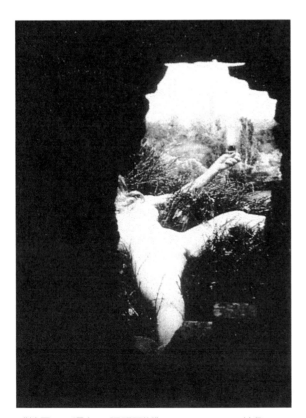

《給予：1.瀑布 2.照明瓦斯》，1946- 1966，杜象

(Given：1.The Waterfall 2.The Illuminating Gas)

(Étant donnés：1. La chute d'eau. 2. Le gaz declairage)

假藉廣告轉置的權充藝術，畫中人物轉置的方式
有如杜象《美麗的氣息，面紗水》的拼貼置換。
(圖片取自陸蓉之：《後現代的藝術現象》)

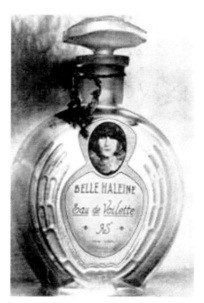

《美麗的氣息，面紗水》，1921
（Beautiful Breath, Veil Water）
（Belle Haleine，Eau de Voilette）
協助現成物：帶標誌的香水瓶
16.3×11.2cm
巴黎，私人收藏

片頭聚集：假借大眾文化現象，做集錦式的拼圖。

80年代攝影成為寓言素材，這種圖像的累進聚集乃成為寓言的“補充”。

(圖片取自陸蓉之：《後現代的藝術現象》)

《追溯既往Ⅰ》(Retroative I)，1964，
羅森柏格（Robert Rauschenberg）
213.4×152.4cm
康乃狄格，衛德斯渥爾斯文藝協會，弗雷德里克‧W‧希爾斯夫人捐贈。
(Wadsworth Atheneum,Connecticut, gift of Mrs. Frederick W‧Hilles)

《彩繪嬰兒床》凱斯‧哈林（Keith Haring）
於普普商店所販賣的「彩繪嬰兒床」
新普普藝術家介入商品設計，
在藝術通俗化過程中同時標榜高品味、
高藝術而呈現其矛盾特質。
(圖片取自陸蓉之:《後現代的藝術現象》)

中外文辭目對照索引

Nietzsche　尼采

non-picture　非畫

nominalism　唯名論

non-art（sans art）　無藝術

non-continuousness　斷裂

non-identité　非同一性

nonsense　沒有意義

Normandy　諾曼地

Nouveaux Réalisme　新寫實主義

Nouvelle figuration libre　新自由形象

【O】

object art　物體藝術

obsessional　強迫性的

Oldenburg, Claes　奧登柏格

onlooker　旁觀者

Oppenheim, Meret　歐本漢

Optic Art　歐普藝術

oratio　言說

ordinary vision　俗觀

ornements　裝飾

【P】

Padget, Ron　洪・巴德傑

paranoid　偏執狂的

Paris　巴黎

Paik, Nam June　白南準

Pasadena　帕莎迪納

Peguy, Charles　貝基

Performance　表演藝術

Philippe, Charle-Louis　菲利浦

photomontage　照相蒙太奇

Picabia, Francis　畢卡比亞

Picasso　畢卡索

pictorial nominalism　圖畫唯名論

Plato　柏拉圖

poesie　詩歌

poétique　詩意的

Pollock　帕洛克

Pop Art　普普

possible　可能的

Post-modernism（Postmodernism）　後現代主義

Post Impressionism　後印象主義

Povolowsky　波弗羅斯基

presence　在場，現身

preserver　觀眾（守護者）

Presley, Elvis Aron　普里斯來

prehuman　前人類

Princeton　普林斯頓

projection　投射

Puteaux　畢多

Pythagoras　畢達哥拉斯

【Q】

quasi-scientifique　準科學

【R】

R. Mutt　穆特（杜象化名之一）

ratio　理性，言說

Rauschenberg, Robert　羅森伯格

Ray,Man　曼・瑞

Raymond　雷蒙

re-form　再製

re-made　再製

Read, Herbert　賀伯特・里德

Ready- made　現成物

Ready-made Aidé　協助現成物

Realism　寫實主義

realism, epistemological　認識論的實在論

reality　實在

Reciprocal Ready-made　互惠現成物

reform　改造

the unconcealedness of its being　存在的無蔽狀態

things（ding）　物

thing-in-itself,the（ding an sich,das）　物自體

Think Art　思維藝術

Tintoretto, Jacopo　丁多列托

Tolstoy, Leo　托爾斯泰

Tomkins, Calvin　卡爾溫・湯姆金斯

topology　形勢邏輯，形勢幾何學，拓樸學

Total Art　總體藝術

trace　蹤跡（痕跡，印跡）

Trans avantgarde　泛前衛

transcendental　先驗的

transfer drawing　轉化，絹印

transformation（transformateur）　轉化，轉換

transistion　變遷，過度

Tress, Arthor　亞瑟・特瑞斯

Tinguely, Jean　丁凱力

Tzara, Tristan　查拉

【U】

Unconsciousness　無意識

ursprache　原語言

utopique　烏托邦

【V】

Van Goghu, Vincent　梵谷（又譯：梵高）

Varése, Edgar　瓦黑斯

Vasari　瓦薩里

Veraine, Paul　魏倫

Verbesserungsfáahigkeit　可修正性

Vide　空

Villon, Jacques　傑克・維庸

Vlaminck　烏拉曼克

vorstellungsart　表象

Vorticism　漩窩派

【W】

W.R, N.　艾倫・瓦茲 N.

Wayne　韋恩

Warhol, Andy　安迪・沃荷（又譯：安迪・沃霍爾）

Weitz, M.　威茨

Wittgenstein　維根斯坦

Wilde, Oscar　奧斯卡・威爾德

Wildenstein　威爾登斯坦

without sense　不具意義

Wittgenstein　維根斯坦

writing　文字書寫

【X】

Yvonne　伊鳳

【Z】

Zarathustra　查拉圖斯特拉

Zurich　蘇黎世

後　記

　　這本論著是我在四川大學比較文學博士論文的出版，從開題、論文撰寫到階段性的完成，期間許多問題和困難不斷浮現，尤以哲學和語言學方面的閱讀和理解為最。過去我所學習和接觸的，除了藝術史，主要是藝術創作，也因此談及藝術創作觀，總會不自學地回到創作者的感知以及作品的轉化去思考和理解，例如：陌生化的「看」，莊子的「心齋」和「坐忘」，……等等，都是通過自己創作的心境去理解。但是論文撰寫過程中多半問題，實際上得先弄清楚批評家的抽象論述，才能回到問題的核心，例如德里達的「解構」，胡塞爾的「直觀」、「意向性」，海德格的「此有」，笛卡爾的「我思」等問題，雖然處理這些陌生觀念，有如搬石頭砸自己的腳，卻是釐清杜象創作觀不得不碰觸的。而論文需要打通的環節，並非都在自己預想的範圍，往往因為漏失了一個點，而使整個脈絡串連不起來，例如談現代藝術的「解構」時，先前由於未弄清楚笛卡爾以降哲學觀念的改變，雖然能夠理解西方藝術肯定出了什麼狀況，以至於產生了像「「達達」主義」如此強烈反邏輯、反理性的風潮，然而卻無法貫串整個理路，直到找出真理定義的不同才有所領悟。向來哲學家對於「真理」的認知皆有所差異，從「真理是被發現」到「真理是被創造」的，乃是全然不同的思考。而這個問題癥結的解決，卻是在觸及語言學的一些轉變和海德格的真理觀方才體悟出它們之間的不同。原先接觸海德格，只為取其藝術品的「物性」觀念來詮釋「現成物」，無意卻發現海德格有關「詩意」和「真理」的闡釋，而這個發現確是探討杜象創作觀的有力註解和補充。諸如此類的發現，乃是論文撰寫過程中最為興奮的一件事。

　　這些藝術創作理論的闡釋，乃是我在撰寫杜象創作觀碩士論文之後亟欲深入探討的問題，有幸進入川大，由於導師曹順慶先生對於中外文論的導讀，讓我深深感受藝術與文學本是一家，藝術理論實際上是文論的另一個化身，因此我不希望漏失任何學習機會，「非典」期間曹老師在宜蘭的佛光大學授課，我因奔喪而回到臺北，也都盡量趕去宜蘭上課，盡量爭取旁聽的機會。兩年來去匆匆，可惜不能有更多時間留在川大學習，像老莊、禪宗等學說也都未能來得及向老師們和專家請益，而頗有遺珠之憾。這段期間萬分感激曹老師的培養和師母的關心和照顧，也非常感謝馮憲光老師、王曉路老師、李杰老師、嚴嘉老師允准我旁聽中外文論和文藝相關課程，讓我受益匪淺。

　　2003 年 2 月正當我沉醉於川大課堂上的知識探索之際，一向痛愛我的父親卻遽然撒手西歸，惡耗傳來，在哀切料理亡父後事之餘，更憶起了他老人家生前對女兒的期待，也更堅定自己努力奮進的決心。這段學習和撰寫論文的日子，個人始終對父親、母親、對家庭疏於照顧，我常揶揄自己形同「拋夫棄子。川大學習期間，正是次子埋首書堆為大學聯考搏命之際，若非外子給予適切的照料，我對孩子的虧欠是許更大。所幸外子也是學術中人，能夠體諒學術研究的艱難與辛苦而沒有怨尤。最後感謝大姐對母親的照顧，感謝趙詩老師的指導與關照，好姐妹鄒濤、謝梅、小月的聯繫與幫忙，並再次感謝曾經照顧、協助我的老師、師母、同學和朋友。

碧娥　書於臺灣南華 2008.2.25 凌晨

國家圖書館出版品預行編目

杜象詩意的延異：西方現代藝術的斷裂與轉化
/ 謝碧娥作. -- 一版. -- 臺北市：秀威資
訊科技, 2008. 10
　　面；　公分. --（美學藝術類；AH0022）
BOD 版
參考書目：面
含索引
ISBN 978-986-221-089-5（平裝）

1. 杜象(Duchamp, Marcel, 1887-1968)
2. 藝術哲學　3.現代藝術

901　　　　　　　　　　　　97018137

美學藝術類　AH0022

杜象詩意的延異
——西方現代藝術的斷裂與轉化

作　　者 / 謝碧娥
發 行 人 / 宋政坤
執行編輯 / 詹靚秋
圖文排版 / 鄭維心
封面設計 / 李孟瑾
數位轉譯 / 徐真玉　沈裕閔
圖書銷售 / 林怡君
法律顧問 / 毛國樑　律師
出版發行 / 秀威資訊科技股份有限公司
　　　　　　臺北市內湖區瑞光路 583 巷 25 號 1 樓
　　　　　　電話：02-2657-9211　　　傳真：02-2657-9106
　　　　　　E-mail：service@showwe.com.tw

2008 年 10 月 BOD 一版
定價：420 元

讀者回函卡

感謝您購買本書,為提升服務品質,請填妥以下資料,將讀者回函卡直接寄回或傳真本公司,收到您的寶貴意見後,我們會收藏記錄及檢討,謝謝!
如您需要了解本公司最新出版書目、購書優惠或企劃活動,歡迎您上網查詢或下載相關資料:http:// www.showwe.com.tw

您購買的書名:＿＿＿＿＿＿＿＿＿＿＿＿＿＿＿＿＿＿＿＿＿＿

出生日期:＿＿＿＿＿＿年＿＿＿＿＿＿月＿＿＿＿＿日

學歷:□高中 (含) 以下　　□大專　　□研究所 (含) 以上

職業:□製造業　□金融業　□資訊業　□軍警　□傳播業　□自由業
　　　□服務業　□公務員　□教職　　□學生　□家管　　□其它＿＿＿

購書地點:□網路書店　□實體書店　□書展　□郵購　□贈閱　□其他

您從何得知本書的消息?

　□網路書店　□實體書店　□網路搜尋　□電子報　□書訊　□雜誌

　□傳播媒體　□親友推薦　□網站推薦　□部落格　□其他＿＿＿＿＿＿

您對本書的評價:(請填代號　1.非常滿意　2.滿意　3.尚可　4.再改進)

　封面設計＿＿＿　版面編排＿＿＿　內容＿＿＿　文／譯筆＿＿＿　價格＿＿＿

讀完書後您覺得:

　□很有收穫　□有收穫　□收穫不多　□沒收穫

對我們的建議:＿＿＿＿＿＿＿＿＿＿＿＿＿＿＿＿＿＿＿＿＿＿

＿＿＿＿＿＿＿＿＿＿＿＿＿＿＿＿＿＿＿＿＿＿＿＿＿＿＿＿＿＿

＿＿＿＿＿＿＿＿＿＿＿＿＿＿＿＿＿＿＿＿＿＿＿＿＿＿＿＿＿＿

＿＿＿＿＿＿＿＿＿＿＿＿＿＿＿＿＿＿＿＿＿＿＿＿＿＿＿＿＿＿

11466
台北市內湖區瑞光路 76 巷 65 號 1 樓

秀威資訊科技股份有限公司　　　收

BOD 數位出版事業部

..

（請沿線對折寄回，謝謝！）

姓　　名：＿＿＿＿＿＿＿＿＿　年齡：＿＿＿＿＿　性別：□女　□男

郵遞區號：□□□□□

地　　址：＿＿＿＿＿＿＿＿＿＿＿＿＿＿＿＿＿＿＿

聯絡電話：(日) ＿＿＿＿＿＿＿＿＿＿　(夜) ＿＿＿＿＿＿＿＿＿＿

E-mail：＿＿＿＿＿＿＿＿＿＿＿＿＿＿＿＿＿＿＿